Studies of Art Authentication & Art Appraisal

미술품감정학

진위 · 시가 감정과 위작의 세계

최병식 지음

동문선 문예신서 388

미술품감정학

진위 · 가격 감정과 위작의 세계

차 례

머리말

20여 년 전 한국화랑협회 미술품감정위원회에서 감정가로서 첫발을 디딘 후 7년 정도를 감정에 임하면서 '미술품 감정'의 중요성과 가치를 절실하게 느낄 수 있었다. 그러나 환경과 조건은 일천했고, 지식과 정보의 갈증으로 허덕였다. 안견·신윤복·이중섭·박수근·이상범·천경자 등, 한국의 기라성 같은 대가들의 작품들이 진위 시비에 몸살을 앓을 때 어떤 해답도 명확히 제시하기 어려웠다. 미술계는 난타전이 일쑤였고, '감정鑑定'이 아닌 '감정感情'으로 치달아 '미제'로 남는 경우가 적지않았다.

매번 원칙은 없고 상처만 남는 형국이었다.

그러던 중 2006년, 당시 이중섭 위작 사건이 연일 헤드라인을 장식하면서 미술계를 강타하고 있을 때 문화체육관광부에서 시작된 미술품 감정 TF팀이 인연이 되어 이후 개편된 한국미술품감정발전위원회에서 일을 하게 되었고, 그간의 갈증을 달랠 수 있는 기회를 갖게 되었다.

정책 연구로서 〈한국 미술품 감정 중장기 진흥 방안〉 보고서를 책임 진행하게 되었으며, 파리·런던·빈·로마·나폴리·도쿄·교토·상트페테르부르크·베이징 등을 직접 방문하면서 각국의 감정가들과 감정기구의 전문가들을 밀착하여 인터뷰하고 자료를 수집하였다. 비로소 감정의 시스템, 방법론, 다양한 판례 등을 기초적으로 학습할 수 있었던 것이다.

이후 뉴욕과 워싱턴·상하이 등지를 추가하고, 전 세계의 자료를 검색하거나 저술·논문 등을 분석하면서 단행본의 용기를 갖게 되었으며, 집필에 돌입하였다. 당시의 정책 연구는 이 책의 골간이기도 하지만, 2006년 이후 틈틈이 감정 현장에서 다루어져야 할 기본 요소와 사례들에 대하여 본격적으로 재정리하게 되었다.

개념과 시스템, 기본 요소 및 용어의 사용에서부터 기구와 감정 관련 자료, 감정의 실제와 위작전문가 및 주요 사건 등은 물론 외국의 다양한 판례 등 사례 연구를 통하여 이 책이 기술되었다.

책의 성격은 미술품감정학으로서 학문과 상식에서 공통적으로 알아야 할 핵심적인 개념과 요소들을 중심으로 하였다. 비전문가들에게도 비교적 쉽게 이해될 수 있도록 실제 사례를 많이 다루었고, 기초적인 부분도 기술하였다. 각 나라마다 관습과 해석이 다른 부분은 가장 특징적인 내용들을 기술함으로써 궁극적으로 우리 나라의 감정체계를 보다 전문적으로 구축해 가는 데 참고가 될 수 있도록 하였다.

여전히 아쉬운 것은 상당수 외국 감정 현황과 사례에 대한 보다 명확한 연구가 이루어지지 못했다는 점이다. 특히나 제도·법령·판례 등에 대한 자료의 미흡, 밀도 있는 감정가들의 인터뷰 등은 더욱 아쉬운 부분이며, 여러 부분에서 추정적인 입장만으로 기술된 부분이 있음을 밝혀둔다. 도판 자료의 활용과 감정 통계 등도 한계가 있었다. 미술품 감정은 어느 나라에서나 비공개로 이루어지고, 재산권이 직접적으로 개입되는 이유로 감정가에만 정보가 국한되어 구체적인 기술이 어렵거나 위작을 공개적으로 게재할 수는 없었다.

미술품 감정은 사실상 고미술·근현대미술 할 것 없이 학문적으로나 미술계의 현장에서 심장과도 같은 분야이다. 그만큼 고난도의 경륜과 지식·예지력을 요구하지만 이 분야의 학술적인 연구는 너무나 미진하였다.

우연인지 필연인지 필자가 그간 공부해 왔던 여러 분야들은 대부분 미개척 분야가 많았다. 이번 연구 역시 외국에도 체계화된 사례가 없어 용어의 쓰임·구성 등에서 독자적으로 판단하여야 했다. 처음 사용되는 용어나 정의·개념 정립 등에서 부족한 부분은 많은 지적으로 '미술품감정학'이 뿌리를 내리는 데 도움이 되었으면 한다.

2006년 정책 연구에 연구진으로 참여하였던 배현진·김윤정·김별다

비·김윤지·이혜규·윤인복·김이천·인가희·김솔하 님 외 여러분의 연구가 많은 도움이 되었으며, 연구 결과를 인용한 것은 가능한 주석으로 표기하였다. 외국 현지에서 지원을 해주신 박재서·손월언·최선희 님과 응원을 보내 주신 임병대, 홍콩의 황쑨민黃順民 님, 교열에 힘써 준 신은경·서가은·송명진·오연 양 등 제자들에게도 감사의 뜻을 전한다.

파리의 파비앙 부글레Fabien Bouglé 감정전문가, 프랑수아즈 슈미트 Françoise Schmitt 학장, 로마의 티토 브리기Tito Brighi 경매사, 지금은 고인이 되신 베이징의 스수칭史樹靑 감정가와 �싼구어치앙單國强 전 베이징 고궁박물원 연구원, 도쿄의 마사마슈 아사키淺木正勝 도쿄미술클럽의 사장 외 수십 분의 많은 외국 전문가분들께도 감사드린다.

국내의 한국고미술협회·한국화랑협회·한국미술품감정협회·한국미술시가감정협회 역시 제반 자료 제공과 인터뷰뿐 아니라 이메일·전화 등으로 이 책이 탄생하는 데 시간을 배려해 주시고 도움을 주셨음을 밝힌다.

아득한 출판계의 현실에서 수십 년간 연구 성과의 출판에 등불이 되어 주신 동문선 가족 여러분께도 경의를 표한다.

2014년 4월 수유리 연구실에서
저자 최병식

이 책을 미술품 감정에 헌신하신 전 세계의 전문가들에게 헌정합니다
This book is dedicated to all the people around the world who have devoted their expertise on art authentication.

Ⅰ. 미술품 감정의 개념과 시스템

1. 미술품 감정의 정의와 분류

미술품 감정은 미술품의 진위와 가치·가격을 판단하는 일이다. 각 나라마다 해석에 따라 조금씩 차이가 있으나 회화·공예·조각·서예·판화·사진 등을 포괄하며, 광의적으로는 서지·장신구와 가구까지 포함된다.

시대적으로는 고대에서 당대에 이르기까지 다양한 시기를 포괄하며, 전문적인 감식안과 지식을 지닌 감정가에 의하여 분석되거나 판단되어진다. 미술품 감정은 미술품의 가치 척도는 물론 가격을 결정함으로써 뮤지엄·개인 등의 미술품 컬렉션, 작품의 거래 등에 결정적인 요소로 작용하며, 특히 미술 시장의 가장 핵심적인 요건으로 작용한다.

미술품 감정의 분류는 진위 감정Art Authentication과 가격 감정Art Appraisal이 가장 대표적이며, 학술적인 전문가들이 평가하는 가치 감정·가치 평가 등의 분류가 있다. 방법론에 있어서는 안목에 의한 주관적 진위 감정Subjective Authentication과 과학 감정이라고 불리는 객관적 진위 감정Objective Authentication으로 나눌 수 있으며, 과학기자재를 통한 분석과 자료·인터뷰·상황 분석 등 다양한 방법이 포함된다.

가격 감정Art Appraisal은 작품 가격의 평가이고, 필요에 따라 가치 평가Art Valuation와 동일하게 사용되기도 하는데 미술사가나 미술평론가·큐레이터 등 미술 분야의 전문가들이 미술 시장에 관계없이 해당 작품의 절대 가치와 의미를 판단하는 것으로 가격 감정보다는 거시적 의미를 포괄하고 있다.

일반적으로 미술품 감정은 국가에 따라 그 형식과 개념, 시스템과 기준이 각기 다양하지만 '평가' '의견' '등록' 등 용어 사용에 있어서도 여러 형태의 의미를 지닌다.

즉 명확히 '감정'이라는 용어를 사용하기보다는 전문가의 의견 정도를

피력하는 수준을 말할 때 '의견서'를 작성하게 되는 경우도 있으며, 거래 기준의 '가격 감정'보다는 재산으로서의 가치를 평가하는 경우 '가격 평가'라고 부르기도 한다.

1) 진위 감정

진위 감정Authentication은 작품의 진작眞作과 위작僞作 여부를 판단하는 것을 말한다. 감정가의 지식과 관련 자료, 해당 작품과 작가에 대한 다양한 연구 결과 및 과학적 방법Scientific Test을 이용한 분석 결과를 통해 이루어지며, 일반적으로는 'Art Authentication'을 가장 많이 사용하고 있으나 광의적으로는 'Assessment' 'Validation' 등의 용어도 사용하고 있다.

일반적으로 널리 사용되는 방법은 감정가가 축적한 지식과 안목·경험 등을 바탕으로 한 '안목 감정'이다. 미국에서는 주관적 진위 감정 Subjective Authentication이라고도 하며, 전문가들은 해당 분야에 심층적인 연구 경험이 있는 '학자' '딜러' '학예사' 혹은 작가의 특성과 작품 세계 등을 잘 파악하는 '가족' '유족' '작가' 등으로 구성되며, 지식과 육안으로 진위를 판정한다.

'안목 감정'이라 하더라도 어느 정도의 자료 검증을 병행하는 경우가 많으며, 필요에 따라서 자료 대조나 검증이 사전에 이루어진다. 자료 검증에 있어서는 카탈로그 레조네Catalogue Raisonné, 작품의 출처 Provenance, 전시 도록, 언론 보도 자료, 화집, 경매 도록 등과 소장 경로, 전시·출판된 근거 등의 모든 자료가 포함된다. 특히 카탈로그 레조네, 작품의 출처 등은 매우 중요하다.

객관적 진위 감정Objective Authentication은 크게 도록·문헌·관련 자료 등 자료 연구와 과학적 분석으로 나뉘며, 과학적 분석은 열발광 분석 Thermoluminescent Analysis·화학 작용 분석Chemical Analysis·핵분열 흔적 조사Fission Tracks 등 다양한 과학 기술과 자료 분석을 활용하여 미

술품의 진위를 판별하는 방법이다. 그러나 이 방법은 감정에 필요한 분석 요소를 결정하고 진행하는 과정에서 분석전문가와 감정가가 긴밀한 협력체계를 유지할 필요가 있다.

예를 들어 200년 전의 회화 작품을 감정하는 단계에서 당시의 물감과 캔버스 등을 과학적인 분석을 통하여 거의 흡사한 정도의 시기의 재료였다는 사실이 밝혀졌다고 하여도 그 결과는 진작을 판정하는 요건 중 단지 중요한 참고 자료일 따름이다. 왜냐하면 당시에 사용된 재료였다고는 하지만 얼마든지 다른 작가나 제자 등이 그렸을 가능성을 배제할 수 없기 때문이다.

이와 같은 이유에서 난이도가 있는 감정을 실시할수록 안목과 과학적 분석, 자료 분석 등을 모두 종합하여 최종 판정을 하는 것이 보다 합리적인 결론을 도출할 수 있다.

미술품 감정의 종류와 대표적 요소

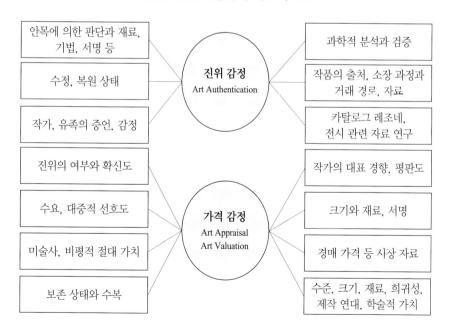

2) 가격 감정

가격 감정Appraisal, Valuation은 작품의 진위와 가치, 보존 상태 등을 바탕으로 당시 시장의 상황을 반영하여 가격을 측정하는 것을 말하며,[1] 가격 평가라는 의미로도 사용된다. 이때 감정 당시 유사한 조건의 작품에 대한 가격 정보와 시장의 변동 추이가 매우 중요한 자료가 되며, 특히 여러 판매 결과들이나 경매 카탈로그를 기초 자료로 활용하는 사례가 많다.

작품의 진위 여부, 해당 작가나 작품의 대중적 선호도, 전문가들의 평가, 미술사적 위치, 미술 시장의 변동 추이, 수요와 공급의 함수 관계 등을 판단하여 결정한다.

이외에도 그 작품의 희소성, 사회적인 관심도, 제작 시기나 경향에 따른 인기도, 소장 가치, 보존과 보수 정도, 액자나 좌대 등의 유무 여부, 작가의 서명과 재질, 소장 경로 제작 기법, 에디션 등 원작임을 증빙하는 모든 요소가 시가의 결정 요인에 포함된다.

가격 감정은 'Appraisal' 'Valuation' 등의 용어를 사용한다. 이 두 용어는 특히 유산세Estate tax·보험·기부·미술품 대출과 같은 목적으로도 사용되며, 가치에 대한 '문서양식화'[2]로 미국에서는 'Appraisal'을, 영국에서는 'Valuation'을 주로 쓰고 있다.

그러나 엄밀히 말하자면 'Appraisal'은 'Valuation'보다 진위 감정을 포괄하되, 진위 여부를 밝히는 것에 목적을 두는 것이 아니라 시대와 제작 기법 등 작품의 포괄적인 가치와 가격을 정하는 서비스에 가깝다.[3] 그밖에 'Auction Estimate'는 경매회사의 스페셜리스트가 경매에 작품을 내놓았을 때 예상하는 적절한 값의 범위를 말한다.

가격 감정은 대체적으로 경매회사나 갤러리에서 오랫동안 근무해 온 아트딜러·갤러리스트·스페셜리스트 등에 의하여 평가되어지는 사례가 대부분이며, 개인이나 가격 감정을 전문으로 하는 위원회나 기구에서

담당하는 예도 있다. 일반적으로 감정가는 대체로 예상가일 뿐 실제 거래에서는 참고 자료로 사용된다. 국가의 세금이나 재산 평가와 연계된 경우는 매우 민감한 부분이므로 필요시에는 가격 산정 배경과 참고 자료를 첨부하는 경우도 있다.

한편 가격 감정은 진위 감정을 전제로 하는 경우가 일반적이다. 그러나 저가의 작품을 인터넷 등에서 감정할 때는 진작을 전제로 한 가격 감정을 하는 사례도 있으며, 이와 같은 전제를 약관에 명시하고 있다.

또한 감정의 용도와 거래 방법에 따라 다소 가격의 차이를 보이는 경우가 있다. 예를 들어 자산 평가나 기증 등의 경우는 과거의 자료를 기준하여 어느 정도 포괄적인 가격이 책정되는 경우가 많다. 그 중 자산의 경우는 현재의 가격을 기준으로 하지만, 기증품은 이후 소장 가치에 대한 내용을 부분적으로 암시하고 있기 때문에 시장 가격보다 다소 상향 조정되는 사례가 많다.

거래 방법에 있어서는 대표적인 예로 아래와 같은 다섯 가지 경우가 있다.[4]

- 미술 시장 가격Market Price: 미술 시장 전체를 포괄하며, 거래 빈도수가 많은 작품이나 작가들로서 가격 기준이 형성된 작품이나 소수 작가들에 해당.

- 뮤지엄, 공공 기구 컬렉션의 뮤지엄 가격Museum Price: 공공적 거래 성격으로서 대체적으로 미술 시장보다는 다소 낮은 가격으로 형성.

- 상업 갤러리 기획, 초대전 판매가Gallery Price: 갤러리에서 유통될 수 있는 객관적 가격. 가장 최신의 시장 가격을 반영.

- 경매회사의 추정가Estimate, 낙찰가Auction Price, Hammer Price: 추정가는 시가를 반영한 경매 시작가, 낙찰가는 응찰자가 최종 낙찰한 가격.

- 공공 미술 등 공모 작품의 가격: 작품 규모와 재료, 작가 수준, 작품성, 제시된 공모 가격 등에 부합한 적정 가격.

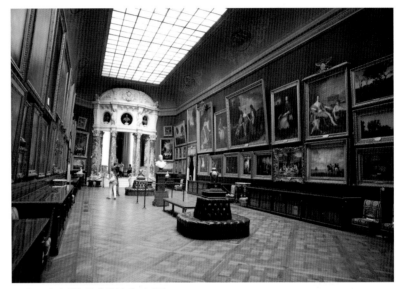

프랑스 샹띠이성 콩데 박물관 전시장
뮤지엄 컬렉션은 작가들의 작품 가격을 기준하는 중요한 자료가 될 수 있다.

2013년 한국국제아트페어 가람화랑 부스
아트페어는 가장 최신의 트랜드와 가격 정보를 알 수 있는 마켓의 장이다.

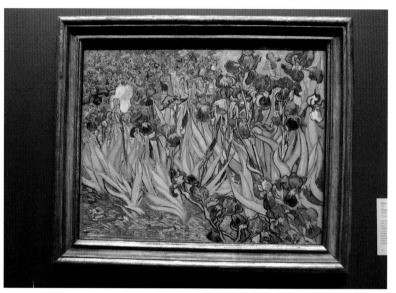

반 고흐 작 〈아이리스〉 1889, 캔버스에 오일, 71×93cm, 폴 게티 미술관 소장.
뉴욕 소더비 1987. 3. 30 낙찰가: 5390만 달러(한화 약 457억 원). 당시 최고가 경신. 반 고흐와
피카소는 미술 시장에서 가장 인기를 누리는 작가로 손꼽힌다.

2013년 아트 쇼 부산 전시장

이와 같은 가격 구조에서 이미 어느 정도의 거래를 해온 작품이나 작가의 경우는 전체 미술 시장의 가격Market Price을 비롯하여 뮤지엄 가격Museum Price과 갤러리 가격Gallery Price·경매 가격Auction Price 등이 형성되어 있어서 기준치를 참고한 후 작품에 따라 유동적으로 정하게 된다. 그러나 거래가 많지 않은 경우는 전문가에 따라 많은 차이를 보이게 될 뿐 아니라 기준치 적용이 어려운 사례가 상당수 발생한다. 갤러리의 판매중개료, 경매의 수수료는 갤러리의 경우 작품 가격에서 이를 포함하는 경우가 많으며, 경매에서는 수수료가 별도이다.

주요 판단 기준으로는 매우 다양한 요소가 있으나, 경매회사의 경우 작가·작품의 질·상태·희소성·출처 등을 감안하여 '추정가Estimate'[5]가 결정되며, 최종적으로는 수요와 공급의 원칙이 가장 중요한 기준이 된다.

3) 가치 평가

가치 평가Art Valuation는 작품에 대한 절대 가치에 중점을 둔다. 미술사·사회적·비평적 가치 평가가 핵심이지만 각 나라마다 조금씩 다르게 해석되고 있다. 현장에서 가장 많은 정보를 갖고 있는 아트딜러들에 의한 가격 감정과, 일부 진위 감정에 대한 의미가 동시에 포함되어 있다. 대체적으로는 기증품들이나 재산 평가, 판매가 아닌 소장을 목적으로 할 때 많이 사용된다. 절대 가치를 중요시하는 만큼 미술사가·평론가·학예사 등의 역할도 중요하다.[6]

4) 과학적 분석

의뢰작의 재료나 기법·상태 등을 과학기자재에 의하여 분석하는 방법으로, 독자적으로 진위를 결정하기는 어려움이 있으나 분야에 따라 감정 수준의 판단이 가능하다. 진위·가격 감정 전반에 걸쳐 참고 자료나 단서를 제공한다는 점에서 중요하게 다루어진다. 진위 감정에서 지식 감정이

다소 주관적인 성격을 지녔다면, 과학적 분석은 객관성을 전제하고 있어 '객관적 진위 감정Objective Authentication'이라는 용어에 포함하기도 한다. 일반적으로 과학적 분석을 실시하는 사례는 다음과 같다.

- 부분적·전체적으로 재료·기법에서 육안으로 판단 불가.
- 수복·가필된 흔적의 분석 근거.
- 연대 감정.
- 시료 및 타작품들과의 비교 분석.

주요 기법은 열발광 분석Thermoluminescent Analysis, 재료 분석Metal Analysis, 회화 안료 분석Figment Analysis, 탄소연대측정Carbon Dating, 핵 분열 흔적 조사Fission Tracks 등 다양하다. 특히 도자기의 경우 과학적 감정은 영국의 옥스퍼드 감정회사Oxford Authentication Ltd.가 세계적으로 유명하며, 분석 과정 자체만으로도 진위 감정의 결과가 도출되는 수

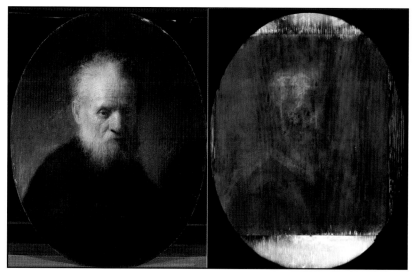

렘브란트 작 〈노인과 수염〉 1630, 18×17.5cm
우측은 X-ray로 투시한 부분으로서 과학적 감정에서 가장 일반적으로 사용되어진다. 재료 분석, 필치, 가필, 보수 흔적을 분석하는 데 유용하다. 출처: www.rembrandt.ua.ac.be/

준을 유지하고 있다. 네덜란드 '렘브란트 리서치 프로젝트' 역시 42년간 진행된 연구로서 과학적 분석이 많은 부분을 차지했다. 미국에서는 객관 적 진위 감정Objective Authentication이라고도 한다.

여기서 과학이라는 의미는 거시적으로 작가나 시대·화풍·양식·서명· 재질 등에 대한 자료 D/B와 일체의 분석 방법을 포괄한다. 또한 과학 감 정은 분석이나 자료 그 자체만으로 진위를 판단하는 감정 요소를 완비 했다고 볼 수 없기 때문에 우리 나라에서 일반적으로 사용되는 '과학 감 정'이라는 용어보다는 '과학적 분석'이라는 용어를 사용하는 것이 더욱 정확하다.

반 고흐 작 〈에덴 정원의 기억Memory of the Garden of Eden〉 **부분** 1888, 캔버스에 유채, 73.5×92.5cm, 러시아 국립 에르미타주 박물관 소장. 작품 전반에 걸쳐 박락을 우려할 정도의 심한 균열이 있다. 제작 연대, 작가의 재료 분석시 연구 자료로 활용되며, 보존 상태는 가격 감정시 반영될 수 있다.

2. 미술품 감정 시스템

1) 각국의 감정 제도

세계 각국의 미술품 감정은 그 역사와 관습에 따라 다소 다른 형태를 띠고 있다. 예를 들면 수백 년간의 역사를 지닌 프랑스와 같은 경우 대부분이 개인 감정가들로 이루어져 있으며, 모두가 자신의 전문 영역을 확보하고 있으면서 책임 있는 감정을 하는 사례가 많다. 그러나 이와 같은 배경에는 한 분야에서 최고의 전문 지식을 습득하고 현장을 파악할 수 있는 경륜이 동시에 요구되기 때문에 학위 과정이나 자격증만으로는 도저히 불가능하다.

대부분의 국가들에서 가장 중요시하는 감정가의 요건은 오랫동안의 감정 경험을 가장 중요시하였으며, 학식과 윤리를 최우선으로 하였다. 진위 감정과 가격 감정 전문가들의 구조가 이원적으로 운영되는 사례도 상당수에 달한다.

감정에 대한 법적인 책임, 감정가들의 의무 등 제반 사항에 대하여는 각국마다 다른 구조를 띠고 있다. 특히나 유럽의 상당수 감정가들은 보험을 가입하는 등 감정 실수에 대한 대비를 하는 등 합리적인 운영체계를 지니고 있다.

(1) 프랑스

프랑스에서 미술품 감정은 근대 왕족의 수집품을 보존·관리하려는 목적에서 시작되었다. 18세기의 화상이자 전문가인 장 밥티스트 피에르 르브렁Jean Baptiste Pierre Lebrun이 초기의 감정가로서 활동하였으며, 일

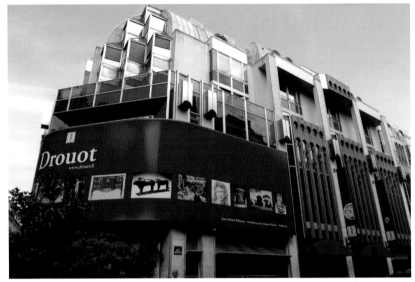

파리의 드루오 경매장 많은 경매회사들이 공동으로 사용하는 장소이며, 오랜 전통을 지니고 있다. 우리 나라의 《직지심체요절》도 1911년에 이곳에서 경매되었다.

반적인 가격 감정이 이 시기에 시작되었다. 최근 들어서는 1950-60년대에 스페셜리스트들이 활동하면서 세분화된 전문가가 등장했고,[7] 오늘날 감정에 종사하는 사람들은 미술사가·박물관 학예사·독립 감정가 등으로 구성되어 있다.

프랑스의 경매사 표식
경매를 주도하며, 가격사정 전문가이다.

프랑스의 감정사는 2004년 2월 11일 발효된 법에 따라 인증 감정사Expert agrée와 미인증 감정사Expert non agrée로 나뉘어졌고, 이 법에는 미인증 감정사의 위치에 대한 규정이 있다. 이외에 감정사에 대한 국가인증제도는 존재하지 않으며, 경매에 참여한 감정사의 가격 평가에 대한 시효도 10년으로 제한되어 있다.[8] 경매 잡지인 《가제트 드루오Gazette Drouot》에 의하면, 현재 추산되

프랑스 감정체계도

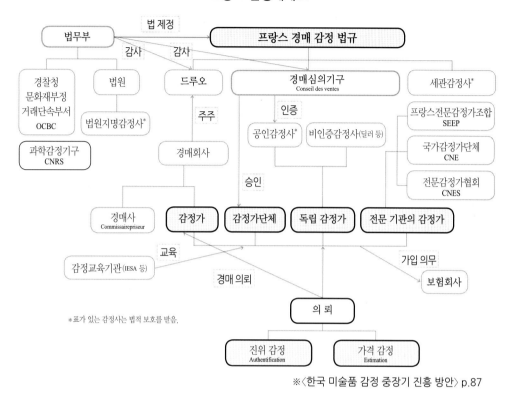

※ 〈한국 미술품 감정 중장기 진흥 방안〉 p.87

는 프랑스 내 감정가의 수는 대략 1만 2천 명이며, 모두 70여 개 분야에서 활동하고 있다 한다.[9] 그러나 프랑스의 감정가가 법적인 시험을 거쳐 임명되는 것이 아니라 누구나 접근할 수 있는 자유직업임을 감안해 볼 때 정확한 통계는 불가능하다.

 프랑스의 경매와 관련된 감정은 영국 등 다른 유럽 국가들과 다소 차이가 있다. 예컨대 소더비Sotheby's와 크리스티Christie's 같은 회사는 자체 조직 안에 급여를 주는 감정가를 채용하고 있다. 그러나 프랑스에서는 경매사Commissaire-Priseur가 자료를 평가하고 분류·정리하는 이른바 가격사정la prise에 숙달되어 있으며, 각 분야의 독립 감정가들Expert Indépendant[10]의 도움을 받아 진행된다. 2000년 7월 10일 법령에는 경매

프랑스의 사법감정사 표식

프랑스 감정협회의 감정사 인증서

의 형식과 감정을 포함한 경매사의 지위에 대해 명시되어 있다.[11]

미술품 컬렉터에 관한 책을 집필한 파비앙 부글레Fabien Bouglé는 3천 명이 넘는 감정가가 있는 것으로 추정하고 있으며, 딜러의 경우 자신이 감정하는 경우도 많다고 했다. 프랑스에서 감정단체를 설립하는 이유는 단체의 회원이 집단 감정을 하려는 의도가 아니고, 정보 교환과 단체 감정 의뢰로 의뢰자 확보가 용이하며 보험이 저렴하게 가입되는 등의 장점이 있기 때문이다.[12]

(2) 영국

영국은 감정 관련 국가인정기구나 단체는 없고 협회나 경매회사·딜러들이 시가 감정을 많이 하고 있다.

전문가들의 주장으로는 시기와 화가에 따라 편차는 있으나 영국 내에서 거래되는 미술품의 10-40%가 위작이라는 의견도 있으며,[13] 웨스트-엔드 지역의 저명한 화상은 경매회사에서 판매되는 작품의 15%가 위작이라고 주장한다.

위작전문가 톰 키팅Tom Keating이나 에릭 햅번Eric Hebborn의 위작 사건을 보도한 영국의 기자 제럴딘 노먼Geraldine Norman은 주요 인상파 화가 작품의 최소한 10%는 위작이라고 말한다. 일부 전문가들은 드류

Drewe의 범죄가 적발되면서 드러난 정보를 근거로 자코메티Alberto Gia-cometti 작품의 최소한 60% 이상, 러시아 아방가르드Russian avantgarde 시대 작품의 40%가 위작일 것이라고 보고 있어 충격을 주었다.[14] 그러나 아직까지 다른 나라와 마찬가지로 영국에서도 국가에서 공식적으로 인정하는 관련 진위 및 시가 감정기구나 증명서는 없다.

영국에서는 대체로 민간딜러협회 및 딜러 개인이 매매를 목적으로 하는 경우 해당 미술품의 진위와 가치를 평가해 준다. 그렇지 않고 단순히 가격 정보만 알고자 하는 경우에는 보험가 산정이라 하여 대체로 동산을 감정하는 감정회사나 보험회사를 이용하고 있다.

가격감정가들Valuers은 감정할 때 적법한 주의를 기울일 의무가 있으며, 이를 행사하지 않을 시 위법적 계약으로 간주한다. 그래서 위변조 등의 불법 행위가 발생되었을 경우 주의를 기울이지 않으면 가격감정가들이 책임을 져야 한다.[15] 영국의 경우 특별한 사항은 예술품분실등록회사The Art Loss Register/ALR의 데이터를 검색해 보았다는 증명서가 있다면 만일 실수를 하였더라도 '적법한 주의를 기울일 의무'를 다했다는 점을 감안하여 감형될 수 있다.

영국에서는 작품들이 거래될 때 법률적 규제를 통해 위작의 유통을 방지하고 있다. 경매사 및 딜러들은 소비자보호법의 일종인 '제반사항 명시법'[16]이나 '물품매매법'[17]과 같은 규정과 조항에 따라, 진위의 문제 발생을 미연에 방지하기 위해 판매하고자 하는 모든 미술품에 대해 반드시 구매자에게 해당 작품의 제반 사항을 명백히 밝힐 법적인 의무를 지닌다.

런던 경찰청의 형사부에는 미술품 범죄 전담팀도 구성되어 있으며, 예술품분실등록회사ALR는 민간회사로서 이와 같은 영역을 분담하고 있다. 그외에도 브리티시 박물관·내셔널 갤러리 등 큰 규모의 뮤지엄에서는 자체적으로 분석하고 연구하는 과정을 통해 위작을 발견하기도 한다.

(3) 네덜란드

artvalue.com
파리에 본부를 두고, 경매 관련 작품과 가격 등을 종합적으로 안내하고 있다.

네덜란드에는 국가적인 차원에서 시행하는 미술품 감정 제도는 없다. 그러나 네덜란드 감정사·중개인·경매인 연맹Federation TMV 등에서 부여하는 인증제도가 있으며, 다른 나라와 마찬가지로 전문가의 독립적인 감정이 대부분을 이룬다.

(4) 이탈리아

이탈리아의 미술품 감정은 고가구나 고미술품의 경우 현대미술처럼 폰다치오네Fondazione나 문서·자료보관소Archivio가 없고 부분별로 전

문가들이 활동하고 있다. 각 주Regionale별로 앤틱에 대한 전문가들이 분포되어 있으며, 전문 영역들을 확보하고 있다. 작업실Bottega마다 별도로 전문가들이 있으며, 라파엘로 등 한 작가나 1700년대 나폴리 미술, 1800년대 롬바르디아 미술, 1700년대 베네치아 미술, 1500년대 움브리아 미술 등 한 시대에 대해 전문적으로 연구하는 학자나 감정가들이 있다.

고미술의 경우 작가들의 서명이 없어 결국 이와 같은 전문가들에게 의뢰하여 어느 지방, 어떤 화파의 작품인지, 어떤 스타일인지를 여러 부분에서 판명한 후 최종 결정을 내리게 된다.

근·현대미술의 경우는 작가들마다 깜뻴리오·파운데이션(폰다치오네), 즉 작가 관련 기념사업회나 협회·재단 등이 있어 그곳에서 감정을 한다. 이때 레조네Raisonné, 즉 전체 작품 목록이 있으며, 레조네와 대조하여 없는 것은 의심하게 된다.

주요 작가의 경우는 모두 이 기구들에서 감정서를 발행하고, 사회적으로 통용된다. 그러나 깜뻴리오보다는 폰다치오네, 즉 파운데이션이 훨씬 공신력을 가지고 있으며, 고미술품의 경우는 개인적으로 전문적인 연구를 하는 감정가들이 매우 많다.

한편 작가가 사망하면 법적으로 가족이 권리를 보장받는다. 그러나 식견이 부족하거나 연구가 없다면 인정할 수 없다.

artvalue.com 사이트는 경매 관련 미술품 거래는 물론 시가 등 각종 정보를 수집하는 중요한 홈페이지로 알려져 있다. 예술품 감정사 시험은 에사메 디 뻬리티 델 뜨리부날레Esame di Periti del Tribunale와 법원에 등록되는 감정사 시험제도가 있다. 누구나 원하면 응시할 수 있으며, 많은 사람이 법원에 등록하여 일종의 자격증과 비슷한 성격의 증서를 받게 된다. 하지만 이는 의무 조항도 아니고, 이를 인정하여 감정가의 권위를 판단하거나 신뢰도를 정하는 것은 결코 아니다.[18]

대학에서 예술사Storia dell'arte를 전공하면 이 분야에서 종사할 수는 있지만 개인적인 연구와 전문 경력을 쌓아야 하는 관계로 감정 분야로의 진출은 매우 어려운 것이 현실이며, 주로 교육 분야로 진출한다.

　감정가는 결국 등록제도가 있어 어느 정도의 신분을 보장받지만, 실제로는 등록제도보다는 전문 지식과 경험을 기초로 그 분야에서 전문가로 알려져야만 활동을 할 수 있다. 이러한 이유로 감정을 교육받고자 하는 후진들의 경우 대학 등 정규 교육을 통하는 것보다 전문가 밑에 들어가 개인적인 현장 지도를 받는 것이 전문가로서 활동하기에 더 좋은 통로로 인식되어 있다. 어느 나라나 마찬가지이지만 이탈리아에서도 감정의 핵심은 얼마나 교육을 받았는가보다 누가 더 전문적인 지식과 경험을 쌓느냐가 중요하다.

　"미술품 감정의 경우는 아니나 문학계의 사례로서 일본 출신 작가 시오노 나나미Siono Nanami는 이탈리아에 1964년부터 30년 이상 거주하면서 공식 교육기관에 다니거나 교육받은 적이 없이 혼자 도서관이나 현장에서 필요한 자료를 찾아 연구하고《로마인 이야기》《르네상스의 여인》등 많은 책을 집필했다. 그는 이곳에서 전문가로서 인정을 받고 있다. 바로 이와 같은 경우 자격증이 필요하거나 인증제도로 국가가 인정해야 가능한 것이 아니다. 결국 미술 감정도 마찬가지로 그의 노력이 얼마나 현장에 뿌리박고 있는가에 승패가 달려 있다."

라고 말하는 바뷔노 경매회사CASA d'Aste BABUINO[19) 디렉터 티토 브리기Tito Brighi의 언급에서처럼 이탈리아 감정 역시 철저한 현장 위주의 교육과 계승을 바탕으로 하고 있다. 그러나 최근 다소 혼탁해져서 20년 전만 해도 흔치 않았던 감정가가 최근에는 전문가를 자칭하는 경우가 많다.

　한편 이탈리아 갤러리 감정의 상당수가 유명 작가의 경우 폰다치오네, 즉 파운데이션에 의뢰하고 있다. 재단에서는 전문가들에 의하여 안목 감정도 하지만 매매 기록이나 레조네 등 제반 자료들을 철저히 비교·대조하며, 이러한 이유로 이탈리아에서는 작가 관련 재단을 설립하는 것이 상식화되어 있다.

이탈리아 뮤지엄들의 유물이나 작품 구입은 대체적으로 다른 나라에서도 마찬가지이지만 국립동양박물관의 경우는 1차적으로는 자체 구입위원회에서 진위와 시가를 감정한다. 이때 소더비나 크리스티와 같은 여러 경매회사들의 도록들을 참고하여 가격을 결정하게 되며, 관장은 보고서를 문화국의 정부구입위원회에 제출하고 위원회는 다시 자문기관에 의뢰하여 구입 여부를 결정한다. 1개월에 1회 정도 개최되며, 뮤지엄과 감정 및 구입위원회 위원, 정부가 서로 간섭을 받거나 영향을 미치지 않고 각기 독자적으로 결정하게 된다.[20]

(5) 독일

독일은 연방정부 차원에서 이루어지는 미술품 감정기관은 없으며, 미술품감정은 대체적으로 개인 또는 사립기관·보험회사 등에 의해 이루어진다. 가격 감정 역시 국가 공인기관이 아닌 경매회사를 통해 자체적으로 이루어진다. 경매회사에서는 전문가를 고용하거나 공인된 감정가에게 자문을 구한다.

미술품감정가는 개인적으로 사무실을 소유하고, 자신의 학력과 경력 전문 분야를 소개하는 인디넷 홈페이지 등을 통해 감정 의뢰를 주문받는다. 예를 들어 미술품 가격감정가 사이트[21]에서는 미술품감정가 마르틴 프라허Martin Pracher의 상세한 활동 영역을 확인할 수 있다.

그리고 공인된 미술품감정사의 경우는 산업−상업회의소의 감정사 명부에 등록하여 감정 의뢰를 받을 수 있다. 산업상업회의소IHK는 독일 전역의 8,400명 이상이 되는 다양한 분야의 승인 감정사들의 관리를 위해 감정인 명부 사이트[22]를 운영한다. 산업상업회의소 감정인 명부에는 감정 분야가 258개로 세분화되어 있다.

이 사이트에서는 감정사들의 이름, 전문 분야 등의 검색이 가능하여 의뢰인들은 자신들의 요구에 적합한 감정사들을 검색할 수 있다. 이 중 예술 관련 분야도 다양하게 다루어진다. 예를 들어 벡스바흐 지역에 거

주하는 의뢰인이 독일 19세기 회화 전문 분야의 그 지역 거주 예술품감정가를 검색하면 유르겐 엑케르 박사Dr. Jürgen Eckerr의 연락처와 그의 전문 분야를 더 자세히 알려준다.

예술품 감정의 분야는 시대별·양식별·예술가별·특수 분야별로 매우 세분화되어 있다. 아트슈피겔 사이트에서 독일에서 통용되는 예술품 감정 분야와 그 대표적인 전문가를 확인할 수 있다.[23]

(6) 중국

중국 미술 시장에서 경매가 급격히 성장하고 민간 컬렉터들과 미술품 투자 열기가 증가하면서 미술품의 진위 감정은 최대 관심사가 되었고, 미술품 투자에서 꼭 필요한 절차가 되었다. 그러므로 중국에서는 정부나 개인 혹은 단체에서 설립한 각종 감정기구·감정위원회·감정회사가 계속해서 등장하고 있다.[24]

중국에서 가장 권위 있는 감정자문기구로는 국가문물감정위원회國家文物鑑定委員會를 들 수 있다. 1983년 1월 국가문물국國家文物局이 각 분야의 전문가들을 소집하여 설립한 것으로 이들은 국가박물관에 소장된 문화재와 경찰과 세관 등 관련된 감정 업무에 한정되어 있다.

다른 한편으로는 2006년 미술 시장의 요구에 따라 문화부文化部 문화시장발전센터文化市場發展中心에서 예술품평가위원회藝術品評估委員會를 설립하였으며, 2011년까지 운영하였다. 이 단체는 국가문물국과 달리 일반 컬렉터들을 대상으로 미술품 시장을 규범화하고, 체계적인 감정을 위해 각 분야의 전문가와 컬렉터들이 공동으로 조직한 전문적인 감정기구이다.

회화·서예·청동기 등 각 분야별·시대별로 세분화된 개인 감정가가 전국적으로 수천 명이 넘을 정도로 많은 수에 달하며, 인터넷을 통해서도 이들의 명단을 확인할 수 있다. 중국 미술 시장의 급격한 팽창과 함께 각종 감정회사·감정단체 역시 전국적으로 다양하게 산재되어 있다.

(7) 일본

일본에서 공신력 있는 근현대미술 감정기구는 도쿄미술클럽의 감정위원회와, 일본양화상협동조합 감정등록위원회 등이 상당한 권위로 인정받고 있다. 여기에 전문 분야를 가진 독립감정가나 유족 등의 감정이 아직까지 상당한 신뢰를 갖고 있으며, 일부는 위원회·뮤지엄에서도 감정을 실시하여 어느 정도의 다양성을 유지하고 있다.[25]

일본에서는 2005년도부터 시작된 감손회계제도減損會計制度[26]의 도입으로 인해 일본 기업 소유의 미술품들은 고정자산으로써 시가 평가를 받도록 의무화되었다.

이러한 제도의 도입으로 기업이 소유한 다량의 미술품들이 가격 감정을 받는 계기가 되었으며, 일반인들이 미술품을 투자 대상으로 생각하는 인식이 싹트기 시작하였다. 특히 기업 소유의 미술품들이 가격 감정을 받게 되면서 구입할 당시의 가격보다 미술 시장에서 유통되고 있는 가격 간의 차이가 발생하는 경우가 많아졌고, 그 결과 공정하고 중립적인 감정회사의 필요성이 요구되었다.[27]

감손회계제도減損會計制度의 시행은 일본 미술계뿐 아니라 사회 전반에 걸쳐 많은 자극을 불러일으켰다. 버블 경제를 경험한 대부분의 일본 기업이 고가로 매입한 미술품들이 자산 가치로서 재평가되어야 하기 때문이었다.

현재 일본에서 근현대 미술품 감정은 오랜 경험을 지닌 아트 딜러들에 의하여 운영되고 있는 도쿄미술클럽이 가장 권위를 갖고 있으며, 공지된 유명작가의 감정을 실시하고 있다. 고미술은 주로 갤러리 등 현장에서 오랫동안 거래를 해온 개인 딜러들이 직접 감정을 하거나 갤러리에서 감정을 하는 시스템으로 되어 있다. 소수이지만 일본화·서양화·한국도자기·중국도자기·일본도자기·우키요예浮世繪 등 다양한 분야별로 나뉘어져서 감정에 임하는 사례가 있다.

(8) 미국

미국은 국제미술품연구재단International Foundation for Art Research/
IFAR, 미국딜러협회Art Dealers Association of America/ADAA와 미술품
관련 사건을 담당했던 변호사들이 시스템 구축을 위해서 연구를 진행해
왔으나, 진위 감정을 관리하는 정부 또는 국가 차원의 시스템이나 기관
은 없다.[28]

대부분의 경우 해당 분야의 전문가·학자·미술사가 및 박물관 소속 학
학예연구원, 경험이 풍부한 딜러, 작가의 유족과 국제미술품연구재단
IFAR 등이 비공식적으로 진위 감정을 담당한다. 카탈로그 레조네Ca-
talogue Raisonné, 고문서, 저명한 딜러가 작성한 송장Invoice, 유명한 전
시회의 카탈로그, 경매 카탈로그 등이 참고 자료로 적극 이용된다.[29]

IFAR의 경우, 해당 미술품 전문가들을 집합시켜 신중하게 문서 조사
및 출처 확인 등을 하며, 필요시에는 과학 분석을 하기도 한다. 모든 검
사가 종료되면 보고서가 작성되는데, 감정서Certificate of Authenticity는
일체 발급되지 않는다.[30] IFAR뿐만 아니라, 미국 내에서는 유럽과 달리
진위증명서 혹은 미술품 진위감정가Art Authenticator라는 용어가 자주
사용되지 않고, 가격 감정을 주로 하는 미술품감정가Art Appraiser가 진
위와 가격에 대한 견해를 표명한다.

그러나 이것은 법률적인 영향력을 갖는 것이 아니고 어디까지나 의견
일 뿐이다. 때로는 작품의 소장자가 진위를 판별하기 위하여 해당 작가
와 작품에 관하여 저술한 경험이 있는 학자를 방문하여 진위 감정을 요청
하는 경우도 있다. 이 또한 비공식적으로 이루어지는 것으로 법적인 구속
력은 없다.

즉 진위 감정을 담당하는 이들은 단지 감정 대상에 대해서 남보다 많
은 지식과 '감식안'을 가진 자로 알려져 주위에서 인정받았다는 점 외에
는 자격을 증명하는 '자격증' 등의 보증 방법이 전혀 없다.[31]

현대미술 감정가의 대부분은 학자 혹은 미술관에 근무하는 자로, 매우

조심스러운 입장이다. 웨이크 포레스트 대학교Wake Forest University의 데이비드 루빈David Lubin 교수는 진위 감정의 행위를 매우 소중하지만 점점 사라져 가는 분야로 일컫고 있으며, 전통공예Craft Tradition에 비유하였다.[32]

미국 역시 유명작가를 대변하는 재단들이 자체적으로 진위 감정을 행하는 경우는 있다. 워홀재단The Warhol Foundation과 칼더재단The Calder Foundation 등이 그러하다.[33] 이러한 기구에도 역시 '진위 감정 표준법Standard Form for Authentication'은 존재하지 않으며, 각 재단마다 진위 감정 시스템이 다르다.

가격 감정 부분에서는 공식화된 것은 아니지만 대부분의 가격감정가들은 감정재단The Appraisal Foundation[34]이 공표한 '전문감정실행동일표준Uniform Standards of Professional Appraisal Practice/USPAP'을 준수하고 있으며, 감정가가 갖춰야 할 도덕적이고 전문적인 자격 요건을 구체적으로 제시하고 있다.[35]

전문감정실행동일표준 감정이란 국세청·보험회사·은행과 금융기관·정부기관 등이 요구하는 공식적인 감정을 말한다. 보험을 목적으로 할 경우에 감정 과정 전체가 전문감정실행동일표준USPAP과 필요 사항에 부합해야 한다. 세제와 국세청 등 재산 가치 평가·기부금 혹은 소득공제기부금과 관련된 감정을 할 경우에도 마찬가지이다. 합법적인 절차를 요구하는 상황, 즉 이혼·공평 분배·청산 등도 그러하다.[36]

감정과 예술 시장, 사회의 관계

미술계의 중요한 구성 요소로 미술관·딜러·컬렉터 등이 있다. 이들은 공존하는 관계로 서로 협력한다. 감정가는 이들의 균형이 깨지지 않도록 관여하며 미술품 취득·위조·도난 등의 문제를 다룬다.

최근 미술 시장의 지속적인 성장에도 불구하고 특히 미국에서는 미술품에 대한 전문가의 견해를 듣기가 점점 어려워지고 있는데, 그 이유는 소송에 대한 두려움 때문이다. 아무리 작은 소송일지라도 한정된 수입

으로 생활하는 대부분의 미술품감정가에게는 돌이킬 수 없는 경제적인 타격으로 이어지는 때가 많다. 미술품의 주인이 감정을 요청하면서 차후에 소송을 하지 않겠다는 합의서를 작성한 상황에서도 진작이 위작으로 판명됐거나, 시가보다 저가로 평가됐을 경우 등에는 감정한 사람에게 책임이 돌아가며 소송으로 이어진다.

소송이 빈번한 미국에서는 전문가와 학자 등이 자유롭게 견해를 표명하고, 그에 대해 보호받을 수 있는 국법이 존재하지 않기 때문에 미술품감정에 관심을 갖고 필요한 지식과 기술을 획득하려는 이들이 점점 감소하고 있다. 이런 현상은 미술계와 미술 시장을 넘어 전 사회에 지대한 영향을 미칠 것으로 예상된다.[37]

2) 각국의 미술품감정가 제도

각국의 미술품감정가는 명칭과 제도에서도 다소간의 차이가 있다. 그러나 개인 감정가들이 대부분을 차지하고 있으며, 전문가들의 판단을 존중하는 형태가 주축을 이루고 있고, 국가적으로는 간접공인과 위촉의 형식으로 공공적 형태의 감정을 실시하고 있다.

명칭으로는 주로 '감정가Art Authenticator, Art Appraiser, Art Expert, Connoisseur'를 많이 사용한다. 그러나 이 용어는 특별한 자격증을 필요로 하지 않기 때문에 감정에 전문적인 수준을 지니고 있는 사람을 포괄적으로 지칭할 뿐이다. 하지만 공공기관이나 단체로부터 위촉과 인증된 경우는 일정한 자격을 부여한다는 점에서 '감정사'로 번역될 수 있다. 그러나 사실상 '감정가' '감정사'는 단지 성격상의 분류일 뿐 수준과 신뢰성에서 차별화된다고 말할 수는 없다. 한편 '감정전문가'는 직접 감정에 종사한다는 의미 외에도 학문적인 전문 지식을 갖고 있거나 관련 분야에 해박한 경우를 포괄한다.[38]

(1) 국가 감정기구 감정위원

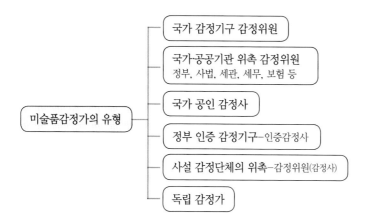

미술품감정가의 유형

```
                    ┌─ 국가 감정기구 감정위원
                    │
                    ├─ 국가·공공기관 위촉 감정위원
                    │  정부, 사법, 세관, 세무, 보험 등
                    │
미술품감정가의 유형 ─┼─ 국가 공인 감정사
                    │
                    ├─ 정부 인증 감정기구─인증감정사
                    │
                    ├─ 사설 감정단체의 위촉─감정위원(감정사)
                    │
                    └─ 독립 감정가
```

국가에서 감정기구를 공식적으로 설립하여 감정을 하는 사례로서, 세계적으로 중국의 국가문물감정위원회의 사례가 유일하다.

(2) 국가·공공기관 위촉 감정위원

법원·세관 등에서 한시적으로 위촉하는 제도로서 공인제도는 아니다. 프랑스는 법원 위촉 감정사, 세관 위촉 감정위원이 상당수에 달한다. 이 기구의 위촉을 받음으로써 사회적으로 어느 정도 공신력을 발휘하게 된다. 우리 나라에서는 문화재청·세관·조달청·법원 등에서 단기적으로, 또는 일회성으로 위촉제도를 시행하고 있다.

(3) 국가 공인 감정사

국가기구로 감정위원회를 운영하고, 시험을 실시하거나, 국가가 일정한 자격을 두어 공인하는 자격증 제도이다. 그러나 세계적으로 사례가 없다.

(4) 정부의 간접적인 인증

국가가 직접적으로 자격을 주는 제도가 아니라 국가에서 위촉하는 위원회 성격의 단체에서 인증하는 제도이다. 이 경우 국가가 자격증을 주는 것은 아니지만 법적인 효력을 발휘하거나 사회적으로 높은 신뢰성이 담보된다. 프랑스의 '경매심의위원회(꽁세이 데 방뜨Conseil des Ventes)'는 2000년에 설립된 법적 자문기구로서, 법무부가 11명의 위원을 지명하는 시스템을 활용하고 있다. 또한 네덜란드의 전문자격증 발급재단 Stichting SKO 등도 정부의 법적 적용을 받는 기구로서 공신력을 갖추고 있다.

(5) 사설 감정단체의 위촉

미술품 감정 관련 전문기구에서 감정사를 위촉하는 방법으로서, 도쿄미술클럽東京美術俱樂部의 감정위원회나 우리 나라의 한국고미술협회·한국미술품감정협회·한국미술시가감정협회 등에서 감정위원을 위촉하는 형식을 말한다. 해당 단체의 공신력에 따라 국가나 사법기관 등에서도 인정하는 신분이며, 공인은 아니지만 전문가들이 인정해 주는 형태로서 최소한의 공신력을 확보한다.

(6) 독립 감정가

전문성을 확보한 개인 감정가를 말하며, 일정한 자격 조건은 없다. 대체적으로는 경륜과 실적, 학식과 윤리성 등을 통해 검증된다. 사무실을 독자적으로 운영하면서 자신의 전문 분야만을 감정하는 예가 대부분이다. 유럽의 대부분 감정가들이 이와 같은 형식이며, 상호 정보 교류, 권익 보장을 위하여 감정단체를 결성하게 된다.

감정이 전문화된 선진국형 시스템으로서, 여러 감정가들이 합의 형태

로 진위를 결정하는 방법에 비해 명확한 책임 소재와 권위를 동시에 지니게 된다. 즉 한 분야, 한 시기에 집중된 감정 경험과 학식·경륜·정보를 바탕으로 보다 체계적이고 섬세한 분석과 연구를 전제로 하기 때문에 단체 감정보다 신뢰도를 확보할 수 있다.

3) 박물관과 감정

일반적으로 세계의 박물관들에서는 외부에 감정은 하지 않는다. 만일 정부기관이나 특수한 업무를 위해 연구하거나 분석한 자료가 있다 하더라도 외부에 제공하지는 않는다. 박물관에서 감정의 문제는 매우 조심스럽고 비밀리에 다루어지는 것으로, 새로운 소장품에 대한 취득 가격은 연간보고서에도 기재되지 않는다.[39] 이와 같은 제도는 우리 나라

브리티시 박물관
보존과학에 관한 연구소가 있으며, 과학조사보존부가 있다.

도 마찬가지이며, 어느 박물관이나 미술관에서도 감정 서비스는 없다.

단 박물관 소속 학예연구원은 특정 분야·시대·화파·화가 등의 전문 가로서 미술 작품의 진위를 논하는 데 있어서 조언을 하거나 박물관 외 부의 다른 전문가에 대한 교량 역할은 할 수 있어도 도덕성의 문제가 제 기되는 박물관 외부 의뢰 작품에 대한 진위 감정을 하지 못하게 되어 있 다. 때로 자신의 전문 분야에 속한 작품에 대한 견해를 문서로 하지 않 고 구두로 표하는 경우가 있으나, 이것은 사례비를 지급하는 등 같은 금 전적인 계약이 아니다.[40]

외국 박물관의 사례를 살펴보면 먼저 브리티시 박물관의 서비스 중에 서 부서의 컬렉션과 관련하여 'Object ID' 서비스가 있다. 서비스 비용은 무료이나 기부로 대체할 수 있다. 부서마다 스터디룸이 있고, 여기에서 일반인들을 대상으로 부서와 관련된 물품을 감정하지만 직원 누구도 제 출된 물품에 대한 의견에 책임을 지지는 않으며, 가격 감정이 불가하고, 진위 감정에 대한 증명서를 발행하지 않는다.[41]

박물관에는 1920년 최초 연구자이던 알렉산더 스콧 박사Dr. Alexander Scott의 약속으로 연구소가 세워졌으며, 과학조사보존부The Departments of Scientific Research and Conservation라는 부서로 지속적으로 유지되고 있다. 주사전자현미경The Scanning Electron Microscope부터 병원에서 보 통 쓰는 X-rayX-radiography Equipment 등 기구들이 다양하게 사용된다. 필요에 따라서는 큐레이터·보존가·과학자들의 통합적인 연구가 진행된 다. 특히 정밀한 카탈로그 만들기Cataloging와 분류 업무는 학술적일 뿐 아니라 일반 대중들을 위한 소장품의 완전한 접근을 위하여 매우 중요 하다.

테이트 갤러리의 큐레이터부는 갤러리가 소장하고 있는 컬렉션 중 대 표적인 작가, 즉 윌리엄 블레이크·존 컨스터블과 터너의 작품들에 대한 특별한 지식을 요하는 질문들에 답할 수 있다. 그러나 직접적인 감정은 없다.[42]

프랑스 박물관복원연구센터Centre de Recherche et de Restauration des

Musées de France/C2RMF는 직접적으로 미술품 감정과 관련된 업무를 수행하지는 않는다. 그러나 퐁피두 센터를 제외한 프랑스 국립박물관들의 소장품을 이곳에서 통합하여 복원하고 있기 때문에 방대한 양의 자료와 문화유산에 대한 연구가 이루어지고 있다. 이 과정에서 박물관 소장품에 대한 구체적인 자료를 확보할 뿐 아니라 고고학·미술사적인 연구를 진행하면서 진위 감정에 필요한 절대적인 재료, 기법적인 자료를 구축하게 되며, 감정시에도 이와 같은 경험과 연구가 많은 도움이 된다.[43)]

프랑스 박물관복원연구센터는 1927년에 출발하였다. 이 연구센터의 시작은 1895년 X-ray의 발견으로 거슬러 올라간다. 1920년대 루브르 박물관에서는 X-ray를 통해 그림을 분석하는 실험을 시작하였고, 1932년에는 아르헨티나 출신의 페르난도 페레즈Fernando Perez 박사와 카를로스 매니니Carlos Mainini 박사의 후원을 받아 루브르 박물관에 연구소가 설립되었다. 이후 40년 동안 말델렌느 워즈Magdeleine Hours에 의해 지속적으로 발전하였고, 1968년 프랑스 박물관 연구소가 출범하게 되었다. C2RMF는 연구Recherche·보존Conservation·복원Restauration·예방보존과 자료Conservation Preventive et Documentation의 4가지 분야로 구성된다.

오스트리아 미술사박물관은 유물복원팀이 활성화된 곳이다. 1996년부터 본격적인 실험실이 설치되었으며, 문화재관리청과 일부 사료를 공유하면서 D/B를 사용하고 있다.[44)] 또한 독일·이탈리아·영국 등과도 필요시 자료를 공유하고 있다고 하였다. 보존 수복이 최우선적인 임무로서 과학적인 분석에 종사하나, 간혹 경매회사나 대학·연구소 등에서 감정을 위하여 작품 분석을 요청하는 경우 지원하게 된다. 17세기에 이미 복원팀이 창설되었으며, 장인들이 금속부터 복원을 시작했던 것이 시초였다. 100년 전부터 자료 구축하여 보존하고, 이를 토대로 보존 수복을 하게 되었다. 1995년 실험실을 설치하였고, 2004년부터 대학과 연계하여 D/B화 작업을 수행하고 있다.[45)] 매주 목요일마다 예약하면 외부 인사들에게서 의뢰된 작품에 대한 자료 분석이나 감정을 서비스하는 제도

가 있으나 감정서 발급은 금지되어 있다.

스미스소니언 인스티튜션Smithsonian Institution·메트로폴리탄 미술관 Metropolitan Museum of Art 역시 진위 감정 서비스를 자체적으로 제공하지 않으며, 이 부분에 있어서는 명망 있는 아트 딜러·감정가 혹은 경매회사와 상의할 것을 권한다.[46] 메트로폴리탄 미술관은 새로운 소장품을 취득할 때에는 담당 학예사가 대상에 대한 심층 조사를 한 후, 관장과 이사회의 승인을 받아야 한다. 미술관 정책상 새로운 소장품 취득시 상대방으로 하여금 보증 및 손해배상 서약서에 서명하도록 한다. 이는 진작이 아닐 경우 미술관을 보호하기 위해서이며, 결과적으로는 일종의 '진위증명서' 역할을 한다.[47] 서약서의 내용은 다음과 같다.

메트로폴리탄 미술관 보증 및 손해배상 서약서

본인은 ○년 ○월 ○일자 매도증에 언급된 바와 같이 아래의 미술품을 메트로폴리탄 미술관에 판매하였음을 확인합니다.

이 미술품은 진작이며, 어떠한 담보권·청구권 및 저당권도 설명되어 있지 않으며, 본 미술품의 외국으로부터의 반출이 그 나라 법에 저촉되지 않으며, 미국으로의 반입 또한 미국법에 저촉되지 않습니다. 아울러 본인이 본 미술품에 대한 판매권과 소유권을 갖고 있음을 보증하면서, 본 미술품의 법적 소유권을 전적으로 미술관측에 양도합니다. 본인의 보증이 거래

미술사박물관의 보존과학실

빈 미술사박물관 보존과학, 분석 담당 전문가 마티나 그리저 박사가 분석 자료를 설명하고 있다.

메트로폴리탄 미술관
보증 및 손해배상 계약서를 작성하도록 하여 진위 시비를 대비한다.

이후에도 유효함을 인정합니다.

　본인은 위의 보증 내용에 위배되거나 본 미술품에 대한 미술관측의 소유권, 또는 자유롭게 사용하고 향유할 권리를 침해함으로써 발생하는 모든 법적 비용을 미술관측에 배상할 것에 동의합니다.

　나아가 본인은 위의 보증 내용에 위배되는 결과로 미술관측이 본 미술품을 반환할 경우, 이에 대해서 미술관측에 전적으로 환불받을 권리가 있음을 동의합니다.

　폴 게티 미술관J. Paul Getty Museum은 세계적인 수준의 보존연구소를 보유하고 있어서 소장품에 대한 철저한 연구를 병행하는 미술관으로 유명하다. 소장품을 취득할 경우 작품에 대한 심층적인 출처·작가·배경 등을 직접 조사하며, 판매인에게 보증서류를 제공할 것을 요구한다. 미술관은 대중에게 감정 서비스는 하지 않지만 경우에 따라서 학예연구원은 비공식적인 견해를 표명하며, 또한 소장품 출처 조사 데이터베이스

서비스Research On Museum Collection Provenance[48]를 협력한다.

3. 미술품 감정 과정

1) 주요 감정 절차

일반적으로 미술품 감정은 접수와 함께 감정가나 기구에서 요구하는 약관에 서명을 하면서 본격적으로 시작된다. 이때 의뢰자는 의뢰품의 출처에 대하여 구체적으로 기록할 필요가 있으며, 아울러 의뢰품의 상태를 촬영하게 된다. 촬영의 목적은 작품의 상태를 기록하는 의미가 우선이며, 감정 과정에서 발생할 수 있는 손상 여부를 확인하기 위해서이다. 자료 연구는 관련 자료를 수집하고 제출된 자료의 진실성을 검증하면서 전시 및 경매 카탈로그 등을 대조·비교하고, 과거 D/B를 연구하는 과정이다. 특히나 과거 전시회 자료를 통하여 작품의 출품 기록을 확인하거나, 도록에 수록된 자료와 비교하는 것은 감정 전에 반드시 거쳐야 할 과정이다.

이때 카탈로그 레조네 연구를 통해 기존의 자료와 비교 분석이 가능하며, 필요시에는 관련 내용을 보완하게 된다. 이는 작가나 유족·친구나 과거 소장자·액자전문점·수복전문가 등과 인터뷰하고 작품의 경로, 그들의 의견을 수집하면서 정황을 기록한다.

1차 감정시는 대체로 안목 감정으로 이루어지며, 감정 전에 실시한 연구 자료 등을 참조하여 진행된다. 감정 과정에서는 과학적 분석, 시료 채취 등이 필요한지를 판단하게 되나 90%는 거의 이 단계에서 결정된다. 그만큼 대부분의 작품은 전문가들의 안목만으로 진위 판단이 가능하다는 뜻이다.

2차 감정 단계는 과학적인 분석으로서, 1차 감정에서 판단이 되지 않

미술품 감정 절차

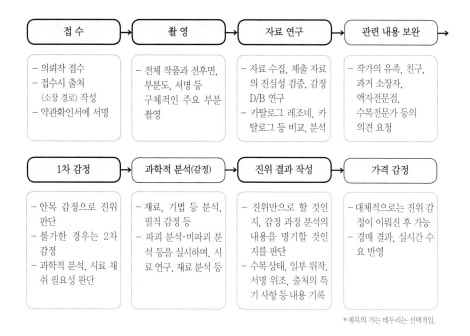

접수	촬영	자료 연구	관련 내용 보완
- 의뢰작 접수 - 접수시 출처 (소장 경로) 작성 - 약관확인서에 서명	- 전체 작품과 전후면, 부분도, 서명 등 구체적인 주요 부분 촬영	- 자료 수집, 제출 자료 의 진실성 검증, 감정 D/B 연구 - 카탈로그 레조네, 카 탈로그 등 비교, 분석	- 작가의 유족, 친구, 과거 소장자, 액자전문점, 수복전문가 등의 의견 요청

1차 감정	과학적 분석(감정)	진위 결과 작성	가격 감정
- 안목 감정으로 진위 판단 - 불가한 경우는 2차 감정 - 과학적 분석, 시료 채 취 필요성 판단	- 재료, 기법 등 분석, 필적 감정 등 - 파괴 분석·비파괴 분 석 등을 실시하며, 시 료 연구, 재료분석 등	- 진위만으로 할 것인 지, 감정 과정 분석의 내용을 명기할 것인 지를 판단 - 수복상태, 일부 위작, 서명 위조, 출처의 특 기 사항 등 내용 기록	- 대체적으로는 진위 감 정이 이뤄진 후 가능 - 경매 결과, 실시간 수 요 반영

*제목의 가는 테두리는 선택적임.

는 경우와 1차 감정을 보완하는 의미가 있다. 일반적으로는 재료나 기법 등을 분석하고 필적을 감정하는 등의 과정을 거치게 되며, 파괴 분석과 비파괴 분석 등을 실시하는 등 다양한 과학적인 검증 과정을 실시하게 된다. 이 과정에서는 분석을 전문으로 하는 과학자들이 참여하게 되는데, 명확히 분석 과정만으로는 감정 결과로 판단할 수 없으며, 반드시 감정가가 개입되어 최종적인 진위 판단을 하게 된다.

이와 같은 과정을 거쳐 진위 결과를 작성하게 되는데, 감정서 작성은 진위만을 기록하는 방법과 구체적인 상태, 특기 사항을 기록하는 방법이 있다. 가격 감정은 진위 감정이 종료된 후 가능하다. 각 나라·기구·감정가마다 다소 차이는 있다.

예를 들면 러시아 아트 컨설팅Art Consulting 같은 경우는 고미술품에 한하여 자신들의 과학감정연구소에서 발급하는 과학감정서를 받지 않

은 경우 진위감정서Certificate of Authenticity도 발급하지 않는다.[49] 가격 감정의 경우에도 아트 컨설팅의 과학 감정·진위 감정을 거치지 않고는 실시하지 않는다.[50]

또한 아트 컨설팅에서 진행하는 모든 서비스 과정과 결과에 책임을 지기 때문에 아트 컨설팅의 감정가와 전문가의 결과에 대한 실수나 직무 태만에 대해 보험에 들어 있다. 보험료는 미화 3백만 달러이며, 관련된 러시아 보험회사는 '외국무역보험국Ингосстрах'과 '르네상스 보험Ре-нессанс Страхование'이 있다.[51] 일반적으로 유럽의 많은 감정사 단체들이 보험에 가입되어 있다.

2) 옥스퍼드 감정회사 감정 과정

(1) 감정 의뢰 절차

옥스퍼드 감정회사Oxford Authentication 국내외의 고객들은 세계적 수준의 뮤지엄들이다. 영국의 브리티시 박물관, 미국의 메트로폴리탄 미술관, 일본의 미호 미술관, 타이완의 고궁박물원, 크리스티 경매회사, 소더비 경매회사 등 2,000여 개의 중요한 미술 기관과 개인 소장자들이 감정을 의뢰한다. 이 회사의 감정은 상당한 신뢰도가 있어 진위 판정까지 가능한 대표적인 사례이다.

감정을 원하는 도자기가 있을 경우 연락을 통해 샘플 채취를 한다. 먼거리에서 감정을 의뢰하는 경우, 가장 가까운 곳에 있는 직원이 파견하여 샘플을 채취해서 옥스퍼드셔의 실험실로 보내고, 일주일에서 열흘 정도 후에 감정 결과를 통보한다. 이 단계가 가장 초보적인 1단계 감정인 셈이다.

자격증을 갖춘 직원들이 전 세계 12개국에 50명 정도 파견되어 있는데, 아시아 지역에는 홍콩에 이러한 자격을 갖춘 직원이 있다. 감정을 원하는 도자기를 영국의 실험실로 직접 보내는 방법도 있다.

이 연구소는 토기·자기·청동주물기만 다루며, 영국 내 샘플 채취비는 무료이지만 런던 중심부 이외의 곳은 여비를 지불해야 한다. 영국 외의 곳은 이 연구소의 대리기관에 샘플 채취비를 지불해야 한다. 유물은 연구소나 연구소의 대리기관에 의해 채취된다.

의뢰인들은 감정이 끝난 후에 보고서를 받게 된다. 샘플의 채취와 감정은 보통 3주 정도 소요되는데, 첫번째 비용이 납입되면 해당 미술품의 예비 감정 결과가 팩스나 이메일로 전달된다. 최종 보고서는 각 의뢰품별로 발행되어 우편으로 전달된다. 이때 유물 한 점당 보고서는 보안을 이유로 1부씩만 발행된다.

보고서 및 감정증명서의 사본은 예외적 상황에서만 발급될 수 있고, 이에 따르는 비용을 매번 납부해야 한다. 어떤 경우에는 여벌의 보고서 요청을 거절할 수도 있다. 신뢰도를 확보하기 위하여 보고서 번호가 인용되지 않는 한 미술품의 감정 결과 보고서는 제3자에게 제공되지 않는다.[52]

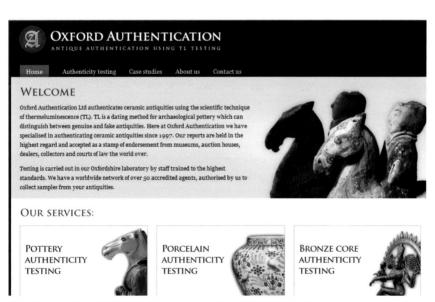

세계 최고 수준의 도자기 감정을 하고 있는 옥스퍼드 감정회사 홈페이지

(2) 감정 과정

도자기 등의 분석 및 과학 감정으로 유명하다. 다음과 같은 과정을 거치게 된다.[53]

- 열발광법Thermoluminescence
- 샘플 채취Sampling
- 채취된 샘플의 분석The Test
- 발광도 측정
- 발광도 분석
- 결론 및 통보

① 열발광법 검사Thermoluminescence Test

고대 도기의 작은 조각 표본은 충분하게 고온을 가열했을 때 어렴풋한 푸른빛을 방출한다. 이 희미한 푸른빛은 열발광Thermoluminescence 혹은 줄여서 TL이라고 부르며, 물질들에서 방출되는 붉은색 자연복사선自然輻射線의 세기를 넘었을 때 발견된다. 발광열은 포토멀티플라이어관Photomultiplier tube이라고 불리는 민감한 측정기를 사용해서 측정한다. 발광열의 세기에 따라 그 도편이 만들어질 당시 가마에서 가열된 이후로 얼마만큼의 시간이 흘렀는지 측정할 수 있어 의뢰품이 언제 구워졌는지 알 수 있다.

② 샘플 채취Sampling

도기

100mg의 가루가 도기의 눈에 띄지 않는 부분에서 채취된다. 여러 조각으로 된 도기는 각 도편마다 채취된다. 각 도편은 긁어내는 순간부터 빠짐없이 촬영되고 기록된다. 채취된 샘플들은 조사를 위해 옥스퍼드셔

의 실험실로 보내진다.

자기

자기는 도기보다 높은 온도에서 구워지기 때문에 더 단단하다. 이때 샘플은 반드시 흐르는 물 아래 다이아몬드 심의 드릴을 사용해서 채취해야 한다. 다이아몬드 실린더가 물체의 유약이 없는 부분을 갈아 지름 3mm, 길이 4mm 크기의 샘플을 2개 만들어 낸다. 이 샘플을 섬세한 다이아몬드 휠로 200마이크로(5분의 1mm) 두께의 얇은 슬라이스 조각으로 나눈다. 이 슬라이스 조각들은 열발광도 측정에 쓰인다.

청동주물기

청동유물들은 종종 진흙 주형이 묻어 있거나 그 주형이 손잡이·다리·머리·토르소 등의 빈 공간에 함유되어 있기도 한다. 이 주형이 주물 외

청자는 백자와 함께 가장 가격이 높고 인기가 많아 감정 대상에서도 핵심을 이룬다.

영국 옥스퍼드 감정회사의 과학 감정 절차

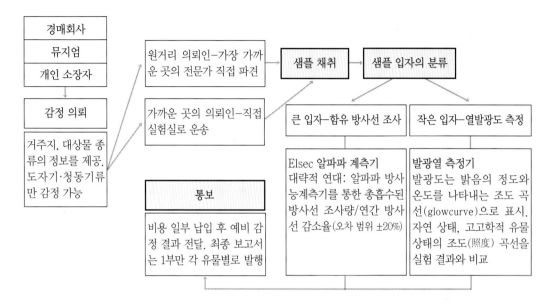

부에서 추출될 때, 도기 샘플과 마찬가지로 그것을 추출해 연대를 측정한다.

③ 채취된 샘플의 분석

가루로 채취한 샘플들은 아세톤에 용해시켜 침전해 놓는다. 작은 입자들을 알루미늄 디스크 위에 올려놓고 말리면 열발광도를 측정할 준비가 된다. 이때 큰 입자들은 열발광도 분석에 쓰이지 않고 방사선 조사에 쓰인다. 청동기에서 추출된 주형의 입자들도 도기와 비슷하게 준비된다. 작은 입자들도 마찬가지로 알루미늄 디스크 위에 올려놓는다.

④ 발광도 측정

발광도는 이 연구소의 발광열 측정기RisØ TL readers를 통해서 측정된다. 이 연구소는 항상 정규 측정팀the RisØ team을 최신의 연구를 하고 있다. 이 발광열 측정기는 가열과 실험실의 방열 과정을 컨트롤하도록 프

로그램되어 있다. 방사선 조사는 이 연구소의 Elsec 알파방사선 계측기 Elsec alpha counters를 통해 이루어진다.

뉴욕의 브루클린 미술관 전시실 브론즈로 제작된 조각품은 대중들에게 많은 인기가 있다.

이탈리아의 피에트로 산타 주조장 주물을 붓고 있는 장면. 브론즈 작품의 감정시는 주조장, 에디션 넘버, 재료의 성분 등도 매우 중요한 자료로 활용된다.

⑤ 발광도 분석

발광도 측정기로 측정이 완료되면 그 정보 파일을 분석하게 된다. 발광도는 밝음의 정도와 온도를 나타내는 조도 곡선glowcurve으로 나타나게 되며, 자연 상태의, 혹은 고고학적 유물 상태의 조도照度 곡선을 알려진 실험실 방사능 조사 결과로 얻어진 것과 비교한다. 이는 대상물이 처음에 구워진 후 흡수한 총방사선량을 계산하는 것을 가능하게 한다.

Elsec 알파방사선 계측기Elsec alpha counters를 통한 방사선 조사는 연간 내부 방사선 조사율을 알 수 있다. 이러한 기존의 방사선 함유 총량의 환경적 영향에 따른 시간적 감소는 항상 고고학적 유적지의 연대를 측정하는 기본적 자료로 쓰인다.

(3) 복원 후 재감정보고서

감정서가 위조되는 사례가 적지않은 관계로 재감정보고서는 매우 엄격하다. 복원 후에 재감정을 위한 보고서는 복원 전 유물의 보고서와 같은 각도에서 찍은 복원된 유물의 사진이 필요하다. 새로운 보고서가 발행되어도 연구소는 원본보고서를 보유하고 있다. 이 연구소에서 발행되는 보고서나 감정서는 거래에도 막대한 영향을 미치기 때문에 서발급은 세밀하게 체크되고 있다.[54]

II. 미술품 감정의 요소 및 용어

1. 미술품감정가

미술품감정가란 미술품의 진위와 가치·가격을 판단하는 전문적인 수준을 지닌 사람을 말한다. 분야·기법·작가·화파·시대에 따라 전공 분야가 나뉘게 되며, 학식과 경륜·안목을 겸비해야 하며, 높은 수준의 윤리적 판단이 요구된다.

감정가를 지칭하는 용어는 나라마다, 상황에 따라 다르게 표현하고 있다. 영국의 경우 포괄적인 의미로 보아 한 분야의 전문가를 '엑스퍼트Expert'[1]라 하며, '진위감정가'는 '미술품 감정 엑스퍼트Art Authentication Expert'라고 부른다. 그러나 실제로 영국은 이러한 용어를 흔히 사용하지는 않고, 단순히 '엑스퍼트'라고 말한다. 경매회사의 경우에는 미술품의 분야별 전문가를 특별히 '엑스퍼트'란 용어보다 '스페셜리스트Specialist' '경매사Auctioneer'라고 부른다. 한편 이들은 늘 미술품의 예상가를 산정해야 하기 때문에 가격감정가라는 의미로 '밸류어Valuer'라는 명칭이 같이 따라다닌다.

감정가들의 주요 분류는 크게 미술 분야와 미술 관련 분야로 나뉘는데, 미술 분야에서는 미술사학자·미술평론가·작가·뮤지엄 학예사 등이 주로 학술적인 연구 결과를 토대로 판단하게 된다. 미술 관련 분야에서는 서지학·역사학자·고고학자 등이 특별 초빙되는 예가 있으며, 생존작가의 경우는 해당 작가도 직접 작품을 감정할 수 있으며 관례적으로 진위감정에서 우선적인 의미를 지닌다.

작고 작가의 경우는 유족과 상속인 등이 참여하게 되고, 카탈로그 레조네를 제작한 편집인, 과학적인 분석 전문가, 경매회사의 스페셜리스트, 액자와 재료 전문가를 비롯하여 판화·공예품 등의 공방 전문가가 참여할 수 있다.

미술품감정가들의 주요 분류

《앤디 워홀의 카탈로그 레조네》
일반적으로 카탈로그 레조네 제작자는 해당 작가의 감정전문가로 많이 활동한다.

서양미술품의 위작 판매수익 순위[2]

순위	분야
1	유화(oil paintings)
2	특수 조각(unique sculptures)
3	수채화(watercolor paintings)
4	드로잉(drawings)
5	캐스팅된 조각(cast sculptures)
6	판화(prints)

단체의 성격이기는 하지만 작품의 저작권을 행사하고 총괄 자료를 확보하고 있는 작가들의 재단에서 직접 감정을 하는 사례도 있으며, 과학적인 분석 연구소에서는 도자기·청동기류의 감정을 실시하는 경우가 있다.

감정가들의 분포는 위작이 많은 분야일수록 전문가들의 영역을 세분화하게 된다. 서양의 경우에는 유화·특수조각·수채화·스케치·브론즈와 같이 캐스팅된 조각·판화순으로 위작이 성행한다. 아시아를 포함한다면 수묵화와 채색화·서예·도자기가 상위권에 포함되며, 목가구·옥기 등 공예품들이 많이 다루어진다. 이러한 순위는 곧 판매 빈도나 수량·수익을 반영한다.

물론 감정가 역시 위와 같은 장르에 집중될 수밖에 없으며, 유화·도자기 등의 감정가는 시대별·화파별·작가별·지역별로 나뉘는 등 매우 세분화되어 있다.

1) 프랑스

(1) 프랑스의 감정가 분류

프랑스의 감정가는 인증감정가Expert agrée와 미인증감정가Expert

non agrée로 나뉜다. 미인증감정가는 전문적인 책임을 보장하기 위해서 보험에 가입해야 하며, 협회에 가입이 되어 있는 감정가도 보험 가입이 의무적이다. 그리고 경매 도록을 제작하거나 개최하는 감정가는 반드시 경매심의위원회Conseil des Vente Volotaire/CVV에서 감정사로서 인증을 받아야만 한다.

중요한 것은 감정가들은 감정서를 교부할 의무를 가지고 있지는 않으나, 교부할 때는 책임감이 따른다. 경매 잡지인 《가제트 드루오Gazette Drouot》에 의하면, 현재 프랑스 내 감정가의 수는 대략 1만 2천 명이 있으며, 모두 70여 개 분야에서 활동하고 있는 것으로 추산된다.[3]

프랑스에서 감정가는 자유 직업이기 때문에 법에 의해 보호받지 못한다. 다만 다음 세 분야의 감정사는 프랑스 법에 의해 보호를 받을 수 있다. 사법 감정사와 세관 위촉 감정사Expert de Douane, 경매심의위원회 CVV에서 인증된 감정사이다. 사법 감정사는 법원 지명 감정사이다.

안느 라주아 프랑스 감정사 프랑스 20세기초, 지역적으로는 발로리스 등 도자기 분야의 권위를 갖고 있는 감정가이다. 파리 고등법원 소속 전문가, 조정위원회 보좌역 및 감정전문가이다.

프랑스에서 분류된 감정가의 영역은 크게 다음과 같다.[4]

- 앤틱, 고고학Antiquités, Archéologie
- 실내장식Aménagement, Décoration Intérieure
- 현대미술Art Contemporain
- 고대 무기Armes Anciennes
- 유태교 미술Art Judaïque
- 이슬람 미술Art Islamique
- 자동인형 휘파람 부는 새Automates Oiseaux Siffleurs
- 원시미술Arts Primitifs
- 청동과 철공예Bronzes et Ferronnerie d'art
- 자필Autographes
- 레이스, 고대 옷감Dentelles, Etoffes Anciennes
- 고대 도자기Céramiques Anciennes et d'art
- 극동Extréme-Orient
- 산업디자인Design Industriel
- 고대 시계Horlogerie Ancienne
- 판화 조판Gravures Estampes
- 현악기, 악기Lutherie, Instruments de Musique
- 고대와 현대 서적Livres Anciens et Modernes
- 기사수도회Ordres de Chevalerie
- 고대 가구, 미술품Meubles Anciens, Objets d'art
- 우표 수집Philatélie
- 고전학古錢學 Numismatique, Médailles et Monnaies
- 조각Sculptures
- 인형과 고대 장난감Poupées et Jouets Anciens
- 태피스트리Tapis, Tapisseries
- 회화, 데생Tableaux, Dessins Anciens et Contemporains

(2) 감정사의 인증

프랑스의 감정사들은 대체적으로 개인 감정가, 독립 감정가로서 감정 단체에 소속되어 정보 공유와 외부의 대형 감정을 수주해 오는 일 등을 협력한다. 대체적으로 유럽의 감정가들과 다를 바 없으나 인증감정사가 활성화되어 있다는 점이 특이하다. 인증감정사의 분류는 크게 몇 가지로 나뉘어지는데 간략히 정리하면 다음과 같다.

경매심의위원회에서 인증된 감정사들은 그곳에서 발행하는 리스트에 자신의 감정 분야를 정확하게 작성해야 한다. 이 감정 분야는 최대 2개까지만 가능하다. 그리고 의무적으로 자신들의 감정에 책임을 지도록 보험에 가입해야만 한다.

법원 지명 감정사인 사법 감정사들은 상고법원이나 프랑스 최고재판소인 파기원에 의해 지명된다. 이는 1971년 6월 29일 법령에 의해 시작되었으며, 적어도 3년 이상의 경험을 의무화하고 있다. 지명된 후에는 7년 동안 자격이 지속되고, 같은 기간을 연임할 수도 있다.

세관 감정사의 경우에는 프랑스 국적 소지자로 프랑스에 체류하고 있어야 한다. 또한 법적으로도 전혀 문제가 없어야 하며, 도덕성의 문제도 심사 대상에 들어간다. 세관 감정사의 기간 역시 7년이다.[5]

전문직인 기관의 감정사도 있는데, 여기서 전문적인 기관은 다음의 세 곳을 말한다. 바로 프랑스 미술품과 수집품 전문 감정사 조합Syndicat Français des Experts Professionnels en œuvres d'art et objets de collection/SFEP[6]과 국립 서적·골동품·회화 및 진품 전문 감정사협회Compagnie Nationale des Experts spécialisés en livres, antiquités, tableaux et curiosités/CNE, 국립 예술품 및 수집품 전문 감정사협의회Chambre Nationale des Experts Spécialisés en objets d'art et de collection/CNES이다. 이들 기관은 감정사를 선정하는 데 엄격한 기준을 가지고 있으며, 그밖에 보험회사 총회에서 인증하는 감정사도 있다.

선정 조건은 30세 이상이어야 하며, 전문적인 경험이 적어도 5년에서

10년 이상 있어야 가능하다. 그리고 도덕적인 기준도 매우 엄격한 것으로 알려져 있으며, 이론 시험을 보기도 한다. 필기 시험과 구술 시험이 있는데, 이 시험에 통과하기란 매우 어렵다. 실습 과정과 적성 검사를 통해서 최종적으로 감정사를 선발한다.[7]

(3) 감정전문가

감정전문가는 아니지만 분야에 따라 학자, 특히 미술사가·미술평론가 등의 의견은 작품의 정확한 보증을 위해서 자주 활용된다. 물론 법적 효력을 갖지 않는 자료로 그치는 경우도 있고, 진위 판별이나 가격 평가에 상당히 큰 오류를 범하는 예도 있으나, 일반적으로 이들의 의견은 미술 시장에서는 중요한 힘을 갖는다.

세계 여러 나라가 동일하지만 프랑스에서는 1990년의 시행령을 통해 학예사들의 지위를 규정하였다. 학예사들은 직·간접적으로나 상업적으

프랑스의 현대 회화 분야 감정가 프랑스에는 수천 명의 감정전문들이 활동하고 있으며, 드루오 경매장 부근에도 사무실을 가지고 개인적인 감정 활동을 하는 전문가가 많다.

로 작품 감정과 컬렉션 등을 할 수 없게 되어 있다. 더군다나 국가공무원의 경우는 절대로 감정서를 발행할 수 없도록 제한되어 있다.

스페셜리스트는 비교적 직접적으로 감정과 연계된다. 경매에서 진위 감정의 실시 여부를 결정하고 추정가를 결정하는 전문가들을 '스페셜리스트Spécialiste'라고 지칭한다. 자격 조건은 각 전문 부서마다 조금씩 다르지만, 기본적으로 미술사와 관련된 기본적인 학위를 소지하고 있어야 하며, 미술 관련 학위가 없더라도 관련 분야에서 일정 기간의 경력을 쌓으면 자격 조건이 주어진다.

수석 스페셜리스트Senior Spécialiste가 되기 위해서는 추정가를 산정하는 작업 이전에 해당 분야의 폭넓은 지식과 작가 연구, 경향 분석들을 통하여 작품의 진작眞作 여부를 판단하는 전문가의 안목을 갖춰야 한다. 작품에 대한 가치 판단, 출처, 미술 시장의 흐름, 낙찰 가능성 등 현장 업무에 해박한 지식을 갖추고 있으며, 감정 여부와 과정을 결정한다. 경매 출품 여부를 판단할 뿐 아니라 공식적인 서류를 작성하며, 이에 최종 서명하는 권한을 갖는다.

한편 작가의 상속인은 저작인격권Droit Morale과 상속권의 몇몇 단계에서 감정에 개입할 수 있다. 그들은 상속받은 작품의 보호를 위해 다양한 준비를 하게 되며, 필요에 따라서는 의심받는 작품의 차압 신청까지도 가능하다. 그 중 일부는 작가의 총괄 자료집인 카탈로그 레조네의 편집자로 활동하면서 체계적인 자료를 축적하는 데 결정적인 기여를 한다.

그러나 상속인 가운데는 작가인 선대의 작품에 대한 지식이 부족하거나 여건이 어려워 제3자에게 그 임무를 위임하는 경우도 있다. 따라서 상속자와 혈연 관계가 없는 그 분야의 전문가나 단체 등이 카탈로그 레조네를 제작하거나 권리를 행사하는 경우도 있다.

작가위원회Les Comités d'Artistes는 여러 사업을 수행하지만 예술품이 진작眞作인지 아닌지를 판단하는 곳이다. 대체로 작가의 상속자가 많을 경우, 혹은 그의 작품에 많은 사람들이 관심을 갖고 있는 경우 작가위원회를 발족시킬 수 있으며, 구성원에는 미술사가와 작가의 상속인들뿐만

아니라 변호사·공증인 등 법조인들도 참여할 수 있으며, 카탈로그 레조
네를 제작하거나 작품의 진정성에 대한 의견을 개진할 수도 있다.[8]

(4) 프랑스 감정가들의 신분과 법적 책임

각 감정단체는 감정사를 선정할 때 자체 규정을 정하고 있다. 그러나
중요한 점은 각 감정단체는 모두 비상업적이고 비영리적인 친목단체로
허가된 것으로 이들 단체의 이름으로 법정에서 변호를 하거나, 단체 행
동을 할 수 없도록 되어 있다. 감정사들은 전문적인 조합으로 그룹화되
어 있다. 이런 경우에 그들 회원의 활동과 의무적인 규칙은 직업의 도덕
성을 강화한다.

경매 주최측이 독립 감정가들에게 도움을 요청할 수 있지만, 주최측
은 책임을 전가할 수 없다. 연대책임의 문제에 관련해서는 상법을 참조
해야 하며, 독립 감정가들은 주최측과 연대하여 감정의 책임을 진다. 현
재 프랑스에서는 공공 경매에 참여하는 감정사들이 경매 주최측과 노동
계약으로 연결되어 있지 않은 경우, 대부분 독립적으로 자격을 인정받
을 수 있다.[9]

이러한 감정사들은 자유롭게 활동하거나 갤러리스트·스페셜리스트·
골동품상으로도 겸업할 수 있다. 이때, 당연히 자신의 직업적 실수에 대
하여는 개인이 책임져야 한다. 그러나 경매의 경우에는 경매회사와 함
께 책임을 지는 사례가 많다.

법적 혜택을 전혀 받지 못하는 감정가들은 노동 계약을 맺을 경우, 종
속 관계에서 빠져나올 수 없다. 월급을 주고 감정가를 고용하는 경매회
사의 경우, 감정가들 스스로가 책임을 져야 한다.

일반적으로 감정가가 실수를 범한 경우, 피해자에겐 세 가지 대처법
이 있다. 회사만을 고소하거나, 감정가만을 고소하거나, 둘 다 고소하는
것이다. 첫번째는 위임자가 처벌을 받을 경우, 회사가 대리인에 대해 고
소할 수 있다.

그러나 현실적으로는 상황이 매우 다르게 전개된다. 즉 크리스티나 소더비와 같은 경매회사들은 소송을 당하게 된다. 그 이유는 홍보용 경매 카탈로그에 나온 물건들에 대해 설명을 한 감정가들의 이름이 명시되어 있지 않기 때문인데, 개인이 결정하는 경우도 있으나 때로는 여러 전문가들의 의견을 들어 진위를 결정하는 사례가 있어 특정 감정가 개인이 책임을 지는 사례가 적은 편이다.

사례에 따라서는 경매사의 책임을 묻지 않는 경우도 있다. 파리 법원에서는 1985년 6월 한 경매사가 감정을 거친 후 〈오리엔탈 옷을 입은 여인Femme en habit oriental〉이라는 제목의 파스텔 초상화를 진작眞作으로 판매했다. 그러나 정작 이 작품은 파스텔로 장식된 판화에 지나지 않았다. 구매자는 경매의 무효를 요구했고, 감정가와 경매사에게 손해배상을 청구했다. 판사는 감정가의 책임을 물었으나, 경매사는 소송에 끌어들이지 않았다. 왜냐하면 경매사는 전문가의 의견을 따른 것이기 때문이다.[10]

소더비는 크리스티와 같이 보증 제한 규정Limited Warranty 또는 Disclaimer of Warranties를 두어, '있는 그대로' 판다는 개념을 언급할 뿐 진작을 보장하는 개념은 아니다. 이 내용은 카탈로그 뒷부분의 '작품 상태 Condition of Sale'란에 반드시 명시된다.

경매 리뷰 등을 통해 냉확한 근거를 가지고 제시되는 위작 가능성을 가진 작품은 경매에서 제외한다. 만일 낙찰 후 위작으로 결정적인 근거가 있을 시는 5년 이내에 작품을 반환하고 배상받을 수 있다. 단 위작임을 증명하는 것은 구매자의 책임이므로 절차에 필요한 비용은 구입자가 부담한다.[11]

2) 영국

프랑스에서 엑스뻬르라고 부르는 사람들은 바로 영국의 엑스퍼트Expert이다. 그러나 영국과 미국에서는 컨설턴트Consultant라는 용어도 사

런던의 소더비 경매회사 80여 개 분야에서 스페셜리스트가 있으며, 감정사들과 협력하여 진위를 판단한다.

용된다. 엑스퍼트·컨설턴트 간의 의미는 서로 상통되는 부분이 있으나, 경매회사에서는 분야별 전문가인 스페셜리스트와 의미가 연계된다.

감정가들은 분야가 매우 세분화되어 있다. 예를 들어 도자기·고서화·청동기·옥 등으로 보다 구체적으로 나뉘며, 그 안에서도 다시 전공이 나뉘기도 한다. 이들 진위 감정의 전문가Authentication Expert들은 관련자나 전문가들에게 상의를 거쳐 결정하는 사례가 많다. 예를 들어 아시아 도자기라면 브리티시 박물관이나 빅토리아 앨버트 박물관, 그리고 아시아 미술 컬렉션으로 유명한 퍼시벌 데이비드 파운데이션Percival David Foundation 등에 속한 전문가와 의논을 하기도 하고, 많은 서적을 토대로 보다 신중한 연구가 이루어지며, 필요에 따라 과학적인 분석에서도 단서를 찾게 된다.

미국과 달리 영국에서는 'Appraiser'보다는 'Valuer'가 더욱 보편적으로 사용되며, 경매사의 범위에서도 사용되는 예가 있다. 일반적으로 전문성을 지닌 단체의 회원감정가가 되는 것이 가장 권위 있는 감정가의 신분이다.

런던의 퍼시벌 데이비드 파운데이션 중국 도자기 컬렉션으로 유명하다.

영국 왕립감정사협회Royal Institute of Chartered Surveyors/RICS의 예술품 및 고미술품부의 감정 평가 기준은, 영국 내 평가시 적용 기준과 모든 지역에 공통으로 적용되는 기준으로 구분된다. 감정평가사가 되기 위해서는 정규 대학교 이상의 교육 과정을 마치고 2년 이상의 실무 경력을 쌓은 뒤 일정한 시험을 거쳐 통과되어야만 자격이 부여되며, 지식과 경험 기술이 모두 겸비되어야 한다.

규정집은 '레드북Red book'이다. 다양한 목적에 따른 감정 평가 기준을 제시하고 있는데, 이는 크게 영국 내에서의 평가시 준수해야 할 사항과 그밖에 유럽 및 기타 지역 모두에서 준수해야 할 사항으로 구분되어 제시되어 있다. 국제평가기준위원회IVSC의 국제 평가 기준은 제정 노력에 발맞추어 제작되며, 감정 평가 방식은 시장접근법·수익환원법·비용접근법·DCF법 등이 이용된다.[12]

미술품 경매사·가격감정사회The Society of Fine Art Auctioneers and Valuers[13]는 70여 명 이상의 가격감정사 및 경매사가 있다. 둘 다 겸하는 회원도 있고 한 가지만 하는 경우도 있으며, 갤러리·연구소·경매회사

등 다양한 직업을 가지고 있다.

예술품분실등록회사The Art Loss Register/ALR 직원이 순수미술 분야 석사 및 박사, 주요 경매사, 주요 딜러, 외국어에 능통한 자, 고미술품 대가들, 도자 부문 스페셜리스트, 개인으로 활동하는 엑스퍼트들로 이루어져 있거나 지원을 받고 있다.[14]

3) 독일

감정가의 경우 '쿤스트굿악터Kunstgutachter'는 경험을 토대로 한 감정가를 말하며, '쿤스트작페어스텐디거Kunstsachverständiger'는 지식을 중심으로 하는 전문가라는 뜻을 포괄하지만 거시적으로는 용어 구분이 뚜렷하지 않다. 다만 '쿤스트굿악터'는 가격감정가에 가깝다고 볼 수 있다. 영어로는 두 단어 모두 'Art Expert'로 번역 가능하다.

미술품감정가란 개념은 독일에서는 사실상 법적으로 뚜렷이 보호되지 못하고 누구나 사용이 가능한 것이다. 그렇기 때문에 모든 감정가는 자신의 입장에서 감정 기준을 정할 가능성이 있다. 그러나 공인된 미술품감정가가 없는 것은 아니다. 공식적으로 임명되어 서약을 한 산업−상업회의소Industrie-und Handelskammer/IHK[15]의 감정사는 허가증을 받기 전에 시험을 거쳐야 하며, 산업−상업회의소에서 시험을 관할한다. 시험 분야는 시대와 지역·장르별로 세분화되어 있다.

또한 미술품감정사연방협회BVK[16]의 조항에는 감정가는 하나 또는 다양한 분야에 관한 특별한 전문적 지식과 경험을 소유하고 있는 독립적이고 신뢰감 있는 인물이라고 명기되어 있으며, 감정 과정과 결과에 대하여 적절한 언어로 기록하는 능력을 지녀야 함을 명시하고 있다. 또한 감정사는 자신이 의뢰받은 작품에 대해 판단을 할 때 전적으로 독립성과 객관성을 유지하여 감정 평가 결과가 누구나 인정할 수 있는 것이 되도록 해야 한다고 감정사의 기본 의무를 말하고 있다. 독일에서 대부분의 미술품감정사는 개별적으로 활동하며, 보험회사 등에 고용되기도 한다.

4) 오스트리아

도로테움 경매회사

도로테움Dorotheum은 1707년에 설립되어 300년의 역사를 지니고 있으며, 오스트리아에서 가장 오래된 경매회사이다. 이 경매회사는 70명의 엑스퍼트Experts가 분야별로 작품을 선별하고 감정에 임한다. 전문 분야는 가구·회화 등 거의 회사의 소속이며, 테디베어 등 특별한 경우는 외부에서 전문가를 초빙한다.

어느 정도 사회적으로 인정을 받는 감정가가 되려면 10년 정도는 최소한 현장에서 감정을 경험해야 한다. 감정가와 경매회사의 관계는 매우 유기적이며, 상당한 거래 물량이 감정을 필요로 하기 때문에 감정가로만 활동하여도 생활에 문제가 없을 정도이다.

감정가와 관련된 국가자격시험이 있으나 필수적인 요건은 아니다. 경

오스트리아 빈 도로테움 경매회사 전시실

오스트리아 빈 도로테움 경매회사
70명의 엑스퍼트가 분야별로 감정을 하고 있다.

감정가 스수칭史樹靑(1922-2007) 국가문물 감정위원회 부주임, 중국국가박물관 연구원 등을 지냈으며, 중국 서화 분야에서 최고의 감정가로 알려졌다.

서화감정가 싼구어치앙單國强(1942-) 고궁박물원 연구원을 지냈으며, 명대 회화가 전공이다.

중국의 CCTV에서 방영하는 지엔빠오鑒寶 프로그램 제작회사

매회사에서는 경륜에 의한 안목 감정을 우선하고, 필요하면 과학 감정을 동시에 한다. 경매에 올려지거나 판매할 때는 감정서가 발행되고, 판매하지 않을 시는 감정서가 발행되지 않는다.[17]

5) 중국

중국의 감정가들은 전문적인 직업 감정가들이 아닌 박물관·미술관·도서관 등의 연구원, 대학이나 학술 연구기관의 교수와 학자·미술비평가·화가 등을 겸하고 있는 사람들이 대부분으로 대표적인 감정가들은 크게 아래의 몇 가지 유형으로 나누어 볼 수 있다.

첫번째, 주로 국가문물감정위원회의 위원이며, 국가와 각 지역의 문화재감정 분야의 구성원으로 이들은 주로 박물관의 소장품에 대한 등급을 감정한다. 1983년 문화부 문물국에서 시에쯔리우謝稚柳(1910-1997)·치공啓功(1912-2005)·쉬방다徐邦達·양런카이楊仁愷·리우지우안劉九庵(1915-1999)·후시니엔傅熹年·시에천성謝辰生 등 7명으로 구성된 '중국고대서화감정조中國古代書畵鑑定組'가 성립되었다. 이들은 전국의 각 문물기관과 문화교육기관에 소장되어 있는 역대 서화의 감정을 책임지게 되었다.

1986년 이를 기초로 하여 국가문물감정위원회國家文物鑑定委員會가 설립되었다. 대학교·박물관·연구소 등에서 초빙되었으며, 주임위원은 치공啓功, 부주임은 왕스시앙王世襄, 상임위원은 스수칭史樹靑·리우지우안劉九庵·쉬방다徐邦達·궁바오창耿寶昌 등이 맡고, 위원으로는 리슈에친李學勤·주지아진朱家晋·양보다楊伯達·따이쯔치앙戴志强·진웨이루어金維諾·양신楊新 등으로 구성되었다. 서화·자기·옥기 등 여러 분야에 걸쳐 분포되어 있으며, 중국 감정계에서 가장 권위 있고 경험이 풍부한 감정가들로 인정되었다.[18]

두번째, 각지의 박물관·미술관에서 감정을 담당하고 있는 사람들을 들 수 있다. 간혹 이들은 개인 신분으로 감정에 참여하기도 한다.

세번째, 학교나 연구기관에서 근무하는 교수·작가·비평가들이 있다.

네번째, 경매회사·화랑·골동품상 등 딜러와 마켓전문가로 이루어진 그룹과 수많은 컬렉터들 중 수준 있는 권위자들로 구성된 감정가이다.

미술 시장에서도 개인적인 전문 분야를 구축하고 있는 감정가들을 찾아 박물관·미술관·독립 감정가들의 의견을 가장 중요하게 수용하고 있다. 한국의 '진품명품' 프로그램과 같은 성격의 CCTV 인기 프로그램인 '지엔빠오鑑寶' 사장 역시 감정위원들의 명단을 분야별로 확보하고 있으며, 해당 작품의 감정 의뢰를 그 분야의 전문가에게 위촉하고 있다.[19]

앞의 세 부류인 국가문물감정위원회나 박물관·학교·연구소 등의 감정가는 최근 중국 미술 시장의 호황으로 시장에서 핵심적인 감정가로 손꼽히며, 외부 감정을 할 시에는 개인적인 차원에서 이루어진다. 최초 거래의 활성화로 저명한 감정가의 경우는 감정 의뢰가 쇄도하고 있으나, 2000년대에 접어들어 거래량이 급증하고 감정 수요가 수십 배 증가하면서 상당한 혼란을 겪고 있다. 특히 작가별 전문가 구축, 카탈로그 레조네와 같은 연구 자료 등이 미비된 상황에서 세계 최대의 방대한 시장으로 성장한 중국 미술품의 감정은 어떤 시기보다도 큰 혼란기에 접어들었다.[20]

중국의 각 분야에서 활동하였거나 현역에 있는 대표적 감정가들은 서

화·비첩·인장·고서적·도자·옥기·청동기·자수·화폐·우표·병기·근현대
서화 등으로 나뉘어 있다. 대표적인 인물 몇 명만 살펴보면 다음과 같다.
중국의 대부분 감정기구에서는 반드시 각 기구가 정한 감정서비스 내용
에 의뢰자가 동의한 후 감정을 의뢰할 수 있도록 하고 있으며, 협의서에
는 대체로 다음과 같은 내용을 포함하고 있다.

중국의 분야별 감정가

분야	성명	경력 및 활동
서화	스수칭 (史樹靑, 1922-2007)	국가문물감정위원회 부주임 중국국가박물연구원 난카이대학(南開大學) 역사학과 겸임교수 베이징대학 고고학과 연구생 지도교수 중국컬렉터협회(中國收藏家協會) 회장
	양런카이 (楊仁愷, 1915-2008)	국가문물감정위원회 위원 리아어닝성박물관(遼寧省博物館) 명예관장
	쉬방다 (徐邦達, 1911-)	국가문물감정위원회 위원 고궁박물원 고대서화감정 담당
	싼구어치앙 (單國强, 1942-)	문화부문화시장발전센터(文化部文化市場發展中心) 예술품평가위원회(藝術品評估委員會) 위원 고궁박물원 궁정부(宮廷部) 주임
서화 인장	천스라이(陳石瀨)	상하이문사연구관(上海文史研究館) 연구원
서예 비첩	지앙원광(蔣文光)	중국국가박물관 연구원
서예	리우빙선(劉炳森)	중국컬렉터협회(中國所藏家協會) 고문 감정위원회 위원
비첩	스안창(施安昌)	고궁박물원 학술위원회 연구원
고서적	티엔타오(田濤)	중화인민공화국 경매회사협회교육센터 위원 중국인쇄박물관 고문
	딩위(丁瑜, 1962-)	국가문물감정위원회 위원 국가도서관 연구원, 중국문물학회 교육과정 전문 강사, 베이징시원바오문물감정센터(北京市文保文物鑑定 中心) 감정가

자기	겅바오창 (耿寶昌, 1932−)	리아어닝대학(遼寧大學), 베이징대학(北京大學) 고고학과(考古學科) 석사과정 지도교수, 고궁박물원(故宮博物院) 연구원
	예페이란 (葉佩蘭, 1937−)	문화부문물시장발전센터 예술품평가위원회 부주임, 고궁박물원 연구원, 중국문물학회 감정위원회 위원
동기	지아원종 (賈文忠, 1961−)	문화부시장발전센터 예술품평가위원회 위원 중국농업박물관 민속연구실 주임 중국문물수복위원회(中國文物修復委員會) 부주임
옥기	양보다 (楊伯達, 1927−)	국가문물감정위원회 위원,중국문물학회(中國文物會) 옥기연구위원회(玉器委員會) 회장
옥기	자오영쿠이 (趙永魁, 1937−)	중국옥석협회(中國玉石協會) 상임이사 옥석전문위원회(玉石專家委員會) 부주임 중국방위과학기술학원 교수, 베이징보석대학교수
화폐	따이쯔치앙 (戴志强, 1944−)	국가문물감정위원회 위원, 중국화폐박물관 관장 국제화폐은행박물관위원회 이사 중국화폐학회 상임이사
우표	리우자어닝(劉兆寧)	중국컬렉터협회 우편관련문물 전문위원회 위원
	창증수(常增書)	중화전국우표수집연합회(中華全國集郵聯合會) 부회장
청동기	루어수이주 (羅隨祖, 1952−)	고궁박물원 부연구원

예를 들어 중국보완문물감정센터中國博玩文物鑑定中心에서는 "만약 의뢰자가 감정 결과에 문제가 있다고 생각되면, 그 감정 결과를 받은 날로부터 열흘 내에 서면 방식으로 센터에 통지한다. 이후 두 명의 국가감정위원회 위원들이 참여하는 감정에 회부하고 재감정을 진행한다. 감정료는 반환한다. 감정 결과는 우리 센터의 의견일 뿐이고, 이를 이용한 일체의 위법 행위나 어떠한 법률적인 책임도 부담하지 않는다"[21]라고 명시되어 있다. 개인 감정은 각 분야별 전문가에게 감정 의견을 받는 것으로 보증하지만, 작가 작품의 경우 최근에는 유족·작가에게 직접 진위 감정을 의뢰하는 예가 많아 감정가·유족·작가 삼자가 모두 합의된 결과를

요구하는 추세로 변화하고 있다.

6) 한국

한국의 감정가 역시 자격 제도는 없다. 한국고미술협회·한국미술품감정평가원·한국미술시가감정협회 등 거의 대부분이 단체 감정 시스템으로 감정이 이루어지고 있다.

단체에서 감정가의 호칭은 '감정위원'으로 불리고 있으며, 개인 감정은 거의 없는 실정이다. 감정위원 실태는 한국고미술협회가 도자·회화·서예·불교미술·공예 및 민속품 등에서 각 분야별로 5–6명 정도의 위원들이 감정을 실시하고 있다. 한국미술품감정협회는 2011년 한국미술품감정평가원으로 새롭게 발족하였으며, 17명 정도의 감정위원들이 참여하고 있다.

한국미술품감정평가원 감정위원들의 직업과 신분은 학자·미술이론가 10명, 화상 14명, 보존과학 2명, 유족 9명 등으로 매우 다양하게 구성되어 있다.

한국미술품감정협회 감정위원 통계 자료

2012년 3월 한국미술품감정협회(한국미술품감정평가원 전신) 제공

감정위원의 성격 구분				감정위원의 직업 및 신분 구분				
고미술		근현대미술		학자·이론	아트딜러	보존과학	유족	기타
감정위원	특별감정위원	감정위원	특별감정위원					
15	5	12	10	10	14	2	9	7

7) 일본

일본의 근현대미술품 감정은 전문기구·전문가, 작가의 가족으로 구분된다. 작가들의 경우는 가족이 직접 감정을 하는 사례가 많으며, 생존 시 철저한 자료 보존을 위하여 노력하기도 하지만 어느 정도의 전문적인 지식과 안목을 갖추고 있기 때문에 관습적으로 진위감정을 하는 예가 많은 편이다.

일본의 도쿄미술클럽 회의장
일본 최대의 근현대미술 감정기구로도 유명하다.

와다나베 미즈타니渡眞也 미술주식회사 대표
미술품 감정 전문가이며, 도쿄미술클럽의 교환회에도 멤버로 참가하고 있다.

전문기구는 미술관·작가위원회·딜러협회 등이 있으며, 가장 공신력을 확보하고 있는 기구로서는 도쿄미술클럽의 감정위원회를 들 수 있다. 주로 경륜 있는 갤러리스트·아트 딜러들에 의하여 운영되고 있고, 필요한 경우는 작가의 유족이나 작가의 제자, 또는 그 작가와 관련 있는 미술사가·평론가들을 초빙하기도 한다.

감정위원의 선정은 감정 가능한 작가를 미리 공지하고, 학자·갤러리 운영자·딜러 등이 주가 되며, 유족까지 포함한다. 갤러리 운영자나 딜러들은 오랜 역사를 지니고 있는 교환회交換會를 통하여 정기적으로 작품에 대한 장시간의 토론과 거래를 진행하면서 인정된 전문가만을 선별하

는 등 엄격한 검증을 통해 결정된다. 도쿄미술클럽은 세계적으로도 집단 감정 형식으로서는 가장 대표적인 사례에 속하며, 일본 미술계에서도 핵심적인 역할을 하고 있다.

아래는 도쿄미술클럽 감정위원회를 비롯한 일본 작가의 감정을 담당하고 있는 감정가·감정기구의 일부 자료이다.[22]

일본화 작가별 감정인 및 감정기구

작가명	감정인/감정기구	주　소	전화번호
秋野不矩	秋野子弦	京都市東山区新門前通東大路西入ル梅本町262	075-531-6164
伊東深水	東京美術倶楽部	東京都港区新橋6-19-15	03-3432-0191
池上秀畝	東京美術倶楽部	東京都港区新橋6-19-15	03-3432-0191
池田遥邨	池田はな	京都府京都市左京区下鴨中川原町71	075-781-2560
今尾景年	今尾景之	京都府京都市左京区下鴨芝本町26	075-781-1438
今村紫紅	東京美術倶楽部	東京都港区新橋6-19-15	03-3432-0191
入江波光	入江西一郎	京都府京都市上京区御前通丸太町上る	075-841-7262
岩橋英遠	岩橋英遠鑑定員会	東京都千代田区外神田5-4-8	03-3831-7821
上村松園	松柏美術館	奈良県奈良市登美ヶ丘2-1-4	0742-41-6666
上村松篁	松柏美術館	奈良県奈良市登美ヶ丘2-1-4	0742-41-6666
宇田荻邨	宇田喜久子	京都府京都市左京区一乗寺庵野町77-1	075-722-2413
小川芋銭	東京美術倶楽部	東京都港区新橋6-19-15	03-3432-0191
小倉遊亀	小倉雅子	神奈川県鎌倉市山ノ内1412	046-722-8494
小野竹喬	小野道子	京都府京都市北区等持院北町14	075-461-2259
大橋翠石	東京美術倶楽部	東京都港区新橋6-19-15	03-3432-0191
奥田元宋	奥田小由의 딸	東京都練馬区富士見台2-22-10	03-3990-5522
奥村土牛	東京美術倶楽部	東京都港区新橋6-19-15	03-3432-0191
落合朗風	東条光顕	大阪府大阪市北区天神橋3-7-3-904	06-6358-5251
堅山南風	堅山久彩子	東京都中央区銀座8-10-3	03-3571-2013
金島桂華	東京美術倶楽部	東京都港区新橋6-19-15	03-3432-0191
鏑木清方	東京美術倶楽部	東京都港区新橋6-19-15	03-3432-0191

川合玉堂	玉堂鑑定委員会	東京都青梅市御岳1−75(玉堂美術館)	042−878−8335
川崎小虎	川崎鈴彦	東京都杉並区阿佐ヶ谷北2−26−6	03−3330−7144
川端龍子	東京美術倶楽部	東京都港区新橋6−19−15	03−3432−0191
川村曼舟	東京美術倶楽部	東京都港区新橋6−19−15	03−3432−0191
木村武山	木村正夫	神奈川県伊勢原市板戸536−10	046−394−2647
吉川霊華	東京美術倶楽部	東京都港区新橋6−19−15	03−3432−0191
小坂芝田	長野県美術商協同組合鑑定委員会	長野県長野市吉田2−26−26	026−263−7228
小杉放庵	東京美術倶楽部	東京都港区新橋6−19−15	03−3432−0191
小林古径	東京美術倶楽部	東京都港区新橋6−19−15	03−3432−0191
小松 均	小松均美術館	京都府京都市左京区大原井出町369	075−744−2318
小村雪岱	山本武雄	東京都杉並区高円寺南3−33−11	03−3311−9188
児玉果亭	長野県美術商協同組合鑑定委員会	長野県長野市吉田2−26−26	026−263−7228
児玉希望	児玉希望鑑定員会	東京都中央区銀座7−2−16	03−3572−0560

서양화 작가별 감정인 및 감정기구

작가명	감정인/감정기구	주 소	전화번호
青木 繁	東京美術倶楽部	東京都港区新橋6−19−15	03−3432−0191
青山熊治	日本洋画商協組合	東京都中央区銀座6−3−2	03−3571−3402
朝井閑右衛門	東京美術倶楽部	東京都港区新橋6−19−15	03−3432−0191
浅井 忠	東京美術倶楽部	東京都港区新橋6−19−15	03−3432−0191
有島生馬	東京美術倶楽部	東京都港区新橋6−19−15	03−3432−0191
伊藤清永	中山忠彦	千葉県市川市国府台6−14−8	047−372−7914
石井柏亭	田坂ゆたか	東京都品川区大井7−5−18	03−3774−0551
糸園和三郎	東京美術倶楽部	東京都港区新橋6−19−15	03−3432−0191
猪熊弦一郎	日本洋画商協組合	東京都中央区銀座6−3−2	03−3571−3402
今西中通	東京美術倶楽部	東京都港区新橋6−19−15	03−3432−0191
上野山清貢	東京美術倶楽部	東京都港区新橋6−19−15	03−3432−0191
	北海道画商組合	札幌市中央区南3条西2丁目HBC三条ビル	011−210−5911

金山康喜	東京美術倶楽部	東京都港区新橋6-19-15	03-3432-0191
彼末 宏	東京美術倶楽部	東京都港区新橋6-19-15	03-3432-0191
鴨居 玲	鴨居玲の会	東京都中央区銀座5-3-16(日動画廊)	03-3571-2553
鬼頭鍋三郎	鬼頭伊佐郎	愛知県名古屋市千種区今池1-23-5	052-731-5409
小林和作	東京美術倶楽部	東京都港区新橋6-19-15	03-3432-0191
古賀春江	東京美術倶楽部	東京都港区新橋6-19-15	03-3432-0191
児島善三郎	兒嶋俊郎	東京都港区六本木7-17-20(児島画廊)	03-3401-3011
児島虎次郎	大原美術館	岡山県倉敷市中央1-1-15	086-422-0005
児玉幸雄	児玉剛	東京都渋谷区神宮前4-21-13	03-3405-6052
小山敬三	小山敬三美術振興財団	東京都渋谷区鶯谷町15-13	03-3461-0172
関根正二	東京美術倶楽部	東京都港区新橋6-19-15	03-3431-0191
曾宮一念	日本洋画商協組合	東京都中央区銀座6-3-2	03-3571-3402
田崎広助	田崎暘之助	東京都中央区銀座1-9-6(ギャラリーT)	03-3561-1251
田辺 至	田辺 匠	東京都世田谷区上野毛2-13-3	03-3701-1827
田辺三重松	北海道画商組合	札幌市中央区南3条西2丁目HBC三条ビル	011-210-5911
高田 誠	日本洋画商協組合	東京都中央区銀座6-3-2	03-3571-3402
高畠達四郎	日本洋画商協組合	東京都中央区銀座6-3-2	03-3571-3402
高光一也	高光かちよ	石川県金沢市北間町イ50	076-238-2505

　한편 고미술 감정은 주로 고미술상·골동품상을 운영하면서 거래를 포함한 전문가들의 감정으로 이루어지고 있다. 협회나 집단 감정은 없으며, 대체로 감정전문가 위주로 감정서가 발행되고 있다.

8) 미국

　미술품 진위감정가Art Authenticator로 활동하는 사람들은 주로 특정

분야의 전문가로 학자·학예연구원·딜러 등이다.

이들은 대학교·박물관·미술관·갤러리 등에 소속된 전문가로 진위감정가임을 공식적으로 밝혀주는 자격증 혹은 신분증이 없기 때문에 이들의 실제적인 숫자를 파악하는 것은 불가능하다. 소더비나 크리스티와 같은 주요 경매사들은 자기들만의 전문가 목록Expert list을 보유하고는 있으나, 이는 일부 참고 자료로 사용될 뿐 대부분 진위감정가에 관련된 상세 정보를 제공하지 않는다.[23]

가격감정가Art Appraiser의 경우 미국의 ASA·AAA·ISA 등 주요 감정가협회에 회원으로 등록되어 있기 때문에 어느 정도 파악은 가능하지만 협회들 역시 구체적인 수치에 대한 자료는 없으며, 감정가 10명 중 한 명은 어느곳에도 등록되어 있지 않으며 무소속으로 활동한다.[24]

갤러리 혹은 경매사에 근무하는 대부분의 가격감정가들은 artnet.com에서 가격 감정 자료를 확보한다. artnet.com은 1985년부터 미국 내외 500개 이상 되는 경매사의 경매 기록Auction Records을 담당해 온 시가 감정 사이트로서, 유럽의 대화가에서부터 현대미술에 이르기까지 2만 명에 달하는 국내외 작가들의 작품에 대한 상세 정보를 제공한다. 이것은 290만 건의 경매에 의한 거래를 반영한 것이며, 1988년부터는 4,300여 명의 작가에 대한 트렌드·예상가·평균판매가 등을 그래프를 통해 정밀하게 분석하고 있다.

이외에 artfact.com은 artnet.com과 비슷한 성격의 시가 감정 사이트로서, 미술품데이터베이스 서비스와 경매 자료 등 두 개의 서비스를 제공하며, 회화·드로잉·판화·사진·조각 등에 대한 1,000여 개 경매사의 미술품 기록을 제공한다.

진위감정가의 경우 국가가 시행하는 국가감정고시는 없으며, 국가가 자격증을 부여하는 경우도 없다. 어떤 주 혹은 국가소속위원회도 미술품감정가라고 자칭하는 이들의 자격과 능력을 심사할 권리가 없다. 즉 미국에서는 그 누구도 미술감정가가 될 수 있다. 또한 법정에서는 소속 기관·전문 경력·출판 경력 등에 관계없이 자신의 견해를 설득력 있는

타당한 근거로 뒷받침할 수 있으면 미술전문가로 인정된다.[25)]

가격감정가의 자격은 매우 까다롭게 논의되고 있다. 미국의 ASA·AAA·ISA 등 3대 가격 감정 교육기관들은 '감정 시험'과 '감정가 자격증제도' 등을 자체적으로 시행하고 있다. 이들 기관에 속하기 위해서는 최소한 학사 학위를 소지해야 하며, 수준에 따라 석사 학위가 요구된다.

그러나 가격 감정 분야에 있어서도 자칭 가격감정가들은 존재하는데, 이들은 전문 감정기구에 속해 있지 않은 자로서 감정 원칙이나 윤리 강령 등을 준수하지 않는 사례가 많다. 이들 가운데는 미술품 딜러협회 소속으로 딜러의 신분을 갖고 있는 사람들도 있으나 대부분의 경우는 그렇지 않다.

이상과 같이 세계 여러 나라의 미술품감정가에 대한 시스템과 제도를 살펴보았으나 동일한 결론은 어느 나라에서도 국가가 인정하는 공식적인 자격을 갖는 감정사나 자격제도는 없으며, 이러한 기준으로 자격을 제한하는 경우도 없다는 점이다. 이는 곧 감정가의 기준 자체가 너무나 광범위하고, 그 전문성을 설정하는 데 있어 어려움이 따른다는 점을 말한다. 이러한 이유로 그 용어에 있어서도 '감정사'라는 공식적인 명칭보다는 단체나 기구에서 인증된 경우가 아닌 경우 일반적으로는 '감정가'가 더 적합한 것으로 판단된다.

동시에 선진 여러 나라에서는 한 개인 감정가가 경륜과 전문성을 갖춘 경우 한 사람이 발행한 감정 결과만으로도 진위나 가격감정의 효력이 발휘되고 있다. 감정가들 또한 자신의 명료한 전공 분야나 시기·작가 등이 있어 평생 동안을 연구하고 보완함으로써 방대한 자료를 확보하는 등 전문성을 담보하고 있다.

2. 미술품 감정의 효력과 법적 해석

1) 영국

런던 크리스티는 판매일로부터 5년간 카탈로그에서 작품의 저자 또는 원작자가 대문자UPPER CASE로 기술되는 경우에만 크리스티에 의해 보증되며, 각 작품의 대문자 표제 외의 언급들에 대해서는 보증을 적용하지 않는다.

또한 영국에서는 '영국제반사항명시법 1968 The Trade Descriptions Act 1968'이 있어 '허위 거래 표시False Trade Descriptions'를 금지하고 있다. 위조Fraud, 사기 혐의 역시 위작을 진작眞作으로 둔갑시킬 것이라든지, 혹은 판매되리라는 것을 미리 알고 있었다는 사실을 입증해야 혐의가 성립되어질 수 있다. 그 사례로서 위작으로 유명한 톰 키팅Tom Keating은 위작을 만들었지만 유통시키려는 어떤 의도도 입증할 수 없었기 때문에 그의 기소가 철회되었다.

'잘못된 제작자 명시False Attribution of Authorship 혐의'는 위트릴로 Maurice Utrillo(1883-1955) 사건을 들 수 있다. 작가 위트릴로가 사망한 후 유족들은 그의 작품이라고 주장하는 작품의 판매를 저지했다. '저작권, 의장, 특허권에 관한 법률 1988 The Copyright, Designs and Patents Act 1988'에 따르면 예술가들은 자신의 작품이 아니라고 말할 권리가 있으며, 이 권리는 사후에 유족에게 상속되기 때문이다. 만약 작가가 죽으면 누군가 작품이 위트릴로가 제작한 것이 아니라도 그를 작가라고 허위로 말할 위험과 명예 훼손을 방지하고자 한 것이다.

이러한 법정 권리는 그 작가가 살아 있는 내내, 그리고 사후 20년까지 유효하다. 그리고 그 권리는 유족에게 상속된다. 이 사례에서 법정은 법

런던 크리스티의 경매 장면
유력한 경매회사에서 거래된 가격은 전세계 미술 시장의 중요한 기준이 된다.

적으로 위트릴로의 이름·명예·존엄성·도덕적 권리'moral' right를 침해한 것으로 보고, 그 작품을 화상·경매회사에 공식적으로 노출하는 일을 금지한다고 신고했다.

영국법은 판례법으로서 전문가의 진위 관련 진술에 대한 성문법이 없고, 선판례를 근거로 삼고 있다. 그러므로 판사의 판단에 따라 감정가의 의견서도 효력이 있을 수도 있고 없을 수도 있으며, 감정가를 일종의 전문가로 본다.

진위 보증The Guarantee of Authenticity에 있어서 의견 진술Statement of Opinion의 효력, 즉 진술자의 의견이나 신념으로 구성된 진술은 법적 효력이 없다. 연대와 작가에 대한 추정 진술은 사실이라기보다는 의견의 표현이다. 그런데 이러한 진술의 정확성에 대해 계약상의 의무를 설

정한 경우에는 진술 자체가 계약서를 구성하는 요소가 된다.[26)]

2) 중국

중국의 경매회사들은 중화인민공화국경매법中華人民共和國拍賣法 및 기타 법률과 법규에 근거하여 경매 약관을 제정하고 있다. 중국지아더中國嘉德 경매회사는 상당수의 전담 감정가가 있으며,[27)] 경매 약관에서 미술품 감정과 관련된 내용은 다음과 같다. 제33조 "경매품의 진위나 혹은 품질에 결함이 있는 것은 회사에서 책임지지 않는다. 경매인 및 그 대리인은 스스로 관련된 경매품의 실제 상황을 이해할 책임이 있고, 또한 스스로 경쟁 입찰한 경매품에 대한 행위는 법률적 책임을 진다.

경매인은 반드시 경매 전에 감정 혹은 그밖의 방식으로 스스로 경매 입찰하는 경매품의 원작품에 대해 세심하게 살펴보고, 경매품이 그 묘사된 것과 부합하는지 아닌지 판단할 것을 제의한다. 또한 회사의 경매 도록 및 그외 형식의 영상제품과 선전품으로 표현된 것에 의지하여 결정해서는 안 된다."

또한 제59조에서는 "회사는 필요할 경우 경매품에 대해 감정을 진행할 수 있다. 감정 결론이 경매를 위탁할 때 기재한 것과 맞지 않는 경우 회사는 위탁 경매 계약을 변경하거나 해제할 권리가 있다." 베이징 롱바오짜이榮寶齋의 경매 세칙에도 지아더嘉德와 유사한 조항을 포함하고 있다. 제36조 "회사는 경매품의 진위와 품질 및 경매품에 존재하는 결함에 대해 어떠한 책임도 지지 않는다. 회사의 경매 도록과 선전물·선전 문장은 다만 참고 자료일 뿐이고, 경매품에 대해 어떠한 책임도 지지 않는다. 경매인 혹은 그 대리인은 반드시 경매 전에 감정 혹은 기타 방식을 통해 스스로 경매품을 세심하게 살펴봐야 한다." [28)]

베이징한하이北京翰海와 중국지아더中國嘉德·베이징화천北京華辰·롱바오짜이榮寶齋 등은 경매를 의뢰할 때 먼저 각 경매회사의 전문 감정가들에게 감정을 받게 되며, 경매 의뢰 과정중에 그 내용이 포함되어 있다.[29)]

베이징 지아더 경매 현장 대형 경매의 경우 1회 5천여 점 이상이 출품되며, 경매는 중국 미술품 가격을 주도하는 데 절대적인 역할을 하고 있다.

베이징 리우리창琉璃廠 **거리의 영보재**榮寶齋 국영으로 운영되는 중국 최대의 고미술 시장이며, 갤러리·경매·재료상 등을 겸하고 있다. 미술품 감정전문가들이 상당수 활동하고 있다.

중국지아더中國嘉德는 자료를 발송하여 검증된 경우에만 전문가들에 의해 감정을 받게 된다. 의뢰자에게 임시 보관증을 작성해 주고 도록을 제작하여 경매에 상장한다.[30]

베이징한하이北京翰海는 국영으로 십분 발휘하여 수십 년간의 운영 경험을 가진 베이징시 문물공사와 전국 문물상점들의 전문인들을 초빙하고, 그들에게 고미술품의 감정을 위촉하는 방식으로 경륜과 정확도를 담보하고 있다.[31]

두어윈쉬엔朶雲軒의 경매품은 먼저 작품 수집 업무 담당직원이 작품에 대해 감정을 진행하고, 그 작품의 근원에 대해 고증을 거치면, 다시 전문가들의 감정을 거쳐 아무런 문제가 없는 것을 확정한 후에 경매에 올릴 수 있다.[32]

3) 미국

미국에서는 미술전문가가 미술품에 대한 견해를 표명할 자유가 있으며, 이를 규제하는 법은 없다. 즉 견해가 간행물·신문·잡지·방송과 인터넷 등과 같은 대중매체를 통해서 제3자에게 전달된 경우가 아니라면 별 문제가 되지 않는다. 그럼에도 불구하고 때때로 미술학자·미술사가·딜러·학예연구원 등 진위 감정을 행하는 자들의 잘못된 판단이 미술품 소유자에 대한 직접적인 피해로 연결되어 고소당하는 경우가 있다. 특히 한 미술작품을 위작으로 판단했는데, 이것이 원작으로 밝혀질 경우 위작 견해를 표명한 자는 작품에 대한 명예훼손defamation 혐의를 받게 되기도 한다.

일반적으로 미국의 감정위원회들은 자신들의 보호책으로 감정 서비스를 신청하는 자에게 감정서가 보증이 아니고 단순한 견해라는 것을 표기하며, 책임을 지지 않는다는 내용의 문건에 서명을 요구한다.[33] 물론 책임 있는 감정가들은 보험에 가입하여 이중적으로 자신들의 안전망을 구축한다.

이외에도 다음과 같은 규약과 법령 등이 있다. '표준통상규약The Uniform Commercial Code/UCC Section 2-313'은 판매인의 명백한 보증Express Warranty을 규정하고 있으며, 뉴욕주문화예술법The New York Arts and Cultural Affairs Law[34]은 "미술품 딜러는 미술전문가로서, 구입자에게 제공한 진위와 관련된 견해는 그의 보증 표시로 간주된다." Section 13.01-13.07는 내용을 기재함으로써 판매인이 책임을 지도록 한다. 즉 판매인의 견해가 보증서warranty 역할을 하는 것이다. 미시간 주도 동일하게 규정하고 있다.

캘리포니아 주 추급권 관련 법령The California Resale Royalties Act은 이미 널리 알려진 바와 같이 외국에서도 많은 사례가 되고 있다. 이 법은 1977년 1월 1일 이후 캘리포니아 주에 거주하는 자의 모든 미술품 거래에 해당하는 법령으로 이미 구입한 미술품을 재판매할 경우에 수익의 5%는 작가 혹은 작가 재산으로 돌아간다. 이와 같은 저작권은 미국 시민권자 혹은 2년 이상 캘리포니아 주 주민으로 생활한 작가에 한해서 살아 있는 동안과 사망 이후 20년 동안 적용된다. 사망한 작가의 재산권이 확인되지 않을 경우에는 캘리포니아미술위원회California Arts Council가 작가의 명의로 수익금 5%를 보유한다.

법령은 경매사·갤러리·박물관 등에서 이루어지는 1천 달러 이상의 가치에 해당되는 모든 미술품 거래에 적용되는데, 감정가가 특히 주의해야 할 점은 작가에 대한 저작권 인정 여부이다. 즉 미술품을 공정시장가격fair market value으로 측정할 것인가, 아니면 작가에게 할당되는 5%를 감안한 가치 평가를 할 것인가에 대한 점이다.[35]

3. 미술품 감정 용어와 감정서

1) 일반적인 미술품 감정 용어

감정 관련 용어는 매우 민감한 부분이 많으며, 때로는 사법적인 효력을 발휘할 뿐 아니라 의뢰자의 자산에도 막대한 영향을 미칠 수 있는 사안이므로 적절한 표현이 요구된다. 특히 감정서鑑定書/Appraisal Statement, Certificate of Authenticity는 매우 중요한 부분으로서 용어를 어떻게 사용하는가에 따라 상당한 해석의 차이가 있으며, 그 결과는 미술품의 가격과 가치는 물론 작가의 예술 세계를 조명하는 부분에 있어서도 막대한 영향을 미친다.

그러나 감정 용어는 관례적인 표기가 대부분이며, 명확한 정의는 없다. 아래에서는 미술품 감정 과정과 감정서에서 가장 많이 사용하는 용어들에 대하여 그 뜻과 유사 용어 등을 정리해 본다.

(1) 미술품 감정 주요 용어

① 미술품 감정

미술품 감정Art Authentication, Art Appraisal, Art Valuation

미술품 진위 감정Art Authentication

미술품 가격 감정 · 미술품 가격 평가Art Appraisal, Art Valuation

미술품 과학 감정Scientific Art Authentication

과학적 실험 및 분석Scientific Testing and Analysis

필적 감정Analyze Handwriting, Identify Handwriting

• 미술품 감정은 미술품의 진위와 가치·가격을 판단하는 일이다. 각 나라마다 해석에 따라 조금씩 차이가 있으나 회화·공예·조각·서예·판화·사진 등을 포괄하며, 광의적으로는 서지·장신구와 가구까지 포함된다.

② 미술품감정가

미술품감정가Art Authenticator, Art Appraiser, Art Expert, Art Connoisseur
미술품 진위감정가Art Authenticator, Art Appraiser, Art Expert, Art Connoisseur
미술품 가격감정가Art Appraiser, Art Expert, Art Connoisseur

• 미술품감정가란 미술품의 진위와 가치·가격을 판단하는 전문적인 수준을 지닌 사람을 말한다. 분야·기법·작가·화파·시대에 따라 전공 분야가 나뉘게 되며, 학식과 경륜·안목을 겸비해야 하며, 높은 수준의 윤리적 판단이 요구된다.

③ 가치 · 가격

가치 평가 · 가격 감정Appraise, Value
감정가 · 미술품 사정 가격 · 미술품 평가 가격Appraised, Valued
추정 · 평가Estimation
추정 가격Estimated

• 가격 감정은 작품의 진위와 가치·보존 상태 등을 바탕으로 당시 시장의 상황을 반영하여 가격을 측정하며, 가격 평가라고도 한다. 가치 평가는 대부분 가격 평가를 말하지만 진위를 포함하는 경우가 있으며, 추정 가격은 경매에서 사용된다.

④ 감식 · 안목

감식鑑識/Judgment, Discernment, Identification

● 어떤 사물의 가치나 진위 등을 알아내거나 이를 분별하는 식견.

● 범죄 수사에서 필적·지문·혈흔血痕 등을 과학적으로 감정하고 분석 하는 일.

감별鑑別/Discrimination, Differentiation, Judgment, Discernment

● 보고 식별識別하는 일.

● 예술작품이나 골동품 등의 가치와 진위를 판단.

예) 위조 지폐 감별, 태아의 성 감별

감식가鑑識家/Connoisseur
감식안鑑識眼/Discerning eye, Critical talent
지문감식指紋鑑識/Fingerprint Identification
안목眼目/Critical Discernment
비평안批評眼/Critical Discernment

위의 용어에서 미술품 감정이라는 용어는 진위 감정·가격 감정·가격 평가·과학 감정·필적 감정 등이 모두 포괄된 의미이며, 미술품 과학 감정 Scientific Art Authentication은 독립적으로 감정 기능을 수행하기 어려운 조건이므로 거의 사용되지 않고 있으며, 과학적 실험 및 분석Scientific Testing and Analysis이 주로 사용되고 있다. 또한 가격 감정Appraise, Value의 경우 우리 나라에서는 시가 감정으로도 통용되고 있다.

'미술품감정가'는 일정한 자격 시험이나 조건이 없다. 가장 보편적으로 사용되는 용어로서 광의적으로 하나의 직업을 의미한다. 이에 비해 '미술품감정사'는 일정한 자격을 거친 경우를 말하며, 공공기관·단체 등에서 검증을 통하여 인증하거나 위촉한 전문가를 말한다.

그러나 감정가·감정사는 본질적으로 같은 개념이며, 단지 형식적으로 위촉과 인증 절차를 거쳤는지에 대한 차이가 존재할 뿐이다. 특기할 것

은 위촉이나 인증을 거쳤다고 하여 질적 우수성·신뢰도를 확보하고 있다고 말할 수는 없다.

추정 가격Estimated은 일반적으로 경매에서 많이 사용되는 용어이며, 실제적으로 최저 가격을 의미하기 때문에 가격 감정에서 제시하는 결과와는 다른 의미로 해석되어야 한다. 감식鑑識/Judgment, Discernment, Identification은 감별鑑別과도 상통된다. 감식가鑑識家/Connoisseur는 진위나 가치·가격을 판단하는 식견을 가진 자를 말하며, 부분적으로는 감정 전문가를 의미하고 있다. 이들의 안목을 말하는 것이 바로 감식안鑑識眼/Discerning eye, Critical talent이며, 감정가 모두가 가장 필수적으로 축적해야 하는 요소이다.

배관拜觀은 전문가·감정가·작가 등이 진위에 대한 의견을 밝히는 것을 말하며, 별도로 남기는 형식과 찬문撰文에 포함하여 남기는 형식이 있다. 근대 이전의 서·화에 많이 쓰여졌으며, 작품에 덧대어 쓰는 경우가 많다. 원래는 배견拜見이라고도 하며, 궁전·보물 등을 관람·감상한다는 의미로서 예를 갖추어 작품을 감상한다는 의미를 지니고 있다.

⑤ 미술품 진위

진작眞作/Authentic, Authenticity

[유사 용어] 진품眞品, 진적眞跡, 진짜, 진필眞筆

• 원래의 오리지널(원본) 작품. 작가의 창작품이라는 의미를 내포한 회화·서예·조각 등 위작僞作의 상대적인 용어.

• 진품眞品은 진작眞作과 동일한 의미. 일반적으로 한 작가에 의하여 제작되었다는 뜻보다는 넓은 개념으로 작가가 명시되지 않은 도자기·목기 등 공예품·골동품을 광범위하게 포괄하여 많이 쓰임. 그러나 품격을 나타내는 '좋은 예술품'이라는 의미의 '진품珍品'과는 다른 의미.

• 진적眞跡·진필眞筆은 고대와 근대에 회화나 서예작품에 많이 사용.

진본眞本/Original

- 원래의 작품. 진작의 기준이 제시되는 경우 시대·양심·작가·기법 등이 일치해야 함.
- 작가나 저자 등이 직접 그리거나 제작한 작품이나 판본.
- 진작과 거의 동일한 의미이나, 진본은 복사본·모사본·방작·가짜·인쇄품 등에 대하여 상대적으로 직접 제작한 작품이라는 의미로 사용되는 사례가 많음.

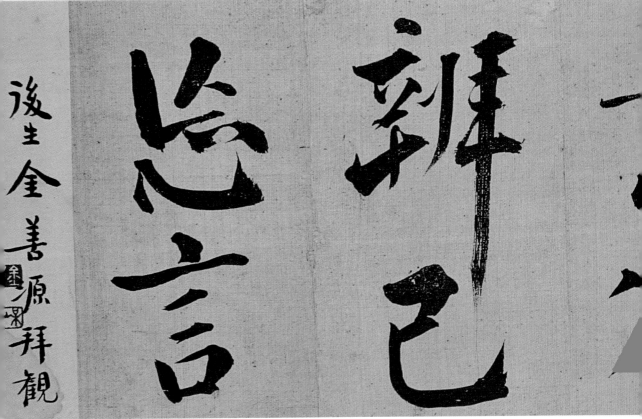

김정희 〈시고詩稿**〉 배관**拜觀 배관은 대체로 전문가·감정가 등이 진위에 대하여 의견을 밝히는 것을 말하며, 진위와 가격 감정에 상당한 영향을 미친다. 김정희의 작품에 '완옹 진필

원본_{原本}/Original

[유사 용어] 오리지널, 원작_{原作}

• 원래의 작품, 또는 작가에 의하여 창작된 원작. 진작과 같은 개념
이며, 대체적으로 다른 작품과 비교되거나 원작이 복수 이상으로 복제
될 때 구분을 위하여 사용됨.

전_傳

후생 김선원 배관_{阮翁眞筆 後生 金善源 拜觀}', 추사 김정희의 진필이라는 내용으로 배관을 하였다.

오스트리아 빈 가짜미술관Muesum of Art fakes의 클림트 전면 모작

- 특정 작가의 작품으로 추정된다는 의미로서 일반적으로 진작이지만 100% 자신이 없는 경우에 적용된다. 작품은 거의 확실하지만 관지款識·서명이 없는 작품들도 상당수 포함된다.

모본模本/Example
- 타작품들의 모델이 된 작품.
- 거의 동일한 작품을 여러 점 제작할 때 가장 표준으로 하는 작품.
- 타작품을 모작한 작품.

위작僞作/Fake, Fakery, Forgery
[유사 용어] 위품僞品, 위조僞造, 위조품僞造品, 안작贋作, 안조贋造, 위제僞製, 가작假作, 가품假品, 가짜
- 어떤 작가의 작품이나 특정 작품을 속일 목적으로 진작眞作처럼 제작한 것. 대체로 판매를 위하여 제작되는 경우가 많으며, 위작이라는

오스트리아 빈 가짜미술관에서 전시된 코로의 모작

용어가 사용될 때는 반드시 진작으로 속일 목적을 지닌 의도가 있는 경우에만 해당.

• 일반적으로 진작의 상대적인 개념으로 사용되고 있으나, 속일 목적으로 제작한 작품이 아닌 경우 선의의 피해가 발생할 수 있어 최종적인 결정은 법적인 판정이나 그에 준하는 결론이 있어야만 가능.

• 제작 당시는 위작이 아니나 소장자나 거래자가 특정 작가나 작품으로 속일 목적으로 사용한 작품.

• 위작은 가작·가짜·위제 등과 달리 진작은 아니지만 어느 정도 작품으로서의 가치를 인정하고 있는 의미가 포함.

위조偽造/Forgery, Fabrication, Forge, Fake, Counterfeit

[유사 용어] 위조품偽造品, 날조, 변조, 가짜

• 위작이나 가짜를 만든다는 동사적인 의미로 많이 사용.

• 예술품 외에도 공산품·장식품·가구·문서·화폐 등을 말할 때 사용.

● 변조는 원작에 크기·색채·터치·형태 등을 변형적으로 가감한 상태. 일반적으로 가격을 올리려는 목적으로 도자기의 주둥이·손잡이 등 의도적인 변조를 하는 사례가 있음.

부분 위작

● 일부분이 위작인 상태. 크기를 추가하여 단적으로 원작의 형태를 왜곡한 상태.

● 수복 과정에서 가치를 상승시킬 목적으로 과대하게 원작의 형태를 추가하는 등의 변형. 단 작품 수복 과정에서 어느 정도의 가감은 있을 수 있으나, 과도한 정도가 해당.

모작模作/Imitation

[유사 용어] 모방작模倣作, 모조模造

● 원작을 그대로 제작하는 것을 말하며, 원작의 예술 세계를 연구하거나 습득하려는 목적이 아니라 형상과 기법 등을 그대로 제작.

위조범僞造犯/Forger

● 공산품·장식품·가구·문서·화폐 등 기술을 요하는 가짜를 만드는 사람을 말하며, 예술품의 경우는 위작자라는 말을 동시에 사용함.

위작자僞作者/Forger

[유사 용어] 위조자, 위조범

● 위작을 만든 사람.

복사품複寫品

● 원본을 그대로 그리거나 베낀다는 의미를 지니고 있으며, 일반적으로 원작을 기계를 이용하여 복사하거나 인쇄하여 여러 장을 만든다는 의미.

복제품 複製品

- 원작과 동일하게 2점 이상을 만든다는 의미.

인쇄품

[유사 용어] 프린트Print

- 인쇄 기법으로 제작된 결과물.

⑥ 작품의 질적 평가

진품 珍品

[유사 용어] 진본珍本

- 진귀한 작품, 물품으로 양질, 우수한 수준 등의 품격을 나타냄.

태작 駄作

문신미술관 원형 전시실 경남 창원에 있으며, 작가의 원형만으로 이루어진 전시실이다. 브론즈 작품은 원형을 이용하여 다량의 작품을 캐스팅할 수 있어 철저한 관리가 필요하다.

[유사 용어] 졸작拙作
- 수준이 낮은 작품

⑦ 제작 방법

원형原形/Original form
- 브론즈 등 주조 과정에서 작가가 제작한 원래 형상.

방작倣作
- 선대 작가들의 예술관과 기법 등을 학습하기 위하여 한 작품을 모작하는 일. 일반적으로 예술 세계를 형성해 가기 위한 학습 과정에서 중국의 작가들이 많이 그렸으며, 기성 작가들의 경우도 선대의 작품을 즐겨 방작하였음.
- 원작의 정신적인 내용과 기법 등의 형식을 학습하려는 의도.
- 어느 정도 자신의 세계관이 근간을 이루고 있으므로 이 방작은 원작과 완벽하게 동일한 작품으로 표현되지 않는 것이 일반적임. 의도적으로 속일 목적으로 동일하게 제작된 위작과는 차이가 있음.

임화臨畵
- 원작을 그대로 본떠서 그리는 일.
- 임화는 일반적으로 방작의 경우와 같이 학습의 과정으로 인식.

에디션Edition
- 출판·간행·판 등을 의미.
- 2점 이상이 복제될 때 에디션 넘버를 기입하게 됨.

이 책에서 다루어지는 진위 감정의 결과에서 진위眞僞는 '진작眞作'·'위작僞作'으로 용어를 통일하였다. 물론 '진작'은 진품眞品으로 표현하여도

무방하다. 그러나 아래 두 가지의 의미에서 '진작眞作'을 사용하게 되었다. 첫째는 범위가 대부분 순수미술품을 중심으로 하고 있다는 점에서 작가를 전제하고 있으며, 둘째는 그 반대의 뜻이 '위품僞品'이 되어야 하나 위조된 작품에 대하여 '품品'의 표현이 적합하지 않다는 판단에서 '위작僞作'으로 통일하였고, 자연적으로 상대적인 의미인 '진작眞作'을 사용하게 되었다.

한편 위조僞造는 예술품에도 사용되지만 대체로 공산품·장식품·가구·문서·화폐 등을 위조하였을 때 말하는 용어이며, 제작 과정을 의미하는 동사적인 성격을 지니고 있다는 점에서 위작과는 다르게 해석된다.[36]

'위작僞作'은 미술품 감정 용어이기 이전에 미술 시장에서도 흔히 사용하고 있지만, 이 단어는 매우 신중하게 사용하지 않으면 사실을 곡해할 수 있다. 더욱이 진위 감정을 실시하는 과정에서는 '진작眞作'이 아니면 '위작僞作'이라는 식의 이분법적인 판단으로 결론을 도출하게 되는데, 아래와 같은 사례를 포괄하고 있으므로 매우 큰 오류를 범하게 된다.

a. 감정의뢰인이 특정 작가가 아니라 다른 작가의 진작으로 오인하였고, 거래 과정에서 이익을 취하려는 특정 작가의 작품으로 속이려는 의도가 없는 경우.

b. 방작倣作으로 학습을 위하여 제작. 거래 과정에서 이익을 취하려는 특정 작가의 작품으로 속이려는 의도가 없는 경우.

c. 원작 1점만 존재하는 경우와 달리 에디션Edition으로 제작된 판화나 브론즈 작품. 거래 과정에서 이익을 취하려는 특정 작가의 원작으로 속이려는 의도가 없는 경우.

특히나 a의 경우와 같이 의뢰인이 다른 작가의 작품을 특정 작가의 작품으로 인식하고 감정을 의뢰한 경우, 의뢰인이 특정 작가의 작품으로 속이려는 의도가 없으므로 의뢰작은 위작이라는 용어와 아무런 관계가 없다. 그러나 작품의 출처 기록에서 이미 의뢰인이 타인이나 미술 시장

에서 특정 작가의 작품으로 구입한 경우는 위작의 요건을 충족하고 있으며, 경매 카탈로그 등에 거래를 위하여 공개된 경우 역시 위작의 요건이 충족된다.

이와 같은 이유로 진작이 아닌 모작·방작·임화·에디션 등 다른 작품들의 유형만으로는 위작이라는 용어를 사용할 수 없으며, 그 유통 과정에서 고의적인 의도가 개입되었을 때 비로소 위작으로 결정된다. 즉 모작·방작·임화라고 하더라도 그 작품이 유통되지 않은 상태에서는 위작이라 정의할 수 없으며, 이를 통하여 이익을 취하는 등의 목적으로 남을 속이려는 의도가 내포되었을 때 비로소 위작 행위가 성립될 수 있다.

한편 위와 같은 경우라 할지라도 판매자 자신도 진작으로 판단하고 위작을 거래하려 했다는 의도하지 않은 선의의 피해를 주장할 경우 무

중국 4대 천왕의 한 작가인 위에민쥔岳敏君 작품 모작 판지아위엔에서 한화 약 3,4만 원에 판매되고 있다. 미술품의 복제가 원작과 동일하면서도 대중적 상화商畫라는 이유만으로 묵인, 또는 용인되고 있다.

판지아위엔 모작 판매 유명 작가의 작품을 모사하여 대량으로 판매하고 있는 모습

혐의 처리되거나 감형되는 사례가 많다. 그러나 미술품 감정 분야의 특
정성 때문에 법적인 결론까지는 상당한 시간이 소요된다.

세계 여러 나라에서는 이상과 같이 복잡한 과정을 사전에 방지하기
위하여 감정서 형식에서도 감정서 원본과 첨부 자료로 구분한다. 비교
적 중요한 의뢰품이거나 쟁점이 많은 경우, 혹은 의뢰자가 요구할 시에
는 구체적인 보고서를 작성하고 작품의 정확한 상태, 출처의 근거, 참고
자료 등을 기록하는 사례가 많으며, 필요에 따라서는 과학적인 분석을
실시한다.

이와 같은 진중하고도 구체적인 판정과 자료 기록 등은 감정서가 발행
된 이후에도 작품의 소장자나 딜러·구입자 모두가 어느 정도의 정보를
공유하게 되며, 결국 미술품 감정의 공신력을 확보하는 핵심적인 요소가
되고 있다.

(2) 미술품감정서의 세부 기록 내용

감정서에 기록되는 표현은 매우 구체적이고 다양하다. 물론 간단한 표기만으로 진위 구분을 하는 사례도 있지만 작품 상태 보고서·의견서 등에서는 아래와 같은 기록 등이 많이 사용될 수 있다.

공통/진작

- OO 부분은 수복 흔적이 있음.
- OO 부분은 심한 수복 흔적이 있음.
- 전면에서 수복한 흔적이 있으며, 원작의 색채가 수복 과정에서 변질된 부분이 많음.
- 서명은 OO년대에 함.
- 작품은 진작이나 서명은 타인의 것으로 확인.
- 작품은 진작. 서명은 작가의 필체이나 낙관은 작가의 것이 아니며, 타인에 의하여 사후에 추가한 것으로 추정.
- 작품은 진작이나 서명은 타인의 것으로 추정.
- OO 부분은 제거됨.

부분 진작/회화

- 왼편 진작에 오른편 위작이 첨가되어 전체 한 작품을 이루고 있음.

위작/조각

- 원작의 원형으로 제작된 주조가 아니며, 주조된 작품을 원형으로 하여 제작된 작품. 주조 마크foundry mark가 없음.

진작/조각

- 에디션 30번으로 다량 제작한 멀티플multiple 작품임.
- 작가의 진작이나 서명이 없으며, 에디션 또한 확인할 수 없음.

추정/공통

- ○○○ 작가의 작품으로 추정.
- 제작 연도가 없으며, ○○세기로 추정.
- 겸재 정선의 영향을 받은 진경산수 계열로 작가·제작 연대 미상.

전傳/공통

- ○○○ 작가의 작품으로 추정됨.

위작/판화

- ○○○ 작가의 회화 원작을 인쇄한 것임.
- ○○○ 작가의 위작. ○○공방의 철인 및 작가의 서명 위조.

부분 진작/판화

- ○○공방에서 제작된 ○○ 작가의 작품이나 습작용으로 제작된 것이며, 서명과 에디션이 없음.

감정 불능/공통

- 감정 결과에서 진위 판결이 어려운 경우.

(3) 상태보고서Condition Report

회화/진작

- 작품의 표구를 한 표구사의 직인과 일련 넘버가 뒷면 우측 하단에 연필로 기록되어 있음.
- 제작 이후 전면에 바니쉬varnish 처리됨. 처리 시점은 최근 몇 년 사이로 추정.
- 작품 전체에 박락 현상이 심하게 진행되고 있으며, 좌우 두 곳은 캔버스를 접었던 흔적이 선명히 남아 있는 상태임.

유화 물감이 박락되어 가는 과정에서 심한 균열이 일어난 상태

- 액자는 작가가 즐겨 사용하는 액자가 아니며, 사후에 교체된 것임.
- 의뢰 작품의 액자는 원작의 액자 위에 다시 액자를 덧씌운 것임.

조각/부분 위작

- 원작의 원형으로 제작된 주조이나 타인에 의하여 제작된 것으로 에디션이 없음.

조각/진작

- 작품은 OO 작가의 진작이나 좌대는 교체된 것임.
- 작품은 OO 작가의 진작이나 표면에 칠해진 페인트는 원작의 상태가 아님.
- 우측 하단의 대리석 부분이 손실된 상태.

사진/진작

- 디아섹Diasec 방식으로 처리된 왼편 부분이 기포가 심하게 발생하였으며, 일부 훼손된 상태임.

도자기/진작

- 조선 시대 백자로 추정되며, 주둥이 부분에 보수한 흔적이 선명함.

- 접시의 중앙에 '壬申임신'이라는 연기, 명문 '司膳사선'이 있음.
- 청화백자의 상단에 15.2cm 깨어진 부분이 보수되어 있음.
- 도자기 하단에 10cm의 균열이 있으며, ○○ 상단 부분의 파편이 손실되었으나 비교적 정교하게 수복되었음.

　　※ ○○보존과학연구소, ○○대학 과학연구소 리포트 참조.

백자의 주둥이 부분을 수리한 상태이며, 선명하게 구분이 가능하다.

깨어진 부분이 선명한 청화백자

도자기의 굽 굽의 깊이·형태 등은 연
대를 파악하는 데 도움이 된다. (왼쪽)

분청사기 한켠에 있는 표식 (오른쪽)

청자의 주둥이 수리 부분

(4) 출처Provenance

- ○○미술문화재단(2012년 6월) 발행 카탈로그 레조네 p.212에 수록.
- ○○회 개인전(1986년 9월 12일−30일, 서울○○갤러리)에 출품된 작품으로 전시 카탈로그 p.23에 수록.
- ○○회 개인전(1986년 9월 12일−30일, ○○갤러리)에 출품된 작품으로 전시 카탈로그에는 수록되지 않았으나 ○○신문 1986년 9월 10일자 8면 하단과 미술 전문지 '○○' 1986년 10월호에 게재.

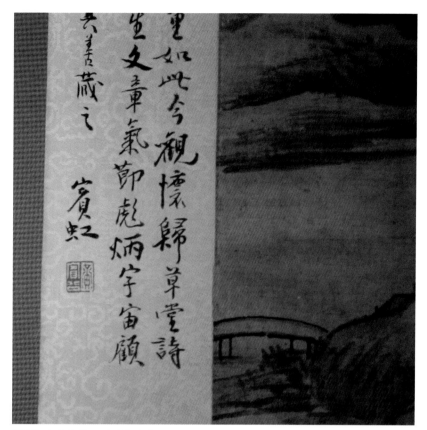

황빈홍의 배관 주요 작가들의 작품에 제발 형식으로 자신의 감상을 기록하거나 진작임을 보증하는 배관을 한 예가 많다.

- 작가 나이 ○○세인 ○○년 가을에 ○○ 지방을 여행하면서 ○○학교 동창인 ○○씨에게 호텔에서 그려준 것으로 당시 현장 사진과 인터뷰를 통해서 확인되었음.
- 2006년 6월 1일 런던 소더비 경매 이브닝세일에서 낙찰된 〈○○〉 작품과 동일한 작품임.
- 족자 표구 좌측 하단에 황빈홍의 배관拜觀이 있으며, 작가의 걸작에 속한다는 내용의 화평이 곁들여져 있음.
- 1953년 작품으로 당시 런던의 A씨에게 작가가 선물한 이후 1960년

암스테르담의 A화랑에 판매하였고, 다시 1980년 8월 18일 런던의 본 햄스 경매에서 62,000파운드에 낙찰되어 OO재단에 소장. 2012년 8월에 홍콩의 크리스티 경매에서 73,000달러에 B씨에게 낙찰되어 소장되고 있음.

(5) 특기 사항 및 참조 의견

공통/진작

● 코펜하겐 OO미술관의 소장품인 OO의 1872년작 〈OO〉과 거의 흡사한 작품으로 1975년도에 모작 시비가 있었고, 여러 학자들에 의하여 위작일 가능성이 제기되었음. 1982년 OO미술관의 OO기기 검사 결과와 보존수복 전문가들의 소견서에서 의뢰된 작품은 OO 작가의 1872년 작품으로 확신할 수 있는 근거들이 충분히 제시됨으로써 학계에서는 진작으로 인정됨.

● 2011년 2월 파리 OO분야의 저명한 감정가 OO씨의 감정 결과 진작으로 확인됐으나, 보존 상태에 상당한 문제가 있다는 소견이 있었음.

● 1963년 작가가 OO대학 4학년 재학 시절 제작한 〈OO〉 작품을 학습 과정으로 1년 후 거의 그대로 복사한 작품으로 작품의 뒷면 캔버스 위에 부착된 청색 메모지의 내용과 일치함.

● 런던 감정가 OO씨의 공식적인 감정서와 암스테르담 감정가 OO씨의 감정 소견 및 과학적 분석 자료가 별첨으로 첨부되어 있음.

● 의뢰 작품은 2007년 OO 지방 경찰청 관할 지역에서 도난당한 작품으로 도난품 리스트에 있음.

(6) 가격 감정

● 화제畵題에서도 기록되고 있듯이 1870년대에 제작되었으며, 작가의 전성기에 대표적인 경향의 작품으로 보존 상태 또한 매우 양호. 2012년 3월 O일 OO경매에서 1억 2천만 원에 낙찰된 〈OO〉, 2011년 11월 O일

OO경매에서 1억 원에 낙찰된 〈OO〉과 비슷한 수준의 가치 평가·크기·보존 상태 등을 감안하고, 최근 미술 시장의 상승 흐름과 작가의 재평가 기류를 반영하여 1억 3천만 원을 산정.

• 의뢰작은 2005년 12월 1일 OO경매에서 3천만 원에 낙찰되었으나, 실제 미술 시장에서 거래될 수 있는 객관적인 가격과는 상당한 차이가 있었음. 최근 미술 시장의 저조한 경기 흐름과 수요층이 급감함으로써 거래되는 수준은 1천2백만 원−1천5백만 원 정도.

• 미술 시장에서 거래된 기록이 없는 작가의 작품으로 작품의 절대 가치와 크기, 작가의 활동 경력과 가능성 등을 감안하여 2백만 원으로 산정.

이러한 표현들은 감정가들에 의해 발행된 감정서를 이해하는 데 도움이 된다. 한편 카탈로그나 보고서, 경매회사에서 구입한 계약서 등은 감정 문제로 인한 소송 사건에서 가장 기본적인 요소로 작용한다. 이와 같은 이유로 각국에서는 감정서 발행에 상당한 신중을 기하고 있으며, 이중·삼중으로 복제가 불가능하도록 표식을 함은 물론 이후에 이의를 신청하거나 자료 제시를 대비하여 자체 기록을 철저히 남겨 놓고 있다.

2) 국가별 미술품 감정 용어

(1) 프랑스

미술 작품 감정서에 사용되는 표현 방법의 분류[37)]를 살펴보면 ~의 작품œuvre de, œuvre par, ~서명함signée de과 같은 표현은 거의 예외 없이 작가의 작품임을 확실하게 명시해 준다. 예를 들어 르누아르의 서명이 된 유화Huile sur toile signée de Renoir가 이에 해당된다.

~의 작품으로 간주되는Œuvre attribuée à

- 작가가 살았던 시기의 작품임을 보증하지만, 그 작가의 작품임을 확실히 할 수 없을 때를 의미한다. 따라서 이 경우에는 작품 감정을 전적으로 신뢰할 수 없어 약간의 의심이 남아 있음을 말한다.

~의 아틀리에 작품Œuvre de l'atelier de

- 작품이 거장의 아틀리에에서 제작된 것임을 보증하는 표현이다. 그리고 ~의 화파 작품œuvre de l'école de은 작가의 제자이거나 동일한 화파의 작가 작품임을 말해 준다.

스타일의Dans le style de, ~취향의Dans le goût de, ~방식의Manière de, ~형식의Genre de, ~이후의D'après, ~방법의Façon de

- 이와 같은 설명은 감정 결과에 결정적인 영향을 미칠 수 없다.

시대의Epoque

- 이 의미는 역사적인 시기나 세기를 뜻한다. 예를 들면 'Commode d'époque Louis XVI'는 루이 16세 시기의 서랍장을 뜻하는 것이다.

스타일의Style

- 특정 작품의 연대 추정에 있어서 어떤 보증도 하지 않는다는 것으로, 단순히 어떤 특정한 시기의 스타일과 같다는 의미를 나타낸다.

이러한 표현들은 감정가들에 의해 발행된 감정서를 이해하는 데 도움이 된다. 그리고 카탈로그나 보고서, 경매회사에서 구입한 계약서 등은 감정 문제로 인한 소송 사건에서 가장 기본적인 요소로 작용한다.

(2) 영국

① 진위Authenticity, 귀속Attribution

진위·화파 등의 귀속歸屬/Attribution에 대한 검증을 하게 되며, 주제·역사·타이틀·배경·출처 등의 검증이 포함된다. 진위Authenticity는 '진작임' 혹은 '진작과 동일한 상태'를 말하는 것이며, 진작 확인Authentication은 진위를 감정하는 과정을 말한다.

② **위작**Fake Art, Art Fraud, Forgery, Imitation, Copy, Counterfeit, Phoney Pictures, Over-Restored, Pastiche

고의적 위조Deliberate Forgeries 또는 모조품Counterfeits이라는 용어 등이 사용되며, 위작제작자는 'Forger'라고 한다.

③ **출처**Provenance

해당 작품의 작품 소유주에 대한 정보의 역사이다. 영국은 개인적인 감정가들의 감식안과 출처에 의존하여 하는 감정이 일반적이다. 진위를 가리는 관련 기록들은 유명 뮤지엄의 기록보관소 경매 카탈로그, 갤러리 전시 도록 등에 있으며, 출처들은 미술계의 '성서'와 같은 의미일 정도로 중요하다.

출처 정보란 원래 '원제작지place of origin'를 의미하는 것이지만, 오늘날은 '소유권 이력history of ownership'을 일컫는 것이 더 일반적이다. 기술적으로 출처 정보는 그 해당 작가의 스튜디오에서 현재의 소장자나 위치까지 미술품의 여정과 그 과정에서 일어난 취급 내용과 그 경로를 추적할 수 있게 한다.

문서화된 출처는 대체로 두 가지 목적으로 사용된다. 첫째로는 분실·도난·약탈된 미술품의 정당한 소유권을 주장하기 위해서이고, 둘째로는 작품의 판매·구매시 진위 감정이나 법적 증명을 추가해 주기 위해서이다.[38]

크리스티 경매 감정 용어

- Attributed to⋯

전체 또는 부분이 아마 작가의 작품이라고 크리스티에서 인정한 감정.

- Studio of…/Workshop of…

아마 작가의 감독 아래, 작가의 스튜디오나 작업실에서 만들어진 작품이라고 크리스티에서 인정한 감정.

- Circle of…

작가의 시대나 그의 영향이 보이는 작품이라고 크리스티에서 인정한 감정.

- Follower of…

작가의 스타일이지만 반드시 제자에 의해 만들어진 것은 아닌 작품으로 크리스티에서 인정한 감정.

- Manner of…

작가의 스타일이지만 그 작가 이후에 만들어진 작품이라고 크리스티에서 인정한 감정.

- After…

(꼭 이후일 필요 없이, 시기에 관계 없이) 작가 작품의 복사본이라고 크리스티에서 인정한 감정.

- Signed…/Dated…/Inscribed…

작가에 의해 서명되고/날짜가 기록되고/이름이 새겨진 작품이라고 크리스티에서 인정한 감정.

- With signature…/With date…/With inscription…

작가가 했다기보다 다른 사람에 의해 서명되고, 날짜가 기록되고, 이름이 새겨진 작품이라고 크리스티에서 인정한 감정.[39]

(3) 네덜란드

소더비 암스테르담 지점 업무 규정Condition of Business

업무 규정이라 함은 소더비의 모든 거래에 적용되는 일반적인 규정을 말하는데, 업무 규정에 사용되는 용어에 대한 설명과 정의 등이 포함된

다. 용어사전을 보면 업무 규정은 원작자·출처·날짜·나이 등에 관한 표명은 견해 표명이지 사실에 관한 표명으로는 취급되지 않는다고 규정하고 있다. 진작 보증Authenticity Guarantee에 관해서는 아래와 같이 9개의 규정이 있으며,[40] 이를 통해서 작가나 작품에 대한 명확한 표기가 매우 밀도 있게 조사되고 기록되어야 한다는 것을 재인식할 수 있다.

- Giovanni Bellini

우리가 생각하기에는 조반니 벨리니Giovanni Bellini(1430?-1516) 작품이다.

- Attributed to Giovanni Bellini

우리가 생각하기에는 조반니 벨리니 작품이지만 1번의 범주에 비해저작권이 덜 확실하다.

- Studio of Giovanni Bellini

우리가 생각하기에는 조반니 벨리니 지시에 의했건 아니건 미상의 인물이 작가 스튜디오에서 제작한 작품이다.

- Circle of Giovanni Bellini

우리가 생각하기에는 아직까지 밝혀지지 않았지만 조반니 벨리니와 밀접하게 관련되는 뚜렷한 스타일을 가졌으나, 반드시 조반니 벨리니 제자라고는 할 수 없는 사람의 작품이다.

- Style of/Follower of Giovanni Bellini

우리가 생각하기에는 조반니 벨리니와 같은 시대, 아니면 거의 같은 시대에 존재했던 화가, 그러나 반드시 조반니 벨리니의 제자라고는 할 수 없는 작가가 조반니 벨리니 스타일로 제작한 작품이다.

- Manner of Giovanni Bellini

우리가 생각하기에는 조반니 벨리니 스타일로 후기에 제작된 작품이다.

- After Giovanni Bellini

우리가 생각하기에는 조반니 벨리니의 알려진 작품의 복제본이다.

- Signed, Dated, Inscribed

우리가 생각하기에는 '서명했다_{signed}, 날짜를 기록했다_{dated}, 이름을 새겨넣었다_{inscribed}'는 말은 작가가 직접 서명하고, 날짜를 기록했으며, 이름을 새겨넣었다는 의미이다.

● Bears the signature, Date, Inscription

우리가 생각하기에는 '서명·날짜·이름의 기재가 있다_{bears the signature, date, inscription}'는 말은, 작가가 아닌 다른 사람이 서명·날짜·이름을 첨가했다는 의미이다.

일본양화협동조합日本洋画商協同組合 **감정위원회 등록증서** 감정서가 아니고, 단지 등록증서로서 진위를 구분한다.

(4) 일본

일본에서 '감정鑑定'이라는 용어는 미술품의 진위 문제만을 가리키며, 미술품의 시가를 평가하는 것을 '사정査定'이라고 구분해 사용한다. 도쿄미술클럽東京美術俱樂部 감정위원회 감정대장에서는 진작眞作·위작僞作이

라는 용어를 사용하였다. 한편 일본양화협동조합日本洋畵協同組合에서는 감정 결과를 결정하는 대신 감정 대상 작가를 17명으로 제한하고, 등록 증서를 발급한다. 등록은 가·불가의 제도로 되어 있어서 등록이 가능한 것은 진작, 불가능한 것은 위작의 가능성이 짙은 것으로 해석될 수 있다.

(5) 미국

① 감정 용어

- **미술품 진위감정가**Art Authenticator

 미술품 진위 감정을 하는 자로서 미국에서는 자주 사용되지 않는다.

- **미술품 가격 감정**Art Appraisal

 미술품에 대한 현재의 가격을 측정하고, 경우에 따라서 미래의 예상 가격을 측정한다.[41]

- **미술품 가치 평가**Art Valuation

 가치 평가Valuation와 감정Appraisal은 흔히 같은 의미로 쓰인다. 그러나 엄격히 구분하자면 전자는 미술품에 대한 단순한 가격 평가이고, 후자는 현재와 미래의 가치를 내포하고 있는 보다 넓은 의미를 지니고 있다.[42]

- **미술품 전문가**Art Connoisseur

 상당한 지식과 안목을 갖고 있는 전문가들을 말하며, 검증하는 방법은 매우 까다롭다.

- Attributed to ~, Ascribed to ~

 '미술작품을 누구의 것으로 돌리다/생각하다'의 의미이며, 확실하지는 않지만 어떤 작가의 작품으로 간주될 때 쓰이는 용어이다.

- **직접 모사된 위작**Direct Copy Forgery

 작가의 원작을 그대로 모작.

- **작가 스타일 위작**Style of Forgery

작가의 대표적인 화법·표현 양식·주제 등을 이용하여 작품을 제작한 후, 마치 새로 발견된 유명작가의 작품으로 하는 것이다.[43]

베이징 지아더 경매 프리뷰 장면 프리뷰를 통하여 경매에 응찰하려는 고객들이 사전에 철저하게 작품을 검증하는 과정을 거치게 된다.

② 경매회사의 표기

경매회사는 경매가 있을 때마다 카탈로그에 '거래 조건'을 기재하는데, 이는 고객과 경매사 간의 약관으로 적용된다. 영국·프랑스·미국·중국·한국 등 세계의 경매회사들은 거래하는 작품들에 대하여 진작임을 확인하는 감정서를 발행하지 않는다. 그들이 발행하는 것은 단지 경매에서 낙찰된 작품이라는 거래확인서일 뿐이며, 이러한 증명서를 통하여 진위를 판결하는 데 결정적인 단서가 될 수는 없다. 그러므로 경매회사에서는 경매 실시 전에 프리뷰를 실시하며, 원칙적으로 이 기간 동안에 낙찰 의사가 있는 작품에 대하여는 더욱 구체적인 정보를 제공하고, 작품을 액자와 분리하거나 뒷면·아랫면 등을 모두 세밀하게 관찰할 수 있

다양한 형식의 감정서 일반적으로 감정가 외에도 갤러리 등에서 판매를 보증하는 보증서의 의미로 많이 발행뇌는 예도 있다. 판화의 경우는 구체적인 에디션Edition 내용을 기록하고 있다.

다. 또한 미처 발견하지 못한 부분에서 진위 문제가 나타나는 경우 경매에서 제외되는 사례도 많다.

경매사가 사용하는 작가 관련 표현들은 거의 비슷해 보이지만 내용면에서는 상당한 차이를 갖는다. 윈슬로 호머Winslow Homer(1836-1910)의 사례는 다음과 같다.[44]

- 윈슬로 호머라는 작가 서명이 있는 경우: Winslow Homer
- W. 호머의 작품 혹은 윈슬로 호머의 작품으로 간주하지만, 100% 확실하지는 않은 작품의 경우: W. Homer, or attributed to Winslow

Homer

- W. 호머 '화파'의 작품으로 여겨지는 경우: school of W. Homer
- 윈슬로 호머의 스타일 방식 혹은 호머 '화파'의 작품으로 여겨지는경우: manner of Winslow Homer, or circle of Winslow Homer
- 윈슬로 호머의 스타일 기법으로 그려진 작품의 경우: in the style of Winslow Homer
- 'W. 호머의 스튜디오로부터'라는 표기가 있는 경우: studio of W. Homer
- 단순히 호머라는 표기가 있는 경우: Homer
- 윈슬로 호머의 영향을 받은 작품일 경우: after Winslow Homer

3) 미술품 감정서

(1) 감정서 형식

일반적으로 감정서Certificate of Authenticity와 상태보고서Condition Report 두 가지로 나뉠 수 있으며, 감정서는 비교적 간략한 형식으로 작성된 결과에 대한 근거이고, 상태보고서는 작품의 상태를 객관적으로 조사하여 결과는 물론 과정과 상세한 이유를 구체적으로 기록한 자료이다. 감정서는 진위 결과와 가격만을 표기하는 약식 기록이거나 진위를 기록하지 않고 증서가 발행된 것을 진작으로 간주하는 형식 등 여러 유형이 있다. 별도로 의뢰자의 요청에 의하거나 제도적으로 추가비용을 지불하여 구체적인 상태보고서Condition Report를 작성하여 서비스하는 경우도 있다.

다른 하나는 명칭은 감정서Certificate of Authenticity라고 부르고 있으나 갤러리 등에서 거래를 증명하기 위하여 작성한 경우로서, 판매를 보증하는 보증서의 의미로 많이 발행되는 예도 있다. 제목과 규격·판화의 경우는 구체적인 에디션Edition 내용을 기록하고 있다.

Certificate of Authenticity

Artist: Julian Opie

Title: Antonia, 2011

From a series of six inkjet prints on Epson Premium Semi gloss
Photo paper, dry-mounted to aluminum and presented
in black tulip wood frames specified by the artist
Frame 128.1 × 90.6 × 6.5 cm
Edition of 40 Copy No. 4.

This certifies that the above work is an authentic work created by Julian Opie.

September 2011.

줄리언 오피Julian Opie**의 진작증명서**
Certificate of Authenticity
런던 I-MYU 프로젝트 발행. 이같은 증명서는 유럽의 많은 갤러리에서 발행되고 있는 양식이다. 용어상으로는 진위감정서Certificate of Authenticity이지만, 실제로는 갤러리에서 작품을 거래하는 과정에서 발행되는 형식으로 진작을 판매한다는 보증·확인서이다. 감정이나 감정기구 등에서 발행하는 것과는 성격이 다르다.

이탈리아 파운데이션의 미술품 감정서 작가위원회 성격으로서 작가·연구자·전문가·유족들로 구성되어 있다.

미국의 감정보고서는 일반적으로 전문감정실행동일표준USPAP의 기준을 준수하는 등 일정한 기준을 갖춘 경우도 있으나, 아래와 같은 내용을 기술한다.[45]

• 작품 번호, 작품 사진, 작가, 제작 연도, 크기.

일본의 대표적인 미술감정기구인 도쿄미술클럽株式會社 東京美術俱楽部 **감정증서**
진위 표기가 없고 증서 자체가 진작을 증명한다.

- 작품 관련 상세 자료: 취득 날짜와 방법, 출처, 관련 기사 및 사진 자료, 전시 기록과 작가의 경력, 현재 작가의 사회적 위치 등 감정 대상에 관한 상세 정보 등 선별 기록.
- 감정가와 의뢰인, 자료제공자의 진술.
- 감정 결과: 진위 및 가격 감정에 대한 구체적인 이유와 상태, 과학 감정의 경우 감정 과정의 분석 자료 일체.
- 감정가와 감정가의 직함(공개의 경우).
- 감정인이나 기구의 공식 서명과 철인·직인 등.
- 위조를 방지하기 위한 칩이나 다양한 표식이며 인쇄 기법.

또한 감정서나 감정보고서에는 감정 결과의 책임 소재, 이의 신청 등에 대한 내용과 사용 과정에 대한 제약 요인이 있음을 명시해야 한다. 왜냐하면 때때로 선의의 제3자에게 피해가 돌아갈 수 있기 때문이다.[46]

아래는 판화에 사용되는 감정서에 기록하는 매우 구체적인 항목이다.

- 작가명Name of artist
- 제목Title
- 제반 사항, 사진Description or photograph of print or object

- 크기Dimensions
- 작가 서명의 상태Status of artist's signature
- 원작이 제작된 해Year the original was created
- 원작의 재료Medium of the original
- 프린트의 번호Number of prints: 사인 및 번호가 기입되었는지, 사인만 되어 있는지, 사인도 번호도 기입이 되지 않았는지?
- 제판과 공방장의 상황Status of the plate or master: 없어졌는지, 남아 있는지 등.
- 에디션 크기Edition size
- 다시 찍은 에디션인지?Restrike edition?
- 작가 사후의 에디션인지?Posthumous edition?
- 인쇄일Year printed
- 어떤 시리즈의 에디션인지Edition is part of a series of editions: 아티스트 프루프artist proof, 프레스 프루프press proof 등.
- 인쇄기의 이름과 위치Name and location of printer
- 프린트의 재료Medium of the print
- 프루프의 번호Number of proofs: 사인 및 번호가 기입되었는지, 사인만 되어 있는지, 사인도 번호도 기입이 되지 않았는지?
- 만약 사인이 된 날짜가 다르다면 기입할 것Date of signing, if different[47]

이상의 내용과 함께 감정서에는 감정 의견을 첨부하고, 감정서 한 장만으로도 작품에 대한 기록을 상세하게 파악할 수 있도록 하고 있다.[48]

4. 감정료

1) 프랑스

감정료는 어느 나라나 마찬가지이지만 공정한 기준을 정하기가 어렵다. 그 이유는 미술 시장의 특수성 때문이기도 하다. 즉 작품·상황·가치에 따라 가격이 천차만별로 달라지며, 그 감정가의 위치·경력·명성에 따라서도 편차가 심하다. 따라서 감정료에 대해 정확하게 명시해 놓은 자료는 없다.

그러나 드루오 감정소Drouot Estimation의 경우에는 가격을 공개하고

파리 드루오 경매원의 프리뷰 장면

있다.[49] 직접 사무실로 방문하여 평가받을 경우 구두로 물어보는 것은 무료다. 그러나 보고서에 적용하기 위해서 평가받는 경우에는 일정한 수수료를 지불해야 하며, 감정가에 따라 감정료는 달라진다. 사진을 먼저 보내면 언제든지 감정이 가능하다. 집에서 감정을 받고자 할 경우도 가능하며, 감정가에 비례해서 감정료를 받게 된다.

출장 감정의 경우 감정료에 파리 근교의 경우 km당 비용이 추가되며, 지방과 외국 역시 차등 적용된다.[50]

2) 영국

감정료에 포함되는 것은 감정 소요 시간, 거리, 감정가의 수준 등이 반영되고 있으며, 감정협회나 갤러리 등에서는 감정료를 구체적으로 규정하고 공개하는 경우가 많다. 물론 여기서 감정가의 명성도나 경력 등에 따라 상당한 차이는 있겠으나 이 경우는 대체로 분야별로 유명한 개인 감정가에 해당된다. 단체에서는 평균적인 가격을 공지하고 있다. 아래는 영국의 감정료 사례이다.[51]

영국고미술품딜러협회The British Antique Dealers Association/BADA는 세금을 포함하여 293.75파운드의 비용이 소요되며, 의뢰인은 전화상으로 감정을 의뢰할 고미술품이 어떠한 종류인지 의논한 후 영국고미술품 딜러협회의 직원에게 그에 맞는 서비스를 안내받게 된다. 의뢰인이 자택 내 감정을 원할 경우 세금을 포함하여 587.5파운드의 비용을 지불해야 하며, 여비가 추가된다.[52]

옥스퍼드 감정회사Oxford Authentication[54]의 감정료는 과학적 분석을 바탕으로 한 감정이며, 세계 각국에서 의뢰하는 만큼 지역별로 나뉘어 있다. 크게 네 가지로 나누어서 공지되어 있으며, 도기와 토기·청동기 등 감정 종류에 따라 약간의 차이가 있다.

미술품경매사·가격감정사회The Society of Fine Art Auctioneers and Valuers/SoFAA[55]의 판매 전 가격 감정료는 대부분 총작품의 시가 감정

가의 1% 정도이며, 어떤 경우에는 감정료 상한가가 정해지기도 한다. 미술품·고미술품딜러연합The Association of Art & Antiques Dealers/ LAPADA 가격 감정 수수료는 다양하지만 보통 소요된 시간, 가치의 일정 퍼센트, 앞으로 증가할 가치 등에 근거한다. 감정에 소요된 시간에 의하여 요금을 책정하는 경우, 의뢰 장소에 머무는 시간 동안의 비용을 계산한다. 조사 시간 이외에 어떤 추가 비용도 요금에 포함되지 않지만, 보통 출장 비용을 청구하는 것이 일반적이다. 시장에서 미술품의 가치란 계속해서 변하고 있으며, 국가별로도 경향이 다르다.[56]

드루오 감정소의 감정료

2012년 2월 24일 현재

감정된 작품 가격 단위 : 유로	감정료(세금 제외) 단위 : 유로
의뢰인이 직접 작품을 가지고 방문하여 감정받는 경우	
15,200유로 이하	130
15,200유로 초과	아래와 같음
출장 직원이 자택을 방문하여 감정하는 경우	
15,200유로 이하	185
15,200 − 30,500	305
30,500 − 45,700	380
45,700 − 61,000	460
61,000 − 76,000	550
76,000 − 91,500	610
91,500 − 106,500	690
106,500 − 122,000	770
122,000 − 137,500	840
137,500 − 152,000	920
152,000유로 이상	감정된 작품가격의 0.5%

거존스사Gurr Johns는 컬렉션의 경우 방문지에서 하루 7시간 일하는 기준으로 감정료를 청구한다. 직접 사무실에 접수하는 경우는 물론 비용이 저렴하다.

옥스퍼드 감정회사 감정료

2012년 2월 24일 현재

지역	도기, 자기, 청동기	감정료	
영국	도기/토기(Pottery/Earthenware)	180파운드 + 세금	
	자기(Porcelain/Stoneware)	250파운드 + 세금	
	청동기(Bronze cores)	180파운드 + 세금	
영국 외 유럽		VAT 넘버/유	VAT 넘버/무
	도기/토기(Pottery/Earthenware)	290유로	290유로 + 세금
	자기(Porcelain/Stoneware)	410유로	410유로 + 세금
	청동기(Bronze cores)	290유로	290유로 + 세금
미국	도기/토기(Pottery/Earthenware)	400달러	
	자기(Porcelain/Stoneware)	500달러	
	청동기(Bronze cores)	400달러	
홍콩[54]	도기/토기(Pottery/Earthenware)	4,200달러(홍콩)[55]	
	자기(Porcelain/Stoneware)	5,300달러(홍콩)	
	청동기(Bronze cores)	4,200달러(홍콩)	

감정료는 거존스사의 지사마다 가격 차이가 약간씩 있다. 예를 들어 뉴욕에서는 다소 비싼 편이다. 일반 개인 감정가보다 감정료가 비싼 이유는 기록의 보안이 완벽하여 고객의 신원이 보호되며, 감정 결과를 증서 형식으로 작성하여 시가와 의견을 반영한 문서를 CD롬과 함께 고객에게 전달한다.[57]

거존스사는 컬렉션 목록을 매년 업데이트하는 서비스를 제공하고 있다. 업데이트 서비스에 대해서 순수미술품 300점까지는 250파운드(부가가치세 별도)의 비용을 청구하며, 작품수가 300점 이상일 경우에는 추가 100점당 75파운드(부가가치세 별도)의 금액이 추가적으로 청구된다. 한번 등록한 컬렉션의 목록을 변경하는 경우, 첫 10점의 작품에 대해서는 비용이 청구되지 않지만 10점 이상일 경우 추가 1점당 15파운드(부가가치세 별도)의 금액이 청구된다. 그러나 고객이 스스로 온라인상에서 목록을 추가할 경우에는 무료이다.

모든 작품 감정 가격의 합이 250,000파운드 이상일 때(회화 작품의 경

Genuine base on modern piece

옥스퍼드 감정회사의 도자기 분석 과정
지역별로 다양한 감정료를 책정한다.

바스 앤티크Bath Antiques Online[53)]의 가격 감정 종류별 감정료

서비스명	감정료 (파운드)	내 용
보험료 평가	11.95	보험을 위한 제목, 대략적 연대, 서술 및 대체적 값 (description and replacement value)
판매 및 보험료 평가	14.95	소매 및 보험을 위한 제목, 대략적 연대, 서술, 판매 및 대략적 가치(description, sale and replacement value)
판매 및 보험료 평가, 시대 감정	26.95	소매, 보험, 정보 감정을 위한 제목, 대략적 연대, 서술, 판매 및 대략적 가치

우 감정 가격의 합이 500,000파운드 이상일 때) 각 작품당 50파운드(부가가치세 별도)의 서비스료를 청구한다. 예외적인 종류의 작품의 경우에는 스페셜리스트에 의해 개별적으로 평가된다.

3) 한국

(1) 한국고미술협회 감정수수료

진위 감정 수수료

1점(기본): 일반비회원-330,000원: 정회원-220,000원

4곡병: 550,000원

6곡병-8곡병: 770,000원

10곡병-12곡병: 880,000원

※ 2009년 10월 21일 개정. 부가가치세 포함. 병풍일 경우 1폭 추가 시 110,000원 추가. 일지병풍일 경우 전체 폭의 1/2로 한다.

시가 감정 수수료

500만 원 미만: 110,000원

500만 원 이상-1,000만 원 미만: 330,000원

1,000만 원 이상-2,000만 원 미만: 550,000원

2,000만 원 이상-5,000만 원 미만: 880,000원

5,000만 원 이상-1억 원 미만: 1,100,000원

1억 원 이상-3억 원 미만: 2,200,000원

3억 원 이상-5억 원 미만: 3,300,000원

5억 원 이상-7억 원 미만: 4,400,000원

7억 원 이상-10억 원 미만: 6,600,000원

10억 원 이상-20억 원 미만: 8,800,000원

※ 2003년 3월 26일 개정. 부가가치세 포함. 10억 원 단위 상승시마다 2,200,000원 추가.

(2) 한국미술품감정협회

- **진위 감정**

(단위: 원/VAT 별도)

장르	구분(생존 여부)	구분(작품 크기)	감정료
서양화	생존 작가	–	250,000
	작고 작가	–	400,000
	주요 작가 (김창열, 김환기, 박수근, 도상봉, 오지호, 유영국, 이대원, 이중섭, 장욱진) * 수채화, 드로잉, 판화 제외	–	600,000
동양화	생존 작가		250,000
	작고 작가	전지 미만	300,000
		전지 이상	400,000
	고미술		300,000
	변관식, 이상범	종액(세로그림)	400,000
		횡액(가로그림)	600,000
	천경자	스케치, 드로잉	250,000
		석채(1,2호)	400,000
		석채(3호 이상)	600,000
	김기창	종액(세로그림)	300,000
		횡액(가로그림)	400,000

- **시가 감정**

(단위: 원/VAT 별도)

시가평가액	추가금액(VAT별도)
1,000만 원 미만	10만 원 추가
1,000만 원 이상 5,000만 원 미만	30만 원 추가
5,000만 원 이상 1억 원 미만	50만 원 추가
1억 원 이상 2억 원 미만	100만 원 추가
2억 원 이상 3억 원 미만	150만 원 추가
3억 원 이상 5억 원 미만	200만 원 추가
5억 원 이상 10억 원 미만	300만 원 추가
10억 원 이상 20억 원 미만	400만 원 추가
20억 원 이상	500만 원 추가

※ 2013년 11월 1일 한국미술품감정평가원 자료

III. 미술품 감정기구 및 자료

1. 감정단체

감정단체는 크게 두 가지가 있다. 감정가들이 회원으로 모여서 결성한 단체로 단체 감정을 실시하지는 않고, 권익과 정보 교류 등을 위하여 설립한 '감정사단체'와 단체 감정을 직접 실시하는 '감정단체'로 나누어진다.

유럽에서는 특히 진위 감정의 경우 '감정사단체'가 거의 전체에 해당하며, 재단 및 작가위원회 등만이 '감정단체'를 하고 있다. 물론 가격 감정은 갤러리나 딜러협회 등에서 감정을 하는 사례가 많다. 그러나 이때에도 각 분야마다 전문가들이 분류되어 자신의 전공 분야에 대한 가격 감정을 담당하는 것이 일반적이다.

이와 같은 분업화·전문화가 가능한 요인으로는 무엇보다도 의뢰작의 범위가 고대부터 당대까지 망라되지만 세계 각국의 유물과 미술품들을 상대로 할 뿐 아니라 광범위한 컬렉터층과 미술 시장의 규모 등에서 수천 명의 전문가들이 활동할 만큼 환경적 조건을 잘 갖추고 있기 때문이다. 이러한 조건으로 인하여 감정가의 전문 영역은 전문 분야·전문 지역·전문 시기 및 작가 등이 구체적으로 세분화되어 있으며, 권위 있는 감정가의 서명은 감정 결과는 물론 거래에도 절대적인 영향력을 행사한다.

아래에서는 각국의 단체 현황을 살펴보았으며, 미국의 경우 비교적 구체적인 사례를 정리한다.

1) 프랑스

프랑스 상원의사당 보고서[1]에 의하면, 현재 프랑스의 감정단체는 국립예술품·수집품전문감정사위원회Chambre Nationale des Experts Spé-

cialisés en objets d'art et de collection/CNES, 국립감정사협회Compagnie Nationale des Experts/CNE, 프랑스미술품·수집품전문감정사조합Syndicat Français des Experts Professionnels en œuvres d'art et objets de collection/SFEP, 골동품·예술품전문가협회Compagnie d'Expertise en Antiquités et objets d'art/CEA, 이 네 개의 기구가 대표한다.

국립예술품·수집품전문감정사위원회는 1967년에 설립되었으며, 주요 업무는 미술품·골동품 등의 진위 감정과 함께 연대와 출처 조사, 파손과 수복 과정 조사 및 유산의 증여, 보험, 배상 등이다. 280여 명의 회원들이 활동하고 있으며, 감정의 효력에 대하여는 5-10년간의 연대책임을 원칙으로 하고 있다.

전문 감정사들은 의무적으로 감정 행위에 대한 보험 가입을 해야 한다. 9개 지역에 기구를 두고 있으며, 각 지부는 회장이 감독한다. 2003년부터 시작한 감정사 학교에는 각 문화 분야에 종사하는 기자·박물관장·학예사·교수 등과 같은 전문가들이 참여하고 있다. 감정윤리규정Code of Ethics이 있으며, 각 지역별, 당대 미술, 빈티지 사진, 가구, 시계 등 약 30여 개 분야별로 감정가들의 검색이 가능하다. 감정가 개인별로 구체적인 경력과 전문 분야 등을 소개함으로써 각 회원감정사들의 정보를 손쉽게 검색할 수 있고, 그들에게 직접 감정을 의뢰할 수 있다.[2]

국립감정사협회는 1971년 창립되었고, 유럽에서는 가장 규모가 있는 단체이다. 140여 명의 전문가를 통해 결성되었다. 전 시기에 걸친 골동품·회화·서적·진품을 전문적으로 평가한다.

미술시장에서 전문적으로 활동하고 있는 감정사들로 구성되어 있고, 이들은 서로 결속하여 감정 방법을 구체화하고 그들의 전문성을 더욱 향상시키는 한편 그밖에 필요한 사항을 보완한다. 이들 중 대다수가 법정이나 프랑스 세관에서 감정가로 일한 경험이 있다. 구성 인원은 총 146명으로 그중 고대 분야가 112명, 서적 분야가 34명이다. 매년 회원간의 정보 교류와 감정 관련 사업을 위하여 세미나 및 회의를 개최한다.[3]

프랑스미술품·수집품전문감정사조합은 1945년 창립되었고, 국내외

의 예술품 컬렉터와 법 제도, 박물관, 국립·사립 기관 등에 자문과 경매를 할 수 있도록 적정 가격을 책정하는 일을 한다. 각 분야에서 권위 있는 스페셜리스트 42명을 포함한 115명의 회원으로 구성되어 있으며, 전문 분야별로 감정가들을 검색할 수 있도록 서비스하고 있다. 이들 중 일부는 프랑스 최고법원, 관세와 소유권 집행 부분Cour d'Appel, de l'Administration des Douanes ou des Domaines의 법적 전문가로 등록되어 있다.[4]

골동품·예술품전문가협회Compagnie d'Expertise en Antiquités et objets d'art/CEA는 1970년대말에 설립되었다. 1992년에는 150명의 회원이 프랑스 각지에서 활동했으며, 1996년에는 화상·경매사·컬렉터·미술애호인 등 다양한 직업을 가진 95명의 회원이 있었다.[5]

위의 네 개 단체는 유럽예술감정사연합Confédération Européenne Des Experts d'Art/CEDEA으로 명명된 외국 조직에 개방되어 있다. 이들은 세관에서 감정을 실시하고, 경매의 중재를 하는 보좌역의 기능을 제안받을 자격이 있다.

국립감정사협회는 1971년 창립되었고, 유럽에서는 가장 규모가 있는 단체이다. 140여 명의 전문가를 통해 결성되었다.

파사주 베르도 근처의 골동품, 고미술품 갤러리에서 오래된 판화를 고르고 있는 고객

이외에도 여러 단체가 있는데, 유럽예술품감정자문회의소Chambre Européenne des Experts-Conseil en Oeuvres d'Art/CECOA는 감정사와 감정자문Expert-Conseil·고문Consultant으로 구성되어 있고, 프랑스 법률 체계에 기반을 두고 있다. 1987년 파리에서 설립되었고, 비영리협회이며, 유럽 감정사의 상호 소통과 감정 업무의 향상에 일익을 담당하는 것을 목적으로 한다. 주로 가격 감정과 보험 업무를 담당하고, 공예품·고가구·희귀 공예품·보석·귀금속 등을 취급한다.[6]

2) 영국

영국 왕립감정사협회Royal Institute of Chartered Surveyors/RICS는 부동산·동산·건축물 및 환경적 문제와 더불어 순수미술품 등 16가지 분야에서 활동하고 있다. 감정 평가는 그 중 한 영역이며, 회원 중 감정 평가 담당자는 약 3만 2천 명 가량이다. 150여 년의 역사를 지녔으며, 점차 국제적으로 활동 영역을 넓혀가고 있다. 현재 120여 개국에 11만 명의

회원을 두고 있으며, 아시아권에도 8천여 명의 회원이 있다.[7]

미술품경매사·가격감정사회Society of Fine Art Auctioneers and Valuers/ SoFAA는 1973년 창립되었고, 70여 명 이상의 가격감정사 및 경매사가 있다. 둘 다를 겸하는 회원도 있다.[8] 미술품·고미술품딜러연합The Association of Art & Antiques Dealers의 회원은 미술·골동 분야 아트 딜러들의 가장 큰 단체로서, 회원수가 600명 정도이다. 현재 해외 16개국에 50명의 회원들이 활동하면서 상호 정보를 교환한다.[9]

3) 이탈리아

이탈리아감정협회Collegio Periti Italiani는 1992년에 설립되었으며, 로마에 위치하며, 전국적 단체로서 법적으로 등록되어 있다. 전체 35개의 영역으로 세분화되어 각 분야의 전문가들이 평가를 진행하고 있다. 단기 교육 과정 및 세미나·심포지엄을 통해 전문가를 양성하고 있다.[10] 유럽연합감정협회Unione Europea Esperti d'Arte는 1993년에 설립되었으며, 로마에 위치해 있다. 작품 구입에 대한 자문 역할, 감정 평가, 카탈로그, 전시 기획 등의 복합적인 업무를 수행한다.[11]

4) 독일

미술품감정가연방협회BVK는 명칭을 직역하면 '자격 취득 미술품감정사와 같은 공식적으로 임명되어 서약을 한 미술품감정가연방협회'Bundesverbandes öffentlich bestellter und vereidigter Kunstsachverständiger sowie qualifizierter Kunstsachverständiger/BVK이다. 미술품감정가협회의 목적은 공식적으로 임명되어 선서를 한 미술품감정가들의 모든 이해관계를 대표하는 것이다. 협회의 가장 중요한 과제는 미술품감정사들을 위해 법원·관청, 그밖의 개인이나 기관에서 감정가에 대한 관심을 유지하도록 하는 것이다. 또한 다양한 강좌를 개최하며 후학 양성에 힘쓴다.[12]

이 협회는 독립적으로 운영되고 있으며, 회원 등록은 자발적으로 유도한다. 가장 큰 공식 행사는 '미술품감정가의 날Deutscher Kunstsachver-ständigentag/KST'로 매년 한 도시를 선정하여 그 도시의 산업·상업회의소 담당자와 미술품감정협회인, 예술계의 인사들을 초청하여 전문인들의 강연 및 다양한 프로그램을 진행한다. 특히 진작과 위작에 관련된 테마들이 주로 다루어진다. 분야별로는 크게 회화·조각·가구·도자기·금속공예·이콘·태피스트리 등으로 나뉜다.

산업·상업회의소Industrie-und Handelskammer/IHK는 독일 전역의 산업·상업과 관련된 다양한 업무를 수행하는 기관으로 교육·행정·비즈니스 등 전 분야에 걸쳐 관여한다. 우리 나라의 상공회의소 등의 역할과 유사하다. 이 기관은 1983년부터 감정사의 공식적인 승인이 시작되었다. 산업·상업회의소에서 공인된 감정사 자격은 독일 전역에서 유효하다. 감정사 자격의 허용과 시험은 법적으로 제어한다.[13]

5) 러시아

노엑시НОЭКСИ는 2005년 10월 22일 창립되었고, 자체 규약을 따르는 비영리단체를 위한 헌법제정회의에 의해 설립된 러시아연방 내 감정가단체이다. 설립자와 노엑시 회원 간의 어떠한 이유이나 소득의 분배 같은 것은 이루어지지 않으며, 러시아연방 내에서 활동하는 단체이다. 사무소는 모스크바에 위치해 있다.[14]

감정회사 아트컨설팅사Art Consulting는 러시아연방과 국제 표준을 지키는 독립된 감정회사이며, 사무소는 모스크바에 있다. 감정 대상은 고미술품을 포함한 미술품이며, 귀금속인 경우는 파베르줴Фаберже에서 만들어진 것에 한한다. 자체 과학감정연구소가 있으며, 감정가는 러시아 작가의 작품, 외국 작가의 작품, 진위 감정, 과학 감정 등 특정 분야에 경험이 많은 전문가들로 구성되어 있다.[15]

6) 중국

1986년 3월 국가문물국國家文物局의 허가를 받아 국가문물감정위원회國家文物鑑定委員會를 설립하였고, 당시 치공啓功(1912-2005)을 주임위원으로 하고, 스수칭史樹靑(1922-2007)과 리우쥐청劉巨成을 부주임위원으로 하였다.[16]

국가문물감정위원회의 성격·기능·직책·행위 규범·업무 범위 등은 1985년 9월 11일 문화부에서 통과한 국가문물감정위원회조례國家文物鑑定委員會條例를 새롭게 수정한 국가문물감정위원회관리규정 초안에 정해져 있다. 그 내용은 다음과 같다.

"국가문물감정위원회는 국가문물국의 관련 행정을 결정하기 위한 자문·감정평가기구이다. 국가문물국에 의해 초빙된 문물박물관 및 관련 행정 업무의 저명한 전문가들로 구성되어 있다."[17] 또한 위원들의 업무 범위에 대해 "국가문물국의 이동할 수 있는 미술품의 보호 관리를 위한 행정적 정책 결정에 대하여 자문을 제공한다. 국가의 중요한 문물 수집과 박물관에서 소장하고 있는 진귀한 문물에 대해 수집·보존·감정 자문을 제공하고 관련 연구 업무를 담당한다. 국가문물국의 위탁을 받은 중대한 형사 안건을 다루고, 문화재의 사법 감정 결론을 위한 재조사를 진행한다. 문물 감정 경험을 총괄하고, 학술 연구 성과를 교류하며, 국가문물국이 처리하는 기타 임무를 담당한다."[18]

"위원의 신분은 국가에 의해 보장되고 타인이 사용할 수 없다."[19] 여기서 알 수 있듯이 국가문물감정위원회는 국가문물국과 관련한 행정적인 결정에 자문을 제공하며, 전국의 박물관에서 소장하고 있는 문화재의 보호와 관리 업무를 평가하고, 위원들의 사회적인 감정 활동을 제한하고 있다.

2005년 국가문물감정위원회는 두 개의 감정조, 즉 근현대역사문물조近現代歷史文物組와 당대서화조當代書畵組를 신설하는 동시에 55명의 새로

중국 션전의 따뻔 유화촌 수백여 곳의 갤러리에서 유명작가들의 원작과 동일한 모작이 전시되고 있으며, 한화 몇만 원 정도면 구입이 가능하다.

운 위원들을 추가로 선발하였다. 그래서 현재 국가문물감정위원회는 모두 9개조의 88명의 위원으로 조직되어 있다.[20]

국가문물감정위원회의 문화재 보호와 관리를 위한 감정 활동 외에 중국 내 문화재의 해외 유실을 막기 위해 베이징北京·티엔진天津·상하이上海·광동廣東·장수江蘇·저지앙浙江·푸지엔福建·윈난雲南 등 전국에 17개 국가문물국의 허가를 받는 문화재출입국심사감정소文化財出入國審査鑑定所를 설치하고 있다. 또한 지방의 각 성과 시에서 감정위원회를 구성하고 있다.

7) 미국

미국에서 가장 대규모의 단체로서는 감정재단The Appraisal Foundation 이 있으며, 1987년에 감정재단 설립에 기초를 이룬 단체들로서 미국감

정가협회American Society of Appraisers/ASA와 같은 기구들이 부동산·보석 등 전반적인 감정 분야를 망라하고 있다. 미국 전역, 푸에르토리코와 버진 제도The U.S. Virgin Islands 외에 캐나다·멕시코·중국·일본·아르헨티나·필리핀 등 44개국에 지점을 두고 있으며, 감정 시행 원칙과 윤리 강령Principles of Appraisal Practice and Code of Ethics을 구축하고 있다. 그외에도 미국감정가연합Appraisers Association of America/AAA[21]·국제감정가협회International Society of Appraisers/ISA[22]와 같은 단체들이 있으며, 그 중에서 미술품은 극히 일부분만을 차지한다.

미술품만을 다루는 단체로서는 국제미술감정가협회International Fine Art Appraisers/IFAA·국제미술품연구재단International Foundation for Art Research/IFAR 등이 있다. 아래에서는 종합적인 영역을 다루는 단체로서 대표적인 감정재단과 미술 분야의 국제미술품연구재단을 살펴본다.

(1) 감정재단The Appraisal Foundation

1987년에 설립된 비영리 교육기관으로 감정가들이 설립하였다. 미술품은 그 중 한 파트이다.[23] 전문 감정 수준을 향상시키기 위해 '전문감정 실행동일표준Uniform Standards of Professional Appraisal Practice/USPAP'이 있으며, 연방정부의 부분적 지원, 출판물 판매 수입, 후원기관의 지원으로 운영된다.[24]

다양한 분야의 감정에 대한 표준과 감정가의 자격 요건을 제시하는 단체로서 국회의 공인을 받은 감정교육기관으로 자리잡게 되었다. 산하 위원회로는 감정표준위원회Appraisal Standards Board/ASB와 감정가자격위원회Appraisers Qualifications Board/AQB가 있다. 이 두 위원회는 독립 단체이지만 감정재단의 이사회로부터 자금 지원을 받으며, 감정재단은 두 위원회의 멤버 선출, 활동 현황 등에 관여한다. 위원회는 개인 재산 감정 분야에 대한 최소 자격 기준을 내세우고 있다.

또한 56개의 비영리 기관과 정부 기관으로 이루어진 자문위원회The

Appraisal Foundation Advisory Council/TAFAC는 대중이 감정 기준과 감정가 자격 향상에 동참할 수 있도록 돕고, 교육위원회는 감정가가 갖춰야 할 모범 윤리 의식과 능력 향상을 촉진함으로써 감정에 대한 대중의 신뢰를 중요시한다. 전문감정실행동일표준USPAP과 가격감정가 자격요건에 대한 정보를 감정계, 주와 연방정부 기관, 감정 서비스를 이용하는 고객, 관련 기업과 단체, 일반 대중 등에게 널리 보급한다.

일반적으로 감정보고서는 '전문감정실행동일표준USPAP'의 기준을 준수하고, 다음 사항들을 기술한다.[25]

- 의뢰인 서명.
- 작품 번호, 작가, 창작 연도, 규모, 가격, 취득 날짜와 방법, 출처, 출판물에 기재된 작품 혹은 모조품의 사진, 전시 기록과 작가의 연혁, 현재 작가의 사회적 위치 등 감정 대상에 관한 상세 정보.
- 감정가와 의뢰인의 보증 진술.
- 감정가의 자격 요건.
- 미술품의 가치 평가서.

감정가는 반드시 감정보고서에 의뢰인 서명과 감정 이유를 기술할 필요가 있으며, 감정보고서와 그 사용에 내해시 제약 요인이 있음을 명시해야 한다. 왜냐하면 때때로 선의의 제3자에게 피해가 돌아갈 수 있기 때문이다. 최소자격조건기준에서 중요시되는 항목은 다음과 같다.[26]

- 윤리 강령
- 감정 절차
- 감정의 종류
- 감정보고서의 종류
- 감정보고서의 용도
- 가치의 정의

국제미술품연구재단IFAR 저널
뉴욕 주의 부검찰총장·뉴욕대학교 미술대학 교수·인상주의 학자·벨라스케스 전문가 등 몇몇
저명한 학자들이 1969년에 결성했으며, 정기적으로 저널을 발행한다.

－가치연구법

－가치 이론과 원리

－시장 조사와 분석Market research and analysis

－재산 확인의 방법Methods of property identification

－법률 관련 사항Legal considerations

－서술적 보고서 작성Narrative report writing

－개인 재산 감정 부문 중 전공 분야에서의 700시간 이상 현장 학습

－개인 재산 관련 1,800시간 이상 현장 학습 혹은 900시간 이상의
전공 분야에서의 현장 학습

(2) 국제미술품연구재단International Foundation for Art Research/ IFAR

　감정기구로서 해당 분야의 전문가들을 동원하여 문서 조사, 출처 확인 등 연구와 안목 감정 및 과학분석에 의한 진위 감정 등을 실시한 후 보고서를 작성한다. 진위증명서Certificate of Authenticity는 발급하지 않는다. 미술계의 사기 행위가 끊이지 않고 학자들의 자유로운 견해 발표를 보장해 주는 법령이 존재하지 않던 1960년대에, 뉴욕 주의 부검찰총장 조셉 로스맨Joseph Rothman과 뉴욕대학교 미술대학 교수·인상주의 학자·벨라스케스Velasquez 전문가 등 몇몇 저명한 학자들이 한자리에 모여 1969년 재단을 결성했다.

　당시 일반인과 미술계를 연결시켜 주는 교량 역할을 수행함으로써 진위 및 출처 등 미술계의 중요 화두들을 다루는 것이 재단의 설립 목적이었다. 1970년대에 이르러 국제미술품연구재단의 영역은 미술품 도난과 약탈, 그리고 미술품과 문화재산 관련법과 윤리 등으로 확대되었다.

IFAR 리포트　　　　　　　　　　IFAR 미술품의 주의를 알리는 자료

설립 이후 700점 이상의 미술품에 대한 연구감정보고서를 작성했으며, 기타 수천 건에 대해 비평을 했다. 1973년에는 늘어나는 미술품 도난과 약탈에 대응하기 위해서 세계의 뮤지엄 도난 범위의 파악과 해결 방안 마련을 위해 노력하였으며, 일반 대중이 이용할 수 있는 도난품 문서보관소가 탄생했다.

19개국에 회원이 있으며, 다양한 연구나 미술 관련 법령에 관여해 왔으며, 특히 1987년부터는 재단 간행물에 예술법Art Law 부분을 포함시키고, 법률자문위원회와 미술품자문위원회를 결성했다. 이 재단은 미술 관련 법령을 지속적으로 다룬 유일한 감정기구이다.

국제미술품연구재단은 임무를 수행하기 위해 미국세관·연방수사국·

런던의 예술품분실등록회사The Art Loss Register/ALR
국제형사경찰기구·런던 경시청·뮤지엄 등과 협력 전 세계에 도난 미술품을 공지하는 공공적 기능을 수행한다.

미국의 감정재단에서 제작한 전문감정
실행동일표준

게티 센터 연구 도서실
뮤지엄에 보관된 여러 종류의 자료들은 작품의 흐름을 읽을 수
있는 중요한 출처 근거로서 역할을 한다.

약물집행국·지방경찰청 등 여러 정부 기관과 제휴하는 경우도 있다. 또
한 미술품들의 진위 여부와 원작자를 객관적으로 연구해 왔다. 국제미
술품연구재단은 연구 결과를 IFAR 저널에 발행할 권리를 가지며, 저널
을 발간한다. 잡지의 핵심적인 부분은 '도난미술품 경보Stolen Art Alert'
로, 런던의 예술품분실등록회사The Art Loss Register/ALR·국제형사경
찰기구·런던 경시청Scotland Yard·지방경찰·보험회사·박물관과 미술관
및 일부 개인 등과 협력하여 전 세계에 도난 미술품을 공지하는 공공적
기능을 수행한다.

1991년 도난된 미술품에 대한 데이터베이스의 확장 및 활성화 목적으
로 예술품분실등록회사ALR를 설립하였다. 1997년까지 국제미술품연구
재단IFAR은 예술품 도난등록부의 미국 부분을 관리하였다.

미 국무부가 개최한 유대인 대학살 시기의 약탈 미술품에 대한 손해
배상 정책을 공식화하기 위한 원형 테이블 토론회 행사에도 참여하였
다. 감정 연구 서비스를 개인·아트 딜러·박물관·기타 기관 등에 제공해
왔는데, 자문위원회와 국제적으로 저명한 학자와 과학자들을 동원하여

모든 감정을 실시한다. 비영리 교육기관으로서 미술시장으로부터 독립된 객관적인 견해를 가지며, 시가 등 가치 평가는 하지 않는다.

　재단의 정책상 해마다 한정된 진위 감정 프로젝트를 맡을 수 있고, 1차 감정 단계를 의무화하며, 의뢰 작품을 접수하면, 재단은 감정을 수행할 연구원을 임명하고 관련 분야의 전문가들과 상의한다. 한 프로젝트에 보통 여러 명이 투입된다. 대부분의 경우 전문가의 이름이 보고서에 밝혀지지만, 때로는 익명으로 표기된다.[27]

2. 진위 · 시가 감정기구

1) 프랑스

　프랑스의 감정체계는 전문가들의 개인 감정 시스템이 오랫동안 발달되어 온 국가이므로 단체나 기구에서 감정하는 사례는 거의 없다. 그러나 가격 감정과 작가의 재단 감정 등은 단체 감정이 실시되고 있다.

(1) 드루오 가격 감정Drouot Estimations

　파리 드루오 경매장 바로 옆에 위치하며, 일반적으로는 드루오 경매의 가격을 문의하고 서비스하는 곳이지만 개방되어 있다. 최근에는 조건 없이 무료 감정을 하는 것으로 공지하고 있다. 프랑스 최대의 경매장이 있다는 것도 그렇지만 유수한 경매회사SVV들이 1년간 쉴새없이 크고 작은 경매를 실시하는 장소라는 점에서 매우 중요한 역할을 하는 곳이다. 그러나 이곳은 다른 기구와 달리 경매물품을 주로 다루는 곳이기 때문에 감정된 작품들은 대체적으로 경매와 연계되어진다.

　경매에 드루오가 주변에는 경매회사뿐 아니라 파사주 베르도Passage

Verdeau와 같은 골동 시장이 인접해 있고, 많은 갤러리와 감정사들이 밀집해 있어 가장 대중적인 성격을 띤 감정소로도 유명하다. 감정서를 발행하며, 보험 가입을 위하여 의뢰하는 경우도 많은 편이다.[28] 참고로 드루오에서 판매되는 모든 물품들에 대해서는 10년간의 보증[29]이 적용되며, 연간 80-100만 건 정도가 거래되나 10-15건 정도가 법정으로 갈 정도로 미미한 건수에서만 진위 논란이 야기된다. 다시 말해, 진위 시비가 발생하는 건의 대부분에 대해서는 드루오 자체 내에서 해결점을 찾는다고 할 수 있다. 2002년에 새로 개정된 법에 의해 보증 기간이 10년으로 변경되기 전에는 30년이었다. 그래서 그 이전 법이 적용되었던 기간에 구입한 물품들에 대해서는 30년이 적용된다. 결국 1985년도에 산 그림에 대한 진위 여부가 가려질 경우 보증은 10년이 아니라 30년이 된다.[30]

(2) 뒤뷔페재단Fondation Dubuffet

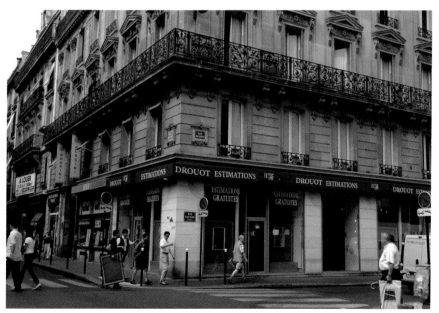

드루오 감정소 가격감정부서

장 뒤뷔페Jean Dubuffet(1901-1985)는 자신의 재단을 설립했고, 1974년 11월 22일 국가에 의해 인정되었다.[31]

뒤뷔페재단은 발 드 마른Val-de-Marne 지역에 위치해 있으며, 9명의 운영위원으로 이루어져 있다. 이들 중 6명은 위촉된 사람들이고, 한 달에 한 번 모임을 갖는다. 재단은 유화·조각·주형·과슈·드로잉·판화 등 1천여 점의 작품을 소장하고 있다. 1967년에 파리의 장식미술관Musée des Arts Décoratifs의 기증과 더불어 재단은 대중들에게 작품을 제공하며, 프랑스와 해외에서 전시를 개최하기도 한다.

1964년 작가 자신에 의해 만들어진 '장 뒤뷔페 작품집'을 보증한다. 재단의 미래에 대해 고민하던 뒤뷔페는 자신의 주형architectual model을 재단으로 넘겼고, 재단은 주형부터 최종적인 설치까지 모든 일의 각 단계를 감독할 책임을 갖게 되었다.

장 뒤뷔페는 1985년 사망할 때까지의 개인 소장품 전부를 재단에 기증하였고, 재단은 그의 진작들은 물론 작품 활동과 관련된 모든 자료(문학, 음악 등)를 수집·보존하고 있으며, 각 화풍·기법·시대별로 뒤뷔페의 작품에 대한 38권의 카탈로그 레조네Catalgue Raisonné를 제작하였다. 작품들을 감정하고 감정서를 발행하고 있으며, 저작인격권을 관리하고 있다. 감정료는 회화와 조각 750유로, 과슈 500유로, 드로잉은 400유로로 책정되어 있다.[32]

2) 영국

(1) 영국고미술품딜러협회British Antique Dealers Association/BADA

영국의 고미술품 상인들에 의하여 1918년에 설립되었다. 가격 감정은 일반적으로 모든 딜러들이 하고 있으며, 그외에도 고미술품 평가 서비스가 별도로 있다. 분쟁이 생길 경우 고미술품딜러협회에서 중재 서비스를 제공한다.

크게 세 가지의 서비스가 있는데, 고미술품 평가 서비스로서 가치와 연대 등을 정확히 알고자 하는 사람이면 누구나 받을 수 있다. 이것은 가격 감정이 아니며, 진위 감정을 담당하는 3명 이상의 전문가로 구성된다. 이들은 고미술품의 '상태condition'에 대한 전문적 조언을 하며, 제작 연도·진위·상태에 대한 의견서를 작성해 주지만 책임warranty을 지지는 않는다. 이 서비스는 유료이다. 통관시 증명Customs Certification 서비스는 고미술품의 공항·항구의 통관을 위한 증명 서비스를 제공하고 있다. 이 서비스는 의뢰자가 각국의 항구·공항에서 지불할 세금을 줄이기 위해 제공된다.

가격 감정으로서 고객들이 보안·보험의 목적으로 미술품의 가치 평가를 의뢰할 경우 미술품 보험 스페셜리스트로 구성된 에이온사Aon와 제휴하여 감정해 준다. 전문적인 가격 감정은 유언의 검인Probate, 상속세 계산Inheritance Tax Planning, 유산 분배Family Division, 판매Sale, 대용 Replacement 등 목적에 따라 조금씩 다르다. 이러한 가격 감정은 혹시라도 있을 분실 및 도난·훼손 상황을 대비한 재산 가치 평가에 도움이 된다.[33]

(2) 거존스사Gurr Johns

런던·뉴욕에 회사가 있고, 로스앤젤레스·독일 등에 지사가 있다. 경매인 또는 딜러들을 위한 조직적인 가격 감정 및 컨설팅회사로, 이곳의 직원들은 가격감정가Valuers 혹은 아트 컨설턴트이다. 1914년 영국 런던에서 창립되었으며, 유럽에서 가장 큰 미술품 전문 감정회사 중의 하나로 어떠한 경매회사나 딜러에 소속되어 있지 않은 독립적인 기관이다. 가격 감정은 일반적으로 보험·유언·매매·상속 분배·세금 산정 등의 목적이 대부분이다.

시가 감정은 주로 컬렉터·딜러의 미술품 보험을 위해 자산 목록의 시가를 감정하는 일을 의뢰받는다. 주요 미술품 관련 보험회사·은행·로펌

들의 추천과 기존 고객의 소개로 의뢰가 들어온다. 일단 전문가가 직접 방문하여 디지털 사진으로 기록하고, 전체 품목의 시가를 판정한다. 상당한 가격이 나가는 미술품들이 있는 경우, 차후 스페셜리스트가 파견되어 보다 자세한 감정을 하게 된다.

컬렉션의 경우 방문지에서 하루 7시간 일하는 기준으로 감정료가 청구되며, 직접 사무실로 방문하여 감정을 하는 경우도 많다. 개인 감정가보다 감정료가 비싼 이유는 고객의 신원이 보호되며, 팀으로 구성되어 있고, 감정 결과를 증서certificate 형식으로 작성하여 시가와 의견을 반영한 문서를 CD롬과 함께 고객에게 전달하기 때문이다.

무료 감정은 거존스를 통해 미술품을 팔 목적으로 감정을 의뢰하는 경우에만 해당한다. 단 거존스의 의견을 내는 정도이므로 절대 문서로 감정 결과를 남기지 않는다는 조건이 있다. 미술품의 판매를 성사시킨 경우 판매가의 10% 정도가 수수료로 청구된다. 감정의 근거로 아트넷 artnet.com의 자료를 주로 이용한다.

컨설팅과 경영 시스템은 미술품과 관련된 제반 업무, 구매와 판매, 보험 관계 등에 대하여 법적 대리인으로서 법률 행위를 하기도 한다. 작품을 위탁 구입하고, 미술품 컬렉션 경영 시스템에서는 특허를 출원한 소프트웨어인 '미술품 컬렉션 경영 시스템'을 선보이는 등의 활동을 하고 있다.[34]

(3) 아트 세일 인덱스Art Sales Index Ltd.

1968년 리처드 히스롭Richard Hislop에 의해 세워졌다. 설립 후 지금까지 약 20여만 명에 이르는 작가의 낙찰 작품 300여만 건을 데이터화하였으며, 업데이트를 한다.[35]

이 사이트에서는 50년 동안의 경매 기록을 검색할 수 있고, 데이터베이스를 CD와 다양한 책자들로 발행한다. 주고객은 뮤지엄·갤러리·경매 회사·컬렉터·딜러·은행·투자 컨설턴트와 정부의 에이전시 등이 있다.

매년 전 세계에 있는 500여 개의 경매회사에서 약 3,000부의 카탈로그를 받고 있으며, 그 종류만 해도 10여 가지가 된다.

영국에는 이외에도 150여 년의 역사를 지닌 영국왕립감정사협회Royal Institute of Chartered Surveyors/RICS의 예술품 및 고미술품부 가격 감정 서비스를 하는 바스 앤틱Bath Antiques Online 외에도 미술품경매사·가격 감정사협회The Society of Fine Art Auctioneers and Valuers, 미술품·고미술품 딜러연합The Association of Art & Antiques Dealers 등이 있다.

또한 1968년 리처드 히스롭Richard Hislop에 의해 설립되어 300여만 건을 서비스하는 아트 세일 인덱스Art Sales Index Ltd.는 세계적으로 많은 전문가·애호가들이 즐겨 사용하는 사이트이며, 1985년부터 미술과 관련된 세계 미술 시장에서 가격의 움직임을 일정한 방법으로 색인index을 만들어 오는 미술 시장 리서치Art Market Research/AMR와 인밸류어블사Invaluable Ltd., 런던 파인아트 소사이어티The Fine Art Society 등이 있다.

3) 한국

(1) 사단법인 한국고미술품협회 감정위원회

1971년 설립 이후 2년 뒤인 1973년경부터 미술품 감정을 실시하고 있다. 서화·도자·전적·공예·민속품 등을 포괄하고 있으며, 감정 D/B를 구축하여 감정된 유물에 대하여 자료를 검색하도록 하는 시스템을 서비스하고《한국고미술품감정D/B도록》을 발간하였다. 2009년 12월에는 다양한 형태의 위작 수법을 진작과 비교할 수 있도록 하는 한국고미술대전에서 '진짜와 가짜의 세계' 전시를 개최하였다. 2006년부터 고미술감정아카데미를 운영하여 미술품 감정에 대한 대중들의 인식 제고를 유도하고, 전문가 양성을 위한 교육 프로그램을 실시하였다.

한국화랑협회·한국미술품감정협회 등에서 발간한 미술품 감정 관련 교육자료집. 2006년, 한국미술품감정발전위원회.

2009년에 개최된〈진짜와 가짜의 세계전〉
한국고미술협회 주최로 열렸으며, 진작과 위작을 직접 비교해 볼 수 있도록 구성하였다.

사단법인 한국고미술협회 사무실

(2) 사단법인 한국화랑협회

1982년부터 감정을 실시하였으며, 동양화·서양화 등 근현대미술을 다루었다. 2007년 1월 1일부터 한국미술품감정협회와 업무를 제휴하여 통합기구로 감정을 하고 있다.

(3) 사단법인 한국미술품감정협회

2003년에 설립되었으며, 근현대 동양화·서양화와 함께 고미술품도 감정하고 있다. 한국화랑협회·(주)한국미술품감정평가원(구 한국미술품감정연구소)과 제휴하고 있으며, 'KAMP 가격지수 100'을 개발하고 D/B

《한국 고미술품 감정 D/B 도록》 미술품 감정 결과에서 진작과 위작 판결 자료들을 대규모로 게재하였으며, 고미술품 진위 감정에 소중한 자료가 된다. 2008년 12월, 한국고미술협회.

분석, 세미나 등을 개최하였다.

(4) 사단법인 한국미술시가감정협회

2011년 감정을 시작하였으며, 진위 감정을 겸하고 있으나 10여 년에 걸친 시가 감정에 대한 방대한 D/B를 구축하고 다양한 분석을 통하여 10월 '한국미술시장 가격체계 구축 및 가격지수 개빌 세미나'를 개최하는 등 감정 분야의 통계, 지수 개발 등에 중점을 두었다. 또한 온라인 시가 감정과 국내외 작품 가격 조회 등을 서비스한다.

(5) 문화재청 문화재감정관실

국제공항 및 국제 여객 부두에 설치하여 '문화재보호법' 제60조에 따라 문화재로 오인될 우려가 있는 동산에 대한 확인 업무를 효율적으로 수행하기 위하여 문화재감정관실을 설치·운영하고 있다.

감정관실이 운영되고 있는 곳은 전문계약직 공무원이 파견되어 상근하

는 곳으로 인천국제공항·김포국제공항·부산항국제여객터미널·김해국제공항·대구국제공항·인천항국제여객터미널·청주국제공항·제주국제공항 등 8곳이며, 감정위원 위촉자 중 비상근 근무지는 파주 도라산 남북출입사무소·평택항국제여객터미널·속초항국제여객터미널·양양국제공항·고성 저진남북출입사무소·군산항국제여객터미널·무안국제공항 등이다.

감정관들은 '문화재보호법'에 따른 지정문화재와 일반동산문화재의 국외 반출을 방지하기 위하여 동산에 대한 문화재를 감정하고 있으며, 국내 반입 문화재 역시 감정과 함께 관계기관과 협력하는 역할을 수행하고 있다.

각 공항이나 항만에서 감정을 하는 과정은 소수의 인원만으로 해결되지 않는 사례가 많아 최근에는 '문화재 화상 감정 시스템을 활용한 감정 방법'을 활용하여 상시 영상 및 음성 통신이 가능한 화상을 통해 감정 대상 유물을 공동 감정하는 제도를 시행하고 있다. 문화재 감정은 제작된 지 50년 미만이 명백한 동산 외에는 문화재 전문 분야별 2인 이상의 감정위원이 공동 감정하는 것을 원칙으로 한다.

4) 일본

일본의 미술품 감정 시스템은 민간 위주로 운영되고 있다. 화상을 위주로 구성된 여러 단체에서 미술품 매매나 경매 등을 위한 감정 업무를 맡고 있으며, 작가의 가족·미술사가·화상이 중심이 되어 안목 감정을 하고, 과학기자재를 이용한 과학 감정도 병행한다.

일본 미술품 감정의 특징은 근·현대작 감정의 경우 인터넷이나 책자에 작가별로 작품을 감정하는 전문가를 지정하여 공지하고, 그들의 주소나 전화번호 등을 공개함으로써 누구나 그 감정가에게 연락하여 감정을 받을 수 있도록 하고 있다는 점이다. 이 제도는 작가에 대한 전문적인 연구를 가능케 하고, 자료 확보나 감정 경험을 살려 지속적으로 감정

도쿄미술클럽 자료실(부분)

일본의 대표적인 미술 감정기구인 도쿄미술클럽 외관

을 실시하게 함으로써 전문성을 강조하고 최고의 수준을 보장한다. 하지만 반대로 소수의 전문가에 의해 감정이 이루어지기 때문에 오류의 위험성도 내재해 있다.

이 부분은 평론가의 경우도 있지만 유족의 참여도 많은 편이다. 이 부분에서 평론가와 유족 사이에 이견이 발생하는 경우도 있으며, 이들의 명단은 매년 연감으로 발행된다. 가격 감정은 주로 경매회사 등에서 이루어지며, 그 방법은 개인 정보 보호로 인해 개별적으로 이루어진다.[36]

(1) 도쿄미술클럽 감정위원회東京美術俱樂部鑑定委員會

도쿄미술클럽은 다이쇼大正 13(1924)년에 창립된 도쿄미술상협동조합東京美術商協同組合[37]의 조합원이 협력하여 운영하고 있는 클럽으로, 메이

감정 대상 작가 명단 (일본화)

작가명	연대	작가명	연대
이케카미 슈우호(池上秀畝)	1874-1944	카와이 쿄쿠도(川合玉堂)	1873-1957
이토우 신스이(伊東深水)	1898-1972	카와바타 류우시(川端龍子)	1885-1966
이마무라 시코우(今村紫紅)	1880-1916	카와무라 만슈(川村曼舟)	1880-1942
오오하시 스이세키(大橋翠石)	1865-1945	킷카와 레이카(吉川霊華)	1875-1929
오가와 우센(小川芋銭)	1868-1988	코스기 호우안(小杉放菴)	1881-1964
오쿠무라 토규우(奥村土牛)	1889-1990	코바야시 코케이(小林古径)	1883-1957
오무다 세이쥬(小茂田青樹)	1891-1933	스기야마 야스시(杉山寧)	1909-1993
카네시마 케이카(金島桂華)	1892-1974	타케우치 세이호우(竹内栖鳳)	1864-1942
카부라기 기요카타(鏑木清方)	1878-1972	타케히사 유메지(竹久夢二)	1884-1934
쯔치다 바쿠센(土田麦僊)	1887-1936	하시모토 가호오(橋本雅邦)	1835-1908
테라사키 코우교(寺崎廣業)	1866-1919	후쿠다 헤이하치로 (福田平八郎)	1892-1974
토미다 케이센(富田溪仙)	1879-1936	모리타 쯔네토모(森田恒友)	1881-1933
하시모토 켄세쯔(橋本関雪)	1883-1945	야마구치 카요우(山口華楊)	1899-1984

감정 대상 작가 명단 (서양화)

작가명	연대	작가명	연대
아이 미쯔(靉光)	1907-1946	구로다 세이키(黒田清輝)	1866-1924
아오키 시게루(青木繁)	1882-1911	고이토 겐타로(小絲源太郎)	1887-1978
아사이 칸에몽(朝井閑右衛門)	1901-1983	고가 하루에(古賀春江)	1895-1933
아사이 츄우(浅井忠)	1856-1907	고바야시 만고(小林萬吾)	1870-1947
아리시마 이쿠마(有島生馬)	1882-1974	고바야시 와사쿠(小林和作)	1888-1974
이토죠노 와사부로 (糸園和三郎)	1911-2001	사이토우 요리(斎藤与里)	1885-1959
이마니시 츄투(今西中通)	1908-1947	사에키 유죠(佐伯祐三)	1898-1928
우에노야마 기요쯔구 (上野山清貢)	1889-1960	사부리 마코토(佐分真)	1898-1936
우메하라 류자부로 (梅原龍三郎)	1888-1986	시미즈 토시(清水登之)	1887-1945

에이 큐우(英九)	1911-1960	시라타키 이쿠노스케 (白滝幾之助)	1873-1960
에비하라 키노스케 (海老原喜之助)	1906-1970	스다 쿠니타로(須田国太郎)	1891-1961
오카 시카노스케(岡鹿之助)	1898-1978	세키네 쇼우지(関根正二)	1899-1919
오카다 사부로스케 (岡田三郎助)	1869-1939	쵸우카이 세이지(鳥海青児)	1902-1972
카나야마 야스키(金山康喜)	1929-1959	쯔바키 사다오(椿貞雄)	1896-1957
카노스에 히로시(彼末 宏)	1927-1991	테라우치 만지로 (寺内萬治郎)	1890-1964
키무라 쇼우하치(木村荘八)	1893-1959	나카타니 타이(中谷泰)	1909-1993
쿠니요시 야스오(国吉康雄)	1889-1953	나카하타 소우진(中畑艸人)	1912-1999
쿠마가이 모리카즈(熊谷守一)	1880-1977	나카무라 쯔네(中村彝)	1887-1924
나베이 카쯔유키(鍋井克之)	1888-1969	미기시 코우타로 (三岸好太郎)	1903-1934
노다 히데오(野田英夫)	1908-1939	미기시 세쯔코(三岸節子)	1905-1999
노마 히토네(野間仁根)	1901-1979	미쯔다니 쿠니시로 (満谷国四郎)	1874-1936
하세가와 토시유키 (長谷川利行)	1891-1940	미나미 쿤죠우(南薫造)	1883-1950
하야시 타케시(林武)	1896-1975	야스이 소우타로 (安井曽太郎)	1888-1955
후지시마 타케시(藤島武二)	1867-1943	야마시타 신타로 (山下新太郎)	1881-1966
후지타 쯔구하루(藤田嗣治)	1886-1968	야마구치 카오루(山口薫)	1907-1968
마키노 토라오(牧野虎雄)	1890-1946	요로즈 테쯔고로(萬鉄五郎)	1885-1927
마쯔모토 슌스케(松本竣介)	1912-1948	와다 에이사쿠(和田英作)	1874-1959

지明治 40(1907)년 4월 설립 이후 일본 미술품의 보존과 활용을 위해 미술품 감정 및 전시회의 개최 등을 담당하고 있다.

이 협회의 감정위원회는 쇼와昭和 52(1977)년에 발족하여 일반인들을 대상으로 한 미술품 감정 업무를 보고 있다. 대상이 되는 미술품은 일본인이 그린 일본화와 유화로 한정되며, 가격 감정이 아닌 진위 감정만 하

고 있다. 정확한 감정을 위해서 전문가의 양식 감정과 과학 감정을 동시에 진행하고 있으며, 감정 결과에 대해서는 일본에서 최고의 권위를 지니고 있다.

주식회사 도쿄미술클럽東京美術俱樂部의 대표이사 겸 사장인 마사마슈 아사키淺木正勝, 부이사장 아키라 요코이橫井彬 등 5명의 관련 인물들과의 현지 인터뷰에 의하면 감정은 1994년부터 시작하였고, 80%가 딜러이며, 법적인 효력을 발생할 정도로 신뢰가 있다. 80명 정도의 작가를 감정하고 있으며, 유족 감정이나 갤러리 감정의 상당수가 도쿄미술클럽으로 의뢰해 오는 추세이다. 도쿄미술클럽에는 일본화 12명의 감정위원, 양화 10명의 감정위원이 활동한다.[38]

이 클럽이 갖는 특징은 풍부한 경험과 실력을 갖춘 감정위원을 선택할 수 있다는 점이다. 이는 이미 메이지 시대부터 이어져 온 교환회交換會 때문인데, 도쿄미술클럽이 주최하는 자체적인 행사인 미술품교환회에서는 자연적으로 전문가들이 모여들고 많은 토론이 이루어져 평소 해당 분야 딜러나 전문가의 실력을 정확히 간파할 수 있다.

감정위원의 선택 기준은 바로 교환회에서 평가받은 전문가를 최우선으로 하며, 따라서 교환회는 매우 자연스럽게 전문가의 역량을 검증하는 자리가 된다. 이는 100년이 된 도쿄미술클럽 감정 시스템의 매우 중요한 노하우이다. 한편 이 클럽의 감정 과정은 전원일치가 되어야만 진위 판별을 하게 되며, 과학 감정을 겸하는 시스템을 구축하고 일체의 기록을 보존한다.

와타나베 신야渡辺眞也 미즈타니 미술주식회사 대표는 일본에서는 도쿄미술클럽이 가장 권위가 있으며, 많은 유족들도 선친의 작품 감정에 한계를 느끼고 도쿄미술클럽으로 업무를 넘겨주는 추세에 있다고 말하고 있다. 감정 대상이 되는 일본 작가는 한정되어 있다.[39]

공지된 작가를 중심으로 감정 업무가 이루어지며, 일반적인 감정료는 1점당 30,000엔이다. 작품이 진작으로 감정될 경우 감정서 발급 요금이 별도로 30,000엔이 더 필요하다.

표를 보면 알 수 있듯이 대부분의 작가가 1800년대 이후 근대의 회화 분야 작가이며, 근대 이전 작가의 감정에 대해서는 명확히 밝히고 있지 않다. 1800년대 이전의 자료는 부정확하거나 자료가 부족하므로 명확하게 밝힐 수 있는 1800년대 이후의 작품에 한해서 감정이 진행되고 있음을 알 수 있다.

(2) 일본양화상협동조합 감정등록위원회 日本洋画商協同組合 鑑定登録委員会

일본양화상협동조합은 쇼와昭和 32(1957)년 12월, 25명의 조합원으로 시작하여 현재 일본 전국의 37개 화랑이 가입되어 있는 단체이다. 조합의 주요한 업무로는 미술품 감정을 비롯하여 미술품교환회 및 경매 업무를 하고 있다.

조합에 설치되어 있는 감정등록위원회는 작가별로 등록된 전문 감정가를 두고 있으며, 전문 감정가는 그 작가를 전문으로 취급한 화상·평론가·연구자 등으로 구성된다.

일본양화상협동조합의 감정등록위원회에 등록된 작가

작가명	연대[40]	작가명	연대
아오야마 쿠마하루(青山熊治)	1886–1932	키무라 쇼우하치(木村荘八)	1893–1959
이노쿠마 겐이치로 (猪熊弦一郎)	1902–1993	사이토 신이치(斎藤真一)	1922–1994
에비하라 키노스케 (海老原喜之助)	1904–1970	사토미 카쯔죠우(里見勝蔵)	1895–1981
오노 스에(小野末)	1910–1985	소미야 이치넨(曽宮一念)	1893–1994
오사카베 징(刑部人)	1906–1978	타카다 마코(高田誠)	1913–1992
기타가와 타미지(北川民次)	1894–1989	다카바타케 타쯔지로 (高畠達四郎)	1895–1976
남바다 타쯔오키(難波田龍起)	1905–1997	후지타 쯔구하루(藤田嗣治)	1886–1968
하라 세이이치(原 精一)	1908–1986	요시하라 지로(吉原治良)	1905–1972
후쿠자와 이치로(福沢一郎)	1898–1992	-	-

일본양화협동조합에서 제작한 작가 도록 및 자료집

세이코 하세가와長谷川智恵子 이사장과의 인터뷰 내용을 정리하면 다음과 같다.[41] 일본양화협동조합에서 감정위원은 작품을 선정할 뿐 감정 결과를 결정하는 것은 아니다. 이 조합에서는 감정 대상 작가를 17명으로 제한한다. 또한 감정서가 아닌 등록증서를 발급하는데, 등록은 가·불가의 제도로 되어 있으며, 작가의 파운데이션과 연계하여 감정하는 경우도 있다.

매월 15일에 감정이 열리며, 40년 전부터 갤러리가 감정 업무를 해오면서 감정위원들은 무료로 감정하고 대신 도록을 제작한다. 일종의 카탈로그 레조네Catalogue Raisonné인 셈이다. 작가《후지시마 타케지화집勝島武二畵集》도 이러한 시스템에 의하여 발간되었다. 이 경우는 등록된 작품만 게재하는 경우가 많다. 이와 같은 과정은 모든 전문가들의 동의를 얻었으며, 감정위원 중에는 학자도 일부 포함된다.

이 감정 시스템의 특징은 등록제도이고, 진작만 등록 가능하며, 위작으로 단정하기보다는 등록 리스트에 올리지 않는다는 것이다. 자연적으로 진작 검증을 받을 수 없다는 식의 이러한 우회적인 방법은 고객에 대한 배려를 겸한 제도라고 감정위원회측은 설명한다. 즉 위작일 가능성이 높은 작품에 대해서도 진작이 아니라고는 하지 않았다는 것이다. 감정은 각 작가별 전문가로 이루어진 그룹에서만 판별한다.

이 단체에 등록된 작가의 수는 도쿄미술클럽보다 적으며, 회화의 장르도 서양화로 한정되어 있다. 감정료는 일반적으로 21,000엔이며 감정등록증서 발급시 21,000엔이 별도로 더 청구된다. 후지타 쯔구하루藤田嗣治의 경우 감정료가 52,500엔이며, 감정등록증서 요금도 31,500엔으로 다른 작가에 비해 다소 높다.[42]

5) 미국

(1) 국세청미술품자문패널International Revenue Service/IRS Art Advisory Panel

1968년에 창설되었으며, 국세청의 세금을 책정하는 과정에서 전문가들이 자문하는 기구이다. 무보수로 봉사하는 형태이며, 25명 정도로 구성된다. 미 재무부 소속 국세청은 소득 공제 절차를 공표했으며, 기부된 미술품중 한 점이 5만 달러 이상의 가치가 있을 때 납세자는 소득공제 신청 이전에 국세청에 기부된 재산의 가치를 인정해 줄 것을 요청할 수 있다. 패널들은 요청된 가격을 평가하여 조정된 가격을 제시하게 되며, 세금을 책정하는 과정에서 활용된다.

전문가들은 뮤지엄 관장·학예연구원·감정가·아트 딜러 등 전문가들로 구성되며, 미술품에 대하여 납세자가 제출한 감정보고서와 사진들을 가지고 감정 결과를 재조사한다. 조사 후 평가는 가격으로도 정리되지만 합당하다Justified, 의문이 있다Questionable, 명확하게 합당하지 않다

2011년 패널들의 자문 결과

분류	건수	요청한 가격	조정한 가격
순수미술	238	$98,849,750	$120,017,490
장식미술	106	$12,335,500	$17,264,000
계	344	$111,185,250	$137,281,490

Clearly Unjustified와 같은 용어로도 결론을 도출한다.[43]

(2) 칼더재단The Calder Foundation

1987년 비영리재단으로 가족이 설립하였다. 칼더Alexander Calder(1898
-1976)의 작품·생애 등 그와 관련된 모든 활동을 직접 연구하고 관리하
는 기능을 포괄하고 있다. 재단은 시각예술을 위한 전시·교육 등에도
기여하는 프로그램을 실시하고 있으며, 26,000건의 사진 자료를 정리 및
16,000점의 작품 자료를 D/B화하였다. 필름·책·보도 자료 등까지 포함
하면 130,000건의 자료를 보관하고 있다. 여기에 작가의 작품을 소장한
4천여 곳이 넘는 뮤지엄과 관련 컬렉터·비평가·딜러 등과 연계하고 있다.

재단의 이사회는 칼더의 두 딸과 두 사위로 구성되어 있으며, 재단의
회장은 칼더의 손자이다. 600여 점의 작품을 소장하고 있으며, 특별 기
획 전시 작품에 대한 상태 조사와 분석, 출판물 발행, 보존 수복 서비스
제공 등 다양한 활동을 펼치고 있다.

감정위원회는 학자·딜러·큐레이터·칼더 유족 등이 참여하며, 페이스
갤러리가 특별히 포함되어 있다. 가격 감정 서비스는 제공하지 않지만,
무료 진위 감정 서비스는 가능하다. 단 진위증명서는 발급하지 않는다.
칼더 작품에 대한 진위 감정 서비스는 1993년에 처음으로 도입된 이후
크리스티·소더비·기타 경매회사·아트 딜러·수집가 등으로부터 의뢰받
은 2,200점 이상의 작품에 대하여 감정 서비스를 제공한 바 있다. 필요
시에는 칼더의 연구학자·큐레이터 등 외부 인사의 조언을 받기도 한다.

영국·프랑스·이탈리아 등 다른 나라들에서 칼더의 작품에 대한 저작
권을 행사할 수 있는 권리자를 지정하고 있어서 자료 정리·관리·서비스
등에서 비교적 체계적이다. 작품에 대한 등록 업무도 진행하는데 의뢰
인은 카탈로그 레조네 신청서를 제출하여 진행된다.[44]

(3) 잭슨 폴록-크래스너 재단The Pollock-Krasner Foundation Inc.

폴록의 사후, 1956년부터 1971년까지는 폴록의 부인인 리 크래스너 Lee Krasner가 진위 감정을 담당했다. 진위 감정은 두 번에 걸쳐 구성되었는데, 첫번째는 1971년에 재단의 진위감정위원회가 출범하여 1978년까지 활동하다가, 폴록의 카탈로그 레조네가 출간되면서 해산되었다. 크래스너는 1984년 사망하기 전까지 카탈로그 레조네 편집자와 함께 42점의 작품을 조사 및 감정했다. 두번째는 폴록감정위원회The Pollock Authentication Board가 1990년부터 1996년까지 6년간 다시 활동하였으나 카탈로그 레조네가 완결되면서 해산되었다.[45]

워홀 재단의 웹사이트

(4) 워홀 재단The Warhol Foundation

1987년에 비영리재단으로 설립되고, 워홀의 작품 정리와 정보 제공은 물론 미술계의 지원 사업을 수행해 왔다. 앤디워홀감정위원회The Andy Warhol Art Authentication Board는 2012년 초까지 16년간의 감정 업무를 수행하였다. 독립적인 기구로서 회화·조각·드로잉·판화 등 전 분야에 걸쳐 다양한 분석 작업과 연구를 통해 진행되었는데, 위원은 오랫동안 워홀의 조수였던 제드 존슨Jed Johnson(1995-1996), 뉴욕대학 교수이자 구겐하임 뮤지엄 큐레이터 로버트 로젠블럼Robert Rosenblum(1995-2005),

독립큐레이터 데이비드 휘트니David Whitney(1995-2005), 판화사학자
겸 독립큐레이터 주디스 골드맨Judith Goldman(2005-), 드로잉과 사진
재단 큐레이터와 앤디 워홀 카탈로그 레조네 편집진행자 샐리 킹-네로
Sally King-Nero(1997-), 앤디 워홀 카탈로그 레조네 편집자 닐 프린츠
Neil Printz(1995-) 등이다. 카탈로그 레조네는 1961-1963년 회화와 조각
카탈로그 레조네 1권이 시작되었으며, 지속적으로 제작하고 있다.[46]

(5) 로이 리히텐슈타인 재단The Roy Lichtenstein Foundation

로이 리히텐슈타인재단과 리히텐슈타인 재산관리단체Estate of Roy
Lichtenstein는 법적으로나 재정적으로나 별개의 기관으로 운영된다. 그
러나 서로 협력하여 작가의 예술을 널리 보급하고자 하며, 재단은 가끔
작가의 가족으로부터 지원을 받는다.

재단은 작가가 폐렴으로 사망한 1997년 9월 이후인 1999년 6월에 설립
되었으며, 리히텐슈타인 진위감정위원회Roy Lichtenstein Authentication
Committee는 2005년 1월 12일에 설립되었다.

리히텐슈타인의 미망인 도로시 리히텐슈타인Dorothy Lichtenstein이
회장이다. 재단의 설립 목적은 작가의 작품을 연구 및 문서화하고 보호
하며, 작가의 창조적 행위가 빚어낸 결과물들을 일반 대중과 교감하고
나누는 것이다.

재단은 대학원생의 학위 논문 연구비를 지원하기도 하며, 현재 14명의
미술사가를 위촉하여 카탈로그 레조네 작업에 몰두하고 있다. 또한 재
단의 집중 연구 내용을 평균 1년에 1회, 전시회를 열고 도록을 발간하여
대중에게 공개하며 미국 내외의 뮤지엄 혹은 기타 미술 관련 기관에게
작가에 대한 다양한 정보를 제공한다.

리히텐슈타인 진위감정위원회는 설립 이래 일반 대중에게 회화·스케
치·수채화·콜라주·조각 작품에 대한 진위 감정 서비스를 제공해 왔다.
위원회는 1년에 두 차례 정규회의를 갖는다.[47]

미국의 미술품 감정 관련기구는 이외에도 약 40명의 미술품 전문가와 연구가로 이루어진 개인회사인 (주)미술품전문가Art Experts Inc. 고화질 디지털 이미지와 수학 공식을 동원해서 비교·분석하는 감정 방식을 구사하는 시카고감정가협회Chicago Appraisers Association, 1962년 설립된 미국아트딜러협회Art Dealers Association of America/ADAA, 60명의 아트딜러로 구성된 개인아트딜러협회Private Art Dealers Association/PADA 등이 있다.

3. 과학 분석기구

옥스퍼드 감정회사Oxford Authentication

런던 근교의 옥스퍼드셔에 있는 옥스퍼드 감정회사는 도자기와 청동기 등 앤틱 감정을 실시하는 유명한 회사이다. 1997년에 설립된 이 회사의 주고객들은 전 세계의 뮤지엄·경매회사·딜러·개인 컬렉터들이며, 미국·유럽·홍콩·오스트레일리아·뉴질랜드 등 전 세계에 담당 대표 직원이 근무하면서 본사와 연결하고 있다.

회사를 설립한 디렉터 도린 스톤햄Doreen Stonham은 1970년부터 실험을 해왔으며, 감정을 담당하는 전문가들은 모두 옥스퍼드대학에서 관련학을 전공하고 대학 산하의 고고학 실험 분야에서 오랜 경력을 지닌 사람들이다. 도기·자기·청동기의 진위 감정을 위해 열발광법Thermoluminescence을 사용하고 있다. 법정에서뿐만 아니라 세계적인 박물관·경매회사·화상·수집가에 의해 인정되는 보고서를 발행하고 있다. 이곳은 설립 후 지금까지 18,000회 이상의 감정을 수행하였으며, 외국에도 현지 사무실을 두고 있다.

세계적으로 많은 제휴 기관이 있으나 홍콩의 앤틱감정회사Antique Authentication Ltd.는 아시아 지역 독점 계약을 맺은 기관으로 도자·목

재·석각·상아·화석 등까지 감정 대상에 포함하고 있으며, 열발광법 Thermoluminescence/TL은 물론 CT 스캐닝까지 서비스하는 과정을 자세히 설명하고 있다.[48]

4. 관련 기구

1) 프랑스

미술품 감정의 특성상 경찰·대학·경매회사·연구소 등 관련기구나 전문가 그룹이 방대하게 연계되어 있다. 특히나 미술품 감정이 갖는 파급력은 미술품 거래·가격 구조·재산권 등 매우 거시적인 영향력을 발휘하게 됨으로써 미술시장은 물론 사회적으로도 상당 부분에서 연관성을 지니고 있다. 아래에서는 각국의 관련 기구들 중 감정과 관련된 대표적인 사례만을 정리해 보았다.

(1) 프랑스 경매심의위원회Conseil des Vente Volontaire/CVV

프랑스 경매심의위원회의 정식 명칭은 'Conseil des Ventes Volontaires de meubles aux enchères publiques'이지만 간단히 '경매심의위원회Conseil des Ventes(꽁세이 데 방뜨)'라고 부르며, 법적으로 형성된 자문 기구이다.[49]

2000년 7월 10일에 관련법이 제정되었는데, 이 새로운 법은 1998년 유러피안 커미션European Comission[50]이 외국 경매회사들의 프랑스 진입을 요구하면서 시작되었다. 프랑스는 그 이전까지 국내 경매의 독점 시스템을 구사하였으나, 이후 경매 시장의 개방을 검토하기 시작하였다. 결국 1556년 앙리 2세Henri II로 거슬러 올라가는 프랑스 경매사들의 국

내 독과점은 2000년 이후 외국의 유수한 경매회사들과 경쟁 시스템에 돌입하게 되었다.

이같은 과정에서 프랑스 내에서 활동하는 경매회사들의 규율과 법률 등을 제정하고 감독할 독립적인 기관이 필요하게 되었다. 결국 법무부에서 경매심의위원회CVV라는 기관을 만들게 되었다. 그 구체적인 목적은 모든 공식적이고 자발적인 경매를 진행하는 경매회사Societé des Ventes Volontaire de meuble aux enchères publiques/SVV

프랑스 경매심의위원회

들, 즉 법령으로 이루어지는 법정 경매와 구분되는 개념으로 자발적 경매로 직역되지만 '일반 경매'로 해석되는 회사들의 등록을 승인하고, 담합 행위를 금지하며, 경매회사와 소비자 보호 등을 제도적으로 관리하는 것이다.

이처럼 프랑스의 경매 시장이 외국 경매회사들에게 개방되면서 그동안 법무부에서 관리하던 법정 경매와 일반 경매 가운데 법정 경매는 그대로 법무부에서 관리하고, 일반 경매는 경매심의위원회가 하게 된 것이다.

경매심의위원회CVV에서는 본질적으로 국가를 대신하여 경매에 대한 일체의 관리와 감독, 감정사들에 대한 자격 인정 등의 업무를 수행하고 있다. 한 가지 특이한 점은 미술시장에서 활동하는 일반 감정사들도 인정될 만한 자격이 있는 경우 이 단체의 관할을 받는다는 것이다.

법무부가 경매심의위원회를 구성하게 된 취지는, 프랑스의 경매회사뿐만 아니라 외국 경매회사들을 규제하는 기관을 두어 소비자를 보호하는 동시에 불법적인 불공정거래행위에 대항하고 업계 전문가들을 보호하는 것에 있다.

경매심의위원회는 법무부가 임명한 11명의 위원으로 구성되며, 재임이 가능하다. 이 중 5명은 경매 분야 전문가이고, 감정사 1명도 포함된다. 또한 회장은 위원들의 동의로 선출된다.

이 기구는 경매회사와 감정사를 인증하고, 프랑스에서 활동하려는 EU 회원국 외의 국가에 해당하는 경매회사의 신고 접수 및 규율 위반 시 경고와 최대 3년까지 업무 정지와 인증 결정의 철회 또는 경매 금지 등의 징계 조치를 내린다. 그러나 경매심의위원회 자체에서 경매회사나 감정사들을 규율하는 규정들을 제정하지는 못하며, 단지 지침서를 발행하여 기존의 해당 법률·판례 등을 알리는 자문 역할을 할 뿐이다.

경매심의위원회는 공식 홈페이지를 통해 종목별·이름별로 전문 감정사들의 리스트를 소개하고 있다. 이 리스트는 감정사 인증제도에 대한 신뢰를 높임으로써 일반 감정사보다 인증 감정사에게 의뢰하는 것이 바람직하다는 것을 암시하고 있는 것이다.[51]

(2) 아트프라이스 닷컴artprice.com

40여만 명의 작가 자료를 서비스하면서 미술 시장의 동향을 실시간 서비스하는 artprice.com

artprice.com은 27만여 권의 경매 카탈로그 열람이 가능하며, 전 세계 4,500여 곳의 경매 결과와 36만 건의 순수미술 경매 자료, 5만 명의 작가를 검색할 수 있다. 2백만 명의 전 세계 회원을 확보하고 있을 정도로 영향력을 지니고 있으며, 영어·프랑스어·스페인어·독일어·이탈리아어·중국어로 서비스되고 있다. 가격지수를 산정하여 공개하고 있으며, 근거는 작가 총판매액·가격지표·변동폭·나라별 판매기록·장르별 동향 등이다.

이와 같은 정보와 자료들은 전 세계 어디에서나 미술품 가격에 대한 정보를 실시간으로 확인할 수 있다. 작가들의 마켓 위치, 투자 가능성, 가격 변동치 등을 파악할 수 있으며, 상대적으로 딜러들은 컬렉터나 일반 고객에게 설득력 있는 가격 정보를 제공하는 데 중요한 기준치가 된다.[52]

(3) 악사AXA

프랑스에서는 개별적으로 보험에 가입한 예술품이 전체의 15%가 되지 않으며, 매년 수백만 유로에 달하는 예술품 8천여 점 이상이 도난당하고 있다. 이에 프랑스의 대표적인 보험회사 악사AXA에서는 예술품 및 수집품 보장 보험 항목을 따로 두고 있다.

이 보험회사는 개인 컬렉터나 뮤지엄·기업 컬렉션·골동품상·갤러리스트·미술품 복원사·표구사와 전시회를 위한 보험이 있다. 도난품 회수 노력과 경매사·감정사를 위해서 별도의 보험을 마련하고 있어 이 분야의 전문성을 확보하고 있다.[53]

2) 영국

(1) 예술품분실등록회사The Art Loss Register/ALR

1969년에 뉴욕의 국제미술품연구재단IFAR에서 처음 시작되었으며,

1976년에 도난미술품에 대한 자료를 수집하기 시작하였고, IFAR은 이후 2만여 점의 자료를 등록하였다. 런던의 소더비 경매회사에서는 당시 영국 보험업계의 가장 영향력 있는 인물이며 현 예술품분실등록회사 ALR의 사장인 줄리언 래드클리프Julian Radcliffe에게 국제미술품연구재단의 데이터베이스를 토대로 하여 국제적인 상업 데이터베이스를 개발하도록 제안하였다.[54]

이에 따라 1991년에 소더비·크리스티 등의 경매회사와 로이드·악사·에이온과 같은 보험회사, 영국고미술품딜러연합·런던아트딜러연합·순수미술경매사연합 등의 공동 투자로 주식회사 형태의 예술품분실등록회사가 설립되었다. 업무 개요와 기능은 다음과 같다.

- 도난품 D/B 검색
- 아트페어 현장 조사
- 경찰과 협력
- 제2차 세계대전 피해 사례 부서 운영

예술품분실등록회사 홈페이지

- 사전 D/B 등록, 검색 시스템
- 감정 보조 역할

회사의 설립 목표는 우선 도난 및 분실된 미술품을 되찾는 것과 미술품 구매자로 하여금 물건을 사기 전에 출처에 대한 적절한 정보를 얻을 수 있도록 서비스를 제공하는 것이다.

예술품분실등록회사의 이용 절차

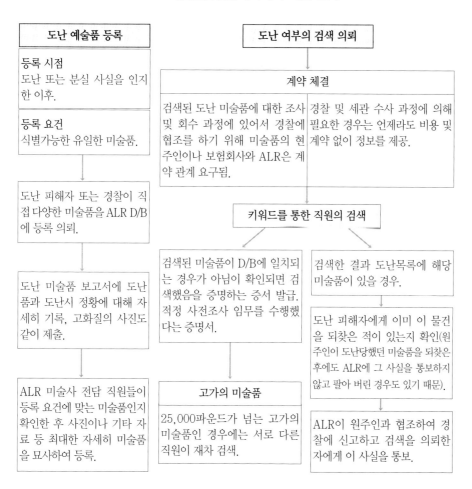

도난 예술품 등록

등록 시점
도난 또는 분실 사실을 인지한 이후.

등록 요건
식별가능한 유일한 미술품.

도난 피해자 또는 경찰이 직접 다양한 미술품을 ALR D/B에 등록 의뢰.

도난 미술품 보고서에 도난품과 도난시 정황에 대해 자세히 기록, 고화질의 사진도 같이 제출.

ALR 미술사 전담 직원들이 등록 요건에 맞는 미술품인지 확인한 후 사진이나 기타 자료 등 최대한 자세히 미술품을 묘사하여 등록.

도난 여부의 검색 의뢰

계약 체결

검색된 도난 미술품에 대한 조사 및 회수 과정에 있어서 경찰에 협조를 하기 위해 미술품의 현 주인이나 보험회사와 ALR은 계약 관계 요구됨.

경찰 및 세관 수사 과정에 의해 필요한 경우는 언제라도 비용 및 계약 없이 정보를 제공.

키워드를 통한 직원의 검색

검색된 미술품이 D/B에 일치되는 경우가 아님이 확인되면 검색했음을 증명하는 증서 발급. 적정 사전조사 임무를 수행했다는 증명서.

검색한 결과 도난목록에 해당 미술품이 있을 경우.

도난 피해자에게 이미 이 물건을 되찾은 적이 있는지 확인(원 주인이 도난당했던 미술품을 되찾은 후에도 ALR에 그 사실을 통보하지 않고 팔아 버린 경우도 있기 때문).

고가의 미술품

25,000파운드가 넘는 고가의 미술품인 경우에는 서로 다른 직원이 재차 검색.

ALR이 원주인과 협조하여 경찰에 신고하고 검색을 의뢰한 자에게 이 사실을 통보.

광의의 출처는 미술사학적 관점에서 미술품의 기원, 출처 즉 그림의 경우 화가의 신원, 어느 시대의 작품인지, 누가 소유자였는지, 어느 컬렉션 소장품인지, 어느 미술관에 전시되었는지에 대한 제반 사항 정보를 뜻하며, 협의의 출처는 보다 법률적인 관점에서 소유권의 이전 관계, 즉 그림의 주인이 누구였는지에 대한 관계를 의미한다.[55]

누군가 미술품을 사고자 할 때 딜러가 제공하는 이전 소유권에 대한 정보가 의심되거나, 또 딜러 자신이 팔고자 하는 그림에 대한 정보에 자신이 없을 때, 예술품분실등록회사가 중앙정보센터 겸 검문소 역할을 한다. 총 170,000점 이상의 도난 및 분실된 미술품을 등록하고 있는 예술품분실등록회사는 이 분야에서 세계에서 가장 큰 사설 데이터베이스를 지니고 있다.

또한 도난 및 분실 미술품뿐만 아니라 경찰에 의해 압수된 물건 중 위조로 판명된 미술품도 부수적으로 등록한다.[56] 고객층은 경매회사·미술관·딜러·개인 소장가·보험회사·은행 등이다. 현재 런던에 본부가 있으며, 뉴욕·쾰른·암스테르담·뉴델리에도 사무실을 운영하고 있다.

회사는 '감정기구'는 아니지만 보조적인 역할을 한다. 일반인들이 미술품 진위 여부에 대해 의심이 있을 때 회사 데이터베이스의 검색이 감정을 위한 부차적인 수단이 될 수 있다.[57]

한 사례로 2003년 미국에서 모네의 작품 〈수레La Charrette〉에 대한 진위 여부가 회사에 의뢰된 적이 있었다. 의뢰자는 문의한 그림 뒷면에 오르세 미술관의 왁스 도장이 찍혀 있었다고 밝히면서 의뢰하였다. 회사 직원은 그림의 제목과 묘사된 내용을 보고 실제 오르세 미술관 소장품인 모네의 〈수레, 옹플뢰르의 눈길La Charrette, route sous la neige à Honfleur〉과 유사하다는 판단을 하였으나, 오르세 미술관측에 확인한 결과 미국에서 문의 온 문제의 미술품은 위작이라고 밝혀졌다. 프랑스 국립소장품은 대부분 뒷면에 왁스 도장을 찍지 않으며, 그 미술관에서 어느 작품의 모사를 허락하는 경우에만 미리 도장이 찍힌 캔버스를 사용하고, 원삭과 사이즈를 다르게 해서 만들 수 있기 때문이다.[58]

유의할 점은 예술품분실등록회사는 진위 감정 전담기구가 아니므로 진위 여부에 대해 최종 판단을 내리지 않는다는 것이다. 다만 '위조품' 데이터베이스를 시행함을 고려중에 있고, 이미 위조품으로 널리 알려진 일부 미술품에 대해서는 등록부를 만들고 있다.[59]

3) 오스트리아

(1) 빈 조형예술대학 보존수복학과

빈 조형예술대학의 보존수복학과Akademie der Bildenden Künste Wien, Institut für Konservierung und Restaurierung는 외부로부터 보존 수복에 대한 의뢰가 많은 편이다. 그러나 미술품 감정에 있어서는 "위작을 제작할 때 원작 제작 당시의 재료를 그대로 사용한다면 과학기술만으로는 감정이 불가능한 일"이라고 하면서, 감정서는 100%의 확신을 갖지 않는 한

모네 작 〈수레, 옹플뢰르의 눈길〉 65×92cm. 1865년. 오르세 미술관 소장

과학적인 분석만으로는 완성될 수 없다는 견해를 유지하고 있다.[60] 그렇기 때문에 감정서를 발행한 사례가 매우 드물다. 또한 보존수복 전문가가 독자적으로 감정의 결론을 도출하는 것은 불가능하며, 미술사·과학·화학자와 공동으로 연구하여 결론에 도달하는 것이 일반적이다.

(2) 빈 응용예술대학 보존수복학과

빈 응용예술대학 역시 연간 300여 건 정도로 외부로부터 감정 의뢰가 많은 편이다. 고대부터 현대까지 폭넓은 시기에 걸친, 미술사적으로 중요한 작가들의 작품이 의뢰된다. 복원시에는 미술사적 지식과 안목, 과학적인 검증이 동시에 이루어져야만 한다. 첨단시설이 완비되어 있는 응용예술대학은 12명의 교수진이 전담제도로 학생들을 교육한다. 또한 분석 감정시에는 수복 전문가들의 의견을 참고한다.

빈 응용예술대학 보존수복학과Universität für angewandte Kunst Wien, Institut für Konservierung und Restaurierung의 루돌프 에르라흐Rudolf Erlach 교수는 물리학을 전공하였으며, 이 학교에서 25년간 근무한 전문가이자 유명한 분석감정가이다. 그의 전문 분야는 회화와 금속이다. 그에 따르면 과학 감정은 2개의 검사로 이루어지는데, 표본성분안료 분석과 시기 분석이 중요하다고 말한다. 이때 금속 결합과 함량 분석 또한 매우 중요한 과정이다.

이 대학에는 첨단 시설과 기계가 갖추어져 있으며, 감정에 상당한 비용이 지불된다. 오스트리아에는 이와 비슷한 성격의 학과·연구소가 7개 있어 미술품 관련 감정과 수복 등의 업무를 수행한다.[61]

경매회사에서 학교를 통하여 과학 감정을 의뢰하며, 감정 의뢰비는 학교로 입금된다. 표본 채취를 제한하고 있어서 사안별로 상당한 어려움이 있으나, 자체적인 D/B 축적으로 이를 해결하고 있다. 지금까지 감정 및 수복과 관련하여 분석된 작품은 1,200여 점에 달한다. 도자기의 경우는 50%가 중국 작품이고, 30%는 남미 작품이다. 회화는 거의 유럽 작품

빈 응용예술대학에서 손실된 부분을 복원하고 있는 모습

도자기를 주로 분석하는 빈 응용예술대학의 보존수복실 전문가

오스트리아 빈의 조형예술대학 보존과학실에서 유화 작품의 수복 과정을 설명하는 교수진

을 중심으로 진행한다.[62]

4) 미국

과학적인 진위 감정을 지원하는 비영리 기관으로 국제미술정보센터 International Center for Art Intelligence, Inc./ICAI가 있으며, 출처 확인, 작

가의 표현 양식 분석, 방사선 검사, 자외선/형광선 검사UV Fluorescence, 적외선 분광학 검사Infrared Microspectroscopy, 라만마이크로프로브 검사 Raman Microprobe, 미량분석 검사Microanalysis, 미량분광학Microspectroscopy, 섬유 조직 확인Fiber Identification, 연륜연대학 검사Dendrochronology, 비색계 검사Colorimetry, 전문사진 검사Technical Photography 등의 작업들이 이루어진다.[63]

카마Center for Art Materials Analysis, Inc./CAMA 역시 재료 분석을 전문으로 하며, 개인회사로서 뮤지엄·정부·기업·개인 등으로부터 2천 건 이상의 사건을 의뢰받은 바 있다. 다트머스대학교 연구소Dartmouth College Researchers는 컴퓨터과학과 및 수학과 교수들과 박사과정 재학생들로 이뤄진 연구소로서, 펜 혹은 연필 자국·문양 등과 서명을 집중 분석함으로써 작가만의 독특한 기법과 표현 양식을 비교 분석한다.

경매회사는 어느 나라나 마찬가지이지만, 감정 기능을 인력·시스템·방법 등에서 가장 포괄적으로 확보하고 있으나 감정서를 발행하지는 않는다. 미국 역시 동일한 시스템으로서 소더비·크리스티에서는 1,2차 단계로 진행되며, 원칙적으로 자사의 경매에 출품할 작품들을 대상으로 한다. 이외에 재산세·보험·기부·담보 등의 목적도 포함된다. 약 70여 개로 나뉘는 전문 분야의 스페셜리스트·감정가들이 업무를 담당한다.[64]

5. 미술품 감정 교육기구

1) 프랑스

(1) 예술고등교육학교Institut d'Etude Supérieures des Arts/IESA

예술고등교육학교[65]는 1985년에 설립되고 1998년에 문화통신부로부

터 인정받은 교육기관으로 파리에 본교가 있으며, 런던·피렌체·브뤼셀에 분교가 있다. 교육 분야는 크게 3개로 나뉘는데 경매와 감정, 문화와 행사 관련직, 커뮤니케이션과 멀티미디어 출판이다. 경매와 감정의 경우 2년과 3년 과정으로 일반 대학과 같은 기간과 학력을 인정받는다.

세번째 프로페셔널 과정에 해당하는 가구·공예품·회화, 그외 그래픽 작품, 현대미술 매트리즈Maîtrise는 한국의 석사과정에 해당된다. 이곳은 파리 제1대학Université de Paris I Pantheon-Sorbonne 미술사학과와 연계되어 편입이 가능하다. 매년 300여 명의 학생이 공부하고 있으며 이론과 실기, 즉 직업적인 교육이 함께 이루어진다. 1학년 과정부터 실습이 필수과목으로 구성되어 있고, 2학년부터는 학생들이 세분화된 전공을 선택한다.

파리의 감정 관련 학과가 있는 IESA

IESA 강의실 외관

1학년 과정에서의 연수, 즉 실습은 1주일에 2일로 이루어지며, 이는 여름 한 달간의 실습과 동일하다. 실습과 함께 미술사와 문화적 환경 등 미술 시장 전반에 관한 수업이 이루어진다. 2학년과 3학년 과정은 전문적인 전공 선택과 영어 수업으로 구성되어 있으며, 논문과 구체적 기획 프로젝트를 제출해야 한다. 다른 나라에 분교가 있어서 1학년은 피렌체, 2학년은 브뤼셀의 오르타 박물관, 3학년은 15일간 런던의 소더비에서 국외의 경매 체계 이해와 감정에 사용되는 영어 용어의 숙지를 위한 교육을 받을 수 있다.

1학년부터 시작되는 연수를 위한 기관은 프랑스 국내외 기관 모두 인정되며, 학교에서 소개하기도 한다. 학교 입학시험은 논술시험과 입학 동기 등에 대한 면담으로 이루어지며, 2학년 과정의 편입은 대학 과정의 학사 이상만이 지원 가능하다.

졸업 후 70%가 감정 관련 분야로 진출하며, 그 중 30%가 10년 정도 지난 후 자신의 사무실을 세워 감정가로 활동한다. 전체 500명의 재학생 중 250명이 감정을 공부하고 있다.

졸업 후 세관에서 인정하는 자격을 획득할 수 있지만, 전문가로 활동하려면 5년 정도는 공부를 지속해야 한다. 세관에서 인정해 주는 제도는 학교 자체를 인정기관으로 선정하여 세관에서 추천을 요할 때 학교에서 감정 전문 인력을 추천해 주는 시스템이다.[66]

(2) 문화적 행위와 미술경제학교École du Commerce de l'Art et de l'Action Cuturelle/ICART

1963년에 설립되었다. 아티스트나 예술 창작 활동을 교육하는 것이 아니라 예술과 문화를 잇는 조정자médiateur를 육성하는 것을 목적으로 한다. 미술사·영화·장식미술·사진·예술 행사·박물관·관광학·경매 등 광범위한 분야에 걸친 기본 예술 지식을 수강한다. 박물관·전시장·경매장·작가의 작업실을 직접 방문하면서 수업이 진행되며, 3학년부터는 두 개의 세미나 수업과 5-6개월간의 실습, 논문을 통해 자체 졸업장이 수여된다. 현장 실습은 학교와 연계되어 문화부·오르세 미술관·갤러리·드루오 경매장 등에서 이루어진다.[67]

이밖에도 마리즈 엘로이 예술학교École d'Art Maryse Eloy, 에튀드 제스타Étude Gestas 등이 있다.

2) 영국

킹스턴대학교Kingston University

미술시장감정 석사과정MA Arts Market Appraisal[68] 실무 과정Professional Practice에서 파인 아트나 장식미술 감정을 위주로 미술 시장 전반에 대한 내용을 교육하고 있다. 이 코스는 2005년 9월에 처음 개설되어, 역사는 매우 짧으나 그만큼 최근 들어 이와 같은 인재의 수요가 필요함을 간접적으로 보여주는 근거가 되기도 한다. 특히 영국 왕립감정사협회RICS에서 인턴으로 인증을 해준다.[69]

3) 미국

많은 대학교들이 가격 감정 교육기구와 협력하여 특별 개설 강좌를 제공하고 있으나 진위 감정에 관한 과정은 극히 소수이다. 주요 대학을 살펴보면 다음과 같다.[70]

(1) 미국감정가협회ASA 연계 학교

① 로드 아일랜드 디자인스쿨Rhode Island School of Design/RISD

고미술을 포함한 미술품 가격 감정 강좌를 제공하고 있다. 강좌 개설 목적은 수강생에게 강연·발표회 등을 통하여 감정에 대한 역사와 이론을 습득하게 하고, 실용적 기술을 학습함으로써 폭넓은 범위의 미술품을 수집하고 감정할 수 있는 능력을 길러주는 것이다. 프로그램은 미국감정가협회가 제공하는 개인 재산 평가와 관련된 네 개의 강연 시리즈로 이루어진다.

경험이 풍부한 미국감정가협회의 강사들은 수강생들이 차후 감정가협회로부터 인정을 받고 회원이 될 수 있도록 훈련시킨다. 보존 수복과

전문가 수업은 미술 세계와 미술품(골동품 포함)에 대한 평가 방법을 돕는다. 이외에 선택과목은 감정과 깊게 연관된 미학적·역사적 화제를 광범위하게 거론한다. 수업에는 미국감정가협회의 발행물이 교과서로 사용된다.[71]

② 노스웨스턴대학교Northwestern University

장식미술품을 포함한 미술품 가격 감정 강좌와 미술품 전문가 개발 프로그램을 제공한다. 수강생들은 개인 재산 감정 관련 과목 5개와 미술품 전문가 관련 과목 2개를 이수해야 한다.

개인 재산 감정 관련 과목은 미국감정가협회와 합동으로 이루어지는 것으로 다음과 같다.[72]

- 개인 재산 감정 개론
- 개인 재산 감정 방법론
- 개인 재산 감정의 합법성과 상업성
- 개인 재산 감정증명서 작성법
- 전문감정실행동일표준USPAP 이론

이외에도 캘리포니아대학교·조지아대학교·프렛 인스티튜트The Pratt Institute 등이 있다.

(2) 미국감정가연합AAA 연계 학교

뉴욕대학교New York University

장식미술을 포함한 미술품 가격 감정 강좌를 제공한다. 프로그램의 모든 강좌를 수료하면, AAA로부터 감정 분야 2년의 경력을 인정받게 되고, 연합이 주관하는 감정가인증시험The Appraisers Association of America Certification Examination의 이론 부분을 면제받게 된다. 연회비 75달

러를 지불하면 AAA학생회원으로 가입된다.

미술품 감정 강좌 수료증을 받으려면 5개의 필수과목과 4개의 선택과목을 수강해야 한다. 필수과목은 다음 순서대로 수강해야 한다.[73]

- 감정의 법률적·윤리적 관점
- 미술품 평가의 합법적 지침
- 감정가를 위한 연구 방법론
- 감정서 작성하기 워크숍
- 전문감정실행동일표준USPAP 이론

6. 감정 관련 자료

1) 카탈로그 레조네

(1) 분석적 작품총서

프랑스에는 수많은 작가들의 카탈로그 레조네Catalogue Raisonné가 존재한다. 이 책은 작가들의 진작眞作이라고 여겨지는 작품들을 모두 모아 놓은 것으로 '분석적 작품총서'로 볼 수 있다.

즉 특정 작가에 대한 최고의 권위자가 저술한 책으로 그 작가의 모든 작품을 다루는 도록이다. 이 도록에는 작가의 모든 작품 사진, 출처, 작품에 대한 설명이 쓰였던 모든 저술 목록, 모든 작품들의 크기, 작품의 보존 상태, 서명이 안 들어가거나 진작에 대한 논쟁이 이루어지는 작품들, 작가의 생애에 대한 텍스트, 작가 서명 샘플, 작품을 소장한 도시나 뮤지엄, 이들 작품에 대해 연구를 진행한 학자의 이름 등이 기록되어 있다. 한마디로 이 도록은 특정 작가의 작품을 연구하고자 할 때 필요한

거의 모든 정보를 담고 있다고 할 수 있다.

대부분의 카탈로그 레조네는 특정 작가를 연구하는 권위자에 의해 길게는 10년이 넘는 집필 기간을 거쳐서 완성된다. 한 작가에 대한 카탈로그 레조네가 여러 저자에 의해 쓰인 경우도 있는데, 보통 이럴 경우 절대적인 권위를 지니는 한 저자의 카탈로그 레조네만이 공신력을 얻게 된다. 그렇지 않은 경우는 단순히 '카탈로그'라고 불린다.

예를 들어 모딜리아니Amedeo Modigliani(1884-1920)의 카탈로그 레조네는 평생 모딜리아니 작품을 추적하고 연구해 온 체로니Ceroni라는 사람이 쓴 카탈로그만이 인정을 받고, 파타니Patani·파리조Pariso 같은 새로운 전문가가 쓴 카탈로그는 단순히 카탈로그로만 불리고 연구 자료로서 공신력을 발휘하지 못한다.

또 다른 예로 야수파의 대표적 화가 중 하나인 앙드레 드랭André De-rain(1880-1954)의 작품에 대해서는 드랭의 딜러였던 캘러만Kellerman이 쓴 카탈로그 레조네만이 인정을 받고,[74] 드랭의 많은 모조품이 실린 생 일레르St. Hilaire라는 사람이 쓴 카탈로그 레조네는 검증 과정에서 전혀 공신력을 발휘하지 못한다.

이러한 이유로 컬렉터들은 당연히 자신이 구입하고자 하는 작품이 공신력 있는 전문가의 카탈로그 레조네에 실린 경우 더 신뢰를 가지고 응찰에 임하게 된다. 경매회사에서는 이 사항에 대해서 경매 도록에 언급하는 것은 물론이고, 경매사는 그 작품의 경매에 앞서 구두로 이 사실을 관객들에게 다시 한 번 확인시킨다.

인상파의 경우, 보통 한 작가에 대해 한 명의 전문가가 존재하고, 모네·마네·르누아르·피카소 등에 대한 전문가들이 각각 존재한다. 이들은 주로 평생을 해당 작가의 일생에 관여해 온 미술 딜러나 평론가들이다.[75]

어떤 카탈로그 레조네는 때때로 의심스러운 작품이나 확실하지 않은 작품을 포함하고 있기도 한다. 카탈로그 레조네에 소개되는 것을 거절당한 작품은 감정에 문제가 있을 수 있다. 반대로 카탈로그 레조네에 없

다고 해서 진작이 아니라고 볼 수는 없다. 새로 나온 작품들을 나중에 부록으로 더 추가할 수 있기 때문이다.

미국에서도 카탈로그 레조네는 사망한 작가의 알려진 모든 작품을 기록한 도록으로서 연대순으로 작가의 작품을 나열하고, 분석적으로 기술하며, 이외에 제작 연도·유래·전시 기록 내역을 포함한다.

카탈로그 레조네에 기재된 작품임이 확실할 경우에는 증명서가 없더라도 진위 논란에서 어느 정도 벗어날 수 있으며, 이는 오늘날 미술 시장에서는 매우 중요한 참고 자료로 사용되고 있다. 정확도를 거론하자면 약 90% 정도이다.[76] 그렇기 때문에 저술가들은 카탈로그 레조네에 엄격한 기준을 적용하고 있다. 좋은 사례로 호르스트 거슨Horst Gerson이 1968년에 출판한 렘브란트 카탈로그 레조네를 들 수 있다. 이 책에는 렘브란트의 회화 420점이 수록되어 있는데, 5년 동안 진행된 렘브란트 연구 프로젝트를 통해 진품으로 확인된 작품은 420점에서 300점으로 감소하였다.

세계 주요 작가들의 카탈로그 레조네를 검색하려면 국제미술품연구재단IFAR 사이트가 가장 편리하다.

(2) 학회

1994년 전 세계 컬렉터·후원자·딜러 등에 의하여 카탈로그레조네학회 Catalogue Raisonné Scholars Association/CRSA가 창립되었다. 이 학회는 자체적으로 '카탈로그레조네학회 포럼CRSA Forum'을 개최하고 있으며, 연간 세미나를 개최하는 등 다양한 연구를 진행하고 있다.[77] 또한 온라인 카탈로그 레조네를 구축하고 있는 곳도 있으며, 자료를 열람할 수 있는 시스템으로 되어 있다.

카탈로그레조네학회[78]
- 데브라 버쳇-레어Debra Burchett-Lere, 윌리엄 리엄 C. 에이지William

미술품(고미술 포함) 감정 교육 과정

과목명	수강시간
개인재산 평가 개론	30
감정 방법론: 연구와 분석	30
감정: 연구보고서 작성	30
감정: 법률과 상업 환경	30
전문감정실습동일표준법(개인재산 부문)	15
고미술과 장식미술 감정 개론	30
선택과목 2개	60

C. Agee 저,《샘 프랜시스: 캔버스화와 패널화의 카탈로그 레조네 1946-1994 Sam Francis: Catalogue Raisonné of Canvas and Panel Paintings 1946-1994》, University of California Press, 2011.

• 티나 디키Tina Dickey 저,《색은 빛을 창조한다: 한스 호프만의 연

로즈 F. 월커, 도시카주 도이 저,《츠치야 고이쯔土屋光逸 카탈로그 레조네-메이지 시대에서 신판화, 수채화에서 목판》, 2009.

《장욱진 카탈로그 레조네》
국내 최초의 카탈로그 레조네이다.

구 Color Creates Light: Studies with Hans Hofmann》, Trillistar Books, 2011.

- 하이디 콜스맨-프라이베르거Heidi Colsman-Freyberger, 리처드 쉬프Richard Shiff, 캐롤 C. 맨쿠시-웅가로Carol C. Mancusi-Ungaro 저, 《바넷 뉴먼: 카탈로그 레조네 Barnett Newman: A Catalogue Raisonné》, Other Distributio, 2004.

- 비비안 엔디코트 바넷Vivian Endicott Barnett 저, 《칸딘스키 수채화: 카탈로그 레조네 제2권 1922−1944 Kandinsky Watercolours: Catalogue Raisonné Volume Two 1922−1944》, Philip Wilson Publishers, 2003.

(3) 출간된 카탈로그 레조네

카탈로그 레조네는 일반적으로 작가별·시대별·특정 경향별·장르별로 나뉜다. 특별한 경우는 드로잉, 한 시기의 공방 제작 작품, 삽화 등만을 다루는 경우도 있다.

- 렌느-마리 파리Reine-Marie Paris 저, 《까미유 클로델 Camille Claudel》, Natl Museum of Women in the Arts, 1988.
- 로버트 페르니에Robert Fernier 저, 《구스타브 쿠르베 Gustave Courbet》, Praeger, 1969.
- 소피 위벨Sophie Webel 저, 《장 뒤뷔페의 판화와 삽화집, 카탈로그 레조네 L'Œuvre gravé et les livres illustrés par Jean Dubuffet, Catalogue Raisonné》, Baudoin Lebon, 1991.
- 크리스티앙 파리소Christian Parisot 저, 《모딜리아니: 카탈로그 레조네 Modigliani: Catalogue Raisonné》, 2006.
- 윌렘 발렌티너Wilhelm Valentiner 저, 《렘브란트: 다시 찾은 회화 1910−1920 Rembrandt: Wiedergefundene Gemalde 1910−1920》, Deutsche Verlags-Anstalt, 1921. 작품 711점 수록.

《모딜리아니 카탈로그 레조네》

《**드가의 브론즈 작품 카탈로그 레조네**》, 2003
진위 감정시 레조네에 등록된 작품인지를 확인하
고 대조하는 과정을 거치면서 결정적인 근거 자료
로 활용된다.

- 아브라함 브레디우스Abraham Bredius 저,《렘브란트 회화 Rembrandt Gemalde》, Phaidon-Verlag, 1935. 630점의 작품 수록.

- 쿠르트 바우흐Kurt Bauch 저,《렘브란트 회화 Rembrandt Gemalde》, Walter de Gruyter, 1966. 562점의 작품 수록.

- 세바스찬Sebastian, 헤르마 코리나 괴페르트-프랭크Herma Corinna Goeppert-Frank, 패트릭 크레이머Patrick Cramer 저,《파블로 피카소. 삽화집: 카탈로그 레조네Pablo Picasso. The Illustrated Books: Catalogue Raisonné》, Geneva: Patrick Cramer, 1983.

- 가이저Geiser, 베른하르트Bernhard, 알프레드 샤이데거Alfred Scheidegger 저,《피카소 화가-판화가 2: 판화와 모노타입 카탈로그 레조네 1932-1934 Picasso peintregraveur II: Catalogue Raisonné de l'oeuvre gravé et des monotypes 1932-1934》, Bern: Kornfeld und Klipstein, 1968.

- 베어Baer, 브리짓트Brigitte 저,《피카소 화가-판화가, 3-7과 부록,

《샘 프랜시스 카탈로그 레조네》 《게하르트 리히터 카탈로그 레조네 1968-1976》
디트마 엘거

판화와 모노타입 카탈로그 레조네 1935-1972 Picasso peintregraveur, III-VII and addendum, Catalogue Raisonné de l'oeuvre gravé et des monotypes 1935-1972》, Berne: Editions Kornfel, 1933-1996.

- 스파이스Spies, 웨너Werner 저,《피카소; 조각들-카탈로그 레조네 Picasso; The Sculptures With Catalogue Raisonné》, Hatje Cantz, 2000.

짐다인Jim Dine 주제별 카탈로그 레조네 사례

- 토머스 크렌Thomas Krens, 리바 캐슬맨Riva Castleman 저,《짐 다인 프린트: 1970-1977 Jim Dine Prints: 1970-1977》, Williams College, 1977.

- 엘렌 G. 돈치Ellen G. D'Oench, 장 E. 파인베르그Jean E. Feinberg 저,《짐 다인 프린트: 1977-1985; 카탈로그 레조네Jim Dine Prints: 1977-1985; A Catalogue Raisonné》, New York: Harper & Row Publishers,

1986.

- 엘리자베스 카펜터Elizabeth Carpenter, 조셉 러지카Joseph Ruzicka, 리처드 캠벨Richard Campbell 저,《짐 다인 프린트: 1985-2000; 카탈로그 레조네Jim Dine Prints: 1985-2000; A Catalogue Raisonné》, The Minneapolis Institute of Arts, 2002.

(4) 카탈로그 레조네 안에 삽입되는 증명서

카탈로그 레조네 안에 삽입되는 증명서는 그 작품이 이후에 부록이나 작가의 작품, 저작물 등에 언급될 수 있는 비공식 증명서이다. 이것은 감정서처럼 법적으로 진작이라고 규정하는 것은 아니지만, 그 가치는 미술 시장에서 매우 중요하다. 결과적으로 감정서를 소지하지 못한 작품들은 시장에서 판매되지 못하는 것이 사실이다. 더하여 이 자료를 근거로 한 경매 카탈로그 설명은 다른 어떤 문서보다 중요시된다.[79]

(5) 드루오 감정소의 카탈로그 레조네

크리스티 경매회사의 인상파 부서의 경우, 경매 출품 의뢰가 들어오는 작품은 경매회사 내에서 그 작품의 역사나 출처로 미루어 확인한 바 진작 여부가 확실한 작품들이 대부분이다. 이 과정에서 가장 중요시되는 것이 카탈로그 레조네이다.[80]

(6) 윌덴스타인 인스티튜트

윌덴스타인 인스티튜트Wildenstein Institute[81]의 설립자는 다니엘 레오폴드 윌덴스타인Daniel Leopold Wildenstein(1917-2001)으로 아트 딜러이자 예술사학자였다. 누이와 함께 1970년 예술사재단을 설립하였다. 세계적으로 예술가들의 카탈로그 레조네를 제작한 회사로 유명하며, 이

《칸딘스키 카탈로그 레조네》

《요셉 알버스 카탈로그 레조네 1915-1976》
뉴욕 허드슨 힐 프레스. 2001.

중에는 모네Claude Monet(1840–1926)와 마네Edouard Manet(1832– 1883)·
고갱Paul Gauguin(1848–1903)의 도록도 포함되어 있다. 유럽을 중심으로
한 작가들의 자료와 일본까지 넘나들면서 수많은 예술사 자료를 수집하
였고, 40만 점의 작품 자료를 소장하고 있다. 윌덴스타인 인스티튜트는
작품 도록 제작을 통해 미술품 자료와 감정 분야에서 매우 중요한 위치
를 확보하고 있다.

　크리스티를 비롯한 대부분의 경매회사 내 인상파 부서의 스페셜리스
트는 이 기관과 밀접하게 연결되어 있으며, 진작 여부뿐 아니라 출품 작
품에 대한 각종 연구를 공동으로 진행한다. 이 기관에서 인증을 하지 않
는 다른 작가들의 경우는 프랑스에서 발행하는 각 분야의 감정사 이름
과 연락처를 명시한 책에 나와 있는 해당 분야 감정사와 연락을 취해 검
증 절차를 거친다.

　또한 딜러나 전문가 외에 작가의 유족들이 최종 인증할 권리를 지니
는 경우도 있는데, 예를 들어 피카소 작품의 진작 여부는 피카소의 딸들

인 마야 피카소Maya Picasso와 클로드 피카소Claude Picasso에 의해 최종 승인이 이뤄지게 된다.

　일단 진작 여부가 확실한 인상파 그림들에 대해 추정가를 산정할 때 고려되는 점은 여타 다른 그림 부서들의 경우와 유사하다.

(7) 뒤뷔페재단Fondation Dubuffet

《에바 헤세Eva Hesse 카탈로그 레조네》
규격·재료·보도 기록 등 한 작품에 대한 매우 구체적인 기록을 남기고 있어 작가의 작품 세계에 대한 구체적인 정보를 제공하고 있으며, 감정 자료로서도 핵심적인 역할을 하게 된다.

《앤디워홀 카탈로그 레조네》

장 뒤뷔페의 총체적 카탈로그 레조네 출판 작업은 1964년 막스 로우 Max Loreau의 책임하에 시작되었다. 이것은 뒤뷔페 자신과 어시스턴트인 아르망드 드 트레티니앙Armande de Trentinian, 그리고 뒤뷔페재단에 의해 편집되었다.

파리에서 매달 열리는 재단의 모임에 의해서 감정이 이뤄진다. 작품은 어떠한 감정서를 보이지 않고 사진 자료만으로 제공되어야 한다. 재단은 카탈로그에 수록되지 않은 모든 작품의 판매자들로부터 감정서를 요구할 것을 잠재 고객들에게 강력히 권한다. 저작인격권을 가지고 있는 재단은 적절한 행동을 취할 수 있다.[82]

2) 출처

출처Provenance는 작품이 작가의 손을 떠난 이후 누구의 손을 거쳤는지, 합당한 경로로 유통되었는지를 판단하고, 진위를 결정하는 데 중요한 참고 자료로 활용된다.[83] 일반적으로는 갤러리·경매의 경우 거래증명서가 있으며, 전시 및 경매 카탈로그·소장 증명·사진·보도 자료, 그리고 감정서와 작가의 서명이 있는 진작 증명 등이 이에 포함된다.

공신력 있는 뮤지엄은 소장품에 대하여 일일이 그 출처를 조사하고

크리스티 뉴욕 외관
경매회사에서 거래되는 자료들을 수록한 카탈로그, 거래증명서는 중요한 출처로서 활용된다. 특히
나 카탈로그의 보증 표시, 시작 가격, 낙찰 가격 등은 가격 감정은 물론 진위 감정에서도 출처가 된다.

기록하여야 하며, 이와 같은 근거들은 소장품의 진위 판별은 물론 연구
에도 상당 부분 활용된다. 관련 작품들의 출처 또한 미술품 거래에 있어
서나 감정시 진위를 가리는 데 중요한 단서가 될 수 있다.[84]

회화 작품의 경우 액자 뒤쪽에 붙어 있는 거래 영수증, 각종 증명서 및
전시 스탬프를 보고 많은 것을 증명할 수 있다. 특히 표구나 액자를 제
작한 곳의 기록, 종이나 캔버스 등의 표식도 중요한 참고 자료가 된다.

이와 같은 출처 조사는 일면 감정 결정에 영향을 미치기도 하지만, 작
품이 범죄에 이용된 경우 국가적인 문화재의 반출 등을 조사하는 데 유
용한 정보가 된다. 그러므로 뮤지엄들은 작품을 구입할 시 도난·약탈 등
불법적 취득물인지를 구분하기 위하여 필수적으로 작품의 출처에 대하
여 면밀한 적정 사전조사Proper Diligence를 하게 된다.

만일 소장자나 뮤지엄의 소장 작품이 불법으로 거래된 작품인 경우 당시 선의의 거래였음을 항변한다고 하더라도 유니드로와협약UNIDROIT Conventions/International Institute for the Unification of Private Law에 의거하여 몰수되며, 정당한 소유자에게 반환된다. 결국 아무리 정당한 절차를 거쳐 구입했다고 하더라도 해당 뮤지엄은 적정 사전조사 책무에 대하

테파프 마스트리히트 아트페어
1975년에 출범하여 해마다 페어를 개최하였으며, 출품작들의 진위를 구분하기 위하여 자료를 조사하고 전문가들의 감정을 실시함은 물론, ALR을 통해 도난품 검색을 하는 등 매우 신중한 과정을 거치고 있다.

중국의 지아더 경매회사의 카탈로그
진위 감정과 가격 감정에서 경매회사의 카탈로그는 매우 중요한 역할을 한다.

여 소홀했다는 과실에서 벗어날 수 없다.[85]

카탈로그 기록

경매 도록 등에 게재된 거래 기록은 매우 중요한 출처로 활용되며, 진위 감정시 작품 소장 경로 확인 역할을 한다. 물론 가격 감정시는 절대적인 비교 수치가 되어 핵심적인 자료로 활용된다.

예술품분실등록회사The Art Loss Register/ALR

세계적인 규모의 미술품 등록 사이트로서 도난·약탈·판매되는 과정을 예방하고, 어디서나 쉽게 작품들의 출처들을 검색할 수 있는 시스템을 구축하였다. 특히 제2차 세계대전 피해 사례 담당부서를 운영하고 있으며, 사전 등록 시스템Positive Database을 활용하여 소장품을 미리 등록함으로써 문제 발생시 즉각 검색이 가능토록 하는 예방 기능을 강화하였다.

이와 함께 최근 들어서는 주요 경매회사들에서 검색 의무searching policy를 강조하고 있어 도난과 약탈 여부, 부분적으로는 진위 시비에 휘말린 작품인지를 파악하는 데 주요한 자료로 활용되고 있다.

3) D/B 구축 및 검색 정보

(1) 한국 미술품 감정단체 통계

고미술품에서는 한국고미술협회가 2006년에서 2008년까지 총 1,825점을 감정하여 발표한 자료에 따르면 52.82%인 964점이 진작이며, 47.17%인 861점이 위작으로 통계되어 위작의 비율이 상당수를 차지하고 있다.

근현대미술의 통계로서 한국화랑협회는 1982년부터 2001년까지 진행된 감정 결과를 보면 총 2,525점을 감정하였고, 진작이 68.4%로 1,728점, 위작이 29.5%로 745점에 이르며, 불능이 2.1%로 52점으로 집계되고 있다.[86] 한국미술품감정협회의 2003년부터 2011년까지 진행된 감정 통계를 보면, 전체 진위 감정수 4,462점 중에서 진작이 72.09%인 3,217점이고, 위작이 1,128점으로 25.28%를 기록하고 있다. 불능은 117점으로 2.62%를 나타내고 있다.

두 협회의 집계를 비교해 보면 한국화랑협회의 진작이 68.4%, 한국미술품감정협회의 진작이 71.24%로 평균 69.82%에 이르며, 위작은 한국화랑협회가 29.5%, 한국미술품감정협회가 26.37%로 평균 27.93%에 이른다.

고미술과 근현대미술품의 공통적인 통계로 보면 진작이 64.16%이며, 위작이 34.32%로 나타나면서 위작의 심각성을 재인식할 수 있는 D/B 자료를 제공하고 있다.

이와 같은 D/B 통계 자료들을 정리하고 분석하는 과정에서 분류된 위작의 성격과 특징, 재료와 수법 등에 대한 연구는 반복적으로 나타날 수 있는 의뢰작의 위작 현상을 판단하는 데 매우 중요한 근거가 될 수 있다.

물론 이와 같은 통계는 대체적으로 거래를 하기 위해서 의뢰하거나 다소 의심스러운 작품들을 의뢰하는 경우가 포함되어 있어 미술계에서 거래되는 작품의 일반적인 통계라고는 단언할 수 없다. 그러나 10점 중 거의 3점이 위작일 가능성이 있다는 것을 상기시킬 수 있다는 점에서

한국고미술협회 미술품 감정 통계자료(2006-2008)

한국고미술협회 감정 D/B 통계

장르	감정수(점)	진품	가품
도자	838(45.92%)	514(61.34%)	324(38.66%)
회화	487(26.68%)	231(47.43%)	256(52.57%)
서예	131(7.18%)	51(38.93%)	80(61.07%)
불교미술	221(12.11%)	93(42.08%)	128(57.92 %)
공예, 민속품	135(7.40%)	67(49.63%)	68(55.37%)
기타	13(0.71%)	8(61.54%)	5(38.46%)
합계	1,825(100%)	964(52.82%)	861(47.18%)

한국 미술품 감정 진위 결과 백분율

협회 구분	진작	위작
한국고미술협회(2006-2008)	52.82%	47.18%
한국화랑협회(1982-2001)	68.44%	29.50%
한국미술품감정협회(2003-2011)	71.24%	26.37%
평 균	64.16%	34.32%

한국화랑협회 미술품감정위원회 통계자료(1982-2001)

구분	진위 감정 작품수	진작	위작	감정 불능
동양화	739(29.27%)	511(69.15%)	213(28.82%)	15(2.03%)
서양화	1,762(69.78%)	1,195(67.82%)	530(30.08%)	37(2.10%)
조 각	24(0.95%)	22(91.67%)	2(8.33%)	-(0%)
총 계	2,525(100%)	1,728(68.44%)	745(29.50%)	52(2.06%)

한국미술품감정협회 통계 자료

한국미술품감정협회 제공

감정 작품수(점)				
2003-2011		2003-2011		
진위 감정	시가 감정 (2008-2011)	진작	위작	감정 불능
4,462	2,748	3,217(72.09%)	1,128(25.28%)	117(2.62%)

한국고미술협회 감정 분야별 분포(2006-2008)

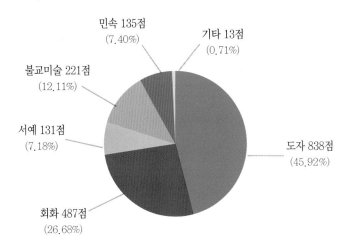

민속 135점
(7.40%)

기타 13점
(0.71%)

불교미술 221점
(12.11%)

서예 131점
(7.18%)

도자 838점
(45.92%)

회화 487점
(26.68%)

한국 미술품 감정단체 진위 결과

단위: %

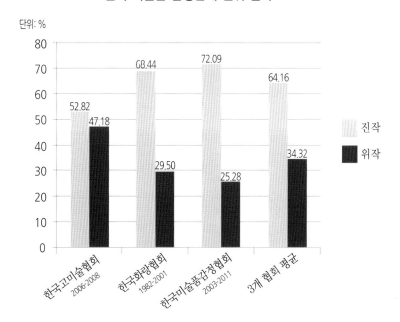

진작

위작

박수근이 즐겨 사용하던 액자의 스타일 각 작가마다 즐겨 하는 액자와 표구 스타일이 있으며, 대체적으로 특정한 화방이나 표구사에서 거래함으로써 감정시에는 출처 증명 과정으로서 해당 업체의 진술이 매우 중요하게 작용된다.

캔버스의 뒷면 천, 나무, 못자국, 기록 흔적, 스탬프 등 일체의 정보가 감정에 중요한 자료가 된다.

작가가 즐겨 사용하는 물감, 붓 역시 감정 정보의 중요한 자료가 될 수 있다.

장욱진의 서명

김환기의 서명

이우환의 서명

이응노의 서명

마티스의 작품 서명과 액자
진위 감정시에는 작품 액자 감정을 동시에 함으로써 작품의 출처를 밝히는 사례도 있다.

1903년 모네의 작품 서명

1898년 폴 고갱의 작품 서명

이상범의 낙관(좌,우)

변관식의 낙관

김기창의 낙관

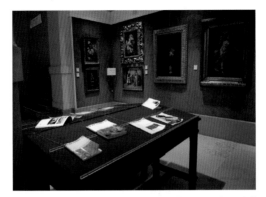

빈의 도로테움 경매장 입구에 카탈로그들을 비치하고 있다.

사회적으로도 경각심을 불러일으키고 있다.

(2) 감정 관련 자료들

감정시 활용되는 관련 자료의 형태는 매우 다양하다. 대표적인 경우 만들어 보면 다음과 같다.

진위 감정 D/B

감정 과정에서 자료를 비교하고 진위를 분석하는 필수적인 자료로 활용된다. 특히나 과거의 기법, 작가별 진위작에 대한 부분적인 비교에 사용되는 사례가 매우 많다.

카탈로그 등 전시 자료

관련 분야의 기존 자료로서 해당 작가나 작품 경향의 연대별 정리와 함께 비교 자료로 활용된다. 이는 미술사적인 차원에서 방대한 문헌 자료와 서적·도록·팸플릿·도판 등이 해당되며, 감정시에는 모든 자료들이 검색되거나 비교·활용된다. 특히나 최근 거래 실적으로서 경매 도록·전시 도록 등은 매우 유용하다.

미술품 감정시 각종 D/B 구축의 유형

진위 감정 D/B-감정 과정에서 자료 비교, 진위 분석 자료

위작 D/B-감정시 발견되는 위작이나 위작을 구입하여 비교 자료로 활용

카탈로그 등 전시 자료-진품의 경우가 거의 대부분이지만 시기별 전체 작품 비교 분석으로 사용

미술품 감정시 필요한 D/B 구축의 유형

생애 자료-작품과 직·간접적인 관련이 있는 일체의 생애 자료, 기사 등

필적, 인장-진위 분석에 필요한 일체의 현지, 친필 자료, 인보 등

시료-시료 채취에 의한 일체의 감정 D/B, 시대별로 사용한 재료 분석 자료, 각종 재료, 물감, 인주 등

액자, 재료, 표식-작가가 당시에 사용한 일체의 재료와 표구, 액자시 사용한 전문점의 스탬프, 각종 표식, 천, 액자의 형식 등

필적·인장

서명과 화제 등의 분석에서 많이 쓰인다. 극히 간결한 부분이지만 작가의 결정적인 습관과 필체, 당시 상황을 기록하고 있다는 점에서 중요하게 다루어진다. 인장은 대부분 복수 이상의 작품에 동일한 인장을 사용하게 되므로 자료를 수집한 경우 비교 분석이 가능하며, 한 작가의 모든 인장을 모아 놓은 인보印譜를 활용하여 구체적인 분석을 할 수 있다. 이 과정에서는 인주 종류, 인장을 찍는 힘, 주로 즐겨 사용하는 지점 등에 대하여 연구가 가능하다.

액자 · 재료 · 표식

재료 감정 분석 자료로서 작가가 생존시 사용한 일체의 재료와 표구·액자 등이 해당되며, 제작시 사용한 전문 표구사나 액자 전문점의 스탬프와 표식·천·액자 등은 매우 중요한 자료이다. 특히나 작가마다 자신이 직접 디자인하고 줄곧 지정된 화방·주물 공장·표구사·공구상 등에서만 거래를 하는 경우가 많아 작가마다 거래한 전문점을 파악할 필요가 있으며, 필요시는 직접 대조하는 과정이 요구된다.

특히 재료는 작가의 시기별로 다르게 나타나지만, 대체로 많이 사용하였던 물감·천·오일·종이·먹 등에 대한 정보가 요구된다. 붓·나이프·공구·드릴 등 다양한 용구들 역시 작품에 남은 흔적과 대조하여 진작의 가능성을 보완하는 데 자료로 활용된다.

시료

과학 감정 분석 자료로서 시료 채취에 의한 일체의 D/B 구축으로 회화는 물론 도자기·공예품 등 모두가 해당된다. 이는 파괴 분석에 의한 당시의 작품 시료와 종이·물감·인주 등 일체의 자료를 말한다.

생애 자료

해당 작가의 일체 참고 자료로서 유족의 증언이나 작가의 일기·비망록·작업 노트 등이 해당된다. 이는 감정시 작품 제작 당시의 정황을 파악하는 재료로 활용된다.

위작 D/B

위작에 대한 자료로서 감정시 발견되는 위작들을 구입하여 보관하고, 위작 분석을 통하여 감정시 위작 전문가의 기법을 연구할 수 있다. 위작의 기법을 연구하는 데도 유용한 자료로 활용된다.

(3) 가격 검색 정보

미술품 가격 정보와 트랜드 정보 등을 제공하는 대규모 사이트는 가격 감정에 막대한 영향력을 미치게 된다. 그 중에서도 40여만 명의 작가 자료를 서비스하면서 미술 시장의 동향을 실시간 서비스하는 artprice.com이 유명하며, 중국 최대의 미술 시장 전문 사이트 야창예술망雅昌藝術網/artron이 중국 미술품 검색으로 대규모 서비스를 하고 있다. 여기에 작가·갤러리·미술 시장 관련 정보를 서비스하는 artnet.com, artfacts.net 등이 많이 알려져 있다.

4) 중국의 연구 성과와 자료

중국에서 감정 관련 서적이 등장하기 시작한 것은 송대宋代부터였다. 송대 이전에는 장언원張彦遠(815-875)의 《역대명화기歷代名畵記》에 감식론·소장·구매·감상 등의 내용이 포함되어 감정 관련 지식을 얻었다. 송대 이후부터 컬렉터들이 늘어나고 위작도 증가하게 되면서 감정가들이 형

변관식의 낙관

일본의 히가시야마 가이이東山魁夷 작품 복제 기록표
평론가 가와키타 미치아키河北倫明가 총감수하고, 共同印刷株式會社 공방에서 제작하였음을 구체적으로 밝힘으로써 작품의 출처를 명확히 하고 있다.

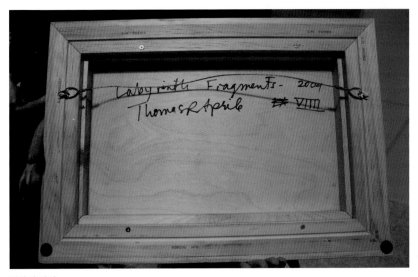

다양한 족자 표구
감정시 족자의 형식·재료·기법 등을 점검하는 것은 기초적인 절차이다.

액자의 뒷면
작가들이 남긴 기록이 자유롭게 적혀있어 감정시 많은 참조가 된다.

드루오 경매장의 카탈로그
시계와 보석, 사진자료 등에 대한 자료로서 자료 정보를 검색하는 데 유용하다.

러시아 예술이카데미아로슬라프 쉬깐드리야 보존수복회화기술연구소 소장이 이콘 등 회화 작품의
수복 과정과 안료 분석 등에 관하여 설명하고 있다.

성되고, 위작 판별과 감정 지식을 포함하고 있는 전문적인 서적이 등장하게 된다. 직접적으로 감정에 대한 내용만을 기술한 것은 아니지만 감식안·주요 자료 등을 포괄적인 내용으로 다루고 있는 책들은 상당수에 달한다. 감정 관련 저서의 출판 상황을 살펴보면 다음과 같다.

송대宋代 미페이米芾(1051-1107)의 《서사書史》·《화사畵史》 등의 관련 내용이 있고, 남송대南宋代 자어시가어趙希古의 《동천청록洞天淸錄》은 중국에서 처음으로 예술 풍격과 종이·비단·필묵·표구·인장 등에 근거하여 작품의 진위 판별을 제시한 저서였다.

명대明代에는 자오사어위엔雕塑園이 쓰고 왕주어증王佐增이 편집한 《신증격고요록新增格古要錄》과 까오선苦心의 《준생팔전遵生八箋》·《연한청상전燕閑淸賞箋》 등이 진위 판별과 감상에 대한 문제를 다루었다.[87]

1920년대부터는 더욱 전문적인 서화 감정 저서들이 출판되었는데, 전고궁박물원장인 마헝馬衡의 《서화 감별에 관한 문제關于鑑別書畵的問題》, 장헝張珩의 《서화 감정 어떻게 할 것인가怎样鑑定書畵》, 왕이쿤王以坤의 《서화 감정 약술書畵鑑定簡述》, 쉬방다徐邦達의 《서화감정개론書畵鑑定槪論》 등이 있다.[88]

해방 이후 중국 각 박물관의 서화 소장이 점점 증가함에 따라 1983년에 문화부는 중국고대서화감정조中國古代書畵鑑定組를 설립하였고, 시에쯔리우謝稚柳·치공啓功·쉬방다徐邦達·양런카이楊仁愷·리우지우안劉九庵·후시니엔傅熹年·시에즌성謝辰生 등의 감정가들이 8년 동안 전국에 현존하는 고서화에 대해 체계적인 조사와 감정을 실시하였다. 그리고 《중국고대서화목록中國古代書畵目錄》과 전체 24권으로 구성된 《중국고대서화도판목록中國古代書畵圖目》 등 감정을 위한 참고 서적을 출판하게 된다.

또한 중국고대서화감정조의 감정위원 중 한 명인 쉬방다는 동시대 서화감정가 중에서 가장 많은 감정 저서를 출판하기도 했다. 대표적인 저서로는 《고서화감정개론古書畵鑑定槪論》·《고서화위조연구古書畵僞訛考辨》·《고대서화요점기록古代書畵過眼要錄》·《회화편년표歷代流傳繪畵編年表》·《역대 서화가 전기 연구歷代書畵家傳記考辨》 등이 있다.

야창예술망 중국 최대의 미술 시장 전문 사이트

베이징의 아트론 본사 세계 최대의 미술품 정보를 서비스하고 있다. 미술 시장의 지수, 작가별 저작권, 정밀 인쇄, 서적 출판, 작품 복제 등을 총괄하는 회사이다. 좌측은 최첨단 기술로 복제된 유화작품.

　현재까지 중국에서는 세계적으로도 유례가 없을 정도로 단기간에 집중적으로 서화를 비롯한 옥기·자기·동기·화폐·고서적 등 수백여 종에 달하는 다양한 분야의 감정 관련 전문 서적이 출간되고 있다.

IV. 미술품 감정의 실제

1. 진위 감정

1) 진위 감정의 원칙

(1) 진중한 판단과 전문성

한 작품의 진위에 대한 판결은 의뢰작의 운명을 결정하는 일이기도 하지만 인류의 문화재를 재탄생시키기도 하는 매우 중요한 일이다. 뿐만 아니라 작게는 한 작가의 예술 세계를 조명하는 일과 직결되며, 또한 소장자의 재산 가치를 결정한다는 점에서 생활 현장과도 직결된다.

이와 같은 이유로 물론 한 점의 위작이 진작으로 평가되어서도 안 되겠지만, 특히나 진작이 위작으로 기록되어 오류를 범하는 일은 가장 유의해야 할 전제 조건이다.

진위감정가의 자격은 매우 중요하다. 진위감정가의 자격은 전문 분야, 또는 해당 작가와 작품 경향을 철저히 연구하거나 감정 경륜이 있는 자가 우선으로 손꼽힌다. 여기에 카탈로그 레조네 제작자, 오랫동안 관련 작가나 작품을 거래한 아트 딜러, 친족이나 제자·동료로서 의뢰작에 대한 명확한 이해가 가능하고 증명을 할 수 있는 자 등이 포함될 수 있다.

유의해야 할 점은 일반적으로 작가·고고학·역사학·미술사·미술비평·뮤지엄 큐레이터 등 광범위한 학문적 영역에서 활동하는 전문가들을 감정가와 동일시하는 경우가 있으나, 이는 매우 위험한 판단이다.

미술품 진위 감정은 지극히 전문성을 요구하는 독립적인 영역이며, 극소수의 전문가만이 가능하다는 점을 재인식해야 한다. 판단에 있어서도 매우 진중하고 객관적인 과정과 원칙을 준수해야만 한다.

(2) 작품이 최우선의 기준

의뢰작이 접수되는 과정에서 경우에 따라서는 상당히 여러 종류의 참고 자료들이 동시에 제출된다. 소장 경로, 소장자나 목격자의 자필 증명, 전시되었던 사실을 증명하는 카탈로그, 작가와 함께 작품을 찍은 사진 등이 대표적이다. 그 중에서도 의뢰인들은 소장 경위에서 매우 구체적인 일자나 장소·상황을 정리하여 진작을 증명하려는 노력을 한다.

감정가에게는 그 어느것도 버릴 것이 없는 자료이지만, 상대적으로 그 어느것도 작품의 상태를 우선하지는 못한다. 감정은 '의뢰작의 현재'가 가장 최선의 진실이기 때문이다.

극단적으로 말하여 작품 상태는 위작으로 판단되는데, 작품의 소장 경로나 자료 근거가 분명하다고 하여 진작으로 뒤바뀔 수는 없다. 심지어 작가와 함께 찍은 사진의 작품을 첨부한 경우라도 그 사진에 찍힌 작품을 그대로 모작할 수 있으며, 소장 경로는 명확한데 의뢰작이 바로 그 작품이 아닌 경우도 있을 수 있다. 좋은 사례로 존 드류John Drewe는 위작을 리스트에 올리기 위하여 뮤지엄 소장품 기록까지도 위조하였으며, 20세기 딜러였던 퍼디낸드 레그로스Ferdinand Legros는 위조된 증명서와 함께 그림을 팔았고, 때때로 레그로스와 레싸드는 오래된 책을 구해서 드 호리의 위조 작품을 설명하는 책으로 둔갑시키는 수법까지 구사하였다.

그외에도 유명한 뮤지엄에서 개최된 작가의 두터운 전시 도록에다 몇 페이지만을 위조 인쇄하여 끼워넣는 방식으로 '출처 위조'한 사례도 있다.

진작으로 기록된 저명한 감정가의 감정서를 첨부하는 경우에도 그 원본을 감정가에게 명확히 확인하지 않은 상태에서는 감정서 자체를 신뢰할 수 없다. 더욱이 다양한 과학적 분석 결과들은 미술품감정가의 식견이 없는 한 단지 분석 결과일 뿐이며, 그 정확성을 검증하기 위하여 감정 그 자체를 감정하는 경우가 적지않다.

폴 들라로슈Paul Delaroche(1797-1856) 작, ⟨헨리에타 손탁의 초상Portrait of Henrietta Sontag⟩, 1831. 캔버스에 유채, 73×60cm, 러시아 국립 에르미타주 박물관 소장.
진위 감정시 작품의 액자와 액자에 부착된 근거, 뒷면의 기록 등을 통하여 작품의 출처를 거슬러 올라가는 경우도 있다.

the pottery has absorbed during its lifetime can be calculated from the TL. The annual dose of natural radioactivity within the pottery can be measured in the laboratory using counters. From these measurements we can obtain an approximate age for the piece.

FINE GRAIN METHOD

The samples are heated and the data appears as a graph of TL against temperature, called a glow-curve. The samples are irradiated in the laboratory with a known radiation dose and heated to produce another glow-curve. By comparing the glow-curves we can calculate the dose of radiation absorbed by the piece during its lifetime. Radioactive measurements on the clay tells us how much radiation the piece is receiving each year. This enables us to calculate the approximate age of the piece. Using TL we can see that one of these 'fat ladies' is genuine and the other is a modern copy.

Glow-curve from genuine Fat Lady

Glow-curve from modern Fat Lady

For both pieces: curve (a) is the TL emitted by a sample of powder taken from the object; curve (b) is a laboratory induced glow-curve curve (c) is the background. **The ancient piece**: (a) is way above the background (c), and approximately midway between background and (b) **The modern piece**: (a) is only just above the background (c) and way below (b)

THE PRE-DOSE METHOD

Porcelain and certain other types of clay cannot be tested using the fine-grain method. We then have to use the pre-dose method. The TL reader is programmed to measure changes in the 110μC peak of quartz (the pre-dose peak) in the clay. Each time the sample is irradiated and then heated, the pre-dose peak increases. The increase is related to radiation dose. The first increase is due to the natural dose which the piece has absorbed over its life-time.

Fine grain discs

Porcelain slices.

Cutting a porcelain slice

유화물감과 기름
작품 감정시에는 작가가 사용한 재료 분석, 재료의 일치 등도 매우 중요한 요소이다.

옥스퍼드 감정회사의 과학적 분석 과정
1997년에 설립된 이 회사는 전 세계의 고객을 보유하고 있으며, 다양한 분석 방법을 통해 진위를 결정한다.

(3) 100%의 자신감

진위의 판단은 작가·제작 시기·기법·제작지·화제 해석·보수 정도 등에 대한 연구가 완결된 후에 가능하다. 그러나 안목 감정의 경우는 방법과 성격 그 자체가 경륜에 의한 직관적인 판단이 주를 이루기 때문에 100% 확신이 어려운 사례가 상당수 발생한다. 아무리 유능한 감정가라고 하더라도 항상 100%인 감정 또한 불가능하다. 결국 최종적인 판결은 100%의 자신감이 있을 때만 진·위 결론을 내리게 되며, 그외에는 감정 불능으로 유보되어야만 한다.

(4) 진작과 위작의 정의

진작은 '원작'을 의미한다. 물론 처음 제작되었던 '원형'이 일정 부분이상 유지되어 있어야만 한다. 만일 심각한 수준으로 원형이 왜곡된 상태의 수복을 하였거나 원형을 변형하여 내용이 추가되거나 절단·훼손되었을 시는 단순히 '진작'으로 판정할 수는 없다. 이때는 반드시 작품의 상태를 표기하거나, 왜곡 수준에 따라 '부분 진작' 등의 용어를 사용할 수도 있다.

위작은 특정 시대·작가 등의 작품을 위조하여 속일 목적으로 사용한 것과, 제작 당시는 위작이 아니었으나 특정 시대·작가 작품으로 타인을 속일 목적으로 사용한 경우이다.

감정시 보나 임격힌 진위 판정은 의뢰자가 감정신청서에 의뢰작의 작가·연대 등 기록을 제시한 경우와 제시하지 않은 경우로 나뉠 수 있다. 제시한 경우는 작가·연대·화파·분야·재료·기법·제작처 등에서 주요 기준인 작가와 연대 등 일치 여부에 의하여 '진작' 판정을 하게 된다. 물론 이 경우 기록된 자료는 의뢰자의 희망이거나 출처에서 제시된 자료, 기존 감정 결과 등이 포함된다.

한편 기록을 제시하지 않은 경우는 명확한 작가나 연대 등의 제한이

진작과 위작의 정의

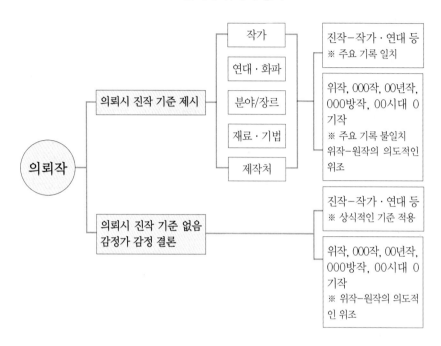

없으므로 작가·연대 등 주요 기록과 일치하는가보다는 특정 범위를 제한하지 않고 상식적인 기준으로 진위를 결정한다.

일반적으로 의뢰작에 대한 기록과 다를 경우 위작이라는 용어를 사용할 수는 있지만, 명확히 말하면 모두 위작이라고 할 수는 없다. 그 이유는 감정신청서에 기록된 작가가 아니고 아예 다른 작가의 작품이거나 다른 연대, 방작倣作 등 특정 시대·작가 작품으로 타인을 속일 목적이 아닌 경우가 있기 때문이다.

물론 특정 시대와 작가의 작품을 의도적으로 위조한 경우는 '위작'이다. 그러나 위작의 정의는 '위조 행위' 그 자체보다도 의도성이 개입되었는가를 중요시한다. 즉 개인적인 차원에서는 얼마든지 타작품을 모작·복제하거나 임모할 수는 있어도 이를 유통하거나 전시하는 등의 행위가 시작되는 시점부터 위작으로 간주된다.

일반적으로 감정시는 위작의 의도성 여부에 대하여는 명확히 할 수

없으므로 '위작'을 판정할 시는 매우 신중해야 하며, 최종적인 결론은 법정을 거쳐서 가능하지만 판정이 모호한 사례도 많다.

(5) 진위만 존재

부분 위작이거나, 특별한 경우를 제외하고 모든 작품은 어떠한 형태로든 진위의 중간은 없다. 단지 진작과 위작만이 있을 뿐이다. 그렇기 때문에 진위 감정에서는 이론적인 분석과 연구가 철저히 진위의 판별을 위해서 존재해야 한다. 그러므로 엄격히 말해 '감정소견서' '감정의견서' 등은 단지 상당 수준의 의견일 뿐 진위 감정의 판정은 아니며, '감정서'만이 진위를 증명한다.

(6) 전성기·대표작의 각인

한 작가의 전성기는 사례마다 다르지만, 작가의 전 생애 중 매우 짧은 시기에 소수만을 제작한 경우도 있고 장시간 다수의 작품을 제작한 경우도 있다. 그렇기 때문에 아무리 어떠한 작가도 걸작만 존재하는 것은 아니며, 태작駄作도 동시에 존재할 수밖에 없다. 특히나 학습 시기의 작품이나 실험적인 작품들은 작가의 개성이 배어 있지 않은 경우가 많으며, 변화와 굴곡이 심하여 감정 단계에서 매우 입체적인 연구가 병행되지 않으면 어려움이 발생할 수 있다. 마찬가지로 고려시대 청자나 조선시대 백자 역시 절정기에 제작된 작품들과 쇠퇴기에 제작된 작품은 진작이라 하더라도 상당한 차이가 있다. 이 경우는 단순히 진·위의 구분보다는 명확한 연대·제작지 등을 밝혀냄으로써 의뢰품의 진정한 가치를 근간으로 한 판단을 내리게 되며, 보다 명확한 근거를 확보하게 된다.

(7) 예외적인 경우에 대비

언제나 예측 불허의 변화를 대비해야 한다. 어떤 경우이든 재료·기법·액자·서명·소재 등에서 불규칙한 변화를 일으키기 때문에 대표적인 경향에만 의거하여 감정을 한다면 실수할 가능성이 많다. 특히나 같은 시기, 같은 지역과 공방이라 하더라도 평상시 쉽게 볼 수 없는 실험적인 형태나 기법·색채·재료 등에 의해 제작된 작품들이 얼마든지 존재할 수 있다. 또한 작가가 주로 다루던 소재나 사용하던 기법·재료 등의 갑작스런 변화가 있을 때나 여행중에 타인에게 선물로 제작한 경우, 주문 제작, 동일한 작품을 2점 이상 제작한 경우 모두 예외적인 경우이며, 이와 같은 변화에 대하여 섬세하게 연구하고 가능성을 예상하는 심미안이 요구된다.

(8) 복원·변형 상태

작품 훼손이 심하여 복원이 된 경우 각기 다른 상태를 보이게 된다. 도자기와 같은 경우 최근에는 시각적으로 보면 거의 흠을 찾을 수 없을 정도로 완벽한 복원이 가능하여 과학적인 분석이 동시에 요구되는 사례가 많다. 수묵화는 약품 처리로 복원된 경우 색채가 상당 부분 약해지면서 먹색이 희미해지거나 담채가 약화되는 경우를 발견할 수 있다. 이러한 작품은 처음 대할 때는 진작이 아닌 것으로 판단되지만, 복원 과정을 감안하고 판단하면 전혀 다른 결론을 얻게 되기도 한다.

액자·캔버스 틀을 변경한 경우 역시 작품에 상당한 영향을 미치게 되고, 의심의 요인이 된다. 바니쉬varnish 처리 전과 처리 후, 브론즈 조각 위에 칠을 한 경우 등 매우 다양한 형태에서 원작에 변형이 이루어질 때는 진작이 아닌 것으로 오인할 가능성이 그만큼 상승하게 된다.

(9) 위작·위작자에 대한 연구

위작과 위작전문가에 대한 심도 있는 연구는 매우 중요하다. 특히나

전공 분야를 가진 감정가의 경우는 과거 감정 작품에 대한 자료를 바탕으로 위작전문가의 경향·특징·습관·재료·선호하는 시대·기법 등을 숙지할 필요가 있다. 예를 들어 A 위작자는 이상범의 작품 위작을 제작할 때 습관적으로 여름 풍경보다는 훨씬 빠르고 복잡하지 않은 겨울 풍경을 즐겨 그린다든가, B 위작자는 반드시 한 작가의 작품 그대로를 복제하듯 제작하지 않고 적절히 다른 작품의 부분을 떼어다 붙인 듯 복합적으로 섞어서 그려 나가는 습관을 갖는다든가 등의 습관을 인지하는 것이다.

2) 위작의 대표적인 경향과 수법

(1) 대가와 대표적 화풍에 집중

위작은 일반적으로 미술 시장에서 고가로 거래되는 대표적인 경향의 작품을 겨냥하게 된다. 즉 미술사나 비평적 관점에서 높은 평가를 받았다고 해서 모두가 위작의 대상이 되는 것은 아니며, 높은 가격을 형성하는 인기 분야·작가 또는 인기 화풍 등에 집중된다.

작가마다 인기 있는 화풍이란 다소 불규칙하지만 어느 정도는 기준이 있으며, 그 작가를 대표하는 상징성을 띠면서도 대중성을 겸비한 경우를 일컫는다. 즉 김환기의 경우 도자기·달·매화·여인 등이 등장하는 구상 시리즈에 인기가 집중되어 있으며, 일부 드로잉들도 여전히 인기가 있다. 그러나 그의 대표적인 경향인 '점 시리즈'는 일반인들에게 그리 높은 평가를 받지 못한다. 평론가들과는 상당한 차이를 보여주는 부분이다.

운보 김기창의 경우 청록 산수와 바보 회화에 인기가 집중되어 있어 여타의 경향, 즉 말기의 점선 시리즈나 중기 이전의 작품들, 문자도, 추상화 시리즈와는 몇 배 이상의 가격 차이를 보인다. 천경자 역시 카타르시스를 느끼게 하는 원시적 모습의 여인 초상과 나비·꽃 등을 그린 인물화나 원시림과 동물 등의 소재가 단연 인기를 끈다.

러시아 레핀대학에서 수복 과정에 있는 유화 작품 일부

고대의 토기 가운데에서 접합된 흔적이 미세하게 나타난다.

청전 이상범은 청량하면서도 안개 낀 시골 풍경의 수평적인 구도에 단편적인 부벽준을 즐겨 구사하면서도 오두막과 사람·나룻배 등이 동시에 있는 작품을 최고로 친다. 사람이 없다든가, 전형적인 구도가 아닌 경우 다소 가격이 떨어지게 된다. 반 고흐는 학습기에 남긴 밀레의 영향을 받은 일련의 작업보다는 그의 뭉클거리는 터치와 광적인 속도로 그려 나간 말년의 작품들이 선호된다. 장따치엔張大千(1899~1983) 역시 평생 남긴 임모 작품들보다는 장쾌한 청록발색이 섞인 발묵潑墨의 표현주의적인 그만의 화풍이 선호된다. 하지만 이같은 선호도는 작가의 예술성이나 가치 평가와는 거리가 있으며, 단지 시장의 인기만을 반영하였을 뿐이다.

재료 사용에 있어서도 고가를 노리는 것은 당연하다. 드로잉·밑그림·수채화·연필화 등을 피하고 유화를 선호하며, 한국화 역시 밑그림이나 사생을 모작하는 사람은 거의 없다. 판화 역시 극히 유명한 세계적 작가가 아니면 모작을 하는 경우가 없다.

미국과 유럽의 경우에는 유화·특수 조각·수채화·스케치·청동 조각·판화순으로 위작이 성행한다. 그러나 유명 작가·분야일수록 감정가 역시 많은 수가 분포하고 있으며, 기법 역시 발달되어 있다. 다시 말해 위작하기가 어려울수록 판매 예상 가격은 상승한다는 것이 일반적인 통념이다. 그러나 예외는 항상 있다. 피카소 작품의 경우 그렇게 유명하지 않은 르네상스 시대 작가 작품보다 위조하기가 훨씬 쉽지만 고가이다.[1] 위작자들이 즐겨 선호하는 순위는 유화·특수 조각·수채화·드로잉·브론즈·판화 등이다.

(2) 선호하는 주제들

이상범의 여름 산수와 겨울 산수는 대표적인 예이다. 즉 여름 산수는 수차례 반복되는 우림질의 기법에서 상당한 어려움을 겪게 되어 난해한 모사나 위조 기법으로 인식될 수밖에 없으나, 겨울 풍경을 위조할 때는

오래된 캔버스의 뒷면
밀레가 사용한 것으로 재현된 캔버스 뒷면과 이젤.
재료나 화구에서도 다양한 감정 정보가 제공된다.
바르비종 밀레 아틀리에.

유화 캔버스 뒷면
작가들의 필체로 남겨진 제목·날짜·서명 등
이 있으며, 중요한 자료로 활용된다. 이승오
작가의 **〈비평가의 초상〉** 캔버스 뒷면 서명.

그와 같은 과정이 생략되기 때문에 선호된다. 결국 아무리 걸출한 위조
전문가라 할지라도 극도로 미세한 감각으로 이어지는 수묵화의 우림질
은 전체 작품의 분위기를 좌우할 뿐 아니라 색채면에서도 극히 어려운
기법에 속하기 때문에 가능한 회피하는 경향이 있다.

불과 얼마 전까지만 해도 시중에 이중섭의 드로잉과 은지화 등이 적
지않게 유통되는 것을 목격할 수 있었다. 이 역시 비교적 단순한 구조로
위작이 용이하면서 작품가격은 고가이기 때문이다. 그러나 역설적으로
감정가들은 터치나 획이 적고 작품이 단순할수록 오히려 진위를 가려내
기가 쉽다고 말한다. 그만큼 위작자의 내공이 쉽게 드러나고 진작과 차
이가 있을 가능성이 많기 때문이다.

(3) 크기의 변형

평소 작가가 애호하는 작품 사이즈를 변형하여 제작함으로써 특별히

주문을 받아 제작했다는 것을 암시하고, 평상시의 기법과 다르게 나타나고 있다는 것을 정당화한다. 이는 감정가나 소장자의 심리 상태를 교묘하게 이용하는 것으로, 예외적인 작품이기 때문에 평상시 작품과 상이한 부분이 나타날 수밖에 없다는 점을 합리화한다.

(4) 뒷부분의 의도적 흔적

위작의 진실을 입증하기 위하여 제작 당시 특별한 흔적을 남기는 부분이다. 주로 뒷면을 조작하게 되는데, 작품을 받는 사람 이름, 자신의

유형별 위작 및 수법

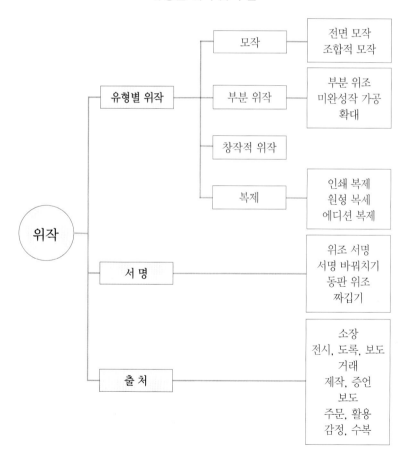

비망록 등을 의도적으로 기록하여 신빙성을 높이는 수법이 일반적이다. 또한 진작에서도 가끔 볼 수 있지만 누구누구에게 어떤 메모를 써놓는다든가, 종이에 쓴 기록을 테이프로 부착해 놓는 경우도 있다. 또한 캔버스 같은 경우 당시 제작회사의 파란색 인장을 찍어서 당시의 재료가 분명하다는 것을 증명하기도 하고, 화방의 고무인이 찍힌 것을 위조하기도 한다.

여기에 캔버스의 오래된 느낌을 내기 위한 여러 가지 수법을 사용하는 것은 위작하는 데 있어서 일반적인 과정이다. 기름을 바른다든가, 아예 오래된 천과 캔버스 틀을 구입하여 씌운 후 그리는 등의 수법을 사용한다. 이 경우 캔버스 틀에 박힌 못 자국이나 녹슨 흔적, 처음 박았던 자국에 두번째 자국이 있는지를 살피기도 한다. 그 이유는 캔버스가 원작으로 보존되어 왔는지, 타인에 의하여 캔버스 틀을 옮기게 되었는지를

작품의 뒷면 기록
작품 제작 당시의 간단한 기록들과 부착된 상표 등은 진위를 판결하는 데 매우 중요한 자료로 활용될 수 있다.

판별하기 위해서이다. 이와 같이 정확한 진위 구분을 위해서는 언제나 화면의 뒷면은 물론 옆면까지도 면밀한 관찰이 필요하다.

한국화 경우는 마감으로 덧붙인 종이, 풀칠의 흔적, 장식, 목재, 비단 등으로 연대나 제작한 표구점 등을 쉽게 구분해 낼 수 있다.

(5) 기타 위작 수법[2]

- 고서를 구입하여 백지면 위에 스케치 혹은 그림을 그린다.
- 종이를 차茶에 적신 후 건조시켜 오래된 종이인 것처럼 위장한다.
- 전혀 유명하지 않은 오래된 작가의 작품을 구입하여, 이 위에 위작을 하거나 액자와 캔버스 틀만을 사용한다.
- 진공청소기를 역으로 작동하여 그림 위에 수세기를 거쳐 쌓여 생긴 먼지와 때 등을 연출한다.
- 기계로 대량 생산된 못을 사용하지 않고, 매우 녹슨 못, 혹은 가치가 없는 오래된 그림의 액자 못 등을 사용한다.
- 회화 작품의 경우 펜·얇은 붓·유약 등을 통해 오랜 세월이 흘러 생긴 것 같은 틈craquelure을 가장한다.
- 유화 작품 위작시 오븐을 사용하여 신속하게 건조시킨다.
- 태양등sun lamp을 동원한다. 회화 표면이 등의 광선을 400시간 받을 경우에 100년이 더해진다고 한다.
- 오래됐지만 평범한 유화·스케치·판화 작품을 구입하여, 유명 작가의 서명을 위조한다.
- 개인 혹은 기관 소속 수집가가 작품을 가름하기 위해 액자 후면에 날인한 스탬프 혹은 컬렉터 마크collectors' marks 등을 위조한다.
- 20세기 몇몇 유명 작가의 판화에는 에디션 넘버edition number가 있는데, 이를 위조한다. 주물 뜬 조각의 경우에는 캐스팅 번호를 날조한다.
- 고가구의 경우 흠집·자국·마크 등을 의도적으로 만들고, 일부를 파손하기도 한다.[3]

• 도자기의 경우 위작을 만들어 가는 모래를 묻혀 수만 번을 손으로 만지고 돌리기를 반복하여 수백 년 세월의 흔적을 위조한다.

3) 유형별 위작 수법 및 감정

위작 전문가들이 사용하는 수법은 다양하다. 가장 대표적인 것은 전면 모작으로서 진본을 그대로 제작하는 것이며, 조합적 모작은 몇 점의 작품을 혼합하여 짜맞추는 형식이다. 부분 위작은 일부분만 위조하는 부분 위조, 미완성작 가공이 있으며, 일정한 크기의 작품을 두 배로 확대하는 수법이 있다.

한편 창작적 위작은 상당한 수준에서 응용력을 발휘하여 작가의 창조적인 경지를 위조하는 수법이며, 복제는 인쇄·원형·에디션 복제 유형으로 세분화된다. 출처 위조 역시 작품 위조에 못지않게 중요한 요소로서 소장·전시·제작 기록·보도·주문 및 활용·감정 등에 관한 내용이 대부분이다.

이 수법에서는 서명 및 인장 위조, 수집가의 고유 스탬프나 마크 collectors' marks 위조 등이 있으며, 가짜 증명서류가 동원되기도 하는데 저명한 학자, 경매사 등이 수십 년 전에 발급했던 문서를 구해서 가짜 서류를 만드는 것이 한 예이다.[4]

(1) 모작模作

① 전면 모작

진본의 모사

위작을 제작하려는 작가의 진본 한 점을 놓고 그대로 모사하는 방법이다. 복제 위조Direct Copy Forgery라고도 하며, 위작을 제작하는 데 가장 초보적이고 일반적으로 사용된다.

실제 작품을 보고 할 수 없는 경우는 인쇄품만 보고 모사하는 경우도 있다. 대부분 상당한 수준의 묘사력을 지니고 있지만, 연대가 오래될수록 화면 연출이나 재료의 준비·기법이 어려울 수밖에 없다. 종이나 캔버스·물감·액자 등이 당시의 것으로 보여야 하기 때문에 화학적인 반응을 일으키거나 커피·음료 등을 이용하고, 땅속에 파묻거나 물속에 담가 두는 등 다양한 수법을 구사한다.

그 중 종이나 은박지·레이션 박스 등은 아예 당시의 재료를 구하여 진본과 동일한 재료를 사용하기도 하며, 한국화의 경우 1960-70년대에는 유산지를 활용한 밑그림 수법을 많이 사용했다. 유산지는 기름을 먹인 습자지와 같은 것으로, 진본 위에 올려 놓고 투명하게 비치는 아래의 그림을 같은 크기로 옮긴 다음 다시 위작으로 옮기는 수법이었다. 이후 기자재의 발달로 위작 수법이 다양하게 진화하였다. 슬라이드를 촬영한 후 이를 그대로 스크린에 비추는 방식을 사용하기도 하였고, 최근 들어

카탈로그 등을 보고 직접 모작을 하고 있는 장면

서는 빔 프로젝트를 사용하면서 훨씬 정교한 모작을 제작하는 것이 가능해졌다.

분명한 모델이 있는 경우

이 수법의 공통점은 모델이 된 대상 작품이 있으며, 그 중 상당 작품이 도록에 실린 근거가 있다는 것이다. 그러므로 해당 작가의 카탈로그·화집 등을 총망라하여 의뢰된 작품에 대한 정보를 검색하고, 이에 앞서 카탈로그 레조네와 대조하는 작업을 진행하게 된다.

뿐만 아니라 감정가들은 전문 분야의 작품들을 머릿속에 입력하고 있어야 한다. 순간적으로 감각에 의해 판단해야 하는 경우가 다수 발생하기 때문이다.

한편 감정 당시에는 동일한 모델 작품을 발견하지 못하였지만, 감정 이후에 발견하는 경우도 얼마든지 있을 수 있다. 이때에는 본래의 의뢰작과 감정 후에 발견된 작품을 동시에 비교하지 못하여 어떤 작품이 진작인지를 파악하기 어려운 상황이 발생한다. 이러한 경우에는 소장자들의 동의를 얻어 두 점에 대한 재감정을 실시해 보는 것이 가장 좋다.

한 사례로 1984년 위작 전문가 에릭 햅번Eric Hebborn의 위작 행각이 드러났던 일이 있다. 당시 워싱턴 D.C.의 내셔널 아트 갤러리 큐레이터들과 뉴욕의 모건도서관Morgan Library측에 의해 그들이 각기 따로 구입한 두 점의 그림이 같은 종이에 그려져 있음이 밝혀짐으로써 위작 사실이 발각되었다.[5] 또 다른 사례로 판화가 조반니 피라네시Giovanni Piranesi의 작품이 진위 논쟁에 있었는데, 1988년 미국의 게티 센터에서 문제 작품과 거의 동일한 드로잉을 구입하면서 위작 사실이 밝혀진 일이 있다.[6]

우리 나라 사례로서는 OOO 작 'A' 위작 시비 사건을 들 수 있다. 2000년 4월 28일 OO경매 주최 명품경매전에서 4천만 원에 낙찰된 유화 'A'에 대하여 OO 대표 OOO 씨는 이 작품과 같은 구도의 작품 'B'를 20년째 소장하고 있다고 주장하며 위작 가능성을 제기하였다. 즉 'A'가 'B'의 중간 부분을 베낀 작품이라는 주장이었다. 그러나 OO경매에서는 'A'가

1995년 뉴욕 소더비 한국미술품경매에서 3만 9천여 달러에 낙찰된 기록이 있는가 하면, 1999년 ○○시립미술관에서 개최된 근대미술전에 출품된 작품이라는 소장 경로의 명확성을 제시하면서, ○○○의 이 작품이 제작될 당시 크기가 다른 그림이 양산되어 작품이 복수 이상 존재할 수 있다고 반박하였다.

더군다나 이 작품은 ○○시립미술관에서 1999년 6월 15일부터 1999년 8월 15일까지 열린 전시회에 출품되었기 때문에[7] ○○옥션으로서는 국내에서의 검증이 이루어진 것으로 판단했을 가능성이 있다.

복수 이상의 제작 가능성과 직접 모작으로서 한 점이 위작일 가능성이 제기될 수 있는 사례로서 최종 결론은 없었다.

진일보하는 자료 연구

1970년대만 해도 인터넷이 없어 의뢰작에 대한 자료 연구가 모두 수작업으로 이루어졌다. 전시 자료도 희귀하고 화집 등 책자도 별로 없었던 현실에서 진작과 위작의 대조 과정은 매우 쉽지 않은 일이었다. 그러나 최근에는 주요 작가들의 수준 높은 화집이 발간되고, 미국과 유럽에서는 작가별로 다양한 카탈로그 레조네Catalogue Raisonné를 제작하고 있으며, 온라인으로도 검색이 가능한 서비스가 등장하면서 과거보다 비교할 수 없을 정도로 발전된 자료 감정이 가능해졌다.

여기에 감정기구나 감정가들에 의하여 '미술품 감정 데이터베이스'가 구축되면서 역대 감정 작품 D/B를 검색할 수 있어 속도와 내용면에서 모두 진일보하게 되었다. 이와 같이 진보된 방법들은 의뢰작이 접수되면 즉각 그 모델이 있는지, 제작 시기와 비슷한 작품들의 경향은 어떠했는지를 빠르게 연구할 수 있게 됨으로써 직접 모작을 판별하는 데 적중률을 크게 향상시키고 있다.

유사한 여러 작품

감정 의뢰작의 모델이 되었을 것으로 추정되는 진작이 발견되었거나

이미 존재하고 있는 유사한 작품이 있을 시는 필수적으로 상호 비교가 필요하다. 진위 감정의 시각에서 보면 위작의 원본이었을 가능성이 있기 때문이다. 그렇다고 해서 유사한 작품이 존재한다는 자체가 무조건 위작이라는 판정은 위험하다. 작가들은 얼마든지 동일한 소재·구도·색상을 사용한 작품을 반복할 수 있기 때문이다. 고대나 중세 회화에서도 그 사례는 많이 있으며, 특히 작가가 심취한 소재에 대해서는 몇 년, 몇십 년 후에도 반복된 작업을 할 수 있다.

세계적으로 잘 알려진 루브르 박물관 소장 레오나르도 다빈치 작 〈모나리자〉 역시 여러 차례 진위 논란이 있었다. 2012년 2월에 프라도 미술관은 〈모나리자〉와 매우 흡사한 작품의 배경을 지워내는 작업을 종료하면서 다빈치 작품은 아니지만 동시대에 제자의 모작임을 새롭게 밝혀냈다. 2012년 9월에 〈아일워스 모나리자Isleworth Mona Lisa〉는 루브르 작품보다 10년 전에 그려진 진작이라는 주장이 제기됨으로써 세상을 놀라게 하였다. 그러나 이 작품에 대하여는 진위 양론이 팽팽한 상황이다.

비슷한 작품 중에는 이처럼 작가 외에도 방작倣作으로 학생·후학들이 원작을 모델로 거의 유사하게 제작하는 사례가 있다. 특히 한중일 동북아시아의 전통 회화에서는 선대의 작품들을 숭상하는 풍조가 짙게 깔려 있어 방작을 대하는 것은 그리 어렵지 않다. 우리 나라에서도 박수근 역시 진위 문제가 되었던 〈빨래터〉가 연대를 달리하여 4점이나 제작되었다. 한국화에서는 방작에 그치지 않고 스승의 직접적인 영향을 받은 제자들의 작품이 서로 구분이 불가능한 사례도 있다. 변관식·이상범·김기창 등 한국화에서도 이와 같은 사례는 많이 나타난다.

근대 유럽에서도 빈센트 반 고흐의 〈해바라기Sunflowers〉, 에드바르 뭉크의 〈절규The Scream〉 등 유사한 작품들이 많아 새로운 작품들이 발견되는 과정에서 감정가들을 긴장시켜왔다.

고흐의 〈해바라기〉 시리즈는 총 7점이 있으며, 1888년 8월부터 시작하여 1989년 1월까지 반복적으로 그리게 된다. 처음 두 점은 비교적 단순한 정물로서 고흐의 전형적인 화풍이 제대로 반영되어 있지 않으나, 세

운보 김기창의 소 그림 진위
상단 2점은 위작, 하단 2점은 진작. 상당한 수준에 도달한 위작자의 경우 주요 사물이나 특징을 이루
는 부분은 진작과 구분이 어려울 정도로 창작적인 간접 모작이 가능하다.

번째 작품부터는 12–15송이로 구도나 터치·색상 등이 매우 흡사한 작
품들을 제작하여 고흐의 상징적인 시리즈가 되었다. 이외에도 고흐의
작품 중에는 〈가셰 박사의 초상화Portrait of Dr. Gachet〉 역시 개인 소장
과 파리 오르세 미술관 소장본이 매우 흡사하다.

　뭉크의 〈절규〉는 오슬로 내셔널 갤러리, 뭉크 미술관 소장품 등 비슷
한 구도, 색채로 제작된 4점의 버전이 있다. 보드에 템페라·크레용·파
스텔 등을 사용하여 제작하였으며, 판화도 제작한 바 있다. 그 중 뭉크
미술관 소장품으로 〈절규〉, 〈마돈나〉가 2004년에 도난을 당해 2006년
에 되찾았으며, 2012년 5월 2일 뉴욕 소더비 경매에서 올센컬렉션 〈절
규〉가 한화 약 1353억 9250만 원에 낙찰됨으로써 뭉크 작품으로는 최고
가를 기록한 바 있다. 이 네 점은 다리 위에서 소리치고 있는 인물의 모

①	②	
	③	
④	⑤	

빈센트 반 고흐Vincent van Gogh
〈**해바라기**Sunflowers〉 캔버스에 유채
① 세번째 버전: 1888. 8. 블루 그린 배경.
91×72cm. 누에 피나코테크
② 세번째 버전의 재현: 1889. 1.
92×72.5cm. 필라델피아 미술관
③ 네번째 버전: 1888. 8. 옐로우 배경.
92.1×73cm. 내셔널 갤러리
④ 네번째 버전의 모사: 1888. 12-1889. 1.
옐로우 그린 배경.
100×76cm. 세이지 도고기념 솜보 일본 미
술관損保ジャパン東郷青児
⑤ 네번째 버전의 재현: 1889. 1. 옐로우 배
경. 95×73cm. 반 고흐 미술관

습과 노을·터치 등이 매우 흡사하여 시리즈로 이어지는 유사한 작품들을 연속적으로 제작한 좋은 사례이다.

하지만 거의 동일한 작품이 발견되었거나 존재한다는 사실은 여전히 일부분 위작의 가능성을 지니고 있다. 〈해바라기Sunflowers〉 중 네번째 버전의 모사작인 세이지 도고기념 솜보 일본 미술관 소장 작품에 대한 위작 논란이 있었으며, 오르세 미술관 소장 〈가셰 박사의 초상화Portrait of Dr. Gachet〉는 가셰 박사 자신이 그린 위작이라는 논란이 제기되었다.

한편 유사한 작품들의 비교시 발생되는 어려움이 있다. 즉 의뢰작은 진본이지만 비교 대상이 되는 모델은 불특정 다수이고, 비교작이 거의가 전시나 경매 카탈로그·화집 등 인쇄품으로 대조할 수밖에 없어 감정이 쉽지 않다. 특히나 인쇄 상태에 따라 형태·색채·명암 등의 비교가 어렵기 때문에 최근에는 카탈로그 레조네 등을 제작하면서 고화질의 디지털

빈센트 반 고흐 Vincent van Gogh **〈가셰 박사의 초상화** Portrait of Dr. Gachet**〉** 캔버스에 유채
첫번째 버전(왼쪽): 1890. 67cm×56cm. 개인 소장. 뉴욕 크리스티 1990. 5. 15
낙찰가: $82,500,000 (한화 59,294,400,000원)
두번째 버전(오른쪽): 1890. 68.2cm×57cm. 오르세 미술관

자료를 여러 각도에서 수십 장 촬영해 D/B화하는 사례가 증가하고 있다.

보다 많은 기록 정보를 유지하고 있을 시는 유사 작품을 분석하는 과정에서 두 작품의 영상을 겹쳐서 직접적으로 비교할 수도 있고, 출처 정보를 추적하여 유통 경로를 파악하는 데 많은 도움이 된다.

② 선의의 직접 모작

일반적으로 박물관·미술관 등에서 진본을 지속적으로 전시할 수 없을 경우에 정교하게 직접 모사된 작품을 전시하는 사례가 다수 있다. 문화재 역시 훼손을 방지하기 위하여 현장에는 모작을 전시하고 진본은 박물관·미술관에 보관·전시하는 사례가 있으며, 고대에 초상화 등의 손실을 우려해 원본을 복제하여 제작하도록 하고 별도의 장소에 보관하는 예도 있다.

③ 조합적 모작

한 작품을 그대로 모사한 것이 아니라 여러 작품에서 부분을 짜맞추어 그려넣거나 자신이 부분적으로 창작하여 적절히 변형하는 수법이다. 직접 모작의 기법이 어느 정도 완숙한 상태에 이르면 본능적으로 이와 같은 수법을 사용하게 되며, 소수이지만 동·서양에서 모두 사용하였다. 한편 이 조합적 모작은 심리적인 요인 또한 어느 정도 작용을 할 것으로 보는데, 바로 진작과의 직접적인 비교 분석을 피하고 가능성을 열어두면서 오로지 한 점뿐이라는 인식을 심어주는 것이다. 즉 진작 판별에 있어 위험 요소를 줄인다는 기대 심리가 작용된다.

(2) 부분 위작

① 부분 위조

기존의 작가 작품에서 강조되거나 추가된다면 훨씬 높은 가격을 받을 수 있다고 판단될 때 추가로 그려넣는 사례이다. 작가가 즐겨 그리는 소

재나 특정한 의미를 갖는 대상을 선택하여 추가한다.

② 미완성작 가공

만일 작가가 채 완성하지 않은 밑그림이나 상당 부분 진행된 미완성작을 위작 전문가가 구입하여 완성작으로 가공한다면 감정가들은 당연히 혼란에 빠질 위험이 있다. 또한 기존의 작품에 관심을 끌 만한 내용물을 추가하여 가격을 상승시키는 수법을 구사하기도 한다. 그 사례로 위작 전문가 에릭 햅번Eric Hebborn은 작품을 복원하면서 풍경화에 비행기구를 그려넣어 초기 항공비행 역사에 영향을 미치는 작품으로 둔갑시키거나 작은 고양이 한 마리를 그려넣어 가격 상승을 꾀하는 등 다양한 방법을 구사하였다.

③ 확대

진작을 크게 확대하여 규격을 변형하는 방법이다. 주로 한국화·중국화 등에서 가능한 것으로 좌우에 화선지를 이어서 작가가 그렸던 부분

〈**성세화광**盛世和光 **돈황예술대전**〉 2008년 베이징 중국미술관에서 개최되었으며, 돈황 석굴의 불교 벽화를 그대로 모사하여 전 미술관에 전시함으로써 최다관람객을 기록하였다. 이처럼 직접 모사는 위작에만 사용되는 것이 아니라 긍정적인 측면에서도 기여되는 바가 있다.

을 늘려 그리는 수법을 사용하게 되는데, 이때 낙관을 옮겨서 짜깁기하거나 낙관은 그대로 놔두고 그림 부분만 늘리는 경우가 있다.

이러한 경우 감정시에 어느 부분은 진작이고 어느 부분은 위작이어서 혼란스러울 수밖에 없다. 그러나 전문가라면 종이와 종이의 접합점에서 나타나는 이음새, 추가한 화면에서 나타나는 미세한 변화를 감지하는 안목이 있어야 한다. 또한 낙관의 제 위치와 원래 낙관과 후 낙관 등의 차이 등에 대한 전문적인 지식을 섭렵해야 하며, 전체 작품의 짜임새, 원작자의 작품 구상시 의도 등을 읽어내는 능력이 필요하다.

(3) 창작적 위작

위작 전문가들이 모작의 수준에서 벗어나 창작적인 수준의 위작을 제작하게 되는 사례가 있다. 이러한 방법은 일단 비교할 수 있는 작품이 없기 때문에 감정가들에게 고차원적인 연구와 검토를 요하며, 그만큼 난해해지는 것은 당연하다.

● 감식안에 의한 분별

창작적인 위작을 제작하는 전문가들은 일단 그 대상 작가나 화풍에 있어서 자신감을 가졌을 때 실행한다는 것은 두말할 나위도 없다. 가장 최우선적인 진위 판별은 전문가의 감식안에 의하여 결정된다. 이 감식안이란 그간 관찰해 왔던 작가의 작품세계나 특징·기법·재료·습관·액자의 형태 등에 대한 총체적인 감각을 포괄하며, 그로부터 녹아 있는 직관력이라고 볼 수 있다.

물론 카탈로그 레조네가 있다면 자료 대조와 연구가 동시에 이루어지게 되고, 연대를 추정하여 당시 작가의 경향과 비교 분석하는 과정이 진행된다.

● 의외의 변화

중국 근대 작가들의 복제 족자
중국 텐진天津의 인민미술출판사에서 제작하였으며, 이와 같은 수준의 작품들은 진작과 구분이 매우 어려워 혼돈을 야기한다.

심리적인 면에서 가능한 것이지만 위작이 범죄 행위이기 때문에 일반적인 범죄자들의 범행심리와 상당한 관계가 있다고 볼 수 있다. 그들에게는 공통적으로 불안심리가 작용하고 있으며, 알리바이를 위하여 자신도 모르게 예외적인 상황을 가미함으로써 의심을 피하려는 성향이 있다.

우리 나라의 근대작가 C씨의 작품을 예로 들면 그는 가로로 긴 작품을 많이 제작하는 것으로 알려져 있다. 그런데 의뢰작은 거의 정사각형으로 유례가 없는 비례라면 감정가는 다소 혼란에 빠지게 된다. 감정가는 만일 그것이 위작이라면 너무나 당연한 부분을 실수할 리가 없다는 판단을 하고, 주문 제작을 하였거나 새로운 시도를 한 경우라고 추정할 수 있다. 위작자는 이와 같은 심리적인 추정을 역이용하는 것이다.

● 작가 스타일 위조Style of Forgery
유명한 작가가 애용했던 기법·표현 양식·주제 등을 적극 이용하여 작

품을 제작한 후, 마치 새로 발견된 유명작가의 작품으로 하는 것이다.

(4) 복제

복제 기법을 사용하여 진작을 위조하는 경우에는 위작임이 분명하다. 단 저작권자의 허락을 얻어 원작은 아니지만 '멀티플multiple' 개념으로 낮은 값에 거래되는 사례가 있다. 멀티플의 경우 명확히 말하여 진작은 아니지만 '허락된 대량 복제'라는 개념으로 예술적으로는 낮은 가치를 지니지만 타인을 속이려는 목적으로 제작한 위작은 아니다.

① 인쇄복제

고급 인쇄술로 제작된 위작으로서 종이에 그려지는 한국화·중국화·서예 등에서 많이 사용된다. 아예 원작의 재질인 화선지에 직접 인쇄된 경우가 많으며, 다시 그 위에 그림을 그려넣어 인쇄술을 커버하는 예가 있다. 동일한 위작을 여러 점 제작할 수 있다는 특징을 지니고 있으며, 석판인쇄 등 정교한 기술의 발달로 인하여 안목만으로는 진위 구분이 점점 더 어려워지고 있다.

② 원형복제

원작의 제작 과정을 동일하게 진행하여 복제하는 수법이 있으며, 원작을 과학적 기자재와 기술을 이용하여 위조하는 기법이 있다. 공예·조각·도자기 등에 많이 사용된다. 원작 형태로 틀을 만들고 가루를 틀에 찍어서 원형을 복제하는 수법을 사용하는 예도 있다.

③ 에디션edition복제

판화·조각·사진 등 복제로 제작되는 분야에서 많이 사용되며, 위조된 복제물로 '복제된 원작'을 위장하는 방법이다. 에디션 자체가 복제를 전제하는 형식이라는 점에서 진위 해석이 매우 모호한 부분이 있다는 점을

역이용하는 경우가 많다.

일반적으로는 제작 과정에서 작가가 직접 참여하였거나, 공방에서 제작되는 과정에서 작가의 감독이 있었던 작품과 작가의 서명이 있는 경우만 원작으로 판단되어진다. 이 과정에서 일반적으로 A.P, P.P판 등을 제외하고는 에디션 넘버를 기록하게 되어 있다. 만일 작가의 참여가 배제된 상태에서 제3자나 공방에서 제작한 복제품이라면 에디션에 포함된 원작이 아니다.[8]

4) 서명·관지款識

서명은 그 작가의 정신이 가장 핵심적으로 응축된 부분으로서 작가마다 천차만별로 다른 필체와 스타일을 보여준다. 그렇기 때문에 감정가들은 본능적으로 서명 부분에서 그 진위의 최종적인 열쇠를 찾으려는 노력을 하게 되며, 설사 작품이 진작으로 판명되었다 하더라도 서명에 하자가 있다면 전체 작품까지 의심을 확대하게 된다.

(1) 위조 기법

① 위조 서명

일반적으로 모작 형식의 위작에서 거쳐야 하는 수법으로 수많은 연습과정을 통해 서명을 위조하는 방법이다. 물론 낙관 역시 진본을 모작하는 방법이 사용된다. 이때 대상 작가가 어느 시기에 어떤 기록을 하였으며, 연도나 작가 성명, 자字·호號의 기록, 인장 종류 등을 면밀히 검토한 다음 이에 합당한 위조를 하게 된다.

위작전문가들은 대상 작가의 작품을 위조하기 위하여 수많은 연습을 거쳐 대상 작가의 습관과 특징을 면밀히 검토한 후 서명을 하기 때문에 최고의 위작전문가들의 작품은 구분하기 어려운 경우가 많다. 특히나 작품은 확실히 진작인데 서명은 아닌 것 같다든가, 서명은 확실한데 작

품은 아닌 것 같다는 등의 혼란에 빠지게 될 때 진위 판별은 더욱 어려워진다.

② 서명 바꿔치기

서명이 없는 타인의 작품에 서명을 넣거나, 아예 서명을 위조하여 원작가의 서명을 지워 버리고 새로이 원하는 작가의 서명으로 바꿔치기하는 수법이다. 근대 동양화는 제자들이 스승을 모작하거나 스승의 기법을 배웠던 경우 작품이 매우 비슷해지는 사례가 많았다.

이러한 경우 제3자가 의도하고 제작의 작품을 스승의 작품으로 서명을 바꾸어 버리면 감쪽같이 속아 넘어가기 십상이다. 그 대표적인 예가 소정小亭 변관식卞寬植의 작품 〈외금강 옥류천外金剛 玉流泉〉이다. 이 작품은 변관식 제자 OO씨의 작품 〈금강옥류金剛玉流〉와 동일하다. 그러나 OO씨의 작품에 서명이 '소정小亭'으로 바뀌게 되었고, 이후 전문가들조차도 스승 변관식의 작품으로 간주하였다. 제12회 국전에 입선한 바 있는 작품이라는 주장이 제기되면서 논란의 정점에 선 적이 있다.[9]

속칭 '눈알빼기'로 통하는 이 방법은 화풍이 비슷한 작품을 대상으로 저명 작가의 작품으로 둔갑시키려는 수법이다. 특히 고미술품 같은 경우는 당시의 아류작들이 있게 마련이고 그러한 작품을 고르게 되면 당시의 재료와 기법으로 제작되었기 때문에 시대적인 고증을 통과할 수 있다는 장점이 있다.

③ 동판 위조

사진과 판화 등 기술의 발달과 함께 나타난 것이 동판수법이다. 이 수법은 낙관을 동판으로 그대로 복사, 제작하여 인주로 찍어내는 방법이다. 하지만 돌의 재질과 금속 재질의 구분이 다르게 나타나며, 미세한 인장의 석재 느낌이 다소 마모된 듯한 차이점이 있으므로 이를 구분하는 섬세한 감식안이 요구된다.

운보 김기창의 서명

위는 진작, 아래는 위작이다. 구분이 어려울 정도로 상당한 수준의 위작 서명을 하는 사례가 많다.

작가들의 서명집 사례

제 목	내 용	저자 및 출판사
Artists as Illustrators: An International Directory with Signatures and Monograms, 1800−Present	19−20세기의 총 14,000개의 예술가들의 서명집. 일러스트레이터, 순수예술가 포함.	John Castagno, Scarecrow Press, 1989
Artists' Monograms and Indiscernible Signatures: An International Directory, 1988−1991	국가, 생일, 사망일, 참고 자료별 세계 2,700여 예술가의 5,200개의 서명들	John Castagno, Scarecrow Press, New Jersey and London, 1991
The Visual Index of Artists' Signatures and Monograms	15세기에서 지금까지 유럽 화가들의 서명집	Radway Jackson, Alpine Fine Arts Collection, 1991

④ 짜깁기

위조된 부분을 추가하는 방식에서 서명만을 위조된 부분에 옮기는 경우와 다른 작가 진작 서명을 위작에 짜깁기로 붙이는 형태로 나뉜다. 두 가지 다 짜깁기 형식으로 옮겨지는데, 하나는 직접 진작의 인장 등을 칼로 오려내어 원하는 곳에 그 면적만큼을 제거하고 그 자리에 옮겨붙여서 짜깁기하는 방법이다. 다른 하나는 아예 화선지의 종이를 뜸뜨듯이 도려내어 옮겨붙이는 방법이다. 이때는 바탕색이나 흔적, 종이의 재질 등을 교묘하게 조합하는 수법이 추가된다.

(2) 서명 사례

작가들의 서명은 극도로 신중한 스타일과 자유분방한 스타일 등 여러 형태로 나뉘게 된다. 김환기는 영어의 'a'와 'w' 등에서 독특한 글자체를 사용하였으며, '7' '1'에서 가운데에 선을 긋는 습관이 있음을 알 수 있다. 운보 김기창은 비교적 자유분방하여 구분하기가 매우 힘이 들며, 위작의 수준도 상당하여 면밀하게 보지 않으면 거의 판별이 어려운 정도이다. 청전 이상범은 세로로 길게 늘여서 가느다란 글씨체로 간결한 마무리를 하고 있다.

도상봉의 서명은 마치 레오나르도 다빈치처럼 신중한 스타일로서 작품에서 느껴지는 엄격함이 특징이다. 박수근의 담백함과 간결성은 역시 작품의 졸박한 화풍과 인품이 그대로 드러나며, 이중섭과 이응노의 강렬한 필치에서 느끼는 맛이 서명에서도 묻어난다. 위조된 서명에서는 위조자의 수준에 따라 다르게 나타나지만, 대체적으로 작가의 특성이 경직되어 있거나 자연스러운 글씨라기보다는 그림처럼 그려진 흔적을 보이는 등 면밀히 살펴보면 흔적을 찾아볼 수 있다.

미국과 유럽에서는 이와 같은 작가들의 서명만을 연구하는 전문가들이 있으며, 서명집을 발간하여 연대별로 이들의 평소 필체를 분석하는 자료로 활용하고 있다.

마티스의 서명 모음
러시아 국립 에르미타주 박물관The State Hermitage Museum 소장. 연대에 따라 특징을 갖고 있으며, 독특한 필체를 발견하게 된다.

● 밀레Jean Francois Millet의 서명

바르비종파의 거장 장 프랑수아 밀레(1814-1875)의 아들은 망나니로 유명하다. 밀레가 사망한 후 부친의 그림을 모조리 가져다 팔아 버리고, 심지어는 다른 화가를 고용해 위작을 만들어 팔기도 하였다. 그의 아들이 위작을 만드는 방법 중의 하나는 진작을 똑같이 그리도록 한 후 다시 그 위에 진작을 덧붙이는 것이다.

그 작품을 헌 액자에 넣어 고객에게 보인 후 액자를 새것으로 바꿔 주겠다고 하며, 작품이 바뀔 수 있으니 캔버스 뒤쪽에다 사인을 하라고 한다. 그리고 액자를 바꾸면서 진작은 떼어내 보관하고, 뒤쪽에 사인이 있는 위작을 액자에 넣어 전달하는 감쪽같은 수법을 사용하였다. 워낙 비슷하게 그리기도 하였으며, 고객이 직접 사인을 한 캔버스가 전달되기 때문에 쉽게 구분이 어려워 수많은 위작이 생산되었다.

또한 밀레 생전에도 작품이 그렇게 잘 팔리지 않아서 당시 인기가 있었던 작가인 루소Pierre Etienne Theodore Rousseau(1812-1867)가 직접 사인을 해 루소의 작품인 것처럼 판매된 작품도 상당수 있다. 이렇게 작

김환기의 진작 서명
시대별로 서명에 차이가 있으며, 작가의 고유한 습관과 공통점이 나타난다.

이중섭 진작 서명(위) 호 '대향', 이름 '이중섭', 고향에서 부르는 발음 그대로 '둥섭' 등을 사용하였으며,
연도 표시가 없는 작품도 많다. 속필로 강한 품성이 배어나는 서명을 즐겨 하였다.
전체 위작 서명(아래) 실제 위작에 사용된 서명들이다.

가 간에 암묵적으로 사인을 교환해 판매한 것이 당시에는 흔한 일이어서, 밀레 만년에는 루소보다 밀레의 작품이 고가로 팔리게 되자 반대로 루소의 그림에 밀레가 사인을 해서 판매한 경우도 있었다.

(3) 관지款識

한국·중국·일본 등에서 사용하는 용어이며, '제관題款' '제지題識' '관기款記' 또는 '관서款署'라고도 하며, 협의의 뜻인 '제발題跋' '낙관落款' '배관拜觀'을 포괄한다. 서양에서 사용하는 '서명署名'과 상통되지만 동일한 의미는 아니다. 중국에서는 '관서款署' '제관題款' 등을 주로 사용한다.

작가 자신과 타인이 하는 경우가 있으며, 일반적으로는 그림이나 글씨·서적 등에 명관名款 즉 작가의 이름이나 호號·자字·별명 등을 적기도 하고, 작가의 나이, 제작한 일기, 증정하는 대상, 이유, 장소, 각종 시문詩文 등을 쓰는 일체의 형식을 말한다. 제작한 시기는 간지干支를 사용하고, 제작월은 절기로 계절을 나타내며, 제작일은 한 달을 상·하순으로 나누어 적는 예가 많다.

화제보다는 작은 글씨로 쓰게 되며, 몇 가지의 또 다른 의미는 고대의 종鍾·정鼎·이기彝器 즉 종·솥·술그릇 등에 새겨진 문자를 뜻하기도 한다. 《한서漢書·교사지하郊祀志下》《안사고주顔師古注》《통아通雅》 등에 기록하고 있는데 관款이 전각篆刻류를, 지識는 글귀를 뜻하고, 관款은 음각을 뜻하고 지識는 양각을 뜻한다. 관款이 외外를, 지識가 내內를, 관款이 꽃무늬를, 지識가 전각篆刻을 의미한다고도 기록되어 있다.

본격적으로는 송대의 문인화가들이 그 기점을 이루었으며, 작품에서 다하지 못한 소회나 문장으로만 상상이 가능한 문학적인 내용·화론 등의 내용을 담았다. 이로써 글씨와 그림이 하나가 되는 '서화일체書畵一體'를 이루었으며, 작품의 깊이와 평가에 영향을 미치게 된다.

관지는 학술적으로 작품을 연구하는 데 매우 중요한 자료이자 단서이다. 진위 감정뿐 아니라 가격 감정시에도 관지는 절대적인 역할을 한다.

작가들의 서명만을 모은 서명 사전

작가의 제작 시기와 제작 당시의 정황, 선물을 하거나 기증한 대상, 작품의 제작 배경까지 세심한 자료들이 들어 있을 뿐만 아니라 역사적 가치를 갖는 내용이 포함되는 예가 많아 관지의 올바른 해석과 활용은 감정가들이 갖추어야 할 가장 중요한 요소이다. 더 명확히 말한다면, 관지를 해석할 수 있는 능력을 얼마나 갖추었느냐가 감정가의 수준과 직결된다고 보아도 좋을 것이다.

청전 이상범의 낙관
왼쪽 3열 위작, 오른쪽 4열 진작. 감정시 진위 구분이 어려운 작가 서명과 인장으로 꼽히며, 위작자들의 수준이 상당한 경지에 도달했음을 말해 준다.

진위 감정시 중점적인 검증 요소는 작가 자신의 것인지 타인의 것인지를 우선적으로 구분하고 내용에 있는 인물이나 시문이 제작된 시점과 일치하는지와 작품, 인장과 필치의 일치 여부, 기록된 사실에 대한 제반 고증을 거치는 일이다.

도자기에서도 관지를 남기는데 굽이나 바닥 등에 글자나 독특한 기호 같은 표식이 있는 것을 볼 수 있다. 도자기를 제작한 도요지나 공방을 표시하고, 때로는 도공의 이름을 새겨두기도 한다. 우리나라에서도 조선시대 태종 17(1417)년부터 각 자기소에서 생산된 자기는 관청명이 기입되었으며, 세종 3(1421)년에는 진상하는 그릇에 장인의 이름이 새겨지기 시작하였다. 이와 같은 기록들은 도자기의 진위 여부나 제작된 지역을 파악하는 데 중요한 자료가 된다.

① 제발題跋

서화書畵 등 미술작품이나 서적·비첩碑帖 등의 앞뒤에 작품의 소회所懷·품평品評·감상 소감·소장 연유 등에 대한 문장을 남기는 것을 말한다. 때로는 타인이 작품의 제목을 정하여 앞에 남기는 예도 있으며, 크게 작가가 직접 쓰는 작가 제발, 동시대 사람들의 동시대 제발, 후대 사람들이 품평과 감상 소감 등을 쓰는 후대 제발 등 세 종류가 있다. 이러한 형식은 광의의 의미에서 관지款識에 포함되지만, 관지는 서명과 낙관 모두의 형식을 포괄하는 반면 제발은 그 중에서도 문장에 중점을 둔다.

송대의 미우인米友仁부터 후대 제발이 본격적으로 많이 쓰여졌으며, 가로로 길게 그려진 권卷이나 여러 점을 책으로 묶은 책冊으로 된 곳에 많이 사용하였다. 종류는 간단히 쓰는 속칭 단비單飛, 즉 단관單款이라 하고, 위아래에 쓰는 것을 쌍비雙飛, 즉 쌍관雙款 혹은 쌍낙관이라고 한다. 이때 서화의 앞쪽에 덧대어 쓰는 종이를 '인수지引首紙' '전지前紙', 뒤에 연결하여 쓰는 종이를 '후지後紙' '미지尾紙'라고 한다.

회화 작품에 쓰는 시는 제화시題畵詩·시제詩題·시발詩跋 등이라고 하였으며, 시와 발문이 뒤섞여 쓰여지는 예도 적지않다. 대체로 제목은 앞

에, 발跋은 뒤에 하는 것이 일반적이다.[10]

② 낙관落款

낙관落款은 '낙성관지落成款識'의 준말이며, 서명과 제작일시만 기록하는 경우는 단관單款이라 하고, 다른 사람에게 선물을 할 때 그 내용까지 적은 것을 쌍관雙款 혹은 쌍낙관이라 한다. 작가가 낙관을 하지 않고 후대 사람이나 소장자 등이 하는 것을 후낙관後落款이라고 한다. 우리나라에서 낙관은 거시적으로 관지의 범위보다는 협의적 의미로 인장을 의미하는 예가 많다.

낙관의 인장을 새기는 전각은 관지의 핵심적인 부분이다. 크게 양각과 음각으로 나눌 수 있으며, 양각은 주문인朱文印으로 여백을 음각하여 붉은색의 글씨가 되며, 음각은 백문인白文印으로 글씨 부분을 음각하여 찍었을 때 여백이 글씨가 된다. 대체적으로 성명인에는 백문인을, 아호인은 주문을 주로 사용한다. 전각篆刻은 전서篆書로 인장을 새긴다고 하여 붙여진 명칭이다. 종류도 다양한데, 이름을 새긴 성명인, 호를 새긴 아호인, 애호하는 문구를 새긴 사구인詞句印, 작품 소장을 표기하는 소장인所藏印 또는 수장인收藏印, 감상을 하고 난 다음에 찍는 감상인鑑賞印, 장식적인 인장인 새·물고기 등 동물 문양을 새긴 초형인肖形印 등이 있다. 시구인은 작가들의 취미를 잘 나타내는데, 대체로 우측 상단에 찍는 두인頭印과 중간 부분과 자유롭게 위치하는 유인遊印이다.

5) 출처

작품의 위작도 문제이지만 출처Provenance를 조작하고 위조하여 진작으로 속이는 수법 또한 감정 과정에서 매우 큰 혼란을 초래한다. 특히나 소장자가 유족·전속 갤러리·친구 등 작가와 관련이 있는 경우 신빙성을 지니기 때문에 더욱 중요한 역할을 한다. 대표적인 출처 위조는 다음과 같이 정리될 수 있다.

중국의 도자기 감정 봉인
진작이라는 의미의 감정필 봉인을 밀납으로 만들어 도자기 굽바닥에 부착하였다. 전국에 분포하는 국영기업인 문물상점에서 많이 사용하며, 감정시 중요한 자료가 된다.

유인遊印
관지款識의 인장이며, 전각篆刻은 전서篆書로 인장을 새긴다고 하여 붙여진 명칭이다.

- 소장: 개인, 뮤지엄, 갤러리 등 소장 기록 및 스탬프. 관지款識·제발題跋 및 소장인所藏印·감상인鑑賞印 등 인장.
- 전시·도록: 뮤지엄, 갤러리 카탈로그 및 전시 장면 사진, 도록 자료.

- 평론·보도·게재: 학자들의 평론문, 신문, 잡지, TV 등 언론 보도 자료. 저술, 저널 등 게재 자료.
- 거래: 경매, 갤러리, 카탈로그 등과 거래 증명 자료.
- 제작·증언: 제작 공방, 주조 공방, 주조자 등. 진작임을 증명할 수 있는 정황 증언. 유족 및 작품 제작에 가담한 조수, 기술자의 증언.
- 주문·활용: 교과서·도서·출판물·기념 우표·콜라보레이션 디자인 등의 활용 및 제작 주문 기록, 스탬프 등.
- 감정·수복: 진위 및 가격감정서, 분석 보고서, 수복 기록.
- 기타: 작품이 작가·소장자와 함께 찍힌 사진, 원작의 드로잉, 영상 자료, 통관 자료 등.

장택단張擇端 **〈청명상하도**淸明上河圖**〉 부분** 비단에 채색. 송대. 24.8×528.7cm.
베이징 고궁박물원北京故宮博物院 감상인, 소장인이 작품이 끝나는 부분에 찍혀 있다.

이와 같은 출처들은 의뢰작의 진위를 명확히 하는 데 매우 중요하며, 제작 연대와 제작 장소·제작 동기 등을 밝히는 데도 핵심적인 과정이다. 만일 소장자가 자신의 의뢰작을 언제든 진위를 증명하려고 한다면, 위와 같은 자료들을 철저히 준비해 두는 것이 유리하다.

출처 위조로 유명한 사례는 위작자 존 미야트에게 위작을 사주하고 기상천외한 판매 방식을 구사한 존 드류John Drewe의 수법을 들 수 있다. 그는 '화가들의 서명집'을 면밀히 연구하여 서명을 위조하였는가 하면, 구형 타이프기계를 사용하여 미야트의 모작 사진이 마치 신문에 게재된 것처럼 꾸몄으며, 테이트 갤러리의 도장을 위조하여 그것을 문서 뒤에다 찍었을 정도이다.

더욱 교묘한 사례는 수백 페이지에 달하는 작가의 대표작 도록을 위조한 사건인데, 이 사건에서는 단 몇 장만을 별도로 인쇄하여 페이지 바꿔치기를 함으로써 감쪽같이 도록을 위조하였다. 웬만한 감정가는 의뢰작과 동시에 제출된 도록을 대조하면서 진작일 것이라는 확증을 가질 수 있다.

교과서에 작품이 사용되었다는 기록이나 잡지 원고에 사용되었음을 확인하는 고무인, 소장처의 소장직인이나 일련번호를 기록하는 고무인

책이나 잡지 등에 실린 그림 원고임을 기록하는 고무인. 진위 감정에서 근거로 사용될 수 있다.

책이나 잡지 등의 원고로 사용되는 과정에서 기록된 고무인 흔적. 진위 검증 과정에서 중요한 단서이다. 중국인민미술출판사에서 사용한 고무인으로 작품 감정 외에도 이러한 출처 기록에 대한 감정 또한 매우 중요하다.

등도 발견된다. 위작에서는 이와 같은 출처 자료들을 위조하여 작품이 제작된 근거를 뒷받침하는 자료로 사용하는 사례가 있다.

6) 액자 및 재료

(1) 액자·표구

일반적으로 저명한 작가들의 경우는 자신의 작품을 고정된 표구사나 액자 전문가·화방 등에 의뢰하여 제작하는 것이 상례이다. 그만큼 자신의 작품에 미치는 액자의 중요성을 인식하고 있기 때문이다. 물론 작품마다 디자인이나 형식이 다르게 적용되지만 단골집에서는 어느 정도 일정한 패턴에 의하여 제작된다.

그렇기 때문에 만일 작가 자신이 주문 제작한 액자가 아니라 하더라도 뮤지엄이나 컬렉션·갤러리 등에서도 작가가 단골로 드나들던 가게를 거래하려는 것은 당연한 일이다. 이와 같은 이유로 작가마다 단골 기술자나 액자집을 파악하는 것은 감정 과정에서도 매우 도움이 된다. 마이스터나 이름 있는 가게의 경우 액자에 남기는 표식이 있어 출처를 확인하는 일이 그리 어렵지 않다. 표식이 없다고 하여도 액자의 조각·종이·마트외 마트익 절단면 경사·작품을 거는 끈·못·포장지·명제표 등에서 어느 정도 구분이 가능하며, 표구의 경우는 디자인·사용하는 비단과 풀·나무·틀의 형태 등을 확인하여도 대체적인 구분이 가능하다.

이러한 이유로 감정위원을 선정하는 데 있어 이 분야의 전문가들도 특별감정위원에 포함된다. 간략히 우리나라의 표구사와 화방을 살펴보면, 상문당표구사와 박당표구사는 초기의 역사적인 표구사였으며 이후 동문당·동산방표구사 등이 대표적인 표구사로 활동하였다. 1970-80년대에는 표구사들은 대부분 표구점에서 숙식을 해결하면서 무릎제자식으로 일을 배웠다. 저명한 작가들의 작품을 표구할 때 비단은 서울비단을 많이 사용했는데, 흑석동에 공장이 있었다. 족자는 가격이 많이 비싼

데도 불구하고 진주비단을 많이 사용하였다. 당시는 표구에 사용되는 장식도 수공업체가 있어 매우 좋았으나 어느 순간부터 사라지기 시작하는 등 질적인 변화가 나타나기 시작하였다.

그 중에서도 상문당은 일제강점기 때 문을 열어 해방 직후 많은 양을 소화하였으며, 노수현·손재형·장우성·배렴·서세옥 등 당대의 대가들이 즐겨 찾았다. 박당표구사는 이상범이 주로 찾는 표구사로서, 이들의 작품들을 거의 전담하다시피 하였다.

유화·수채화·판화·사진 등을 주로 담당하였던 화방으로는 1960년대에 이미 자리를 굳혔던 명동의 서울화방을 들 수 있다. 본래는 명미당으로 출발하였던 서울화방은 당대의 대표적인 작가들이 드나들던 곳이었다. 박수근·도상봉·유영국·권옥연·손응성·최영림 등이 이곳에서 액자를 주문하였고, 동시에 가게를 열고 있던 동화백화점(현재 신세계백화점) 화구점에서도 액자를 주문하였다. 이후 1960년대 말에 이르러 종로화방이 문을 열고, 이어서 미림화방·대학화방·청기와화방 등이 잇달아 개점하게 된다.

김기창 역시 동문당에서 표구를 하다가 다시 동원표구사에서 표구를 하게 된다. 이와 같은 표구사나 액자집을 주로 찾는 고객들은 미8군이나 대사관 인사들이 종로화방을 많이 찾았고, 동문당표구사는 주로 작가 위주로, 상문당표구사는 서울대학교 동양화작가들을 중심으로, 박당표구사는 고서화를 중심으로 하였고, 작가 외에도 기업이나 계층·지역·분류별로 단골들을 두고 있었다.

물론 유럽의 액자집이나 중국·일본의 표구사들은 3,4대를 이어오면서 기술을 넘어 예술적인 수준을 구사하는 경우도 많다. 이들은 대체로 미술사의 획을 그은 작가들에 대한 많은 정보를 지니고 있어서 감정가들은 이들에게서 적지않은 도움을 받는다. 나아가 이들에 의하여 결정적인 단서로서 액자나 표구사의 일련번호가 법정에 제출되는 사례도 적지않다.

프랑스 마냥 미술관, 조셉 마냥의 초상화 동판 표식
작가명·제목·제작 연도 등을 동판에 표기하여 액자에 부착하였다. 진위를 판정하는 데 좋은 자료가
된다.

메트로폴리탄 미술관의 수장고 전시실에 있는 다양한 액자들
감정을 하는 과정에서 액자는 작품을 구성하는 요소로서 매우 중요한 역할을 하게 되며, 제작자·연
대·양식·기법·보관 상태 등이 모두 반영된다.

(2) 재료

재료 역시 시대적으로 변화를 보이는데, 작가별로 특별히 선호하는 물감·화선지·먹·캔버스천이 있다. 감정가는 작가마다 사용한 재료를 시대와 작품별로 면밀히 연구하는 것이 매우 중요한 일이다.

예를 들어 우리나라 근대작가들이 많이 사용한 유화물감은 일본제 홀바인Holbein과 루벤스Rubens 등이며, 그후 영국의 윈저 & 뉴턴Winsor &Newton, 프랑스의 르 프랑 & 부르주아Le Franc&Bourgeois, 독일제 노르마Norma 등이 수입되면서 많이 사용하였다. 유화물감들은 각 회사마다 색채의 특징이 달라서 작가들은 적절히 물감을 선별하여 사용하기도 하였다.

여기에 유화의 경우는 다양한 보조제 등이 사용되는데, 가장 많이 사용한 무색의 정유精油인 테레핀유Turpentine oil, 건성유인 린시드유Linseed oil 등의 특징을 연구하여 어떤 작가가 어떤 습관으로 사용했는지를 파악하는 것은 매우 중요한 포인트가 될 수 있다.

대표적으로 바니쉬Varnishes는 일반적으로 표면 보호제로 활용되었는데 아크릴 광택 바니쉬Acrylic Gloss Varnish·아크릴 매트 바니쉬Acrylic Matt Varnish·바니쉬 리무버Varnish Remover 등으로 표면의 광택 정도를 조절하게 되며, 대체로는 작가가 직접 바니쉬를 한 경우가 있고 수복 과정에서 손상 정도가 심하다거나 하여 타인에 의하여 바니쉬가 입혀지는 경우도 있다.

화선지 또한 대표적으로 청대 중기에 고급화선지로 이름을 날리던 옥판선지玉版宣紙, 닥나무 껍질과 대나무 섬유를 이용하여 만든 중국제 옥당지玉唐紙와 오당지吳唐紙 등이 유명하며, 중국에서는 청대 강희康熙 연간에 고려지高麗紙가 손꼽히기도 하였다.

위: **장욱진의 용인 작업실**
아래: **충남 아산 당림미술관에 보존되어있는 이종무 작업실**
작가가 즐겨 사용하는 재료를 파악하는 것은 진위 감정시 중요한 단서를 제공한다.

화선지의 생명은 발묵潑墨 효과와 감촉에 있으며, 작가들마다 자신의 작품에 맞는 종이를 주문하여 애용하였다. 먹과 붓 역시 작가의 특성을 잘 말해 주는 재료로서 감정 과정에서 절대적인 자료가 된다.

7) 진작의 오해

(1) 특수한 상황

작가가 여행중이나 병상에서 제작하는 등 안정된 상태가 아닌 상황에서 제작한 작품은 평소의 작품과는 달리 현지에서 재료를 구하여 사용하는 경우도 있고, 서명도 없는 사례가 있다. 작품 역시 밀도가 떨어질 수 있어 위작의 의혹을 갖게 된다. 그러나 여행중의 간단한 스케치나 친구에게 고마움을 표시하기 위하여 그 자리에서 그린 작품이 있을 수도 있으며, 그외에도 파티나 흥에 겨워 교분을 나누는 자리에서 그린 그림

파리 퐁피두센터의 브랑쿠시 작업실
작가의 스튜디오에서는 작가가 사용한 공구와 재료 등을 직접 확인할 수 있다.

윌리엄 터너의 작품 재료 분석 자료
터너가 이 작품에서 사용한 재료들을 분석하여 설명하고 있다. 빅토리아 앨버트 박물관 전시실.

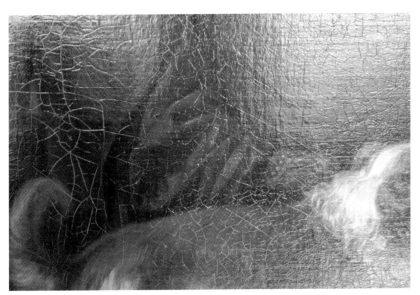

바니쉬 처리한 유화 작품의 표면 상태

도 있고, 학생들을 지도하기 위하여 시범으로 그린 체본이 있을 수 있다.

(2) 후낙관, 이중서명

작가의 원작은 틀림이 없으나 서명이 작품의 필치·색채 등과 다르게 되어 있거나 이중으로 서명이 있을 시 의심을 하게 된다. 그러나 작품이 완성된 당시 즉시 서명을 하지 않고 일정 기간이 지난 후에 서명을 하였거나, 당시 상황을 추가하여 기록하고 싶을 시 이중으로 서명이 된 사례를 볼 수 있다.

(3) 제자들의 작품

어느 시대에나 대가들에게는 제자가 있거나, 조수·후학들이 있기 마련이다. 그러나 이들의 화풍과 기법은 매우 흡사한 경우가 많고, 심지어

가셰 박사가 사용한 물감들
그림에도 수준이 뛰어나 고흐의 작품을 위작 혹은 모작했을 가능성이 있다는 이론이 제기되었다. 프랑스 오베르 가셰 박사의 집Maison du Docteur Gachet

는 동일한 소재를 습작으로 연습하거나 모작하는 사례도 있다. 그렇기 때문에 감정서에도 세부적인 기록에 이런 내용을 명기하는 경우가 있다.

(4) 배접지 자르기

고대 회화·한국화에 해당되는 수법으로, 속칭 '앞장 떼기' '뒷장 떼기'이다. 보통 2장의 화선지가 붙여져서 만들어진 그림에 그려진 작품을 두 장으로 나누어 2점의 작품으로 만드는 수법이다.

이 경우 작품을 한참 물에 담근 후에 앞장의 그림과 뒷장을 분리하고 난 후, 뒷장의 희미한 부분에 수정을 가하여 보완하는 수법이다. 최근에는 사용하지 않으나 1970년대 호황기에는 소장자 자신도 모르게 표구사에서 둔갑하는 일도 있었다. 감정시 이 두 작품은 모두 진작이지만, 앞장과 뒷장에 대한 정보가 필수적으로 기록되어야만 보다 정확한 판정이다.

작가마다 즐겨 사용하는 물감을 분석하고, 그 성분을 체계적으로 D/B화하여 의뢰작을 감정할 때 비교 분석하는 것은 과학적 분석의 가장 중요한 과정이다.

이콘을 제작한 당시의 물감과 재료들
프랑스 뚜흐 순수미술관 전시실에서 이콘과 함께 전시된 사용 재료들

2. 가격 감정

가격 감정은 진위 감정 후 실시하는 것이 일반적이다. 그 이유는 작품의 진작 여부가 가격에 절대적인 영향을 미칠 수 있기 때문이다. 저명한 작가의 경우는 시장가격Market Price을 확인하고, 과거에 거래된 기록을 참고하는 절차를 거치게 된다. 일반적으로는 경매낙찰가격·추정가격 등을 가장 신뢰하는 편이며, 아트페어 역시 상당 부분 공개된 시장 구조라는 점에서 작가의 수요와 가격을 판단하는 데 매우 도움이 된다. 이와 같은 기록이 없을 경우는 작품의 절대 가치와 가능성, 같은 수준의 타작가들 작품과 비교하여 산정된다.

구체적으로는 산정 당시 미술 시장의 경기, 경제적 상황, 구매력의 변

인들, 구매 계층의 트렌드, 작가의 유명세와 변수, 기타 다양한 요인들
이 반영되어 최종적으로 가격을 결정하게 된다.

작품 자체가 갖는 매력과 특징 역시 가격에 많은 영향을 미친다. 예를
들어 인상파의 경우 모델이 여성일 경우 인기가 더 많고 풍경화는 흐린
날, 시골 풍경보다는 눈 내리는 도시가 호감을 갖는다. 물론 이와 같은
요소들은 미술사적으로 하찮은 것들에 지나지 않는다. 그러나 가격을
최종 결정하는 애호가들의 취향은 학술적이기보다는 감상 가치를 더욱
중요시한다. 우리나라 천경자의 경우도 꽃과 나비가 있는 화려한 컬러
의 여인 초상, 이중섭의 소와 가족, 박수근의 여인과 아이, 김환기의 달
항아리와 여인 등은 작가 개인의 상징적인 소재처럼 각인되며, 가격이
상승하게 된다.

뿐만 아니라 작가를 불문하고 마릴린 먼로·마오저뚱·체 게바라·모나

갤러리서울11
아트페어는 다량의 작품 가격이 비교될 수 있는 기회로서 가장 최근의 가격 정보로 반영된다.

리자·교황·케네디 등 누구에게나 잘 알려진 인물이나 소재는 일반적으로 높은 관심을 불러일으킨다. 그러나 마지막에 작품값을 결정짓는 두 가지의 요인은 따로 있다. 하나는 바로 작품이 갖는 '존재감'이다. 예술성과 대중적 관심을 동시에 만족시키면서 집중시키는 힘을 발산하는 능력을 가진 작품은 동일한 작가의 작품일지라도 많은 차이를 보이게 된다.

두번째는 최고 수준의 작품 가격들은 대체로 미술사적 가치를 지니는 거장들이 주류를 이룬다. 그만큼 오랫동안 객관적인 평가를 통해 형성된 가격이기 때문이다.

미술품 가격 역시 경제적인 흐름과 직결되거나 유행에 따른 변수들에 따라 적지않은 변화를 보이게 되는데 1990년 전후 일본 경제가 호황기에

2011년 한국국제아트페어 갤러리현대 부스
아트페어는 갤러리·경매 등과 함께 미술품 가격을 결정하는 3대 시장 구조 중 하나이다. 가격 감정은 작품의 절대치에 대한 반영도 중요하지만 그보다 감정 시점의 거래 가격이 가장 중요한 지표가 된다.

는 일본인들에 의하여 그들의 우키요예浮世繪가 영향을 미쳤던 반 고흐를 중심으로 한 인상파 작가들이 인기를 독점하다시피 하였다. 대표적인 예가 1987년 뉴욕 소더비에서 5390만 달러(한화 약 457억 원)에 낙찰된 〈아이리스Irises〉 1990년 뉴욕 크리스티에서 8250만 달러(한화 약 593억 원)에 낙찰된 〈가셰 박사의 초상화Portrait of Dr. Gachet〉, 1990년 뉴욕 소더비에서 7810만 달러(한화 약 561억 원)에 낙찰된 〈물랭 드 라 갈레트Le Moulin de la Galette〉 등이다. [11]

2013년 12월 현재 세계 최고가는 1580만 달러(한화 267,400,780,000/약 2674억 원)[12]이다. 최고가에 판매된 폴 세잔Paul Cézanne(1839-1906)의 〈카드놀이하는 사람들The Card Players〉은 그리스 선박 재벌 게오르게 엠비리코스George Embiricos에게서 카타르의 세이카 알마얏사Sheikha Al Mayassa 공주가 구입한 것으로 보도되었으나, 정확한 판매 날짜나 장소는 기록이 없다. 이 작품은 파리의 오르세 미술관, 런던의 코털드 갤러리에 있는 작품과 매우 흡사하다.

최근에는 경제대국으로 자리매김을 한 중국 미술 시장이 세계적인 기염을 토하면서 미술품의 가격이 급상승하고 있는데, 2010년 11월 영국 베인브리지Beinbridges 경매에서 청대 건륭제 시대 도자기 〈길경유여吉慶有餘〉가 4300만 파운드(한화 약 775억 7200만 원)에 판매되었다. 2011년 5월에는 치바이스齊白石의 〈인생장수 천하태평人生長壽 天下太平〉이 자더 봄 경매에서 4255억 위안(한화 약 709억 6천만 원)을 기록하고 있으며, 장다치엔張大千·우관종吳冠中·쩡판쯔曾梵志·저우춘야周春芽 등이 연간 거래액 세계 10위의 대열에 오르고 있다.

미술품 가격 감정의 목적과 유형도 여러 가지로 나뉘지만 대부분 시가 감정에 집중된다. 시가 감정의 경우 이와 같이 소장자의 취향과 구매 의욕에 따라 많은 변수가 있는 고가의 작품들은 최소한의 추정치만 가능하다. 그러나 마켓에서 거래된 실적이 있는 작품의 가격은 과거 경매 기록, 수요와 공급의 거래 현황 등의 자료가 종합되어져 결정된다. 이와 같은 변수 때문에 시가는 일정 시간이 지나고 나면 가격이 다르게 책정

될 수밖에 없으며, 최종 액수는 의뢰품을 그 순간 바로 마켓에서 거래하였을 때 거래되는 가격을 말한다.

한편 마켓에서 거래된 자료가 거의 없는 저가의 경우는 사실상 판매 가능성에서 가격의 등락이 결정되지만, 대부분 추정치의 변화가 심해 감정이 불가능한 예가 많다. 단 뮤지엄·공공기관 등의 구입 예정 작품이나 통관·보험·증여 등을 목적으로 하는 등 감정 목적이 분명한 경우 목적을 반영한 감정이 가능하다.

가격의 안정적 조건을 형성하는 작품들의 종류도 다르게 나타난다. 대부분 고미술·근대미술품은 오랫동안 검증되어 온 작품들로서 구매자나 경기가 반영될 수는 있지만 진위 시비·출처 등에서 어느 정도 안정적이다. 더욱이 도자기나 공예품 등은 오랜 연대가 지난 만큼 거래되는 출처 정보 역시 그만큼 외부적으로 노출될 확률이 많다는 점 또한 참고될 수 있다. 과학적 분석 과정에서도 고미술품의 경우 연대 측정이 비교적 쉬운 편이다.

그러나 상대적으로 당대 미술품은 그만큼 검증 자료가 부족할 수밖에 없고, 생존 작가는 가격 형성이 채 되지 않은 예가 대부분이어서 감정 기준을 적용하는 데 한계가 있다. 적어도 반복적으로 작품이 거래된 근거가 가장 중요한 자료가 되는데 그렇지 못할 시는 객관성 있는 가격 개념을 획득할 수 없다. 이는 세계 어느 나라나 마찬가지이지만, 우리나라의 예를 살펴보면 생존 작가의 수를 약 5만여 명으로 추정한다고 했을 때 가격 기준을 적용할 수 있는 작가는 불과 수백 명 정도에 그침으로써 1%에도 못 미치는 수준이다. 물론 국내의 가격 감정과 국제적으로 통용되어지는 가격 감정은 많은 차이가 있으며, 대체적으로 글로벌 마켓에서 다수의 거래가 없는 경우 국내 감정가는 참고 자료로 활용되는 수준이다.

가격 감정은 때에 따라서 작품의 유통을 결정하는 요소 중 진위 감정만큼 중요한 절차이다. 즉 작품에 내재된 예술성과 순수 가치를 사회적인 가치로 환원하는 과정에서 나타나는 필수적인 과정으로서 미술 시장

폴 세잔, 〈카드놀이하는 사람들The Card Players〉, 캔버스에 유채.
3점이 거의 비슷한 작품으로 제작되었다.

위: 1892-1893. 97×130cm. 그리스 선박 재벌 게오르게 엠비리코스George Em-biricos에게서 카타르의 셰이카 알마얏사 Sheikha Al Mayassa 공주가 구입.
낙찰가: $2500억(한화 2875억 원). 현새 세계 최고가 기록.

중간: 1892-1895. 60x73cm. 코털드 갤러리 소장.

아래: 1892-1895. 47.5x57cm. 오르세 미술관 소장 .

〈편지를 읽는 푸른 옷의 여인〉
1663. 61.5×53cm. 라익스 뮤지엄 소장

왼편의 〈편지를 읽는 푸른 옷의 여인〉 기념 우표
1996. 3점의 베르메르 작품이 우표로 제작된 바 있다. 이와 같은 근거는 진위 감정에도 결정적인 출처 자료이며, 가격 상승에도 영향을 미친다. 디자이너: Wigger Gerlof Bierma

베이징 따산즈 갤러리 전시 장면
호평을 받거나 판매가 성공적인 전시는 가격을 상승시키는 중요한 계기가 된다.

의 핵심적인 요소로 간주되고 있다.

이러한 점 때문에 외부인사보다는 시장의 주요 구성원들인 아트딜러·스페셜리스트 등이 담당하는 경우가 대다수이다. 일본의 경우가 대표적이지만 오랫동안의 경험을 가진 전문가가 있을 시는 감정서를 갤러리 단독으로 발행하는 사례도 적지않으며, 전속작가나 취급 작가는 더욱 효력을 발휘한다.

아래에서는 가격 감정의 주요 목적과 유형·요소 등을 요약하였다.[13]

1) 가격 감정의 주요 목적

- 거래
- 자산 평가(매매, 합병, 자산 공개, 이혼 등)
- 담보 대출
- 증여세·통관세 등 세금 부과
- 보험료 책정
- 공공 기관·뮤지엄 등의 기증과 구입
- 경매

2) 일반적인 미술품 가격 유형

- 미술 시장 가격Market Price
- 뮤지엄, 공공 기구 컬렉션의 뮤지엄 가격Museum Price
- 상업 갤러리 기획, 초대전 판매가Gallery Price
- 경매회사의 시작가·낙찰가Auction Price
- 공공 미술 등 공모 작품의 가격

3) 가격 감정 주요 요소: 작가

- 최근 트랜드에서 작가의 가격 동향
- 미술사적 절대 평가와 가능성
- 컬렉터와 미술관·갤러리 등 소장 정도
- 전속 갤러리, 취급 갤러리 여부
- 논문·평론문·저작물 등에 게재된 정도와 수준
- 동일한 조건에서 타작가·작품의 비교치
- 전시회 개최 정도와 수준

- 스승과 제자 관계
- 수상 기록과 중요성
- 작가의 최고가 기록
- 생존 작가의 경우, 한 해 작품 생산량과 향후 작품 생산력에 대한 예상
- 생존 작가의 경우, 직업

4) 가격 감정 주요 요소: 작품

- 작품의 질적 수준 및 절대 가치
- 대표적인 경향·시기 및 정도
- 작품이 해당하는 장르·소재·크기 등의 최근 가격 추이 및 시장의 현황
- 작가 서명의 명확성 및 상태

중국 베이징의 롱바오짜이 경매 현장의 가격 표시 화면
경매에서 거래되는 가격은 미술 시장의 가격을 결정하는 데 중요한 지표가 된다.

- 작품의 보존 상태 및 수복 여부, 수복시 비용
- 감정서 및 신뢰도
- 재료 사용: 석재·브론즈·목재·태토·종이·안료 등
- 재판매시 시장의 수용 가능성 및 루트
- 출처, 즉 소유권의 변천 이력, 전시되었던 기록과 전시 수준
- 제작 시기, 도요지 표기, 화제 등을 통한 관련 기록, 날짜 명시
- 브론즈 작품일 경우 주조 마크foundry mark·판화·사진 등의 경우 에디션 기록
- 갤러리나 틀에 대한 스티커 부착. 액자나 작품 뒷면 또는 캔버스에 쓰여 있는 내용
- 작고 작가의 작품 중 개인 소장자들에게 남겨진 비율
- 작품에 주어진 본래의 작품 제목
- 틀 또는 액자, 좌대의 질

가격 감정에서 일반적으로 특수성을 지닌 분야는 판화·사진·조각·포스터 등이 해당된다. 아래에 이들 장르에 대한 몇 가지 요소를 정리한다.

5) 미술품 지수

미술품 지수는 아트마켓의 흐름을 한눈에 읽을 수 있는 지표로서 삭가와 장르·경향·국가별로 상세한 트랜드를 파악하는 데 가장 중요한 자료이다. 특히나 소장가들이나 딜러·큐레이터·애호가들은 필수적으로 상시 체크하고 분석해야 하는 자료의 보고이다. 가격 감정, 특히 시가 감정의 최신 기준치를 정하는 데 절대적인 역할을 한다. 현재는 아트프라이스 닷컴과 중국의 아트론이 가장 대표적이다.

(1) 아트프라이스 닷컴artprice. com

경매 결과에서 5천여만 건 경매 결과를 기초로 실제 시장 가치에 대한 정보를 제공한다. 예술품 가격 등급과 지수에서 아트프라이스의 보고 자료와 지수를 통해 작가들의 가격 상승률을 알 수 있다. 모든 판매 카탈로그와 이미지를 검색할 수 있으며, 미술품 가격의 형성을 이해할 수 있고, 가격 지표를 통해 예술품의 가치를 측정할 수 있다.[14]

아트프라이스 이미지 옵션에서 제공되지 않는 작품은 판매 카탈로그를 통해 작가 개인 자료를 연구할 수 있으며, 전 세계 2,900개의 경매회사에서 개최될 경매 정보를 제공한다.

작가들의 개인 정보와 배경을 통해 신진작가들을 찾을 수 있으며, 36,000개의 서명과 모노그램·심벌 등을 검색할 수 있다. 작품 가격 산정을 요청한 시간으로부터 48시간 안에 작품의 예상가와 1995년 이후 가격 변화 및 3개의 비슷한 감정 결과를 제공해 준다.

아트프라이스 지수artprice Index 산정 방식은 아트프라이스의 미술품 가격지수는 기준 연도를 1997년으로 정하고, 이 시기의 가치를 100으로 선정하여 비교 연도의 수치를 계산한다. 계산 방법은 아래와 같다.

미술품 가격지수 = 비교 연도 가격 ÷ (기준 연도 가격 × 100)

이때 기준 연도 가격을 100으로 환산하고 비교 연도의 가격도 이에 맞게 환산한다. 예를 들어 1997년의 가격이 1,000원이라고 가정하고 2013년도의 가격이 1,200원이라고 가정한다면, 100:1,000=X:1,200으로 계산하여, 기준 연도로 환산한 X(2013년도의 가격)는 120원이 된다. 이 값을 위의 계산 방법에 대입하면 120÷(100×100)이 되어, 미술품 가격지수는 120이 되며, 동시에 가격이 20% 상승한 것을 의미하게 된다.

또한 지수 옆에 보이는 성장률은 전년도 대비 올해의 성장률을 의미하는 것으로 이것 역시 1997년도를 기준으로 하고 있다. 성장률은 가격의 상승률과 비슷하나 1-2%의 차이를 보이고 있다. 이러한 차이는 지수화하는 것이 아닌, 원래의 가격 지표를 가지고 성장률을 구하는 과정

에서 숫자가 더 세분화되었기 때문에 일어나는 차이라고 생각된다.

아트프라이스 닷컴에서는 미술품 가격지수뿐만 아니라 총판매액 순위와 국가별 거래량, 장르별 판매를 도표 및 그래프로 구성해 놓았으며, 이를 통해 예술품 구매자들이 지수 외에 다양한 수치로 작가들을 판단하여 투자할 수 있도록 하고 있다.

(2) 아트론雅昌藝術網/artron

아트론雅昌藝術網/artron은 아트론문화회사雅昌文化公司가 투자하여 설립한 것으로 2000년 10월에 사이트를 개설하였다.

아트론은 종합적인 서비스를 제공하며, 동시에 서로 다른 성격의 전문적인 사이트 즉 아트론 작가사이트, 아트론 경매사이트, 아트론 예술도서사이트, 아트론 영문사이트, 아트론 artspace 블로그 및 중요 중국 예술품을 전문적으로 조사할 수 있는 사이트와 중국 미술 시장의 지표

중국 션전의 유화촌 갤러리들
위에민쥔의 모작들이 전시되어 있으며, 이같은 유명작가의 모작을 손쉽게 찾아볼 수 있다.

를 알 수 있는 '아트론 지수artron index'를 구축하고 있다.[15]

'중국 서화 미술 시장 지수 시스템'은 중국 서화 미술 시장의 발전과 변화 양상 및 현재 거래 상황을 반영하는 것을 목표로 하고 있다. 이는 객관적인 지수를 통해 전국 미술 시장의 상황과 문제를 분석하고 현 미술품 시장의 추세와 미래를 예측할 수 있다. 3천여 개소의 갤러리와 통계를 연계하며, 5천여 명의 중국 작가 시장지수를 가지고 있으며, 1200만 건의 경매 자료, 1만 회의 경매 회수 자료, 250만 건의 경매낙찰 자료와 이미지 등을 구축하고 중국지아더中國嘉德·베이징한하이北京翰海·베이징롱바오北京荣寶·베이징바오리北京保利·홍콩 소더비Sotheby's·홍콩 크리스티Christie's 등 500개 경매회사와 연계되어 있다. 2013년에는 고급회원만 1백만 명에 달하는 수준으로 세계 최대의 마켓 정보를 개발하고 지수 등을 공개하는 사이트이다.[16]

아트론의 서화지수는 '아트론예술시장지수雅昌藝術市場指數'의 중요한 부분으로 중국 전체의 서화경매 시장을 전문적으로 분류함과 동시에 개념적 분류 및 개인 작품 투자에 이르는 부분까지 다양하게 분석할 수 있도록 구성되어 있다.

아트론의 지수 산정은 개인의 서로 다른 투자 취향과 시장 분석 방법 및 미술품의 투자 성격과 미술품 자체의 특성을 모두 고려한다. 데이터에서는 작가별 개인 작품지수도 검색이 가능하며, 이는 정기적으로 갱신된다. 중국화 400지수는 국내의 영향력 있는 작가 400명을 선정하여 지수를 서비스하고, 유화 100지수는 100명의 유화가들을 선정한 지수로서 연도별·계절별 변화 수치를 구체적으로 파악할 수 있다.

- 중국화 400지수: 중국화가 400명에 대한 계절별 경매 결과 지수
- 유화 100지수: 유화가 100명에 대한 계절별 경매 결과 지수
- 분류지수: 중국화 400, 유화 100, 당대 인기작가, 당대 중국화, 신현실주의 유화, 해파海派서화, 징진京津화파, 중국사실화파, 창안長安화파, 링난嶺南화파, 중청년여류유화가, 신진링新金陵화파 등으로 나누어진 지

수를 공개하며, 최고 낙찰가 총액, 상승작가 등을 분류하여 서비스한다.

• 경매지수 순위: 계절별 경매지수의 순위를 작가별로 공개하며, 유화·중국화 등의 지수와 낙찰총액, 근대중국화·고대중국화 등의 지수와 낙찰총액을 분류하여 서비스한다.

아트론 미술시장지수의 기준 시점은 다음 두 가지 원칙에 따라 선정된다. 첫번째는 중국의 미술품경매회사가 기본적인 틀을 갖추게 되고, 경매 거래량이 일정한 규모에 도달한 시기를 기준으로 한다. 두번째는 대형 경매회사들의 업무가 안정된 시기에 기준을 둔다. 그러므로 아트론지수의 기준 시점은 2000년 1월로 정하고, 기준시의 지수를 1,000으로 한다.

① 계산점 선정

중국의 미술품 경매는 일반적으로 모두 봄과 가을 두 시기에 개최되

베이징의 롱바오짜이 경매 작품 구입증명서
경매회사의 거래증명서는 진위 평가에 자료가 되며, 낙찰가는 가격 산정에 많은 영향을 미친다.

었지만, 2003년 경매 시장의 급속한 성장으로 인해 경매 횟수가 더욱 빈번해졌다. 그러므로 아트론은 이를 감안하여 계산점의 발표를 1년에 두번에서 월단위로 확대하였다.

② 계산점 분류

매월 한 번씩 1년에 12개의 발표점으로 공표된다.

③ 계산 방법
- 개인 작품지수＝총낙찰가격÷총평방제곱미터(가중치로 계산)
- 지수 기준 시점의 설정: 설정된 기준 시점은 2000년 1월 31일
- 종합지수의 단위는 '점點'으로 한다. '점點'은 현재평균가격÷기준시 평균가격×1,000의 가치를 말한다.
- 개인 작품지수의 단위는 '위안/평방제곱미터'로 한다. 기준 시점의 지수는 1,000으로 한다.

④ 관계비율
- 개인작품 낙찰률＝낙찰 작품수÷출품 작품수
- 경매낙찰률＝경매낙찰 작품수÷경매출품 작품수
- 낙찰가격 비율＝총낙찰가÷(총예상 최고가＋총예상 최저가)÷2[17]

6) 분야별 요소

가격은 제작기법, 분야별로 각기 다른 성격을 추가하게 된다. 대표적으로 판화·사진·조각 등에 대한 몇 가지 기준을 소개한다.

(1) 판화Prints[18]

- 판화로 인정되는 범위Authentic prints

런던의 블룸스버리 경매Bloomsbury Auction 판화 작품과 자료를 살펴보고 있는 모습

넘버/에디션 제목 작가 서명

판화의 기록 위치
에디션·제목·작가 서명 등의 위치는 관례
적으로 위치를 지정하여 사용하고 있다.
작품은 뒤러Dürer의 판화.

가치 있는 판화는 반드시 작가의 사인과 날짜, 또는 작가의 소유권 낙
인이나 작가에 의해 권한이 위임된 판화 제작자의 낙인이 있어야 한다.
그리고 제한된 수의 에디션 중 하나여야 한다. 그러나 일반적으로는 에
디션 번호에 따라 가치가 변하지는 않는다.

컨디션Condition

판화도 다른 미술작품과 같이 컨디션에 따라 가치가 달라진다. 특히나 판화의 특성상 종이를 다시 배접할 수도, 나무틀에 대어 고정시킬 수도 없는 이유로 인하여 조그만 흠집이 있어도 치명적인 손상으로 인정하는 경우가 있다.

워터마크와 종이Watermarks and paper

워터마크의 경우 사진 복사를 하면 나타나지 않는다. 만약 종이 제작자가 워터마크를 통해 확인 가능하다면 판화는 더 가치가 있을 것이다. 또한 종이의 무게와 질감은 사진 복사가 불가능하다.

일정한 형식이나 방법State

그 작가로 잘 알려진 일정한 형식이나 상징적 흔적을 보는 것이다. 첫 형식과 방법은 작가의 최초 판화에서 볼 수 있다. 작가가 최초 판화에 변화가 필요하다고 느끼게 되면 다음 작품들부터는 새로운 부분이 첨가된다. 그러나 어떤 것들은 나중의 것에 지나친 기교가 가미되어 최초의 프린트가 가장 좋기도 하고, 이후의 프린트가 좋은 경우도 있다.

희귀성Rarity

희귀한 판화일수록 가치가 높다. 일반적으로 판화가들은 에디션을 50-100번 정도로 제작한다.

(2) 사진

사진의 경우 일반적인 가격 요인 외에도 프린팅 날짜와 작가의 이름, 묘사된 이미지에 의해 가치가 결정된다. 예를 들어 케르테츠Kertesz의 작고 스크래퍼한 5×8cm 정도의 프린트인 몬드리안 스튜디오Mondrians Studio는 80년 전 그가 그의 카메라를 향상시키자마자 찍은 것이다. 이 작품은 작가가 직접 인화한 것으로 매우 소중한 가치가 있다. 가격은 영

국에서 약 10만 파운드 이상의 가치가 있을 것이다.[19]

초상 사진

할리우드 사진은 두 가지의 예가 있다. 유명한 사람에 의해 스타가 찍히는 경우와 비전문가에 의해 스타의 초상이 찍히는 경우다. 세실 비턴 Cecil Beaton·어빙 펜Irving Penn·애니 레보비츠Annie Liebowitz에 의한 작품은 스타의 명성보다 작가의 작품에 의해 더욱 가치가 있다. 물론 사진의 평판과 스타의 명성이 함께 조화를 이루면 더욱 좋다.

예를 들어 페루 출생 마리오 테스티노Mario Testino(1954-)는 다이애나 영국 왕세자비의 죽기 전 마지막 사진을 찍었다. 마리오 테스티노는 유명한 사진작가이고, 다이애나 영국 왕세자비 역시 매우 유명한데다 최근 인물이다. 그렇기에 마리오 테스티노가 가지고 있는 오리지널 사진은 비록 현재 판매되지는 않지만 수년 내에 시장에 나오면 그 가치는 매우 높을 것이다.[20]

뉴욕의 현대미술관에서 사진을 감상하고 있는 관람객
미국에서는 사진에 대한 애호층이 매우 두터우며, 높은 가격에 거래되고 있다.

(3) 조각

조각 작품 가격의 계산하는 방식은 여러 형태가 있으나 우리나라에서는 중당가重當價라는 형식을 적용하는 사례가 있다. 중당가는 회화에서 마치 호수로 약속된 크기를 계산하는 것과 같이 입체적인 면적을 계산하는 방식으로서 주로 공공조형물에 적용된다.

계산법은 바닥을 제외하고 5면을 합한 면적에 $0.018㎡$를 곱하는 방식으로 중수가 산출되며, 다시 여기에 작가의 중당가를 곱하게 되면 총작품가격이 산출된다. 그러나 가장 중심이 되는 작가의 작품가격을 어떻게 계산하는가에 따라 중당가격이 결정되는 만큼 최소한의 기준치를 말할 뿐 객관성을 지닌다고는 볼 수 없다. 특히나 기마상 등에서 칼이나 총을 위로 쳐들고 있는 모습에서는 전체 면적 대비 중당가가 현저히 낮아지는 셈법이 되어 공모전 등에서는 상대적인 경쟁력을 갖게 된다. 즉 공학적으로 계산된 액수인 재료와 제작비용의 총계가 작가의 예술성과

대리석 산지로 유명한 이탈리아 피에트로 산타의 석재 야적장 조각가들의 진위 판별에서 석재 등 재료의 구분은 매우 중요한 단서가 되며, 작품 가격에도 영향을 미친다.

권진규의 테라코타 작품 뒷면 서명 명확한 작가의 서명은 진위·가격 감정에 많은 영향을 미친다.

로댕 작, 〈발자크상〉 서명 작가 서명과 에디션 넘버가 기록되어 있다. 프랑스 뜌흐 순수미술관

어떻게 비례하는가를 이해하지 못한다면 중당가는 큰 의미가 없게 된다. 이같은 이유로 행정편의상 작품가격을 먼저 정하고, 역으로 중당가를 계산하여 전체 가격을 측정하는 경우도 적지않다.

한편 석조나 목조 등 1점만 존재하는 작품들과 달리 주물작품은 여러 점이 제작될 수 있다는 사실 때문에 거래시 필수적으로 에디션을 확인하게 된다. 일반적으로 주물은 9점의 에디션을 오리지널 개념으로 추천한다.[21] 이와는 달리 석고로 제작하는 작품 원형, 대작을 제작하기 전에 제작되는 소규모 모형 등도 어느 정도 가격이 형성된다.

● 중당가 계산 방법

– 대상 작품 크기
가로=5m, 세로=2.1m, 높이=3m

– 계산법
높이×가로×2=3×5×2=30㎡ ·············· A
높이×세로×2=3×2.1×2=12.6㎡ ·············· B
가로×세로=5×2.1=10.5㎡(윗면) ·············· C
A+B+C=30+12.6+10.5=53.1㎡ ·············· D

– 작품 중수: D(53.1)÷0.018=2,950

– 작품값
작품값: 2950중=305,084.74(작가 중당가격)
=89,999,999원(약 900,000,000원)
중당가(역순계산): 900,000,000÷2950중
=305,084.74≒305,085원(반올림 적용)

왼쪽: 로댕, 〈생각하는 사람〉
1880-1881, 브론즈, 알렉시스 루디에Alexis Rudier 주조.
단테의 이미지로 여겨지는 이 〈생각하는 사람〉은 1880년작 〈지옥의 문La Porte de l'Enfer〉 삼각면에 있던 것이다. 1888년에 분리되었고, 1903년 확대 제작되었다. 1953, 루디에 부인 기증, 로댕미술관.
브론즈는 기법 자체가 복제가 가능하다는 점에서 주조된 에디션 넘버를 통해 제작된 순서를 파악하게 되며, 작가의 생전·사후 제작 및 주조자, 공방 등이 진위 판단에도 중요하지만 가격 산정에서도 중요한 요소로 작용된다.

3. 과학적 분석 및 감정

1) 과학적 분석의 개념과 기법

우리나라에서는 미술품과학감정Scientific Art Authentication이라는 말을 자주 사용한다.[22) 협의의 의미에서 미술품과학감정은 과학기자재를 활용하여 형태·재료·기법 등에 대한 분석을 하고, 그 결과를 통하여 진위 감정은 물론 가격 감정에도 중요한 자료를 제공한다. 광의의 의미에서는 소장처 등의 출처, 작품이 게재된 도록과 보고서 등 이른바 객관적 진위 감정Objective Authentication을 포괄할 수 있다.

이러한 근거들은 안목 감정에서 볼 수 있는 주관적 진위 감정Subjective Authentication과는 달리 일정한 근거를 바탕으로 분석 결과나 증빙 자료를 제시한다는 점에서 차이가 있다.

과학적인 분석이 미술품 감정에 어느 정도 역할을 할 수 있는지는 사례별로 다르다. 크게 두 가지로 나뉠 수 있는데, 첫번째는 감정 기능이 가능한 경우로서 도자기나 토기 등 고미술품의 연대 측정과 수복 등의 상태만으로도 진위 결과를 도출할 수 있는 사례이다. 두번째로는 감정 불가이다. 일반적으로 특정 작가의 작품이거나 근현대 작품으로서 연대 파악이 어렵거나 비교 샘플이 없는 경우가 해당된다. 또한 연대가 오래되어 비교 연구가 가능하거나 구체적인 연대 측정이 가능하더라도 중요한 참고 자료일 뿐 그 작가의 작품이라는 확증은 아니기 때문이다.

그러나 이 두 가지 어느 경우라 하더라도 과학적인 분석 과정을 거침으로써 결정적인 단서를 찾을 수 있다는 점에서 점진적으로 그 필요성이 요구되고 있다. 특히 회화나 판화 등 평면 작품보다는 공예·조각 등 입체적이고 다양한 과정을 거치는 작품들의 경우 더욱 활용도가 많은

편이다. 과학적 분석은 연대·손상 정도·재료 분석·출처 자료 등에 대한 연구는 물론, 객관적 감정으로서 카탈로그나 당시 사용한 작가의 도구 등 관련 자료 등과 종합하여 최종 결론을 도출하는 데 없어서는 안 되는 역할을 한다.

하지만 그 분석이 감정으로까지 연계되는 데는 분석전문가의 감정에 대한 기본적인 식견과 작품의 기초 지식 등이 요구된다. 가능하다면 미술사·미술재료학에 대한 어느 정도의 흐름을 이해하는 요건이 필요하다. 예를 들면 비교 샘플을 어떻게 정할지, 분석 방식과 부분 설정, 연대에 따른 재료 사용 가능성 등 모두가 해당된다. 즉 과학 감정이라는 명칭을 사용할 수 있는 범위는 대상의 차이도 있지만, 분석가의 전문성에서도 좌우될 수 있다.

예술품의 진실을 밝히는 일은 과학만으로 해결하기 어려운 사례가 훨씬 더 많다. 이러한 의미에서 일반적으로 전문가들 사이에서는 과학 감정이라는 용어를 즐겨 사용하지 않으며, 진위 감정 조사Authentication Investigation, 과학적 실험 및 분석Scientific Testing and Analysis이라는 용어를 많이 사용한다. 주요 방법들은 아래와 같다.[23]

● 방사성탄소 연대측정Radiocarbon Dating/放射性炭素年代測定

탄소동위원소법이라고도 하며, 시간에 따라 자연 붕괴하는 방사성탄소의 특성을 이용하여 유기물질의 연대를 측정한다. 이온빔 가속기를 이용한 방사성동위원소의 측정으로 고미술품이나 동식물·나무·종이 등 고고학·인류학적 자료들을 측정하는 데 많이 사용된다. C-14를 확인하여 측정하며, 수만 년 전까지도 연대 측정이 가능하다. 1950년 시카고대학의 리비Willard F. Libby가 창안하였고, 그 공로를 인정받아 1960년 노벨화학상을 받았다.

연대 측정에는 상대연대측정법相對年代測定法과 절대연대측정법絶對年代測定法이 있으며, 이 방법은 절대연대측정법에 속한다.

● 양성자유도 분광분석PIXE: Proton Induced X-ray Emission

중원소분석과 특정 원소 등의 분석을 통하여 제작 연도를 추정하는 방법으로 비파괴분석으로도 가능하다.

● 엑스레이 형광분석XRF: X-ray Fluorescence Spectrometer

철금속 이상의 중원소 검출에 효과적이며, 비파괴분석이 가능하나 때로는 시료를 사용하는 경우도 있다.

● 엑스레이 투시조사

X-ray 투시를 통해 육안으로는 불가능한 섬세한 부분을 찾아내고 분석하는 방법이다. 재료에 따라 투시도가 다르며, 도자기 등의 복원 기술 등을 찾아내는 데 유용하다.

● 열발광법Thermoluminescence/TL 연대측정[24]

토기의 흙 속에 흡수한 방사선 등을 분석하여 축적선량과 연간선량의 공식을 계산하는 식의 방법이다.

● 고고지자기 연대측정Archaeomagnetic Dating: Paleomagnetic Dating/

考古地磁氣年代測定

이와 같은 방법들과 함께 재료 분석Metal Analysis·회화안료 분석Pigment Analysis·안료 샘플 검사Paint Sampling·현미경 분석Microphotography·방사선 사진X-radiography·적외선 촬영·적외선반사 방법Reflectography·자외선 형광·페인팅 보조물 분석(연륜연대학, 캔버스 연구, 기타)·물감 조사 등이 포함되면서 여러 각도에서 연대·시료 비교 등의 분석이 시도된다.

그러나 가장 정확한 것은 대상 작품이나 물건의 동일한 연대, 작가의 작품에 대한 시료 샘플을 통하여 그 성분을 비교분석하는 방법이지만

이 경우는 방대한 시료 채취 과정이 필요하고, 오랫동안의 준비가 요구된다는 점에서 어려운 점이 있으며, 수십 년에 지나지 않는 연대에 대한 측정 역시 한계가 분명하다는 것이다.

2) 옥스퍼드 감정회사의 과학적 분석

열발광법Thermoluminescence/TL(이하 TL테스트)은 가장 대표적인 감정 방법으로, 과학적 분석 방법의 가장 보편적이면서도 신뢰도가 높은 열발광법은 감정 대상(대체로 도기류)에 열을 가했을 때 발산되는 빛의 양을 기준으로 대상의 나이를 알아내는 테스트이다. 이를 실행하기 위해서는 도자기로부터 소량의 샘플을 채취하여 실험실에서 고온의 열을 가해 이 샘플로부터 나오는 미세한 푸른빛의 강도를 측정하게 되는데, 이를 측정하는 데 포토멀티플라이어관Photomultiplier tube이라는 정밀 탐지기가 사용된다.

옥스퍼드 감정회사Oxford Authentication의 진위 감정 샘플링

오스트리아 빈 예술사박물관Kunsthistorisches Museum 보존과학실 작품 분석 자료들

　도자기가 구워진 시점으로부터 지난 시간을 기준으로 이 빛의 강도가 달라지는데, 오래된 자기일수록 이 빛의 밀도가 강하다. 예를 들어 17세기 도기를 모방한 18세기나 19세기에 만들어진 모조품들은 17세기에 만들어진 진작 도기가 발산하는 빛의 강도와는 다른 강도의 빛을 발산하는데, 이 결과로 진작과 모조품의 여부뿐 아니라 대략적인 제작 연도를 알아낼 수 있다.

　TL테스트 기기를 통한 점검 이상으로 중요한 것이 전문가들에 의한 적절한 샘플 채취이다. 도자기의 경우 흐르는 차가운 물 아래에서 끝부분이 다이아몬드로 만들어진 특수 도구로 도자기의 바닥 등 주로 유약이 발라져 있지 않은 부분에서 직경 3mm, 길이 4mm 정도 크기로 채취한다. 이렇게 채취한 샘플을 다이아몬드 휠이라는 기계로 약 200마이크로(5분의 1mm) 정도로 얇게 잘라 TL테스트를 실행하게 되는 것이다.

사용되는 실험 기구들

실험 기구	내용
열발광 측정기 (Risø Minsys TL readers)[26]	계속 최신형으로 업데이트되고 있는 세 개의 완전 자동화, 컴퓨터로 작동.
12개의 Elsec 알파방사선 계측기 (Elsec alpha counters)	열발광 측정기 안에서 통합된 알파방사선과 베타방사선은 호주, 뮌헨의 직원들에 의해 완전히 계량된다. 그리고 매해 방사선 감소율(doserate)도 조사된다.
포토멀티플라이어관 (Photomultiplier tube)	발광열 신호가 어떤 유물의 경우 매우 미약하기 때문에 그 계측을 위해 사용.

TL테스트 외 병행되는 실험들

실험	내용
엑스레이(X-ray) 테스트	육안으로 찾아낼 수 없는 다른 점토로 수리한 부분이나 메워진 부분 등을 찾아내기 위해서 실시.
조직검사(Organic Test)	도자기의 점토에서 도자기를 강화하거나 복원을 위해 사용된 유기물질을 찾아내는 실험.
성분검사(Pigment Test)	도자기에 사용된 염료가 실제로 옛날에 사용된 염료인지, 현대에 덧칠해진 염료인지를 판별.

　　TL테스트를 이용하는 가장 큰 목적은 진작과 위작을 구별하기 위한 것인데, 현재까지 성과로 이보다 더 정확한 테스트는 없다. 그러나 그 절차가 복잡하고, 비용이 많이 드는 점을 감안하면 아무 도자기나 손쉽게 감정할 수 있는 여건은 아니라고 볼 수 있다. 샘플을 채취하기 위해서 미세한 부분이지만 도자기를 절취하며 복원된 도자기의 경우 파편마다 채취하기도 하기 때문에 절대적으로 진작 감정이 반드시 이루어져야 하는 중요한 도자기일 경우에만 행해지는 경우가 많다.

　　두번째로는 도자기의 제작 연도를 알아내기 위해서 검사가 이루어지는 경우가 있다. TL테스트를 통해서 정확한 연도까지는 아니지만 대략적인 도기의 제작 시기를 밝혀낼 수 있는데, 현재까지 TL테스트를 통해 연대가

밝혀진 것 중 가장 오래된 것은 터키의 한 발굴 현장에서 발견된 토기로 약 7,000-8,000년 전에 제작된 것으로 밝혀졌다. 종종 이러한 종류의 감정에는 TL테스트 외에 보완해 주는 여러 가지 과학 감정이 병행된다.[25]

3) 과학적 분석 및 감정 사례

과학적 분석은 그 자체만으로 진위 감정 결론에 도달하는 데 한계가 있지만 매우 중요한 단서를 제공하고, 감정 분야에 따라 안목 감정으로는 도저히 불가능한 분석을 할 수 있다는 점에서 매우 중요한 과정이다. 아래에서는 대표적인 사례를 통해 분석과 연구를 통한 감정 성과를 살펴본다.

(1) 모나리자 진위 논란

스위스 취리히 기반의 모나리자재단에서는 2012년 9월 27일 35년간 연구한 결과를 바탕으로 1913년 발견된 〈아일워스 모나리자Isleworth Mona Lisa〉가 루브르박물관 레오나르도 다 빈치Leonardo da Vinci의 〈모나리자Mona Lisa〉보다 10년 정도 젊은 시절에 그려진 진작이라고 주장하였다. 재단은 과학적 분석을 다양하게 연구한 결과를 토대로 발표하였다.

이에 대하여 옥스퍼드대학의 마틴 캠프Martin Kemp 교수는 젊은 시절의 초상화라는 주장에 대하여 이해할 수 없고, 캔버스에 그려진 것에 대해서도 납득이 안 가고 모델이 젊다고 해서 루브르 작품보다 먼저 그려졌다는 것도 단언할 수 없다고 말하였다. 그러나 재단은 다 빈치가 사용한 바탕 재료는 캔버스가 우선이었다면서 치밀한 과학적 연구 자료를 제시하고 있다.

헤르만 쿤 박사Dr. Hermann Kuhn는 컬러 분류에 따른 연구를 진행하

위: 레오나르도 다 빈치, 〈모나리자Mona Lisa〉 부분
중간: 작가 미상, 〈모나리자Mona Lisa〉(수복 후) 부분
아래: 작가 미상, 〈아일워스 모나리자Isleworth Mona Lisa〉 부분

였고, 마우리치오 세라치니 박사Dr. Mauricio Seracini는 소재별 연구를 진행하였으며, 자외선Ultraviolet Light·발광적외선Infrared Luminescence·적외선Infrared·적외선 반사복사법Infrared Reflectography·방사선 사진X-Radiography·탄소연대측정Carbon Dating·감마 분광시험Gamma Spectroscopy Examinations 등의 분석법을 동원하여 물감·캔버스 등의 성분, 변화 과정, 연대, 다빈치의 흔적, 타자료와의 분석 및 비교 결과, 데이터 등을 공개하고 있다.

그러나 레오나르도 다 빈치 이상박물관The Museo Ideale Leonardo da Vinci 베조시Alessandro Vezzosi 관장은 "과학적 분석이 곧 진위 감정과 작가의 친필을 증명할 수는 없다. 다만 어느 정도 유사한 연대인지 아닌지를 가려내는 정도이다. 많은 의문이 남는다"라고 말하였다.

루브르박물관의 〈모나리자〉는 1503-1506년에 제작된 것으로 보고 있으며, 포플러나무 패널에 유채로 그려져 있다. 〈아일워스 모나리자〉는 1913년 컬렉터 휴 블래커Hugh Blaker가 구입하여 런던의 사우스웨스트 런던 스튜디오로 운반하였는데, 그의 이름을 따서 부르게 되었다. 이후 미국인에게 팔렸고, 그가 죽은 뒤 스위스 은행 비밀금고에 40여 년간 보관되어 오고 있다. 현재는 민간 컨소시엄의 소유이다.[27]

〈모나리자〉에 대한 진위 논쟁은 어제 오늘의 문제는 아니다. 그간 오슬로 복사본, 프라도 미술관본, 플랑드르 화파본, 웰더 미술관 복사본,

① 레오나르도 다 빈치, 〈모나리자Mona Lisa〉, 1503-1506, 포플러나무에 유채, 77×53cm, 루브르 박물관 .
② 레오나르도 다 빈치 & 작가 미상, 〈아일워스 모나리자Isleworth Mona Lisa〉, 캔버스에 유채, 86×64.5cm.
③ 작가 미상, 〈모나리자Mona Lisa〉(수복 전), 1503-1516, 호두나무에 유채, 76.3×57cm, 국립 프라도미술관.
④ 작가 미상, 〈모나리자Mona Lisa〉(수복 후), 1503-1516, 호두나무에 유채, 76.3×57cm, 국립 프라도미술관.
①②: 2012년 9월 27일 스위스 모나리자재단이 〈아일워스 모나리자〉가 루브르의 버전보다 10년 먼저 리자 델 지오콘도의 20대를 그렸다는 주장을 하였으나 위작일 것이라는 의견이 대립된 상태이다.
③④: 원래 배경이 검게 칠해진 상태의 〈모나리자〉 프라도미술관본을 수복한 결과 ④와 같은 풍경이 나타났다.

레이놀드본 등에도 이미 17세기 당시에 제작된 작품들이 있었으며, 새롭게 발견되거나 연구 결과가 나오는 과정에서 심심치 않게 진위 논란이 제기되어 왔다.

그 중 〈모나리자〉 프라도미술관본은 루브르 〈모나리자〉를 모작한 작품으로 배경이 검게 덧씌워져 있었다. 프라도미술관이 2년 동안 루브르박물관 전시 대여를 준비하면서 이 작품을 과학적으로 분석하고 수복한 결과 검정색 배경에는 이탈리아 토스카나 지방을 연상케 하는 풍경이 나타났고, 기법은 루브르 〈모나리자〉의 뒷배경을 연상케 하였다.

수복 후 작품을 연구한 결과 미술관은 단순한 모작이 아님을 파악하게 되었으며, 2012년 2월 1일 수복 결과를 공개하게 된다. 이 작품은 다 빈치의 제자 안드레아 살라이Andrea Salai나 프란체스코 멜지Francesco Melzi가 스승 다 빈치의 〈모나리자〉를 모작한 것으로 추정하였으며, 지금까지 여러 점의 모작이 있었으나 가장 먼저 제작된 〈모나리자〉의 모작으로 판단하고 있다.

레오나르도 다 빈치 이상박물관 베조시 관장의 지적에서처럼 과학적인 분석은 최종적인 한계가 있다. 그러나 〈모나리자〉의 사례에서 볼 수 있듯이 숨겨졌던 비밀들이 일약 세계적인 관심을 집중시키는 작품으로 둔갑하도록 미술품 감정은 물론 연구·소장학에서도 막대한 역할을 하고 있다.

(2) 셰익스피어 초상화

'플라워 초상화The Flower Portrait'라 불리는 셰익스피어(1564-1616)의 초상화는 소장자였던 데즈먼드 플라워 경Sir Desmond Flower의 이름을 따서 지어진 작품 명칭이며, 그가 로열 셰익스피어 컴퍼니Royal Shakespeare Company/RSC에 기증한 작품이다. 전문가들에 의하여 작품 왼편 위에 선명히 적힌 1606년 이후에 제작설에 대한 의문이 제기되어 왔다. 런던의 국립초상화 갤러리에서는 150주년 기념전으로 열릴 '셰익스피어를

⟨플라워 초상화The Flower portrait⟩
셰익스피어(1564-1616)의 초상화를 그린 1609년 작품으로 알려졌으나 2004년 런던의 국립초상화 갤러리에서 분석한 결과 1818-1840년 정도에 그려진 위작으로 결론지었다. 분석 결과 왼편에 큰 균열이 있고, 바탕그림은 성모마리아와 아이의 형상이 나타났다.

찾아서Searching for Shakespeare'전에 출품하기 전 전문가들이 X선 검사·자외선 검사·안료 샘플 검사Paint Sampling·현미경분석Microphotography 등의 방법들을 사용하여 4개월 동안 분석하였다. 그 결과 그림 왼편 위에 적힌 1606년, 즉 셰익스피어 생전에 그려진 것이 아니고 1818−1840년경에 그려진 위작이라는 결론이 내려졌다

그가 세상을 떠난 지 200여 년이 지난 뒤 그려진 이 세기의 사기극은 당시 셰익스피어에 대한 관심이 고조되었던 시기라는 점에서 가능성을 뒷받침하고 있다. 분석 결과 왼편에 수직으로 큰 균열이 있고 바탕그림은 성모마리아와 아이의 형상이 나타났고, 그 위에 그렸을 것으로 추정하고 있다. 분석 전에는 상상도 할 수 없었던 결과들이 나타남으로써 전문가들을 놀라게 하였다.

1623년 출판된 책에 있는 드루샤우트Droeshout의 판화 작품과 비슷하다는 점 때문에 그의 작품으로 추정하기도 했으나 결과적으로 드루샤우트의 판화, 혹은 그와 비슷한 작품을 모방한 위작이라는 것이 드러

1623년에 출판된 책에 있는 드루샤우트의 판화 19세기초에 위조된 〈플라워 초상화〉의 모델이 되었을 것으로 추측된다.

났다. 국립초상화 갤러리의 큐레이터 타냐 쿠퍼 박사Dr. Tarnya Cooper는 1814년경 크롬산납 성분의 황연 Chrome yellow paint이 칠해져 있었다고 말했다.[28]

(3) 감정가의 분석적 한계

감정가가 가진 직업적 특성을 고려해야 한다. 감정가는 정상적인 상황에서 사용될 수 있는 모든 수단을 동원할 수 있지만, 자신의 능력 밖 수단까지 사용할 필요는 없다. 여기서는 감정가가 사용해야 하는 수단을 좀 더 자세히 살펴본다.

우선 경매사가 감정가에게 부여한 임무와 조사의 범위를 정확히 제한할 필요가 있다. 이에 관련된 사례로서 프랑스 툴루즈 법원은 경매사가 감정가에게 단순히 의견을 묻기만 했다거나 작품의 흑백 사진만을 보여준 경우에, 경매에 참석하지 않아 직접 작품을 보지 못하고 그림이 다시 칠해졌다는 사실을 간파하지 못하더라도 감정가를 기소할 수 없다고 판결하고 있다.

보르도 법원도 유사한 입장을 취한다. "감정가가 경매사의 보조적 역할로서 카탈로그를 제작하는 데 있어서 실수 없이 자신의 역할을 수행한다고 해도, 경매에 앞서서 그림에 새겨진 사인의 진위를 밝히기 위해 니스를 벗긴다든가 표면을 긁어 볼 수는 없다."

한 예로, 경매를 통해 테라코타 소형 입상을 구입한 자가 작품의 손과 머리 부분이 원본이 아니라 다시 만들어진 것이라고 소송을 제기한 일이 있다. 이에 대하여 파리 재판소는 판매자의 대리인인 경매사와 감정

가의 조사 방법을 고려해야 한다는 입장을 다음과 같이 표명했다. "그들은 열광熱光에 의한 측정 방법을 사용할 수 없고, 그저 자세히 들여다보는 수밖에 없기 때문이다."

파리 법원도 이와 비슷한 입장을 취했다. 테라코타의 경우 복원되었는지 여부를 밝히기 위한 방법으로는 아세톤 요법이 유일한데, 이것은 감정가들이 사용할 수 없는 방법이다. 따라서 정확한 감정을 위해 어떠한 방법의 분석이나 시험이 필요하다고 감정가가 판단할 때, 카탈로그에 그 분석이나 시험이 시행되지 않았음을 언급해야 한다. 판사들은 감정가들이 모든 종류의 과학적 기구나 이론적으로는 가능한 모든 시험을 시행할 수 없다는 점을 인정한다.[29]

비슷한 예로, 일본의 가마쿠라 시대鎌倉時代(1185-1333) 작품으로 소개된 소형 입상이 사실은 메이지 시대明治時代(1867-1912)에 만들어진 것으로 밝혀지자 파리 재판소는 "감정가들을 비난할 수 없다. 그들은 작품의 제작 시기를 더욱 정확히 밝혀낼 수 있는 내시경 검사나 X-ray 촬영이 가능한 기계들을 갖추고 있지 않기 때문이다"라고 언급했다. 작품 손상 위험이 있는 과학적 검사를 굳이 단행할 필요는 없으나, 작품의 손상을 우려하여 검사를 실시하지 않았다면 그 사실을 밝힐 필요가 있다.

또 다른 예로, 어떤 감정가가 일본 병풍 한 점을 18세기 작품으로 소개한 적이 있었다. 그러나 작품이 경매된 이후 복원가의 손에 작품이 들어가게 되었고, 복원가는 이 작품이 최근에 만들어졌다고 결론지었다. 그는 네 가지 점에서 이러한 의문을 제기했는데, 작품 제작 방식이 전통적이지 않았다는 것, 1954년이라는 날짜가 찍힌 신문이 병풍 뒤에 붙여져 있었다는 것, 금색 나뭇잎의 색이 일반적인 고색을 띠지 않았다는 것과 사용된 색이 물에 용해되었다는 것이었다.

이에 감정가측은 경매에 나갈 작품이었기 때문에 작품을 훼손시킬 가능성이 있는 검사를 시행할 수 없었다고 맞섰다. 파리 법원은 복원가측이 제기한 문제에 대해서 감정가가 일련의 시험 방법들을 동원할 수 없다고 미리 명시하지 않았기 때문에 감정가의 입장을 받아들일 수 없다

고 밝혔다.

(4) 나카무라 후세쯔

일본 나가노현長野県 시나노 미술관信濃美術館은 나카무라 후세쯔中村 不折(1866-1943)의 작품 〈서양부인상西洋婦人像〉이 가필된 것 같다는 의심을 제기하며 이를 의뢰한 적이 있다. 적외선 촬영을 실시한 결과 이 작품은 가필된 것으로 판명되었다. 가필된 부분은 그림 속 부인의 치마 부분이 었다. 원작에는 치마가 없는 나부裸婦였는데, 후에 다른 사람이 그 부분에 치마를 그려 입힌 것이었다.[30]

(5) 마티아스 그뤼네발트 위작 사건

미국 전역에 마티아스 그뤼네발트Mathias Grünewald(1460-1528) 작품을 소장하고 있는 곳이 없어 클리블랜드 미술관측은 백만 달러를 들여 16세기 독일 르네상스 작가 마티아스 그뤼네발트의 회화 작품 〈세인트 캐서린St. Catherine〉을 1974년에 구입했다.

그러나 한 미술사가가 이 작품에 대하여 의문을 품게 되자 미술관측은 독일학자인 휴버트 폰 소넨부르크Hubert von Sonnenburg의 자문을 구했다. 방사선 기계, 전자현미경, 색소pigment 화학 분석 등을 통하여 심층적으로 검사한 결과, 그림의 밑바탕에 400년 전에 존재할 리가 없었던 가공 분필가루가 발견되었으며, 19세기 중엽까지 사용되었던 납페인트lead white paint의 주요 성분인 은의 부재함이 밝혀졌다. 기타 사소한 확인 내용도 이 그림이 위작임을 명확하게 말해 주었다.

이 위작은 복원전문가인 크리스티안 골러Christian Goller의 작품으로 밝혀졌는데, 그는 16세기 당시에 사용되었던 선인장 기생충cactus lice 페인트로 화려한 보라색을 만들어 일주일 만에 위작을 완성했다고 한다.[31]

〈세인트 캐서린St. Catherine〉
클리블랜드 미술관은 백만 달러를 들여 독일
르네상스 작가 마티아스 그뤼네발트의 작품을
1974년에 구입. 분석 결과 밑바탕에 가공 분필
가루가 발견. 복원전문가인 크리스티안 골러의
작품으로 확인.

(6) 헐터트 사건The Hartert Case

1979년 뉴욕의 한 갤러리가 캘리포니아의 컬렉터로부터 구입한 120만
달러 상당의 대형 컬렉션에 대해 국제미술품연구재단International Founda-
tion for Art Research/IFAR의 지원을 요청했다. 모든 작품들은 사망한 작
가 잭 헐터트의 아버지인 조세프 헐터트로부터 구입한 것이있다. 진위
논란이 빚어지자, 갤러리는 거래를 무효화시킬 수 있는 전문가의 결정
적인 증언을 얻으려 했지만 결국에는 구하지 못했다.

이때 IFAR은 모네·피카소·브라크·칸딘스키·클레 등의 것으로 여겨
지던 작품들을 분석하는 데 동의했다. 분석 결과 모두가 위작임이 밝
혀졌다. 이 중 몇몇 작품들은 갤러리 공인 마크가 있었는데 위조였다.
1979년 11월 IFAR 회장이 이 사실을 증언하고 사건은 법정 밖에서 해결
됐지만 남아 있는 위작이 있다는 소문에 연방수사국 FBI는 헐터트 창고
에서 800점을 빼앗았으며, 그 이전에 위작을 구입한 다른 사람들도 잇달

아 나타나게 되었다.[32)]

(7) 에트루리아전사 조각상

1915년에서 1921년 사이에 메트로폴리탄 미술관은 위작 〈에트루리아의 테라코타 전사들Etruscan Terracotta Warriors〉을 석 점 구입했다. 이 작품을 제작한 위작전문가는 이탈리아 출신 피오Pio와 알폰소 리카르디Alfonso Ricardi 형제, 그리고 그들의 세 아들이었다. 이 사건은 로마의 전문 아트딜러인 도메니코 푸스치니Domenico Fuschini가 고대 도자기를 위조하는 임무로 그들을 고용했을 때 시작되었다.

리카르디 형제의 첫 대형 작품은 청동 전차였다. 1908년 푸스치니는 브리티시 박물관에 연락하여 고대 에트루리아 요새에서 고대 전차가 발견되었다고 알렸다. 브리티시 박물관은 전차를 구입하고 1912년 새롭게 취득한 소장품에 관한 글을 발표했다. 그리고 그즈음에 피오 리카르디가 사망했다.

생존하는 나머지 가족들은 조각가 알프레도 피오라반티Alfredo Fioravanti의 협조로 고대 전사 조각상을 만들었다. 높이 202cm에 하반신은 나체이며, 왼손과 오른손 엄지손가락은 떨어져 나간 상태였다. 1915년 이들은 메트로폴리탄 미술관에 이 조각상을 판매했다.

다음은 피오의 장남이 디자인한 대형 전사Big Warrior 조각상이었다. 우선 높이 2m가 넘는 대형 조각상을 제작하여 유약과 칠로 덮은 다음 이 조각상을 의도적으로 깨어 생긴 파편으로 세 개의 조각상을 다시 만들었다. 그는 조각상이 완성되기 전에 세상을 떠났다. 1918년 메트로폴리탄 미술관은 4만 달러를 지불해 이 조각상들을 구입하고, 1921년에 새롭게 취득한 소장품을 대중에게 발표했다. 그후 위작전문가들은 뿔뿔이 흩어졌다.

이 세 명의 전사들은 1933년에 최초로 한자리에서 동시에 전시되었다. 몇 해 동안, 특히 이탈리아 출신 일부 미술사가들이 조각상에 대한 의혹을 품었지만 위작이라고 증명할 방법이 없었다. 그러다가 1960년 화학

에트루리아전사 조각상
메트로폴리탄 미술관에서 구입하였으며, 이탈리아 출신 피오Pio와 알폰
소 리카르디Alfonso Ricardi 형제, 그리고 그들의 세 아들의 위작이었다.
위의 석 점은 위작이며, 아래는 당시 발견한 자료집이다.

검사 결과로, 조각상의 검정 유약에 에트루리아에서 사용된 적이 없는
망간Mn 성분이 함유된 사실이 밝혀졌다. 미술관측은 이를 수긍하지 않
고 있었으나 에트루리아 전문가들은 조각상들이 깨진 파편으로 제작되
었음을 알게 되었다.

1961년 1월 5일 결국 알프레도 피오라반티가 이를 자백하였고, 2월
15일 미술관측은 문제가 된 조각상들의 진상을 밝혔다.[33]

4) 네덜란드의 과학적 분석 사례

(1) 렘브란트 연구 프로젝트Rembrandt Research Project/RRP

네덜란드에는 렘브란트 장례식이 끝나자마자 위작들이 연달아 출현하
여 사회에 경종을 울렸다. 1860년 미국과 유럽의 약 15,000명에 달하는

수집가와 단체들은 그들이 렘브란트의 진작을 보유하고 있다고 믿었다.

20세기초에 이르러 진작 확인 등의 절차가 시작되었고, 1921년 빌헬름 발렌티너Wilhelm Valentiner는 렘브란트의 그림을 총 711점으로 보았고, 1935년 아브라함 브레디우스Abraham Bredius는 630점으로, 1968년 호르스트 거슨Horst Gerson은 420점으로 보았다. 개인 미술 감정가들의 이같은 진위 논쟁에 상당한 불만을 느낀 인사들이 주동하여, 1969년 렘브란트 서거 300주년을 맞이하여 렘브란트 연구 프로젝트RRP를 발족하게 되었다.

렘브란트 연구 프로젝트는 네덜란드순수연구발전기관Netherlands Organization for the Advancement of Pure Research 및 베른하르트왕자재단 The Prince Bernhard Foundation으로부터 상당한 재정 지원을 받았다.

이 프로젝트의 목적은 렘브란트의 작품뿐 아니라 그의 제자 및 추종자들에 의한 작품에 대해서도 진위 여부를 연구하는 것이다. 전 세계에 널리 흩어져 있는 약 600점에 대한 분석은 최고 권위를 자랑하는 60명의 미술사가 및 뮤지엄 관계자로 구성된 위원회에서 진행하게 되었다. 프로젝트의 제1단계는 1968년에서 1973년까지 약 5년에 걸쳐 진행되었는데, 이 과정에서 거의 모든 작품에 대한 검토가 이루어졌다.[34] 그러나 모든 작품을 연대순으로 검토한다는 것은 불가능한 일이었으며, 물론 이전 세대의 렘브란트 전문가보다는 많은 작품을 볼 수 있었지만 전문가라 하더라도 한 사람이 모든 작품을 다 볼 수는 없었다.

진위 여부를 가려내기 위해 위원회는 가능한 모든 방법을 동원했다. 방사선 사진술X-radiography·적외선촬영·적외선 반사방법Reflectography·자외선 형광·페인팅 보조물 분석(연륜연대학·캔버스 연구·기타)·물감 조사·출처 및 초상 연구 등이 포함되었다. 검증이 굉장히 오래 걸릴 것으로 예상되었기 때문에 위원회에서는 중간에 연구 결과를 발표하기로 결정하였고, 《렘브란트 작품의 집대성》[35]이란 제목으로 여러 권의 책자를 발간했다.

이 책자에서는 작품을 '렘브란트의 것으로 확인된 작품' '진위 여부에

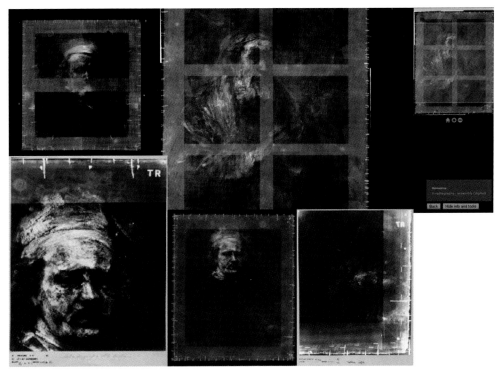

렘브란트 작품 X-ray 자료
데이터베이스에서 제공하고 있는 구체적인 연구 자료이며, 작품의 제작 과정·재료 사용·기법 등에 대한 분석을 위하여 최신의 정보를 서비스한다. 출처: RembrandtDatabase

대해 합의 보지 못한 작품' '렘브란트의 것이 아닌 작품'의 세 가지로 분류했다. 이 같은 검증 결과 발표에 대한 일반의 반응은 불안·실망·분노·환희·불신 등 다양했다. '렘브란트냐, 아니냐?' 하는 질문이 미술사학자와 박물관 관계자들 사이에 자주 제기되었다. 위원회가 사용했던 방법 또는 실험에 대해서도 의혹이 제기되었는데, 사실 이것은 위원회가 스스로 자초한 일이었다. 왜냐하면 처음에 렘브란트의 것으로 분류했던 것을 수년 후에 다르게 분류하는 일이 일어났기 때문이다.

이 프로젝트는 당초 10년으로 시작한 것이 42년이 걸린 후 2011년초 막을 내리게 된다. 최종 성과는 그해 10월에 출간되었으며, 총 240점의 작품이 구체적인 분석에 의하여 게재되었으며, 162점은 진작이 의심되

어 거부되었다. 이러한 사례는 세계적으로도 전례가 드문 것으로 진위 감정에 있어 안목 감정과 함께 과학적인 분석의 힘이 얼마만큼 중요한 역할을 하는지를 증명한 대표적인 사례였다.[36]

(2) 렘브란트 데이터베이스The Rembrandt Database

2008년에 시작된 렘브란트 데이터베이스는 전 세계 전문가들과 학생들을 위하여 구체적인 연구 정보를 공개하였으며, 2012년 9월에 웹사이트 서비스를 시작하였다. 네덜란드미술사연구소Netherlands Institute for Art History·마우리츠하위스 로열 회화 갤러리The Royal Picture Gallery Mauritshuis 등 여러 기관이 협력하고, 앤드류 W. 멜런 재단The Andrew W. Mellon Foundation의 후원으로 진행되었다.

이 사업은 렘브란트의 주요 작품은 물론 과거 연구되었던 과학적인 분석 자료까지 망라하고 있으며, 작품마다 세부적인 연구 결과와 이미지 자료 등 전체를 공개함으로써 학술적인 연구와 감정에 절대적인 보고의 역할을 하고 있다.[37]

《렘브란트 회화전집 3》
렘브란트 리서치 프로젝트에서 발간하였으며, 2011년까지 총 5권이 완성되었다. 학술적인 연구뿐 아니라 진위 감정에서도 교과서와 같은 역할을 하게 된다.

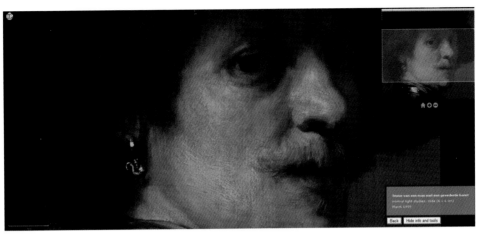

렘브란트 데이터베이스 세부 이미지
출처 : The Rembrandt Database

렘브란트 데이터베이스
렘브란트 작품에 대한 집중적인 연구를 통해 작품에 대한 구체적인 분석은 물론 재료·기법 등을 세부적으로 연구함으로써 진위에도 절대적인 자료로 활용된다.

(3) 델프트 프로젝트Delft Project

델프트 기술대학, 정보 통신 이론 그룹Information and Communication Theory Group의 반 데어 루베Van der Lubbe 교수는 컴퓨터가 종이 견본을 확인하는 전문가의 일을 맡아할 수 있도록 소프트웨어와 데이터베이스를 개발했다.

미술품의 진위 여부 결정과 날짜 매김은 미술사에서 중요한 역할을 한다. 델프트 프로젝트에서는 렘브란트의 에칭 작품에 사용된 종이 구조와 종이의 내비치는 무늬 분석을 통해, 에칭의 진위 여부와 프린트의 날짜를 결정하는 방법을 연구하고 있다. 에칭의 계수화된 X-ray 이미지는 사용된 종이의 구조와 당초 종이의 제작 과정에서 생긴 흔적을 나타낸다.

종이 구조를 파악하기 위해 종이의 내비치는 무늬와 특징을 자동적으로 추출하는 방법 또한 개발중이다. 이 같은 특징을 토대로 유사한 종이에 인쇄된 에칭은 자동 매칭 절차에 의해 알아볼 수 있게 되는데, 이런 방법으로 진위 여부와 날짜 문제는 해결될 수 있다. 이 프로젝트에는 로렌티우스 앤드 선Th. Laurentius & Son(16–18세기 프린트 미술품 거래상으로 렘브란트 전문가), 암스테르담의 라익스 미술관·라이던대학교·프랜던캐브내트 박물관 등이 긴밀히 협조하고 있다.[38]

4. 거래 · 감정 상황 · 기록

(1) 거래에 대한 프랑스 판례

프랑스에서 1981년 3월 3일 공포된 미술품과 수집품 거래 사기를 규제하는 법령(n.81–255)[39]의 제2조에 의하면, 작품이나 물건의 명칭이

역사적 기간, 어느 세기, 어느 시기를 지칭하는 말과 함께 사용될 때는 다른 설명이 없더라도 지칭된 시기에 제작된 것으로 보증한다.

또한 같은 법령 제3조에 의하면, 진위를 보증하지 않는다는 명시적인 조항이 존재하지 않는 한 작품이나 물건에 어느 작가의 서명이 있거나 도장이 찍혀 있다고 알리는 것은 이 작가가 그 작품의 작가임을 보증하는 것과 같은 효과이다.

이와 같은 효력은 '~에 의한' 또는 '~의'라는 표현을 작가의 이름과 사용할 경우, 그리고 작가의 이름이 작품의 제목 또는 작품을 지칭하는 설명과 같이 사용되었을 경우에도 똑같이 적용된다.

최근의 프랑스 판례 경향을 살펴보면, 진위에 대한 짙은 의심이 있다는 사실만으로도 매매 계약을 무효화하기에 충분하다고 본다. 오랫동안 이 점에 대해 여러 이견이 있었는데, 현재는 매매 계약의 무효를 인정하는 판례가 다수이다.

2001년 5월 7일 파리항소법원 판례로 등장했던 반 고흐의 〈오베르의 정원Jardin à Auvers〉의 진위 문제는 많은 것을 시사한다. 은행가였던 장

빈센트 반 고흐, 〈오베르의 정원〉, 1890년, 캔버스에 유채, 64×80cm, 파리 피에르 베르네와 에디트 베르네-카라오그램 컬렉션.

마르크 베른이 1992년에 구입하였던 이 작품을, 1996년 그가 세상을 뜨자 그 상속자들이 판매하려고 경매에 내놓았으나 일부 기자들의 기사로 인해 위작 시비에 걸려든 사건이었다.[40]

이 작품은 오랫동안 반 고흐의 그림으로 알려졌었고, 5,500만 프랑에 낙찰되는 기록까지 세웠던 작품이었다. 하지만 작품 소유주의 상속자들이 그림을 다시 팔려고 경매에 내놓은 때엔 이미 의심이 너무 커져 팔수가 없었다. 이에 상속자는 매매 계약의 무효를 주장하였다. 그러나 작품을 판매한 피고는 권위 있는 미술사학자의 긍정적인 의견, 즉 진작이라는 주장, 그리고 1999년 반 고흐의 작품일 확률이 높은 것으로 증명하는 국립박물관연구소Le Laboratoire des Musées Nationaux의 실험 결과를 내세웠고, 2004년 프랑스 최고법원이 이를 재확인하였다.

법원은 구매자가 작품의 가장 중요한 조건 중 하나인 진위를 고려하여 산 것인 경우, 그리고 구매 시점 이후 이 성질에 대해 의심이 가게 되었고, 이를 미리 알았더라면 계약을 체결하지 않았을 것으로 판단되는 경우에는 법원이 문제의 작품이 진작인지 아닌지에 대해 판단할 필요가 없으며, 단지 진위성이 심히 의심스러운지 아닌지만을 확인하면 된다.

결국 법원은 매매 계약 자체를 무효화할 정도로 의심이 큰 증거가 없다고 판결하였다. 이 판례에서 원고가 매매 계약의 무효 판결을 받지는 못했으나, 법원의 논거가 시사하는 바가 크다.[41]

(2) 잭슨 폴록 사건The Jackson Pollock Case

1994년 케네스 라리비에르Kenneth Lariviere는 잭슨 폴록-크래스너 재단The Pollock-Krasner Foundation Inc. 진위감정위원회에 연락하여 자신이 소유하고 있는 〈버티컬 인피니티Vertical Infinity〉의 진위 판별을 요청했다. 위원회는 라리비에르가 제출한 작품에 대한 정보를 검토한 후, 1993년에 조사한 일이 있었지만 고객이 원한다면 이와 관계 없이 다시 감정을 하겠다고 전해 왔다.

감정 실시 결과 지난번과 같이 진작이 아니라는 판정이 나왔다. 라리비에르는 위원회에게 항의 편지를 보내며 1953년 자신의 아버지가 "뉴욕에서 잭슨 폴록이 회화 작품 한 점을 보내 왔다"고 말한 적이 있다고 진술했다. 위원회는 라리비에르가 다른 폴록 전문가와 상의할 것을 권했지만, 1999년 1월 그는 위원회와 모든 구성원들을 책임감 없는 진위 감정을 행한 혐의로 고소하면서 금전적 보상과 〈버티컬 인피니티Vertical Infinity〉가 기존의 카탈로그 레조네 부록에 포함될 것을 요구했다.

이에 대하여 위원회는 라리비에르가 감정서비스를 신청할 때 작성한 합의서에는 위원회가 제공하는 것은 견해 표명일 뿐이며, 이로부터 야기될 수 있는 상황에 대한 책임은 지지 않는다는 내용이 명시되어 있다고 반론했다. 더 나아가 위원회는 진위 감정 결과에 대해서 고소하지 않겠다는 합의서를 위반한 그가 손해배상할 것을 요구했다.

이 사건은 미국 법정이 미술품 원작자와 관련하여 경솔한 요구를 한 행위에 대해 고소인에게 벌금을 부과한 최초의 사건이 되었다.[42]

(3) 메리 카사트 사건Mary Cassatt Case

1994년 소더비는 기업가이자 미술품수집가인 윌리엄 C. 폭슬리William C. Foxley로부터 고소를 당하였다. 그는 1987년 60만 달러 이상을 지불하고서 소더비로부터 카사트의 〈소파에 누워 있는 리디아Lydia Reclining on a Divan〉를 구입했다. 소더비는 1989년과 1993년 두 차례에 걸쳐서 이 작품이 65만 달러에 이르는 것으로 감정했다.

1993년 폭슬리는 이 작품과 기타 미술품을 경매 품목으로 소더비에 넘기게 되는데, 경매를 2일 앞두고 소더비는 폭슬리에게 진위 여부에 대한 논란으로 이 작품을 경매에 포함시키지 않는다고 선언하였다. 이에 대해 폭슬리는 작품 구입시 추후 작품의 진위 논란이 발생할 경우에는 판매가 전액을 환불한다는 소더비측의 보장을 상기시키며, 또한 당시 카사트의 전문가로 여겨졌던 소더비 소속 아델린 브리스킨Adelyn

Breeskin이 작성한 감정보증서를 언급하면서 전액 환불해 줄 것을 요청했다. 소더비가 이를 거절하자 폭슬리가 고소를 하게 되는데, 이는 거래일로부터 이미 7년 후에 벌어진 일이었다.

법정에서 소더비는 경매 카탈로그에 보증 기간이 5년이라고 기재되어 있고, 그 기간은 이미 만기가 됐으며, 소더비측이 작성하는 감정보고서는 '가치' 위주이지 '진위'에 대한 보증이 아니라고 주장했다. 이를 수용한 판사는 감정약관 및 뉴욕 주의 표준통상규약(N.Y. UCC, SS 2-328, 2-102, 2-105 and Section 2-275)에 의거, 폭슬리가 환불을 받지 못하는 것으로 판결을 내림으로써 사건은 종료되었다.[43]

(4) 쉬베이홍기념관 위작 사건

2002년 3월 독일인 존John은 쉬베이홍기념관徐悲鴻紀念館 안의 원즈지에문화예술서비스센터文之杰文化藝術服務中心에서 90,000위안을 주고 위엔지양袁江(1662-1735)·천샤오메이陳少梅(1909-1954)·쉬베이홍徐悲鴻(1895-1953)·마진馬晋(1900-1970)·리우구이링劉奎齡(1885-1967)의 작품 다섯 점을 구입하였다.

그러나 귀국 후 감정을 거쳐 그 작품들이 전부 위작임을 알았고, 이후 그는 넉 점의 작품을 가지고 다시 중국으로 돌아와 환불을 요구하였다. 센터는 다른 작품으로 교환해 줄 것을 약속하였다. 그러나 교환한 석 점의 작품이 베이징문박연구감정자문센터北京文博硏究鑑定咨詢中心의 감정후에 또다시 위작으로 밝혀졌다. 이에 2002년말 그는 법원에 쉬베이홍기념관과 작품을 판매한 센터를 고소하였다.

법정은 1심 판결에서 원즈지에센터文之杰中心측의 위작 판매 혐의를 인정해 작품 구입비의 두 배인 180,000위안의 배상금과 소송 관련 비용을 지불할 것을 판결하였다. 이 판결에 대해 센터측의 변호사는 이들 작품이 비록 진작은 아니지만 매우 뛰어난 작품으로 제작 시기가 적어도 50년 이상은 된 것이며, 그 가치가 100,000위안에 달하는 데는 전혀 문제

가 없을 것이라고 설명하였다. 또한 만약 이것이 진작이라면 가격이 가장 싼 것도 한 폭에 450,000위안 이상은 주어야 살 수 있기 때문에 구매자는 작품 구입 당시 이미 위작임을 알고 있었을 것이라고 주장했다.[44)

2심 판결에서 센터는 독일인 존이 구입한 네 폭의 중국화를 가져가고, 90,000위안의 작품 구입비와 소송에 들인 비용 50,000여 위안도 함께 보상하기로 하였다.[45) 이 소송은 결국 3년 동안 이어져 2005년이 되어서야 끝이 났다.

5. 미술품 감정 활용 사례

1) 미술 시장의 신뢰 기여

(1) 유럽미술재단

유럽미술재단The European Fine Art Foundation/TEFAF은 마스트리흐트 아트페어TEFAF Maastricht The World's Leading Art and Antiques Fair도 알려진 유럽미술 전시회를 지칭하기도 한다.[46)

1975년에 출범한 이후 해마다 개최되고 있는 이 아트페어는 2011년의 경우 16개국에서 260명의 딜러들이 참여하였고, 73,574명의 관람객을 유치하는 등 대규모의 전시 시스템을 갖추고 있다. 출품작에 대한 감정 절차에 있어서 매우 신중한 과정을 거치고 있다.

140명의 국제 전문가로 구성된 24개의 감정위원회가 각 출품작의 질·상태·진위 여부 등에 대한 감정을 실시하며, 이를 통과하지 못한 작품은 전시회가 끝날 때까지 창고에 보관된다. 이같은 감정 절차는 구입자에게 출품작에 대한 신뢰감을 심어주는 역할을 한다. 이러한 절차는 2000년 아트페어 당시 처음으로 도입된 것으로 도난 미술품 대장을 비치하

여 출품작들에 대한 도난 미술품 여부를 점검하도록 하였다. 이로써 미술품 감정이 아트마켓에서 얼마나 중요한지를 인식하는 계기를 마련하였다.[47]

(2) 예술과 키치 사이

BBC 방송의 인기 쇼 프로그램인 '앤틱 로드쇼'를 모방한 네덜란드 TV 쇼 '예술과 키치 사이Tussen Kunst & Kitsch'에는 전문가들의 감정을 받기 위한 여러 물건들이 등장한다.

이 프로그램의 촬영은 보통 네덜란드나 벨기에·독일에 있는 박물관에서 이루어지며, 전문가들이 시청자들에게 미술사에서 중요한 위치를 차지하는 유명한 장소를 소개하고 '문화 미술 여행'의 기회를 전달하고 있어 큰 인기를 끌고 있다. 이 쇼는 이보Ivo와 로버트 에런슨Robert Aronson 같은 슈퍼스타급 전문가를 배출했다.

최근에는 이 프로그램 촬영중 17세기 렘브란트 에칭 2점이 발견되어 큰 화제가 되기도 했다. 또한 렘브란트의 에칭 접시 1점과 빌렘 콕콕Willem Koekoek의 도시 풍경화 1점이 발견된 바 있다.[48]

(3) 가짜미술관

빈의 가짜미술관Museum voor Valse Kunst[49]은 미술품 감정 관련 미술관으로서는 보기 드문 사례로서 2005년에 설립되었으며, 소규모 사립 형태로 부부가 운영하고 있다. 사라져 가는 마이스터들의 기술을 계승한다는 의미에서 기법을 연구하고 직접 미술관에 가서 모사를 하기도 하면서 설립된 이 미술관의 소장품은, 직접 위품을 제작한 사람·경매 등에서 구입하고 전통적인 방식으로 모사하기도 하였다.

판매되지 않는다면 위품도 범죄수사면에서나 미술사적으로도 상당한 평가를 받는다는 것이 미술관측의 설명이다.[50]

가짜미술관에 전시된 뭉크 모작

오스트리아 빈의 가짜미술관
모작 성격의 작품들만을 전시하고 있으며, 관장이 직접 모작을 제작하는 사례도 있다. 그러나 의도적인 위작과는 달리 순수하게 공공적인 목적으로 소장과 전시를 위해 컬렉션이 이루어진다.

빈 가짜미술관의 크리스티안 라스트너 관장

파리 위조품박물관 Musée de la Contrefaçon
마티스의 위작이 전시되고 있으며, 미술품 외에도 세관에서 압수된 위조명품 등이 전시되어 있다.
위작에 대한 사회적 인식을 교육하는 의미에서 설립된 박물관이다.

네덜란드 블레더에 소재한 가짜미술관은 오직 위작만을 전시하고 있다. 미술사에서 거장의 위작이 전문적인 미술비평가를 속일 수 있는 정도라면, 투자가 아니라 순수하게 미적 감상을 위해 미술관을 찾는 관람객에게도 흥미로운 일이 될 수 있다는 점에 의미를 부여하고 있다. 상설전시품에는 아펠·샤갈·달리·앙소르·반 고흐·마티스·피카소·렘브란트·로댕 등의 위작이 포함된다.

이 미술관에서는 회화와 드로잉뿐만 아니라 의자·청동·보석류·도자기·시계·동전과 화폐 등 다양한 종류의 위작을 볼 수 있다. 전직 미술교사인 헹크 플랜터Henk Plenter와 에르나 얀센Erna Jansen의 소장품으로 이루어진 이 뮤지엄은 2004년에는 14,000명의 관람객이 다녀갔다.[51] 이곳에는 대표적 위작전문가 가운데 메헤렌Han van Meegeren(1889-1947)과 에르나 얀센의 작품들이 전시되고 있어 진위 감정을 하는 전문가들의 관심을 모으기도 했다. 파리에도 위조품박물관Musée de la Contre-façon이 있다. 이 박물관에는 마티스·자코메티 등의 위작들이 전시되어 있으나 가짜 명품들도 있다. 세관에서 압수된 위조품들을 기증받아 전시된 사례도 있다.

2) 중국

국가문물감정위원회의 위원들은 문물의 감성과 평가·수집 보존·출입국 심사·사법 감정 및 학술 연구·인재 양성 등 각 방면에서 활동하고 있으며, 박물관 유물 재정리 과정에서 공헌을 하고 있다. 1983년부터 1999년까지는 전국의 박물관에 소장된 고대 서화와 1급 역사문물 및 근현대 문물을 돌아가면서 감정하는 작업을 실시하여, 무질서하게 소장된 유물의 가치 판단과 진위 구분 등을 서비스하였다.

그 중 박물관 소장의 1급 역사유물 감정은 도자기·청동기·옥기 등을 포함하고 있다. 고대 서화는 26개 성과 자치구·직할시 등 208개소, 문화재소장기구 약 7만여 점의 감정 작업을 하였다. 1급 역사문물과 1급 근

파리 위조품박물관에 전시된 자코메티의 위작

현대 유물 감정 확정 작업에 있어서는 전국 1,517개 기관 약 6만여 점의 문화재를 감정하여 25,775점을 1급 문화재로 확정하였다. 이 작업에는 모두 24명의 국가유물감정위원이 참여하였다.

국가문물국國家文物局은 2002년부터 중국에서 중요한 문화재의 소장품 기준을 수립하고, 국가문물감정위원 등 전문가들의 지원을 받아 송대宋代 미페이米芾의 연산명研山銘, 롱먼석굴龍門石窟의 조각상 등 160여 점을 수집했다.[52]

중국의 출입국 감정

세계 각국의 출입국 법령은 다소 차이는 있으나 자국의 문화재를 외국에 유출하는 것을 엄격하게 규제한다는 점은 대동소이하다. 특히나 프랑스·중국·이탈리아 등 문화재를 중시하는 국가에서는 더더욱 엄격한 관리를 하고 있으며, 공항과 항만에 감정가들이 배치되어 있거나 전담부서를 두고 감정절차를 거치도록 한다. 아래는 중국의 문화재출입국 감정에 대한 법령 내용을 일부만 요약한 것이다.

(1) 법령

제6조 판매기관은 성·자치구·직할시에서 문화재의 행정을 주관하는 부문의 동의를 거치고 국가문물국의 허가를 받은 문화재 기구를 가리킨다.

제7조 판매기관은 출국 신청을 한 문화재에 대하여 반드시 판매 선에 감정을 진행해야 한다. 문화재출국감정조文物出境鑑定組는 반드시 판매기관이 작성한 대장의 성 또는 자치구·직할시에 속한 문화재 행정주관 부서에서 판매를 허가하는 문서를 등록하고, 이 장부에 근거하여 문화재를 대조하고 감정을 진행한다. 허가를 거치지 않고 장부를 작성하였거나, 장부에 작성하지 않은 문화재는 감정할 수 없다. 감정을 마친 후에 장부는 문화재출국감정조에 의해 보관되어야 한다.

제9조 감정을 거쳐 출국을 금지받은 중요한 문화재는 문화재출국감정

조가 반드시 사진을 찍어 등기해야 하고, 등록한 것을 이후에 조사할 때 볼 수 있도록 보관해 두어야 한다. 1급 문화재에 속하는 것은 국가문물국에 등록 보고해야 한다. 감정을 통해 출국이 금지된 문화재는 정부가 구입할 수 있다.

제11조 개인이 이전부터 소유하고 있던 문화재의 출국은 중국 국민, 홍콩·마카오·타이완 화교, 외국에서 거주하는 중국인이 소유한 문화재 및 구매나 교환·선물 등을 통해 이미 개인 소유가 된 것과 직접 반출하거나 위탁해 운반하고 부치는 것을 준비하는 출국 문화재를 가리킨다.

제12조 개인이 소지하거나 위탁하여 운반 혹은 우편으로 부치는 문화재의 출국은 베이징北京·텐진天津·상하이上海·광둥廣東으로 제한하고, 국가문물국이 지정하는 성·자치구의 문화재출국감정조가 문화재의 출국 감정을 처리한다. 감정을 거쳐 출국을 허락받은 문화재는 감정 표시 인장을 찍어 표시하고, 문화재 소유자에게 문화재 출국허가증文物出境許可

지아더 경매 청대 궁정가구 특별전시
2008년 4월에 '성세아집盛世雅集'전은 베이징에서 개최되었으며, 낙찰총액 8878만 위안(한화 약 127억 원)에 달했다. 최근 중국 정부는 문화재의 해외 반출에 대한 엄격한 규정이 적용되는 감정시스템을 구축하고 있다.

證을 발급하여 세관 통과를 허가하게 된다.

제13조 감정을 거쳐 출국할 때 가지고 나가거나 위탁해 운반 혹은 우편으로 부치는 것이 금지된 소유한 문화재는 문화재출국감정조에 의해 반환하거나, 적당한 가격에 매매할 것에 동의하면 정부가 구입할 수 있다.

제14조 감정 과정중에 도굴·절도·약탈 등 법적인 방법으로 취득된 것이 아님이 확인된 문화재는 압류해야 하고, 법에 의해 관련기관에 보고하고 심사를 받아 처리한다.

(2) 일시 입·출국하는 문화재에 대한 감정

제16조 일시 입·출국하는 문화재란 잠시 출국하였다가 다시 가지고 입국하는 문화재와 잠시 입국하였다가 다시 가지고 나가는 문화재를 가리킨다. 일시 입·출국을 허가하는 근거는 국가가 허가한 대외 문화 교류, 해외 전시, 합작 연구 등의 목적을 가진 경우와 기타 중국의 해외 주둔기관에서 근무하는 자, 외국에 방문하는 자의 필요로 가지고 나가거나 운반을 위탁하고 우편으로 부치는 경우가 포함되어 있다. 또한 홍콩·마카오·타이완 화교華僑, 외국에 주둔하는 기관의 자국민 및 이외 화교가 소장하고 있거나 위탁 또는 우편으로 부쳐 일시 입국하는 문화재 등이 있다.

제17조 잠시 출국하였다가 다시 가지고 들어오는 문화재는 출국 전에 현지의 문화재출국감정조에서 허가한 문서와 문화재 목록, 사신 심사에 있어 문제가 없는 것에 근거하여 출국증서를 작성해 준다. 감정조가 설치되어 있지 않은 성·자치구는 국가문물국이 지정한 감정조에서 현지 문화재 행정부서가 주관하는 협조와 동의에 따라 세관 처리를 받을 수 있다. 문화재를 다시 가지고 입국할 때는 반드시 목록과 사진에 근거하여 재검사를 진행해야 한다.

(3) 감정 표시 인장과 출국허가증

제22조 문화재의 출국 감정은 반드시 2명 이상의 감정조 구성원이 참가하여야 진행될 수 있다. 감정중에 의견이 같지 않거나 결정을 내리기 어려운 문물은 잠시 보관하게 된다. 감정을 거쳐 출국이 허가된 문화재는 반드시 규정한 위치에 따라 감정 표시 인장을 찍어야 하며, 현지의 관할구역 내에서만 판매가 허가된다. 문화재에 감정 표시 인장을 찍은 후 어떤 판매기관이나 개인이 혼자서 이를 제거하거나 변경하고 유용할 수 없다. 만약 이상의 규정을 위반한 사항이 발견되면 문화재출국감정조文物出境鑑定組는 즉시 감정을 중지해야 한다.

(4) 문화재 출국 감정기구와 감정사

각 지역에서 책임지고 구성하는 문화재출국감정조는 반드시 7명에서 20명 이상의 전문가들로 이루어져야 한다. 문화재출국감정조의 책임감정가는 비교적 높은 감정 수준을 가지고 있어야 하며, 중·고급 직책 혹은 심사를 통한 증명을 취득하여 전문 감정 분야를 가진 감정가로 구성해야 한다. 또한 문화재출국감정조는 필요에 따라 비판매 부문의 전문 인원을 초청하여 감정 활동에 투입할 수 있다. 문화재출국감정조는 감정가의 이동이나 동원을 책임지고, 반드시 3개월 전에 국가문물국의 의견을 구해야 하며, 사후에는 국가문물국에 등록해야 한다.

제30조 문화재출국감정소文物出境鑑定所가 받은 감정료는 감정조의 설비 구입, 인원의 학습 교육, 자료 편집 등의 항목에 사용할 수 있다.[53]

3) 미국

(1) PBS 방송 방영 앤틱 로드쇼

2006년 1월 날짜로 방영 10주년을 기념한 앤틱 로드쇼Antiques Road-show는 세 차례 에미상The Emmy Awards 후보로 오른 바 있다. 감정가

들이 전국을 순회하면서 다양한 미술품에 대한 감정을 하는 것이 프로그램의 주된 내용이다. 매주 새로운 보물(혹은 전혀 가치가 없는 물품)을 감정가가 발견해 나가는 것을 시청자들은 호기심과 긴장 속에서 지켜본다. 앤틱 로드쇼 홈페이지에서 출연한 감정가들을 알파벳순으로 검색할 수 있으며, 총 20여 종목을 다룬다.[54]

(2) 윌리엄 H. 게르츠William H. Gerdts

보스턴 순수미술관Boston Museum of Fine Arts의 전 미국회화 담당 학예연구원이자 현재 뉴욕시립대학교City University of New York/CUNY의 명예교수인 윌리엄 H. 게르츠는, 19세기 미국회화와 조각의 전문가로 오래전부터 알려진 바 있다. 그는 구두 혹은 서류를 통한 진위 감정을 하며, 진작임이 확실할 경우에 한해서 서류를 작성한다. 게르츠는 특히 워싱턴 올스턴Washington Allston·에마누엘 루츠Emanuel Leutze 같은 역사화·정물화·초상화·미국인상파 화가 전문 감정가이다. 그는 과학 기술의 도움 없이 감정을 하며, 때때로 딜러와 경매인에게 자신의 의견을 제공하기도 하고 아내와 함께 보존가로 활동하기도 한다.

게르츠는 보스턴 순수미술관에 근무하고 있는 동안 한 차례 고소당한 적이 있었는데, 회화 작품 구입 의사가 있는 어느 수집가에게 작품의 진위성에 관한 의견을 제공했기 때문이다. 미술관 이사회는 미술관과 게르츠를 옹호했고, 사건은 해결되있다.[55]

(3) 달리 판화 증언

수천 점의 달리 판화 위작들이 모습을 드러내기 시작하자 미국의 국제제미술품연구재단International Foundation for Art Research/IFAR은 대규모 연구 조사에 착수했다. 〈콜럼버스가 발견한 신대륙The Discovery of America by Christopher Columbus〉이라는 판화 작품은 국제미술품연구재

단의 진위 감정 후 광화학 모조품photochemical reproduction으로 밝혀졌다.

더욱 많은 달리 판화들이 분석을 기다리고 있었지만 국제미술품연구재단은 그 방대한 양과 기구의 다른 활동들에 미칠 영향 때문에 모두 거절했다. 그러나 국제미술품연구재단은 위작 관련 최근 소식을 IFAR 보고서에 지속적으로 기재했다. 당시 IFAR 진위 감정 서비스 담당 국장이었던 버질리아 팬코스트Virgilia Pancoast는 상당량의 위조 판화를 판매한 바 있는 하와이의 센터아트갤러리Center Art Gallery 관련 재판에서 증언을 하였다. 이 재판에서 판사는 IFAR의 경고에도 불구하고, 위작으로 여겨지는 판화들의 판매를 허용하는 것으로 결론내린 바 있다.[56]

4) 위작 전시회

(1) 존 미야트John Myatt

"우리가 받아 온 사람들의 반응은 믿기 어려운 것이었다. 위작전문가는 많았지만 구매자들이 원하는 것은 미야트의 위작이다"고 앨런 엘킨Alan Elkin은 말했다. 워릭 아트 갤러리Warwick Art Gallery의 소유주인 엘킨은 2002년 9월에 열릴 위작품 전시회를 개최하기 위해 존 미야트에게 연락했다.[57]

존 미야트는 당시 수형 생활을 하고 석방된 지 3년이 지난 후로, 이제 자신의 작품을 전시할 때가 되었다고 생각했다.

그리고 라울 뒤피Raoul Dufy 스타일의 작품을 완성하면서 미야트는 마침내 자신의 이름으로 전시회를 갖는 것이 기쁘다고 말하였다. 그의 이야기와 세간의 이목을 끈 법정 소송이 할리우드 영화사의 상상력을 사로잡았다고도 전해진다. 한편, 미래에 진작으로 오해받지 않도록 미야트의 위작에는 마이크로칩이 삽입되었다.

(2) 런던 경시청 형사부의 위작전

존 미야트가 그린 마네 작품

2006년 11월말 피카소·샤갈 등 거장의 위작들이 런던에서 전시되었다. 이것은 런던 경시청Scotland Yard이 전 세계에서 미술품 범죄를 일으키고 있는 위작에 대한 자국 딜러들의 경각심을 일깨우고자 마련한 전시였다. 빅토리아 앨버트 박물관Victoria and Albert Museum에서 열린 이 전시는 대중에게는 공개되지 않고 딜러들에게만 공개되었다.[58]

V. 위작 수법과 주요 사건

1. 위작 수법

위작 수법은 위조 대상과 기법·재료 등에 따라 천차만별이다. 그러나 일반적으로 위조 수법을 공개하는 것은 범죄 수법을 공개하는 것과 같으며, 모방 범죄를 유발시킬 수 있는 가능성이 있다는 점에서 구체적인 자료를 대하기는 매우 어렵다. 그렇기 때문에 미술품 감정은 의도와는 달리 감정가들만의 '독점적 요소'를 지니고 있다. 물론 소장자로서 의뢰인들은 감정 결과에 의문을 가질 수도 있고, 위조나 수복 방법에 대해서도 많은 질문을 추가할 수 있다. 그러나 이러한 경우에는 별도의 세부적인 리포트를 요구해야 하고, 그에 따른 많은 비용을 지불해야만 가능하다.

하지만 만일 이와 같은 정보를 가졌다 하더라도 여전히 일반인들에게 공유될 수 있는 가능성은 미미하다. 그것은 결국 작품의 출처를 공개적으로 밝혀야 함은 물론, 만일 그 작품이 위작인 경우 명예와 금전적 가치, 윤리적인 문제가 개입될 수밖에 없어 공개는 더욱 어려울 수밖에 없다. 더군다나 우리나라는 감정 과정·감정 방법론에 대한 명확한 이해가 부족한 상황이고, 단체 감정을 실시하는 상황에서 정보 공개는 더욱 어려울 수밖에 없다. 이러한 현실적인 문제는 위작 사례에 대한 케이스 스터디case study, 즉 사례별 집중적인 연구의 어려움으로 직결된다.

결국 우리가 위조 수법에 접근할 수 있는 방법은 국내외에서 사건화된 이후 공개된 수사 결과·보도 자료·보고서·위조범들의 저술 등이며, 일부는 감정 관련 단체·뮤지엄 등 비영리기관에서 보고된 연구 결과 등이 대부분이다. 아래에서는 여러 형태의 위작 수법 중에서 여러 형태로 공개되어 온 영국과 중국의 몇몇 사례를 정리하였다.

1) 영국

위작과 관련된 여러 사례들을 살펴보면 작가 본인이나 유족·재단·유명인의 허위 증언 및 감정 실수, 매수한 직원을 통한 판매, 카탈로그 로트를 활용, 모조품에 진작을 끼워 조합한 위작, 오래된 유물을 조합해 새로운 유물을 만든 위작이 있다. 또한 어느 나라에서나 많은 수를 차지하는 모작으로서 원작을 보고 비슷하게 모작하거나 부분을 조합하는 수법도 많이 사용되었다.

이는 존 드류John Drewe에게 고용되었던 모작전문가 존 미야트John Myatt가 주로 이용하는 방법이었다. 그는 그래이엄 서덜랜드Graham Sutherland의 거대한 〈영광의 주Christ in His glory〉라는 태피스트리 위작 연구를 위해 영국의 코번트리 대성당Coventry Cathedral으로 직접 가서 세심하게 작품을 관찰하였다.

체포된 뒤 미야트는 드류가 사기행각의 일부로서 20세기 미술품들의 특징을 따다 조합하는 일종의 '혼성모방'까지 시켰다고 증언했으며, 서명 위조 역시 위작전문가 존 드류가 위작을 만들기 위해 화가들의 서명집A Book of Artists Signatures을 이용한 것이 대표적인 사례이다.[1] 경찰이 드류의 집을 수색했을 때 이 '화가들의 서명집'이 발견되었다고 한다.

(1) 출처

위작전문가들은 감정가가 어떠한 것을 중점으로 진위를 감정하는지를 잘 알고 있는 것으로 보인다. 그들은 갤러리·뮤지엄 등의 자료를 침투하여 출처 정보Provenance나 소장처 자체를 변조함으로써 거장의 미공개작을 발견한 것처럼 위조한 존 드류와 같은 사례가 있다.

(2) 가격 위장

미야트와 존 드류의 위작을 구입한 런던 웨스트 엔드 지역[2]의 어느 화상은 "드류는 극도로 교묘해, 대개 경매회사의 감정전문가들이 10만 파운드 이상의 작품들은 매우 신중하게 감정하지만 저렴한 작품들은 신중하게 진위를 살펴보지 않는 경향이 있는 것을 알고 노린 것 같다"고 밝혔다.[3]

(3) 화학적 분석력

도자기 경우, 위작전문가는 유물의 유약이 칠해진 부분보다는 칠해지지 않은 부분에서 샘플 채취가 이루어질 것임을 알고 있어 유약을 적절히 조절하게 된다. 또한 분석을 위하여 시편(샘플)을 준비하는 사람이 조각 전체에서 오직 진작인 부분만을 시편으로 취하도록 유인하면서 의도적으로 유약을 조절하여 과학적 분석을 유리하게 유도하였다.[4]

위작전문가 존 미야트는 가정용 에멀션 물감household emulsion paint을 사용하여 다수의 위작을 제작하였다. 그는 누군가 위작을 화학적으로 검사를 한다면 금세 발각될 것을 늘 염려했다고 한다.[5]

유화에서 톰 키팅Tom Keating이 사용한 기법은 네덜란드 기법이 가미된 티치아노에서 영감을 받은 베네치아풍 화법이었다. 그는 렘브란트 작품 위조시 호두를 10시간 동안 졸인 후 비단에 여과한 안료를 사용하였는데, 이러한 색채는 진짜 흙을 섞은 안료에 비해 점차적으로 색이 흐려지게 된다. 톰 키팅은 복원가의 경력을 지니고 있어 세척액의 화학적 성질에 대해서 알고 있었다. 즉 모든 유화가 다 그렇듯이 그림을 세정할 필요가 있을 때, 물감층 아래로 글리셀린이 녹아 들어가서 물감층이 붕괴되도록 한 것이며, 물감층이 실제로 파괴된다면 그 그림은 위작이라는 것을 쉽게 알 수 있다는 사실은 인지하고 있었던 것이다.[6]

톰 키팅은 그의 작품에 '시한폭탄'과 같은 표식을 심어 놓았다. 그는 그 작품에 미술복원가나 보존가들이 실력이 있다면 발견할 수 있는 단서를 남겨 놓았다. 그림을 그리기 시작할 때 바닥에 백연lead white으로 글씨

를 써두었던 것이다. 여기에 X-ray를 쪼이면 그 글씨가 나타나게 된다.[7]

2) 중국

중국의 미술품 위조는 과거부터 있어 왔고, 시대에 따라 위작의 경향과 수준이 다르다. 중국 미술품 위조의 절정기는 다음의 네 시기로 나누어 볼 수 있다.

첫번째 절정기는 송대宋代에 출현하였는데 주로 상商·주周시대 청동기를 모방하였다. 두번째는 청대淸代 건륭乾隆 시대이다. 주로 유명한 서화가들의 작품을 위조하여 당시 많은 가짜 서화 작품에 건륭제의 제발이 있을 정도였다. 세번째 절정기는 청대 말기에서 민국民國 시기로, 대량 복제가 가능해짐에 따라 중국 각 시대의 미술품이 복제되었다. 네번째는 1980년대 개혁개방 이후로, 미술품 소장 열풍이 일어나면서 전문적으로 미술품을 위조·모방하는 곳이 나타났고, 제작 방식도 더욱 고차원적으로 발전하여 위조 업무를 분담하는 등 점점 전문화되었다.[8]

최근에는 컴퓨터와 각종 기계를 사용하여 인장을 새기고 원본을 작성하며 화학약품으로 종이를 오래된 것처럼 만드는 등 위조 방식이 점점 더 교묘하게 발전하여 미술 시장을 교란시키고 있다. 서화·도자기·청동기·옥기 등의 위작 제작 방식은 다음과 같다.

(1) 서화 위조 방식

서화 위조 방식은 크게 전통적인 방식과 과학적인 방식을 이용한 것으로 나누어진다. 전통적인 방식은 과거부터 사용되고 있는 위조 방식으로, 그 형태는 아래의 몇 가지로 나누어 볼 수 있다.

첫번째, 전통적인 서화 위조 방식으로 그 의도에 따라 엄격히 말하면 임화臨畵·방작倣作으로 분류되는 경우도 많다. 이유는 대체적으로 거장들의 작품 세계를 밀도 있게 익히기 위한 목적이 가장 우선이며, 초상화

고개지의 〈여사잠도〉 부분. 당나라 시대의 모본, 비단에 채색, 25×349cm, 브리티시 박물관 소장

고개지의 〈낙신부도〉 부분. 송나라 시내의 모본, 비단에 채색, 27.1×572.8cm, 고궁박물원 소장

는 분실을 염려하여 의도적으로 원본을 복제한 사례가 있다.

방법은 대체로 종이를 직접 원작 위에 놓고 윤곽선을 본뜨거나 원작을 보고 그대로 묘사하는 방식을 많이 사용했다. 진대晉代 왕희지王羲之의 〈만세통천첩萬歲通天帖〉, 고개지顧愷之의 당나라 시대의 모본摹本 〈여사잠도女史箴圖〉, 송나라 시대의 모본摹本 〈낙신부도洛神賦圖〉 등을 예로 들수 있다. 이 방식은 당대 이전에는 임모를 통한 학습의 수단으로 사용하

는 것이 목적이었지만 명·청대로 오면서 지하 거래를 위한 위조 방식의 하나로 변질된 사례가 나타난다.

두번째, 무명 작가의 오래된 작품에 원래 화가의 이름을 지우고 거장의 이름을 적거나 낙관이 없는 작품에 거장의 서명을 하는 방법이 있다. 또한 근대의 작품을 오래전에 제작한 고대의 작품으로 위조한다. 이러한 방식으로 제작되었다가 후에 가짜임이 드러난 작품의 예는 다양하다.

그 사례로 낙관이 없는 원대元代 사람이 그린 〈설색산수도設色山水圖〉에 후대 사람들이 '마규馬逵'라는 이름을 더하고 '천력지보天歷之寶' '내부도서內府圖書'라는 두 과의 인장을 더해 위작을 만든 경우가 있다. 또한 사사표查士標의 〈수묵연운담탕도水墨烟雲淡蕩圖〉는 원래 이예李譽가 그린 작품이었는데, 후에 제발題跋에 있는 이예李譽의 이름을 지우지 않아 가짜임이 드러나게 된 일도 있다. 이렇게 대가의 이름을 적고 연대가 오래된 것처럼 위조하는 것은 모두 부정 거래가 목적이다.

이와 비슷한 방식으로 제발題跋을 이용해 위작을 만드는 경우도 있다. 주로 고대부터 전해 내려오는 서화 작품의 뒤에는 종종 유명한 사람들의 제발이 더해지게 되고, 이들은 모두 서화 연구와 감정에 중요한 증거가 된다. 위작을 제작하는 사람은 이러한 조건을 이용하여 비슷한 조건을 지닌 진작의 제발을 위작 뒤에 더하는 방식을 이용하기도 한다. 예를 들어 조맹부趙孟頫의 〈음마도권飮馬圖卷〉은 위작이지만, 가구사柯九思 등이 남긴 제발은 진작으로 원래의 작품은 어디로 갔는지 알 수 없다.[9]

세번째, 드문 사례이지만 작가가 직접 개입하는 위조 방식도 있다. 주로 유명 화가와 그 제자 혹은 자녀들에 의해 제작되는 것이다. 이런 작품은 반은 가짜이고, 반은 진짜인 작품들이다. 즉 한 작가에게 주문한 그림을 다른 사람이 대신 제작하기도 하고, 자신이 미처 완성하지 못한 작품을 자신과 필선이 비슷한 학생에게 대필하게 하고 자신이 마지막에 보충하여 낙관을 찍어 완성하기도 한다.[10]

이러한 서화 대필 문제는 과거부터 있어왔다. 예를 들어 원대 관도승管道昇의 서신書信은 대부분 조맹부趙孟頫가 대필한 것이고, 명대 동기창

董其昌은 진계유陳繼儒·조좌趙左·심사충沈士充 등이 대필한 작품이 많다.

　장따치엔張大千은 산수누각도를 제작할 때 산수는 자신이 그리고, 궁전·누각은 종종 그의 학생인 허하이시아何海霞가 대필하게 하였다. 치바이스齊白石 말년의 세밀한 초충도는 그의 학생인 로우스바이婁師白 혹은 그의 아들 치즈루齊子如가 대필한 것으로 전한다.[11] 또한 어떤 작품들은 가족과 제자들이 분업화하여 집단적으로 제작하기도 한다. 먼저 작가가 형태를 그리고 다른 사람들은 색을 칠한 후, 마지막에 작가 본인의 낙관을 찍어 완성한다. 그 반대로 먼저 타인에게 그림을 제작하고, 작가가 마지막에 색을 더한 후에 낙관을 찍어 완성하기도 한다.[12]

　위에서 살펴본 것은 대체로 전통적인 위조 방식으로, 현대에는 이러한 전통적인 방식보다는 과학기술의 발전과 함께 각종 기계를 가짜 그림 제작에 이용하고 있다. 예를 들어 대상 작가의 원작을 찍은 후 실물 투영기를 이용하여 형태를 잡는 식으로, 과거에는 가장 어려운 부분인 형태를 정하는 문제를 해결한다. 부식시키는 방법으로 인장 위조 방법 또한 진화되었는데, 사진을 찍어 인장을 만들면 진짜와 거의 차이가 없다.

　또한 새 종이를 오래된 종이로 만드는 방법도 계속해서 진화하고 있다. 먼저 새 종이를 빠른 시간 내에 자연스럽게 오래된 종이색으로 연출하기 위하여 위작전문가들은 강한 자외선을 비추어 종이를 일부러 손상시킨다. 또는 연기를 이용하기도 하는데, 작품을 완성한 후 밀폐된 집안에 걸어 놓고 새 종이를 연기에 그을리게 하여 종이 위에 옅은 커피색이 나타나게 한다.

　이러한 종류의 작품은 진작과 별 차이가 없고 가격도 낮아 상인들에게 인기가 있었으며, 선물용으로 구매되는 경우도 많았다. 특히 이러한 작품들은 해방 후 중국의 대외 개방과 관광사업의 발전으로 유럽과 미국인들의 환영을 받아 '양장법洋裝法'이라고 불리기도 하였다.[13]

　이외에 화학약품을 사용해 오래된 종이를 만드는 방식도 있다. 농도가 매우 약한 황산을 가볍게 종이 위에 뿌려주고 2개월이 지나면 황산 작용으로 인해 종이 위에는 일종의 탄화 현상이 나타나 새 종이가 오래

된 종이와 같은 상태가 되는 것을 이용한 것이다.[14] 또한 일본에서 전해 내려오는 평판인쇄 기술인 '콜로타이프collotype'를 서화 위작에 사용하기도 한다. 이는 유리 판면을 이용하여 인쇄하는 것으로 풍부한 먹색을 충분히 발현해 낼 수 있고, 인쇄한 후 먹색을 더해 완성한다.[15]

중국에서 서화 위조 방식은 지역적인 특색을 가지기도 한다. 해방 전까지 중국에는 지역마다 전문적으로 가짜 서화 작품을 제작하는 곳이 많았다. 이를 지역별로 구분해 보면 베이징에 '허우먼자오後門造'와 수저우蘇州 지역의 '수저우피엔蘇州片', 저지앙浙江 지역에 '사오싱피엔紹興片'·'상하이자오上海造'·'광동자오廣東造'·'양저우피장따오揚州皮匠刀'·'허난자오河南造'·'후난자오湖南造' 등이 있는데, 모두 서화 위조를 전문으로 하는 작업실과 상점들이다. 각 지역에는 그 지역의 서화 위작 특징이 있었는데, 몇 개 지역의 예로 들어 살펴보면 다음과 같다.

'수저우피엔蘇州片'은 명대 만력萬曆에서 청대 건륭乾隆 시기 지앙수江蘇·수저우蘇州 지역의 가짜 그림으로 생계를 이어가는 집단을 말한다. 이 지역에서 제작된 작품은 대부분 비단에 청록산수를 그린 것이 많았고, 주로 당대 이사훈李思訓·이소도李昭道와 송대 조백구趙伯駒·조백숙趙伯驌, 명대 구영仇英 등 대가들의 작품을 대상으로 삼았다. 이들 작품들은 분업을 통해 제작되었으며, 소식蘇軾·조맹부趙孟頫·심주沈周·동기창董其昌 등 후대의 유명한 사람들의 제발을 더해 위작 판별을 더 어렵게 하였다. '후난자오湖南造'는 대략 청대 강희康熙에서 도광道光 시기 후난湖南 일대에서 제작된 작품을 말한다. 양저우피장따오揚州皮匠刀는 청대 강희에서 건륭 시기 석도石濤의 위작으로 유명하다.

서화 작품은 종이나 견본을 사용하지 않고 고운 생사로 짠 윤이 나는 고급 비단인 능단綾緞을 즐겨 사용한다. 먼저 위조한 서화에 색을 입히고 물로 씻어 능단綾緞 표면의 광택을 씻어내면 오래된 듯한 재질을 만들 수 있다. 해방 전의 '상하이자오上海造'는 상하이 일대 소규모 위조팀을 말한다. 그들은 그림·글자·인장·표구 등 각 방면의 업무를 분담하였다. 다 만들어진 위작과 원작은 매우 유사하여 그 진위를 판별하기 어려

판지아위엔 베이징에 있으며, 최대 골동품 시장이자 상 당수 위작·모작들이 판매되고 있다.

베이징의 판지아위엔 골동품 시장

웠다. 예를 들어 원대元代 성마어盛懋의 〈추강대도도秋江待渡圖〉 위작은 그들이 제작한 것으로, 위작과 진작 두 작품이 있는데 진작은 현재 고궁박물원에 있고 위작은 외국에 판매되었다.[16]

이처럼 중국의 위작은 매우 오랜 역사를 지니고 있다. 작가와 화풍, 지역별로 각기 다른 특색을 지녀 또 하나의 미술사를 쓸 정도로 다양하고 기상천외한 능력을 발휘하였다.

(2) 도자기 위조 방식

현재 중국의 도자기 위조 수준은 상당한 수준으로 전문가의 눈과 과학기자재의 측정을 능가할 정도이다. 한 예로 베이징의 박물관은 골동품 시장에서 20만 위안을 주고 육조시대六朝時代 도자기를 구입하였는데, 얼마 후 이 작품들은 위작으로 밝혀지게 되었다. 이 물건들은 원래 허난성河南省의 한 박물관 아래 있는 상점에서 만든 공예품으로 어찌된 일인지는 알 수 없지만 베이징의 판지아위엔潘家園에 흘러 들어와 전문가의 눈에 띄어 판매되었던 것이다.

문화재전문가들이 열분석광선을 통해 이 작품들을 검사한 결과 1,600년 전의 작품으로 판정되었고, 감정가들은 의심할 여지가 없다고 판단했다. 그러나 이후 같은 물건이 골동품 시장에 계속해서 출현하자 국가

문물국은 경찰에 이를 알리고 조사하였고, 이 작품들은 육조시대六朝時代 묘에서 출토한 재료를 갈아 제작한 위작임이 밝혀져 세상을 놀라게 하였다.[17]

난징박물관南京博物館의 도자기 감정가 청시아오종程曉中은 현재 자기 모조품을 제작하기에 가장 좋은 곳은 경덕진景德鎭이라고 말한다. 이곳은 중국에서 유일하게 도자만을 다루는 경덕진도자대학景德鎭陶瓷學院이 있는 곳으로 많은 사람들이 정규교육을 거쳤기 때문에 높은 수준의 위작을 만들 수 있고, 식별하기도 매우 어렵다고 한다. 물론 극소수이겠지만 전문화된 교육에 의해 배출된 인재들이 위조에 있어서도 전문화된 인력으로 둔갑하는 아이러니를 연출한다.

중국의 도자기 위작은 제작 수준에 근거하여 세 가지로 나누어 볼 수 있다. 첫째, 조각들을 마음대로 여기저기서 결합한 것으로 그 모양이 특이하고 기형과 장식이 서로 맞지 않는 경우이다. 둘째, 사진에 근거하여

빠오리예술박물관保利藝術博物館
중국 최대의 미술품경매회사와 동일한 그룹이며, 수준급 청동기 유물이 전시되어 있다.

2008년 베이징 지아더 경매 도자기 프리뷰 회화와 함께 가장 인기 있는 품목 중의 하나이다.

2008년 베이징 지아더 경매 도자기 프리뷰

모작한 것으로 형태가 같을 뿐 아니라 크기도 일치하는 방식이다. 셋째, 실물과 대조하고 전문가들에게 청해 자세한 부분을 함께 제작한 후 오래된 느낌을 연출하는 것으로 기술이 가장 뛰어난 위작 방식이다.[18]

현재 도자기에 대한 연구는 점점 발달하여 과학적인 방법을 동원하여 상당한 성과를 보이고 있다. 그러나 문제는 이러한 과학적인 방법은 위작을 만드는 데에도 사용되고 있다는 것이다. 예를 들어 상하이규산염연구소上海硅酸鹽研究所는 각 시기마다 도자기 파편의 성분에 대한 상세한 내용을 분석하였으며, 자기를 구운 온도를 정확하게 측정할 수 있는 기술도 갖추었다. 이러한 발전은 연구자들에게 있어 유용한 정보를 제공하는 동시에 위작을 전문가들에게도 수법의 차원을 달리하는 자료를 제공한다.

위조 방법을 살펴보면, 먼저 잘 만든 자기를 가는 사포를 이용해 갈고 과망간산칼륨을 사용하여 태토 부분에 한 번씩 칠해 준다. 마지막에 다시 옅은 회색을 합하면 오랜 세월이 지난 듯한 자기가 만들어지게 된다. 또한 자기 소성온도를 조금 낮게 맞추고 다시 일종의 특수한 화학물질에 넣어 제작한 자기는 막 흙 속에서 출토된 것과 같은 분위기가 나오게 된다.[19]

(3) 청동기 위조 방식

중국에서 청동기의 위조는 춘추시대春秋時代부터 있었고,《여씨춘추呂氏春秋·심이편審已篇》《한비자설림韓非子說林》에는 가짜 정鼎에 대한 이야기가 있었다. 그러나 청동기 위조가 대량으로 출현하기 시작한 것은 송대宋代부터이다. 송대에 금석학金石學이 발전하면서 청동기를 소장하려는 컬렉터들이 증가하였고, 상商·주周 시대 진작을 기초로 가짜 청동기 제작이 흥성하게 된다.

원대元代 이후에는 전쟁으로 위작이 줄어들었고, 송대宋代의 것에 비해 기술도 떨어졌다. 그러나 전문적으로 고대 작품을 모방하는 민간 작업

실이 출현하였고, 항저우杭州의 강낭자姜娘子, 수저우蘇州 핑지앙루平江路의 왕길王吉 등이 모방한 고대 동기는 위작으로서 명성이 매우 높았다.

명대明代에 제작한 위작 역시 송대宋代의 것보다 수준이 떨어졌다. 그러나 여전히 민간 작업실이 강남 일대를 위주로 존재하였고, 위작은 대부분 송대宋代에 편집한 〈고고도考古圖〉에 근거하여 제작되었다. 청대淸代 건륭乾隆 연간 이후에는 금석학金石學이 다시 부흥하면서 그 영향으로 전문적으로 가짜 청동기를 제작하는 사람들이 등장하게 된다.

예를 들어 베이징의 판셔우시엔范壽軒·자어윈종趙允中·왕진천王盡臣·리위빈李玉彬·리픈탕李墳堂·후치엔즌胡遷貞·판청린潘承霖·왕하이王海 등과 지난濟南의 후마즈胡麻子·후스창胡世昌 등은 점점 4대 유파를 형성하였다. 골동품상에서는 이들 유파를 지역에 따라 '베이징파北京派'·'수저우파蘇州派'·'웨이팡파濰坊派'·'시안파西安派'라고 불렀다.[20]

이 중 '베이징파'는 황궁의 동기와 골동품 수복을 담당하였다. 신해혁명을 전후로 하여 궁을 떠나 문화재 수복하는 곳을 경영하며 제자들에게 기술을 전수하였다. 그 중 장타이은張泰恩은 동기銅器 위조 기술이 뛰어나 베이징의 골동품상들을 위해 많은 위조품을 제작하였다. 그에게 장원푸張文普·공마어린貢茂林·장수린張書林·왕더산王德山 등 7명의 제자가 있었고, 이들은 '베이징파北京派' 형성의 기초가 된다. 해방 이후 그들은 박물관에 취업하여 근대적인 유물 수복전문가가 되었다.

수저우蘇州에서는 명·청대부터 이미 위작이 성행하였다. '수저우파蘇州派'는 청대 말기에서 민국民國 연간까지 저우메이구周梅谷·리우쥔칭劉俊卿·지앙구아이바어蔣怪寶·루어치위에駱奇月·진룬성金潤生 등이 가짜 청동기 제작으로 명성이 높았다. '시안파西安派'는 도량형 기물을 위조하였고, 수이니엔蘇億年·수자어니엔蘇兆年 형제·이옌장嶷眼張 등의 유명한 전문가들이 있었다.[21]

각 지역에서 제작한 가짜 청동기는 녹을 내거나 명문을 새기는 방식 등에서 각기 다른 특징을 가진다. 가짜 청동기 제작은 주로 다음의 네 가지 유형으로 나누어 볼 수 있다.

첫번째는 진작을 개조하여 새로운 형태를 만드는 것이다. 다시 말해 진작에 부속품을 더하는 방식과 몇 점의 진작 조각을 조합하거나 새로 만든 기물에 더하는 방식이 있다. 이러한 위조 방식은 일정한 규칙이 없어 비교적 판별하기가 쉽다.

두번째는 기물 전체를 위조하는 방식으로, 대체로 두 가지가 있다. 하나는 진작을 모본으로 하지 않고 위작전문가가 〈고고도考古圖〉〈박고도博古圖〉 등 서적의 도상 및 명문을 참고하고 일부를 변형하여 새롭게 형태나 문양을 설계하는 방식이다. 이러한 방식은 청대 건륭乾隆 이전의 위작에서 많이 보이는 형태로, 기물의 형태는 후대의 것인데 문양은 전대의 것에 속하는 등 형태나 문양이 그 시대의 특징과 맞지 않아 위작임이 드러나게 되는 경우가 많다.

다른 하나는 진작을 기초로 주물기법을 통해 제작하거나 실납법失蠟法을 사용하여 주조하는 방식이다. 실납법은 금동불 주조시에 많이 사용되며, 밀납으로 원형을 만들고 그 위에 진흙으로 형태를 만든 다음 밀납을 녹이고 쇳물을 넣어 주조하는 형식이다. 이러한 기법은 청대 건륭乾隆·가경嘉慶 연간 이후에 많이 볼 수 있고, 섬세한 위작 기술에다 가짜 녹을 만들어 변별하기가 어렵다. 청동기에 가짜 녹을 만드는 방식은 이미 송·명·청대의 문헌기록에도 있다. 예를 들어 송대 조희곡趙希鵠의 《동천청록집洞天清祿集》이나 명대 조소曹昭의 《격고요론格古要論》에도 전문적으로 동기에 가짜 녹을 만드는 방법과 판별 요점을 적고 있다.

근대에 들어서 가짜 녹을 내는 방식은 매우 풍부해지는데 대략 다음과 같은 방식을 사용한다. 기물 표면에 칠漆을 이용해 색을 만들어 바르는 방식은 그 색과 광택·단계가 다양하고 자연스럽게 나타난다. 또한 황산구리를 이용하여 화학약품을 더하고 습한 환경을 조성해 가짜 녹을 만들기도 하는데, 이 경우는 녹이 매우 견고하고 쉽게 떨어지거나 긁히지 않는다. 이외에도 동기를 초醋·석회石灰·소금물에 담가두었다가 다시 땅속에 묻어 몇 년이 지난 후 녹이 자연스럽게 나게 하는 방식도 있다.

세번째는 명문銘文을 제작하는 방식이다. 원래 명문이 없는 진작 기물

위에 가짜 명문을 제작하는 방식으로 입구가 큰 기물인 정鼎·궤簋·반盤·이匜 등이 사용된다. 이러한 기물은 나중에 명문銘文을 제작하기가 비교적 쉬워 건륭乾隆 연간 이후에 성행하였다. 함풍咸豊 연간 이전에 이 방면에 뛰어난 인물은 소조년蘇兆年·소억년蘇億年 형제·장이명張二銘 등이 있었다. 함풍咸豊 이후 민국民國 기간까지는 산동山東 지난濟南과 허베이河北 형수이衡水, 웨이현濰縣과 수저우蘇州에서도 많은 가짜 명문銘文을 제작하는 위작전문가들이 있었다.

민국 이후에는 부식시키는 방식을 이용해 가짜 명문銘文을 제작하였다. 먼저 기물 표면에 납을 바르고 다시 글자를 새긴 후 질산이나 염화철류를 이용하여 글자를 부식시켜 음각으로 된 문자를 나타나게 하는 방법이다.

네번째는 진작 기물에 가짜 문양을 제작하는 방식이다. 이러한 종류의 위작은 문양이 없는 기물이나 간단한 문양이 있는 진작에 가짜 문양을 만드는 두 가지 종류가 있다.[22]

(4) 옥기 위조 방식

옥기玉器는 중국인들이 특히 애호하는 공예품으로서 역사상 수많은 종류와 유물이 제작되었다. 전국에서 생산되는 옥의 재질·색채·형태·기법 등이 복잡한 구조를 띠고 있어 감정 과정에서도 어려운 분야에 속한다.

위조 방식은 고대의 옥기를 기본으로 그대로 모방하는 방식, 고대 옥기의 일부만을 모방하고 다른 기물의 일부를 조합하는 방식, 새롭게 창조하는 방식, 옥기 표면의 문양을 모호하게 만들어 부식된 듯한 분위기를 만들거나 인공적으로 색을 입히는 방식 등 매우 다양하다. 1990년대 이전까지 옥기 위조의 전통적인 방법을 사용한 베이징 옥기창玉器廠을 예로 들 수 있다.[23]

2. 세계 위작전문가와 주요 사건

수백 년의 미술 시장 역사를 지닌 유럽의 전문가와 뮤지엄들조차 위작전문가들에게는 매우 어처구니없는 수준으로 그 방어막이 뚫렸고, 이러한 사건들이 연달아 보도되면서 매우 혼란스러운 상태를 연출하였다.

위작전문가 한 반 메헤렌Han van Meegeren(1889-1947)은 1947년 공판에서 자신이 위조한 베르메르Vermeer 작품에 관하여 다음과 같이 말했다. "어제 이 그림은 수백만 길더의 가치를 가지고 있었고, 전 세계의 전문가들과 미술애호가들은 그 그림을 보기 위해 돈을 지불했다. 오늘 그

한 반 메헤렌이 네덜란드 화가 디르크 반 바뷔렌의 〈뚜쟁이 여성〉을 위조한 작품

것은 아무런 가치도 없고 누구도 길거리를 건너와 그것을 공짜로도 보려 하지 않는다. 그러나 그림은 변한 게 없다. 무엇이 변한 것인가?"[24]

그의 이 한마디 말은 많은 것을 생각하도록 한다. 작품은 변한 것이 없는데 진위의 시비가 엇갈리는 순간부터 그 가치가 수십억, 수백억 원에서 0원까지 떨어지는 현상을 연출한다는 것이다. 더욱 오랜 역사를 지닌 중국에서부터 고대 유럽, 중동 지역에 이르기까지 역사상 수많은 위작전문가들은 곳곳에서 활약하였다. 이들의 세계는 물론 탐욕으로 가득 찬 것이기도 하였지만, 일부에서는 거들먹거리는 컬렉터들과 딜러들을 조롱하는 것이기도 하였다.

그 중 위작 역사에서 한 반 메헤렌Han van Meegeren은 거의 전설로 통할 정도로 유명하다. 그는 일찍이 1930년대와 1940년대에 베르메르Vermeer를 흉내냈고, 화려했던 톰 키팅Tom Keating은 1950년대에 렘브란트Rembrandt를 그렸다. 에릭 햅번Eric Hebborn은 아우구스투스 존Augustus John이나 코로Corot 등의 작품들을 위조했다.

뿐만 아니라 모딜리아니Modigliani와 샤갈Chagall의 미망인들은 진위 감정서를 거래한 것 때문에 고소당하기도 했었다. 또한 몸이 마비된 상태에서 침대에 누워 마지막 죽음의 순간을 기다리던 살바도르 달리Salvador Dali가 가짜 판화lithographs 제작에 이용될 수천 장의 종이들에 사인할 것을 강요당하며 음식을 제공받았다는 사실을 아는 사람은 그리 많지 않다.

이밖에도 이탈리아인 화가인 조르조 데 키리코Giorgio de Chirico는 그 자신이 유명세를 타며 가장 잘나가던 시기인 20년 이전의 날짜를 그의 새로운 그림들에 사인한 것으로 잡혀 들어갔었다. 자기 자신을 위조했던 것이다.[25]

아래에서는 대표적인 위작전문가들과 그들이 구사했던 위조 기법, 역사적 사건들을 정리해 보았다. 위조 과정의 숨겨졌던 비사들은 그들의 생생한 위조 과정과 수법, 사회적인 파장을 이해하는 데 더없는 자료가 되고 있다.

1) 위작전문가와 사건

(1) 한 반 메헤렌

요하네스 베르메르Johannes Vermeer(1632-1675)는 재능에 비해 뒤늦게 조명받은 인물이기에 지금도 그에 대해 많은 것이 알려져 있지는 않다. 발굴된 35점의 작품 가운데 사인이 되어 있지 않은 작품이 3분의 1 이상이다. 〈진주 귀고리를 한 소녀〉는 오늘날 세계적인 명성을 얻었지만, 〈레이스 뜨는 여인〉〈플루트 부는 여인〉〈신념의 우의〉 등은 당시 불과 몇백 유로에 그치는 작품이었다.

그러나 19세기 후반, 일부에서는 베르메르를 재평가하자는 움직임이 일었다. 1907년까지도 컬렉터에게 베르메르라는 작가는 별 가치가 없었다.[26] 그러나 뒤늦게 그의 평가는 급상승하였고, 네덜란드를 중심으로 가치를 인정받아 베르메르는 유럽에서도 대가의 반열에 오르게 되었다.

결국 베르메르 작품 역시 위작이 탄생하게 되었고, 경매중개인 자크 따장이 경매에 내놓은 한 반 메헤렌이 그린 위작이 35만 프랑에 낙찰되었다. 이 작품은 오랫동안 베르메르의 중요한 종교화로 여겨져 왔는데, 여기에 얽힌 사연은 예술사에 기록된 희대의 사기극 가운데 하나로 통한다.[27]

사건의 전말은, 메헤렌이 네덜란드 국보인 베르메르의 작품 〈그리스도와 간음한 여인〉을 독일인 헤르만 괴링에게 판매하여 '국보를 팔아먹은 대역죄인'으로 체포되면서부터 시작된다. 1945년 한 미국인 장교에 의해 이 작품이 진작이 아니라는 것이 밝혀졌고, 조사를 거쳐 결국 메헤

요하네스 베르메르의 〈진주 귀고리를 한 소녀〉
1665, 캔버스에 유채, 44.5cmx39cm, 마우리츠하위스 로열 회화 갤러리. 35점의 소수 작품만이 전해지고 있는데 20세기에 들어서 인기가 급상승하였다. 한 반 메헤렌은 베르메르의 작품을 집중적으로 위조하여 가장 유명한 위작전문가가 되었다.

렌은 나치에 협력했다는 이유로 체포되었다.

그러나 그는 자신이 그린 다른 위작들을 언급하면서 베르메르의 모조품으로 그렸으며, 조국을 배반한 것이 아니라 오히려 괴링을 속였다고 주장하였다. 그는 사람들이 자신의 말을 믿지 않자 직접 붓을 잡고 베르메르 기법으로 그림을 그렸는데, 예전에 쓰였던 재료들을 사용하여 그의 작품을 완벽하게 재연해 냈다. 이 사건의 파장은 엄청났으며, 메헤렌은 실형과 벌금을 선고받고 얼마 후에 심장마비로 사망했다.

가장 권위 있는 미술사가 및 감정가로서 생애의 대부분을 베르베르 연구에 바친 아브라함 브레디우스Abraham Bredius는 미술사에서 가장 유명한 위작에 대해 진위 감정을 했는데, 그 작품은 바로 위작전문가 메헤렌이 그렸던 베르메르 작품 〈엠마오의 저녁식사Supper at Emmaus〉였

세계적으로 유명한 위작전문가 한 반 메헤렌

① 한 반 메헤렌, 〈레이스 뜨는 여인The Lacemaker〉, 베르메르 위작. 캔버스에 유채, 1925, 내셔널 아트 갤러리, 워싱턴 D.C.
② 요하네스 베르메르, 〈마르타와 마리아 집의 그리스도Christ in the House of Martha and Mary〉, 1654-1655/1655, 캔버스에 유채, 160×142cm, 스코틀랜드 국립 갤러리.
③ 요하네스 베르메르, 〈뚜쟁이The Procuress〉, 1656, 캔버스에 유채, 143×130cm, 고전거장갤러리, 드레스덴.
④ 한 반 메헤렌, 〈악보를 읽는 여인Woman Reading Music〉, 베르메르 위작. 캔버스에 유채, 1935-36, 57×48cm.
⑤ 한 반 메헤렌, 〈엠마오의 저녁식사Supper at Emmaus〉, 베르메르 위작. 1937, 캔버스에 유채, 118×130.5cm, 당시 52만 길더(2008년 가치 4백만 달러 정도 가격)로 보이만스 반 뵈닝겐 미술관 소장.
출처: Museum Boijmans Van Beuningen

다. 겔더J. G. van Gelder·해머커A. M. Hammacher를 포함하여 다른 유명한 미술사가들이 문제의 위작이 진작임을 확인하였으며, 브레디우스는 1937년 벌링턴 매거진에 열정적인 자세로 감정 결과를 발표하면서 이 작품은 전적으로 베르메르 작품이라고 했다.[28]

언론에서는 이같은 국보급 보물을 보호하자는 움직임이 일었고, 브레디우스의 권고에 따라 보이만스 반 뵈닝겐 미술관Museum Boijmans Van Beuningen측[29]은 이 작품을 수십만 유로로 구입한 후 제2차 세계대전이 끝날 때까지 소장하였다.

그러나 이 작품은 베르메르의 진작이 아니라 메헤렌의 위작이었다. 메헤렌은 〈최후의 만찬〉을 그려서 베르메르의 서명을 했으며, 결국 그는 8점의 베르메르 위작을 판매하는 데 성공했다.

벨기에 왕립미술관의 연구소장이 주도하고 런던 내셔널 갤러리와 브리티시 박물관의 큐레이터들로 구성된 위원회가 이러한 메헤렌의 사기 행각을 밝혀냈다. 메헤렌의 기법은 서툴렀지만 작품 주제의 선택이나 명암을 다루는 능력, 카라바조에 영향을 받은 스타일 등은 적어도 당대의 대중을 속이는 데 성공하였다.

이 위작에 관한 재판 소식은 전 세계를 경악시켰다. 메헤렌 사건으로 세계 미술계에 대한 많은 의혹이 제기되어 몇 년 동안 철저한 자체 검사

⑥ 요하네스 베르메르, 〈레이스 뜨는 여인The Lacemaker〉, 1655년경, 캔버스에 유채, 24×21cm, 루브르 박물관 소장.

⑦ 한 반 메헤렌 추정, 〈웃는 소녀The Smiling Girl〉, 베르메르 위작 추정. 1926, 캔버스에 유채, 앤드류 멜런Andrew Mellon이 구입.

⑧ 한 반 메헤렌, 〈류트를 켜는 여인Woman Playing the Lute〉, 1933/1940. 캔버스에 유채, 58.5×57cm, 베르메르 위작. 베르메르의 〈편지를 읽는 푸른옷의 여인Woman in Blue Reading a Letter〉에서 영감을 받은 것으로 알려졌다. 라익스 뮤지엄 소장.

⑨ 한 반 메헤렌, 〈그리스도와 간음한 여인Christ and the Adultress〉, 베르메르 위작. 1941, 캔버스에 유채. 1943년 헤르만 괴링Hermann Göring이 2008년 가치로 7백만 달러로 구입하였으며, 메헤렌이 나치에 국보를 팔아먹었다고 하여 체포된 바 있다.

⑩ 요하네스 베르메르, 〈우유를 따르는 여인The Milkmaid〉, 1658/1657-1658/1660. 캔버스에 유채, 45.5×41cm, 라익스 미술관 소장.

조너선 로페즈, 《베르메르를 만드는 사람: 위조의 대가 한 반 메헤렌의 전설》

가 이루어졌다. 이 위작 사건은 미술사가·감정가·박물관장 및 비도덕적 딜러 등 모두가 관계되었던 사건이라 할 수 있으며, 거장들의 작품을 평가하는 데 사용했던 당시의 방법은 재고의 여지를 남기게 되었다. 감정가로 이루어진 하나의 엘리트 집단이 오직 미적 기준에 의거하여 미술품의 가치를 결정할 수 있다는 생각은 일대 타격을 받게 되었다. 그에 관한 스토리는 이후 조너선 로페즈Jonathan Lopez에 의하여 《베르메르를 만드는 사람: 위조의 대가 한 반 메헤렌의 전설》이 출간되면서 대중에게 널리 알려지게 되었다.[30]

(2) 위조의 천재 존 드류와 비운의 화가 존 미야트

1999년 2월 13일, 세기의 가장 큰 현대 미술품 위작 사건의 범인이 6개월간의 재판 끝에 유죄로 판결되었다. 배심원단이 피고인 존 드류측 변호를 기각하기 위한 만장일치 판결을 내리기까지는 5시간이 걸렸다. 그의 혐의에는 불법적 거래, 국제적 사기 등의 의혹들도 포함되었다.[31] 제프리 리블린Geoffrey Rivlin 재판관은 '끈기 있는' 배심원단에 찬사를 표했다. 드류는 런던 남부의 사우스워크 크라운 법정Southwark Crown Court의 첫날 재판에서 자신의 허위 알리바이를 변호하기 거부했다는 이유로 변호사를 해고하고, 스스로 자신을 변호하였다.

서리 지역 출신인 드류는 사기·미술품 위조·절도·불법 기기 사용 혐

존 드류의 요청으로 위작의 세계에 뛰어든 존 미야트

의에 대해 유죄를 선고받았다. 강력부의 형사부장인 조너선 설Jonathan Searle은 이에 대해 "드류가 감옥에 감으로써 세계는 조금 더 안전한 곳이 되었다"며 "그가 죗값을 치르게 되어 다행이다"고 말하였다.

그와 더불어 공동 기소된 드류의 학교 친구 다니엘 스토크스Daniel Stoakes는 사기 혐의에 대해서 무혐의 처리되었으나 존 미야트는 1년 징역형을 선고받은 반면, 주모자인 것으로 알려진 존 드류는 6년형을 선고받았고 형기 4개월을 복역한 후 출소하였다.[32] 또 다른 공범인 다니엘 스토크스는 비록 자신이 미술품 딜러 행세를 한 죄는 있지만, 드류가 자신에게 하라고 요구한 모든 것이 합법적인 것으로 믿었다고 말했다.

① 미야트와의 만남

런던 미술계를 속이려는 드류의 계략은 1986년 런던에서 발간되는 격주 풍자지인 《프라이빗 아이Private Eye》의 "19세기와 20세기의 그림 복제품이 240달러입니다"라는 작은 광고를 접하고부터 시작되었다. 이 내용을 보고서, 그는 광고를 낸 존 미야트에게 전화를 하여 마티스와 클레, 17세기 네덜란드 양식의 바다 그림 두 점을 요구했다. 미야트는 드류를 런던 유스턴역에서 만나 캔버스들을 전했다.[33] 드류는 미야트에게 자신은 부가적으로 영국 안보부의 업무를 보고 있다고 말하였고, 영국 첩보부British Intelligence와도 연관되어 있다고 말하였다.

미야트는 드류가 주머니에서 총을 꺼내 보이기까지 하며 과시하는 데

놀랐고, 호사스러운 집을 보고 더욱 놀랐다. 그후 유명 화상들, 미술 전문가들, 부유한 구매자들, 대형 경매회사들은 그의 사기행각에 빠졌으며, 신출귀몰한 위작 판매가 드류 혼자서 꾸민 것으로 알려져 사람들을 더욱 놀라게 하였다.

전문가들은 그의 위조로 인해 현대미술자료보관소The National Archive of Contemporary Art가 훼손되었고, 국제적이고 최고인 근대 예술가들의 수많은 명성이 해를 입었다고 보고 있다. 런던 경시청Scotland Yard 조사관들의 특별수사반은 이 사건의 조사에 3년 이상을 소요했다. 그리고 뉴욕·캐나다·파리 등지를 돌아다니며 드류의 유죄 판결을 위한 충분한 증거들을 수집하였다. 드류의 범죄는 크리스티 경매회사·빅토리아 앨버트 뮤지엄·테이트 갤러리 등에서도 야기되었다.

드류는 1948년 존 코켓John Cockett이라는 이름으로 영국 동남부에 위치한 서섹스Sussex의 주목받지 못한 가난한 중산층 집안에서 성장했다. 드류의 I.Q.는 165로 알려져 있으며, 그의 유년시절 친구는 그가 학생시절부터 자신에 관한 거짓말을 줄곧 했다고 증언했다. 17세 때 그는 학교를 그만두었고, 이름을 드류Drewe로 바꾸었다. 그는 자신이 물리학 박사학위를 가지고 있다고 속이고 영국원자력공사British Atomic Energy Authority에서 잠시 일했지만 2년 후 사직했다.[34]

독일 킬 대학Kiel University에서 6년을 공부하고 실험물리학을 강의한 것으로도 알려졌으며, 서섹스대학교에서 1년간 실험물리학을 가르쳤고, 버팔로 뉴욕주립대SUNY Buffalo에서 물리학으로 두번째 학위를 취득했다. 그러나 어찌된 영문인지 앞서 언급한 학교들은 그에 대한 정보가 전혀 없다고 밝혔다. 확실한 것은 하이게이트Highgate의 한 유태인 사립학교에서 물리학을 가르치다가 1985년 해고당했다는 사실이다.

그러나 그는 미술사에 관한 학위를 받은 적은 없지만 20세기 영국 예술가들과 런던의 미술 시장에 대해 세부적으로 파고들었다.

② 비운의 화가가 그린 위작들

사기 공동 모의를 인정한 스태퍼드셔Staffordshire의 세그널Sugnall 지역 출신 화가 미야트는 드류와 함께 형을 선고받았다. 미야트의 진술에 의하면, 드류가 미야트에게 벤 니콜슨Ben Nicholson·그래이엄 서덜랜드Graham Sutherland·알베르토 자코메티Alberto Giacometti·장 뒤뷔페Jean Dubuffet·로저 비시에르Roger Bissiere·마르크 샤갈Marc Chagall·르 코르뷔지에Le Corbusier·니콜라 드 스타엘Nicolas de Staël·앙리 마티스Henri Matisse 등의 작품들을 복제해 달라고 부탁했다는 것이다.

미야트는 영국의 스태퍼드셔주의 세그널 마을에서 살던 가난한 무명 화가로 때로는 작곡도 하여 싱글 앨범 '바보 같은 게임Silly Games'을 발매하기도 했으며, 이 곡은 1979년에 영국 톱 40에까지 올랐다. 미야트는 1980년대부터 그림을 시작했다.

그는 위조 과정에서 유화는 마르는 데 오래 걸리기 때문에 유화를 사용하지 않았다. 그 대신 그는 가정용 에멀션 물감household emulsion paint, K-Y젤K-Y Jelly 등을 사용한 후 유화처럼 보이게 하는 마지막 작업을 추가했다. 그는 진공청소기 속의 먼지와 정원의 진흙을 사용해서 오래된 그림처럼 만들고, 드류는 오래된 나무와 소금 용액으로 녹슨 못으로 액자를 만들었다. "기술적으로는 전혀 문제가 없었습니다"라고 그는 말하였다. 하지만 그는 "내가 했던 모든 것들에는 과실이 많이 있었죠."[35] 그가 말한 것은 단지 기초적인 분석 감정만을 거쳤더라도 얼마든지 진위 구별을 해낼 수 있었을 것이라는 것을 시사하고 있으며, 그만큼 미술 시장이 허술했다는 점을 지적하고 있다.

미야트가 사기행각에 뛰어들게 된 과정은 생각보다 단순했다. "나는 그가 모작으로 그의 집을 장식할 줄 알았다"라고 그는 법정에서 진술했듯 처음 미야트는 드류가 불법적인 일을 하는지 모르고 시작했다. 그러나 범죄 사실을 알고 난 후에도 드류의 강압에 이끌려 위작을 만들었다. 형사들은 미야트가 200점의 위작을 만들었다고 보고 있으며, 그 중 몇 점만 적발되었을 뿐이다. 비운의 화가 미야트는 검거 후 바로 반성했다.

추정하기로 그는 연간 165,000달러 이상을 벌었고, 일부는 스위스은행

으로 예탁되었다. 미야트는 즉시 30,000달러를 국가에 반환했다.[36) 그리고 그는 1986년에서 1996년간에 드류 및 그외의 인물들과 위작을 유통시켰던 일을 체포 즉시 후회하였으며, 수사에도 협조하였다.

6년여의 시간이 지나면서 점차 드러난 드류의 행각에 미야트는 동의할 수 없었고, 그의 연락을 두려워하기 시작했다. "그의 목소리가 끊임없이 들렸다. 나는 그것을 떨치기 위해 독한 술이 필요했다." 미야트는 자기 자신의 그림을 그리는 화가로 돌아가기를 갈망했다. 인내의 마지막 한계는 미야트가 드류와 함께 참석한 크리스티의 경매였는데, 그곳에서 그는 자신이 위조한 위작 뒤뷔페 작품들이 높은 가격에 팔리는 것을 목격했다. "이상하게도 침울했다. 그것은 내 이름을 단 작품이어야 했다"고 미야트는 말했다.[37)

드류는 두 번이나 자신의 무기로 위협한 적이 있었으며, 이후 재판 과정에서 비운의 화가 미야트의 이러한 정황은 많은 부분에서 참작되었다. 그러나 드류는 초기에 여전히 그 작품들은 진작이고, 자신은 억울한 피해자라고 주장하며 진술을 번복하였다.[38)

③ 뮤지엄의 출처까지 변조

드류는 수천 점의 작품 진위를 가리는 관련 기록들이 테이트 갤러리와 당대미술연구소The Tate Gallery and the Institute of Contemporary Art 및 빅토리아 앨버트 박물관The Victoria and Albert Museum에 있으며, 이러한 출처 자료들Provenance은 진위 판단에 매우 중요한 역할을 한다는 것을 알고 있었다.

드류는 뮤지엄에 진입하기 위하여 테이트 갤러리에 비시에르 작품 2점을 기증했지만, 비시에르의 아들이 그것들을 진작이라고 인정하지 않았다. 드류는 그 그림들을 다시 회수했지만, 20,000파운드(약 32,000달러)를 기부하자 갤러리측은 기록보관소를 그에게 개방했다. 빅토리아 앨버트 박물관 역시 허위 신원보증인에 근거하여 그에게 자료실을 공개했다. 드류는 타인의 명의로 '미술연구협회Art Research Associates'라는

유령기관을 만들어 자신이 그곳에 다닌다고 허위로 신용을 보증했다. 그후 드류는 그 기록물들을 조직적으로 빼돌리거나 복사·위조해냈으며, 뮤지엄들은 그 사실이 밝혀진 후 총체적으로 안전시스템 점검을 해야만 했다.

교묘한 노력 끝에 마침내 드류는 위작 두 점을 기증한 후, 당대미술연구소The Institute of Contemporary Art의 기록보관소 열쇠를 사용할 권리까지 얻었다. 그는 이러한 곳에서 원본 기록문서를 빼내는 대신 위조된 문서들을 삽입하는 식으로 미야트의 작품을 진작으로 둔갑시키는 작업을 진행했던 것이다.

또한 그는 영업 때문에 일손이 모자라는 사립갤러리들을 찾은 후 그곳의 작품 정보 및 기록들을 관리해 준다고 자원했다. 그는 미야트가 그린 위작들의 문서를 미리 준비하여 진작 문서들 사이에 몰래 끼워넣으면서 카탈로그들을 고쳤다. 그리고

존 드류가 위조에 사용한 출처, 스템프 타이프라이터 © JILLIAN EDELSTEIN, A 20th-Century Master Scam에서 재인용.

유명작가의 잘 알려지지 않은 작품들 사진 대신에 미야트가 제작한 위작들의 사진으로 바꿔치는 일을 하기도 했다. 그리고 그는 아예 구형 타이프기계를 사용하여 미야트의 모작 사진을 마치 진짜 신문에 실린 것처럼 만들었다. 이것을 그가 기록보관소 기록물에 붙여넣었으며, 테이트 갤러리의 도장을 위조하고 그것을 문서 뒤에다 찍었다.

그는 미술관 직원들을 교란하는 데 전문가였다. 경찰은 그가 미술관에서 자료 파일들을 대여한 후 그것들을 반환하기 전에 화장실에 숨겨 새로운 사진을 붙였을 것이라고 추측하고 있다. 이러한 식으로 수백 건

의 위조된 출처들이 기록 문서들에 몰래 삽입되었다.

1996년 4월 6일, 조사관들은 런던 교외의 고급 주택가인 라이게이트 Reigate 지역의 드류의 집을 수색하였다. 그곳에서 빅토리아 앨버트 박물관·테이트 갤러리·현대미술연구소가 분실한 수백 점의 문서들이 발견되었다. 드류의 식탁에는 내셔널 갤러리에서 잃어버린 'V' 작가와 'A' 작가의 작품증명서류 2건이 있었다. 드류는 그것을 몰래 빼돌린 것이다.

그곳엔 고무도장들도 있었는데 테이트 및 중세 수도원 수도회의 문장紋章이었고, 10여 년간 대륙을 넘나들며 진행했던 작품 판매에 관한 영수증들, 뒤뷔페나 자코메티의 진작이라는 증명서·가위·칼·수정액·풀·테이프 등과 같은 기타 일반적인 위조 기구들이 있었다.

드류의 진짜 천재성과 악랄함은 어느 작품에서든 판매시 제일 중요한 요소인 '작품 거래 내역과 전시 자료'를 허위로 만드는 것에서부터 '위작으로 현 소유자를 만드는 일'까지, 미야트의 작품을 위조된 출처 증빙서류Bogus Provenance를 통해 진작으로 둔갑시키는 능력에서 드러난다.[39] 드류는 출처 위조를 위하여 미야트의 죽은 아버지 이름까지 사용했고, 다니엘 스토크스Daniel Stoakes에게도 마찬가지였다. 그는 심지어 자신의 어머니 유언장까지 위조에 사용했으며, 거장들의 유족들에게 편지를 써 위작이 진작이라고 증명하도록 속였다. 또한 그는 그 그림들 일부의 입증을 강요하기 위해서 천주교 교단을 협박하기도 했다.

그는 자신의 살아 있는 친구들 일부 중 파산했거나 다른 식으로 어려움에 처해 있는 사람들을 돈으로 설득하여 그림들을 보유하고 있었다고 서명하게 하기도 했다. 어릴 적 옛 친구인 다니엘 스토크스에게는 알코올중독인 아내와 가난한 자녀들을 들먹이면서 벤 니콜슨 위작의 주인인 척하도록 설득시켰다.[40]

드류는 자신이 믿을 만한 사람으로 보이기 위해 노스랜드Norseland라 불리는 유령회사를 세웠다. 그는 러시아에서 '유태인 대학살'에 관한 연구 자료들을 모으는 중인데, 자금이 부족하니 본인의 몇 점 소장 작품들을 팔아주길 원한다고 하면서 한 인물을 고용했다. 이 세일즈맨은 유

태인이었고, 그것을 훌륭한 일이라고 보았다. "그는 그가 진짜로 유태인 대학살이 일어난 것을 입증하기 위해서 그렇게 했다고 믿었다"라고 법정에서 진술했다.[41]

④ 드류의 미스터리 경력들

"나는 재판중이건 어떤 일에서건 그 곁에 있지 않고 멀찍이 있으려 노력합니다. 그의 경력으로는 우리 누구나 언제 그에게 필적을 위조당해 훗날 엄청난 일을 겪게 될지 모릅니다"라고 검사 존 베번John Bevan은 경고했다.

재판 과정에서도 더 이상 사기죄를 부인하지 않았지만 상황은 점점 더 꼬여갔다. 그는 자신은 런던 경시청의 형사부·국방성, 그리고 최소한 7개국 정부를 포함하는 광범위한 공모가 있었다면서 그들을 위험한 처지에 몰아넣었다. 또한 그는 영국 무기제조업자들과 이란·이라크·시에라리온 사이의 비밀 무기 거래를 도와 자금을 마련하기 위해 200점이 아닌 4,000점 이상의 위작이 있다고 속였다. 수많은 위조 출처에 나타난 피터 해리스는 실제로는 남아프리카 정보요원이자 무기중개상이었다.

또한 드류는 자신의 인생에서 15년간의 미스터리한 공백기는 영국 정부를 위해 비밀리에 근무한 것이라 주장했다. "나는 빙위 기술의 몇몇 아이템 개발에 매우 적극적이었다. 그 그림들의 매각은 무기 거래와 관련이 있다. 그것들에는 내가 1991년 이란 판매를 책임지고 있었던 탄도미사일 유도 시스템의 판매가 포함되어 있다. 그리고 그것을 증명할 서류들을 가지고 있다"[42]라고 주장하는 등 갈수록 엉뚱한 평계를 늘어놓았다.

그는 또 자신은 '음모의 희생자'라고 말했다. 하는 수 없이 1998년 9월 첫 공판이 시작된 이후 1999년 2월까지 런던의 사우스워크 크라운 법원 Southwark Crown Court의 배심원단은 영국·프랑스·미국·이스라엘 등지의 증인들 증언을 들어야 했다.[43]

⑤ 엄청난 피해와 허술한 감정 체계

그는 근대미술 시장에 위작이 성행하도록 한 장본인이다. 비록 모두 회수되지는 않았지만 형사들은 그가 250만 파운드 가량의 돈을 벌었을 것으로 추정하고 있다.[44]

그러나 경찰은 범죄의 동기로 돈만이 아니라 실은 자신의 지적 우월성을 증명해 보이려는 욕망이 더 컸던 것으로 보고 있다. 존 베번 검사는 법정에서 "사람들을 우롱하고 전문가들을 모욕하면서 느끼는 지적 환희가 드류가 행한 범죄의 원동력"이었다고 밝혔다.

"테이트 갤러리와 빅토리아 앨버트 박물관은 최선을 다했지만 그는 그 보안망을 넘어 침투했다. 우리가 이미 얼마의 손해를 보았는지가 문제가 아니라, 바로 손쉽게 보안망이 뚫렸다는 것이 걱정된다. 그가 손댄 어느것도 우리는 예상치 못했었다. 그는 미술사를 다시 쓴 셈이다"라고 설Searle 형사는 말했다.

피해자는 매우 다양하였다. 파리의 뒤뷔페재단The Dubuffet Foundation은 미야트의 몇몇 위작들을 진작이라고 감정해 논란이 되었다. 이 재단의 한 사무직원은 경찰이 그에게 이러한 사실을 밝히자 눈물을 흘렸다고 한다.

경찰이 드류의 집을 조사하자 예술가들의 사인이 담긴 책이 발견되었다. 그것은 그가 거짓 서명을 연습하기 위한 교본인 셈이다. 드류는 특히 작품을 세심하게 감정하지 않는 작은 경매회사에 미술품을 다량으로 내놓았다. 미술품은 작은 경매회사라도 한번 입증된 경매사를 통해 낙찰되면 진위 시비로부터 한걸음 빠져나갈 수가 있다.

그러나 미야트가 재능 있는 예술가로 완벽하게 재현해낸다 하더라도 위작 자체가 가지는 한계는 있다. 경찰이 법과학적으로 검증을 한 결과 위작의 일부 재료가 1950년대 이후의 것들이 사용되었다는 사실을 발견했다.

한 화상은 작가가 이러한 질 낮은 작품을 제작했다는 것을 믿을 수 없어 진위에 의심을 품었지만 출처 증거들을 보고 믿을 수밖에 없었다고

말했다. 그 화상은 "대부분 작품들이 비교적 아마추어적이었다. 그리고 일부 회화작품들은 실소를 자아내는 많은 실수들이 있었다. 그러나 미술 시장에서는 종종 미술에 대한 감식안이 없으면서 일종의 사회적 지위를 드러내기 위해 미술품을 사려는 성급하거나 탐욕스러운 사람들을 위해 그러한 질이 떨어지는 작품들도 거래되는 일이 많다. 이러한 작품들은 시장에 나오자마자 헐값에 팔려나갔다"라고 말했다.

드류가 탐욕을 드러냈던 시기는 유럽 미술 시장의 전성기나 마찬가지였다. 피카소의 〈요 피카소Yo Picasso〉란 작품은 1989년에 추정가의 두 배 이상인 47,900,000달러(한화 약 445억 원)에 팔렸다. 1990년에는 진위가 불분명한 반 고흐의 〈가셰 박사의 초상화Portrait of Dr. Gachet〉가 일본 소장가에 의해 82,500,000달러(한화 약 767억 원)에 팔리게 되었다. 심지어 무명의 아티스트에 의한 그림 가격까지 급상승할 때였다. 당연히 미야트의 위조된 거장의 작품들은 갑자기 인기 상품이 되었다.

위작으로 의심되는 영국 화가 벤 니콜슨Ben Nicholson 작품 한 점이 미국에서 175,000달러(한화 약 1억 6,266만 원)에 팔렸다고 하는 사실도 바로 이와 같은 맥락에서였다.[45]

런던 도심에 갤러리를 가진 화상 피터 나훔Peter Nahum도 드류에게 두 점을 구매하였다. 그리고 그 중 하나가 경찰에 입수되었다. 그 역시 그 작품의 수준이 너무 낮아서 충격을 받았다고 한다. 그러나 문서화된 증거documentary credentials들을 보고 확신을 가져 구매하게 되었다고 한다.

"미술상들은 위작들을 정밀 감별하면서 온종일을 보낸다. 그것이 그 직업의 한 부분이다. 나는 아마도 미술상들이 감정해야 하는 모든 작품 중 약 30%는 이런저런 이유로 그것들이 '진작'이 아닐 것으로 생각한다. 경매회사는 그 중 대다수 역시 시장 유통의 일환으로 여겼다. 이는 그들의 직업적 태만으로 볼 수도 있겠지만 완벽한 감정이란 있을 수 없다. 그보다 경매회사의 새로운 세일즈 정책이 주로 비즈니스를 우선시하여 전문가를 직원으로 고용하지 않고 외부에서 조언을 들으면 된다고 생각

존 미야트가 위조한 니콜슨 작품

존 미야트가 위조한 니콜슨 작품
런던 크리스티에 나왔지만 경매 몇
분 전에 극적으로 회수되었다.

**존 미야트가 위조한 1910년 피카소 작, 〈소
녀와 만돌린〉** 어이없게도 서명은 Braque
로 되어 있다.

**미야트가 위조한 자코메티의 〈여인의
초상〉, 1965년**

하는 것이 문제이다. 판매에 진위 책임을 지지 않으려는 이 현상은 매우
위험한 일이다"라고 피터는 말했다.

길고 긴 이 사기 행각은 결국 테이트 갤러리가 그들 소유의 출처 정보
Provenance가 의심스럽다고 느껴 자체 조사를 한 후 경찰에 신고하게 되

존 미야트의 모네 위작

면서 전모가 드러났다. 사건을 다루기 쉽도록 배심원단은 드류가 판매한 혐의를 가지는 위작들 중 대표적인 9점의 작품들을 특히 중점적으로 조사했다. 경찰은 여전히 자코메티·피카소를 위시한 대표적인 작가들의 위작들과 함께 140여 점 이상의 위작들이 여전히 발견되지 않은 상태에 있다고 보았으며, 이에 대한 많은 소송이 뒤이을 것으로 전망하였다.

(3) 톰 키팅 '아방가르드'의 복수

영국 미술품 시장의 한 어두컴컴한 구석에서, 빈틈없는 영리한 컬렉터들이 ㄱ 나라에서 가장 유명한 위작전문가가 그린 작품을 구입하기 위해 줄을 지어 기다리고 있다. 이 위작전문가는 바로 톰 키팅Tom Keating(1917-1984)으로, 1970년대초 2,000점 이상의 위작들을 경매에 유통시켰다는 사실이 밝혀지면서 미술계에 큰 논란을 일으킨 인물이다. 런던 토박이였던 그는 위작들을 자신의 '섹스톤 블레이크Sexton Blakes'[46]라고 불렀다.

그때까지 대부분의 그의 위작들은 개인 소장품들이었다. 그는 1977년 체포된 이후로도 거금을 들여서 위작을 구입하는 것을 보고 작품 구매자들의 좌절감을 최소화하기 위하여 자신의 위조품 목록을 공개하지 않기로 했다.

① 복수를 위한 위작들

위작의 세계에 발을 디디려는 사람이라면 누구든지 1977년 톰 키팅·제럴딘 노먼Geraldine Norman과 프랭크 노먼Frank Norman이 쓴《위작의 과정The Fake's Progress》이라는 책을 읽어볼 만하다. 이 책은 톰 키팅의 25년 활동을 다양하게 담고 있다.[47]

세기의 위작전문가 키팅은 부셰Francois Boucher·드가Edgar Degas·프라고나르Jean-Honoré Fragonard·게인즈버러Thomas Gainsborough·모딜리아니Amedeo Modigliani·렘브란트Rembrandt·르누아르Jean Renoir·동겐Kees van Dongen 등을 포함한 유럽 거장들의 유화 위작들을 만들었다. 그리고 팔머Samuel Palmer의 수채화들도 다수 위조했다. 그러나 키팅은 결코 돈을 벌기 위해 위조를 한 것이 아니었다. 많은 TV 인터뷰에서 키팅은 청취자들에게 어떻게 반 고흐나 다른 유명작가들의 작품을 그리는지를 교육시켜 왔다. 이러한 증거들은 비디오테이프로 남아 있다. 키팅은 죽기 1년 전 65세의 나이로 TV에 출연해서 스스로를 그다지 좋은 화가는 아니었다고 말했으나 지지자들은 그렇지 않다면서 여전한 애정을 보여주었다.

톰 키팅의 드가 위작

톰 키팅의 드가 위작 〈발레하는 소녀들〉 특히 드가 위조전문가로 유명하다.

키팅은 비평가들과 화상들이 종종 순진한 컬렉터들과 가난한 예술가들의 주머니를 서로 짜고 털어내는 등 소위 미국발 '아방가르드'에 의해 갤러리 시스템이 장악되고, 부패되어 있다는 것을 발견했다. 키팅은 이에 복수하기 위해 위작을 만듦으로써 전문가들을 조롱하고, 미술계의 구조 자체를 동요시키고자 했다.[48]

키팅은 복원의 기술을 가지고 있어 거장들의 잘 알려지지 않은 회화를 손보아 내놓는 방식의 특이한 위작도 했다.[49] 그는 1950년대 후반−1960년대 동안 런던 화상들을 통해 영국 전역의 경매에 위작을 내놓았다. 복원가로서 그는 가끔 크리스티 경매회사의 카탈로그 로트 Catalogue Lot가 찍혀 있는 액자나 캔버스틀을 발견하곤 한다. 그러면 그는 그의 위작들을 위한 위조된 출처 정보를 확실시하기 위해 경매회사에 전화를 걸어 해당 카탈로그 로트의 작품이 무엇인지 물어봤고, 같은 작가들의 양식을 따라서 그 틀 위에 제작했다.[50]

② 위작에 대한 호감

그가 위조를 자백한 후 딜러들은 그 작품들을 취급하기를 거절했다. 수집가들도 원하지 않았다. 그러나 1979년에 그의 건강 악화로 재판이 중단된 후 대중들은 그가 마치 '의적'과 같이 매력적인 사기꾼이라고 생각하면서 그에게 호감을 가지기 시작하였다.

키팅이 사망한 후 1984년까지 그의 세잔·드가·티치아노 등의 위작들은 약 1,000파운드가량의 저렴한 가격에 팔리곤 했다. 그러나 키팅의 '진작' 수요는 해가 갈수록 증가하고 있다. 10,000파운드에서 12,000파운드까지 상승하였기 때문이다.

대중들이 키팅에 매력을 가지는 것은 그가 위작을 만들게 된 동기 때문이다. 키팅은 화가로서 그의 작품이 성공하지 못하는 것에 실망했다. 그리고 배고픈 화가들과 잘 모르는 고객 양쪽을 속여 이득을 취하는 악덕 화상들을 혐오해 왔다고 한다.

만약 키팅의 위작이 모네·컨스터블·게인즈버러 그리고 그외 100여 명

의 거장들보다 더 낮다고 경탄을 받는다면 과장일까? 키팅은 대가들의 양식과 정수를 잘 모방했다. 심지어 그의 위작들은 범죄라 말할 수 없을 정도다.

"그는 섬세한 화가였다. 그는 모든 테크닉과 기법을 구사할 수 있었다. 그러나 그가 가지지 못한 단 한 가지는 그가 '복제했던' 대가들의 반열에 오르지 못한 것이다. 그는 자신의 고유 양식을 가지지 못했던 것이다"라고 브렌트우드Brentwood 및 에섹스Essex 지역의 화상이자 키팅의 친구인 존 브랜들러John Brandler는 말했다.

한동안 그의 위작 거래는 가격이 오르면서 활발해졌다. 그러나 그가 그린 수많은 위작들은 여전히 밝혀지지 않고 있다. 컬렉터들이 혹여 키팅의 위작으로 밝혀질까 봐 피사로Pissarro·마네Manet 등의 작품의 재감정을 꺼렸기 때문이다.

키팅의 열렬한 지지자 중의 하나인 런던의 마이다 베일Maida Vale 지역 출신인 빅 홀Vic Hall은 오랫동안 이 교묘한 위작전문가의 재능을 즐겨 감상해 왔다. 그는 "거장의 작품들은 일반 사람으로서는 살 수 없는 가격이다. 그러나 그는 원작보다 싼 가격으로 거의 진작의 만족감을 주기 때문에 나는 그의 작품을 기꺼이 산다"[51]라고 말했다.

브랜들러는 키팅의 가격이 계속 오르고 있다고 말한다. 본디 예술가의 장기적 가치를 결정하는 열쇠는 세 가지 요인의 조화이다. 작가의 명성, 작품의 질, 그리고 현재의 가격이 그것이다. 키팅은 유명세와 수준이 있다. 단지 현재의 시세만 없었을 뿐이다.

그의 생전에도 헤비급 복서 헨리 쿠퍼Henry Cooper를 포함한 유명 인사들이 그의 작품을 수집했었다. 그가 1984년 죽은 후, 그의 작품은 매우 가치 있는 수집품이 되었다. 모순되게도 같은 해 크리스티 경매회사는 그 중 204점을 경매에 올렸다. 그 총액은 알려지지 않았지만 그것은 매우 시사적인 일이다. 그의 알려진 위작들[52]이 고가를 기록한 것이다.

키팅은 1982년과 1983년 TV 채널4에서 위작전문가와 그 기법에 대한 일련의 시리즈물을 촬영했다. 이는 2시간 반의 영상물로 만들어져 지금

은 '인상주의, 어떻게 그리나Impressionism, How They Painted'란 제목으로 40파운드에 팔리고 있다. 존 브랜들러John Brandler는 진위를 감정할 유일한 길은 지혜로운 감식안을 가지는 것뿐이라고 말했다.[53]

1983년 12월 발견된 137점의 위작들의 총합계는 8만 파운드가량이었다. 가장 고가로 팔린 작품은 1998년 마티스를 모방한 〈오달리스크〉로 6,700파운드였다. 키팅은 드가 전문가로 드가의 위작 〈발레하는 소녀들 Ballet Girls〉은 경매회사에서 4,000파운드가량에 낙찰되었다.[54]

(4) 5천 점의 위작을 그린 에릭 햅번

① 복원가에서 위작전문가로

1996년 1월 11일, 에릭 햅번Eric Hebborn(1934-1996)은 로마의 한 거리에서 해머로 등 뒤에서 얻어맞은 듯 두개골이 부서진 채로 발견되었다. 62세의 나이였으며, 불과 몇 주 전에 미술품 위조 방법과 유럽에서 어떻게 위조 드로잉과 회화를 유통시킬 수 있는가에 관한 방법 등을 소개한 그의 두번째 저서 《위조범을 위한 핸드북 Il Manuale del Falsario》을 마치고, 1월 8일 이탈리아판이 출간되기 시작한 상태였다.[55]

그는 어릴 적 뛰어난 그림 실력으로 주목을 받았고, 로열 아카데미 Royal Academy에 입학해 실력을 닦았다. 복원가 조지George Aczel와 친하게 지냈고, 회화복원가로서도 활동하게 된다. 그러나 그는 작품을 복원하는 수준에 머무르는 것이 아니라 자신이 작품 일부분을 그려넣음으로써 작품 가치를 판이하게 다른 차원으로 둔갑시키는 일을 하였다.

별 볼일 없는 풍경화 한 점에 회색빛 하늘 구석에 기구 하나를 그려넣는 것으로 초기 항공비행 역사의 중요한 위치를 차지하는 값비싼 회화로 둔갑시켰으며, 앞에 작은 고양이 한 마리를 그려넣는 것으로 가장 안 팔릴 것 같은 무미건조한 작품이 인기작으로 변했다. 유명하지 않은 작가의 사인은 칙칙하게 칠해진 들판 위의 활짝 핀 퍼피꽃 속에 묻히고 다시 유명작가의 사인이 추가되는 등 마술 같은 위작 세계의 초입에 접어

들었다.

 그는 로마에 있는 브리티시 아트 스쿨British Art School에서 1959년 은상을 탔고, 장학금을 받았다. 그는 1960년 국제미술의 상황International Art Scene의 일원이 되었고, 거기에서 앤서니 블런트Anthony Blunt라는 역사가이자 비밀첩보요원을 알게 된다. 그는 이탈리아에 정착했고, 거기에서 한 갤러리를 열었다. 미술비평가들이 그의 그림을 주시하지 않자 그는 루벤스·브뤼겔·피라네시Piranesi 같은 거장의 양식을 모방하기 시작했다.[56]

 오랜 역사를 가진 작품 한 점을 값비싼 명화로 다시 태어나게 하는 데는 그렇게 요란한 절차나 수고가 필요 없다는 것, 오래된 종이, 그리고 적절한 잉크 배합법, 거기에 더하여 아주 약간의 재능까지 겸비한다면 그것으로 충분했다. 실제로 햅번은 브리티시 박물관The British Museum과 피어폰트 모건 도서관Pierpont Morgan Library, 그리고 워싱턴 D.C.에 있는 내셔널 아트 갤러리The National Gallery of Art 등의 컬렉션과 개인 소장품의 중요한 부분을 차지하는 거장의 작품들을 제작하기 시작했다.

 희한한 것은 안서니 블런트 경Sir Anthony Blunt·존 포프 헤네시 경Sir John Pope Hennessy 같은 유명한 미술사가들에 의해서 오래된 명화들로 인증을 받고 크리스티나 소더비, 그리고 유명한 런던의 화상인 폴 콜나기Paul Colnaghi에 의해서 판매되었다는 점이다. 그 사이 예술품 위작전문가로서의 그의 경력은 완성되었다. 그는 만테냐Mantegna·루벤스Rubens·브뤼겔Breughel·반 다이크Van Dyck·부셰Boucher·파우신Poussin·티에폴로Tiepolo·피라네시Piranesi 등의 작품으로 위조된, 대략 1천 점이 넘는 가짜 드로잉을 제작했다.

 여기에 코로Corot·볼디니Giovanni Boldini의 작품을 포함하여, 심지어 최근에는 호크니Hockney 작품까지 망라되었다. 한 나르시스 브론즈상은 존 포프 헤네시 경에 의해 르네상스 시대의 진작이라는 감정을 받았고, 한 드로잉은 오래된 진작으로서 당시 《아폴로Apolo》지의 편집장이던 데니스 서튼Denys Sutton에 의해 구입되었다.

그는 위작전문가로서는 드물게 유려한 문장력을 보여주었으며, 대담하게 1991년판 자서전 《위조의 대가Master Faker》를 출간하였다. 이 책 중 〈불행에 이끌려Drawn to Trouble〉의 일부에서 그는 또다시 유럽 미술시장을 곤란하게 만드는 발언을 하였다. 자신의 위작으로 알려진 작품 중 몇 점은 진작이라고 주장하였던 것이다. 또한 1994년 그는 영국 내셔널 갤러리에 있는 레오나르도의 카툰 작품의 안료가 부주의하게 파손되어졌고, 그가 긁힌 부분들을 다시 그려넣어 복원한 진작이라고 내세웠다. 그러나 그의 전 연인이었던 그레이엄 스미스Graham Smith가 《인디펜던트Independent》지의 제럴딘 노먼Geraldine Norman에게 말한 것에 따르면 그런 일은 없었다고 하였다.

햅번은 또한 15세기 프랑드르의 화가 로히어르 판 데르 베이던Rogier van der Weyden(1400–1464)과 안니발레 카라치Annibale Carraci(1560–1609)의 작품이 각각 그가 위작 활동을 왕성하게 하던 시기에 발견되어져 그에 의해 제작되어 복원되었다고 주장하기도 했다. 이 사실들도 명백히 사실무근이라고 노먼은 주장했다.

위작전문가 에릭 햅번의 독일어판 핸드북

에릭 햅번이 저술한 《위작자의 세계 핸드북》

핸번은 위작전문가들 중에서도 사례를 찾아보기 힘들 정도로 손꼽을 만한 수준을 구사하였으며, 한편에서는 노동자적인 계급 성향을 지니면서 거만한 엘리트 계층과 미술사가·컬렉터·딜러 등에 대하여 적개심을 지녔다. 그의 자서전에 의하면 두 가지 핸번의 주요 공략 대상은 오직 이익에만 혈안이 되어 있는 아트 딜러들과 그의 위작들을 진작이라고 감정해 주었던 어설픈 지식을 가지고 굉장한 실력가인 듯 거만하게 굴던 감정가들이었다. 물론 이러한 부분은 자신의 합리화라고 볼 수 있지만 심리적으로 가능하다는 점에서 이후 많은 사람들에게 위작에 대한 관심을 불러일으켰다.

핸번은 덴마크에서 두 차례 전시를 했다. 첫번째 전시는 덴마크 여왕 마르가레트가 헨리크 왕자와 함께 방문하여 남부 지방에서 열렸다. 핸번은 그의 작품 중 한 점을 여왕에게 건네주었다. 두번째는 같은 샤로텐룬트Charlottenlund 지역의 그린 갤러리Det Grønne Galleri에서 1995년에 열렸다. 당시 덴마크 화가 오브 히비스텐달Ove Hvistendal이 피에르 알레친스키Pierre Alechinsky 등 명망 있는 작가들의 위작을 전시했는데, 전시 중 경찰의 급습을 받았다. 그 작품들은 유통된 위작은 아니었지만 저작권법을 위반했다는 혐의를 받았다.

핸번의 위작 행각은 1984년 당시 워싱턴 D.C.의 내셔널 아트 갤러리 큐레이터들과 뉴욕의 모건 도서관Morgan Library측에 의해 그들이 각기 따로 구입한 두 점의 그림이 같은 종이에 그려져 있음이 밝혀짐으로써 발각되었다.

② 피라네시의 진위 논쟁

로마에 거주하는 에릭 핸번이 "나는 유명화가들을 위조하여 수백만 파운드를 벌었다"고 말했다고 1991년 10월 21일 덴마크 신문《엑스트라 블라데트Ekstra Bladet》지가 밝혔다.

그 말은 핸번이 막 출판해낸 자신의 자서전《불행에 이끌려Drawn to Trouble》에서 나왔다고 한다.[57] 이 책에서 그는 약 5천 점의 위작을 그

렸다고 주장했는데, 밝힌 작품 중 미국인 미술상이 판화가 조반니 피라네시Giovanni Piranesi(1720−1778)의 작품을 덴마크 국립미술관Statens Museum for Kunst의 '동판화컬렉션Kobbers-tiksamlingen'[58]에 판매한 한 점이 포함되어 있었다.

당시에 《엑스트라 블라데트》지는 그 작품이 진작이라고 덴마크 사람들에게 보도했다. 해당 신문의 미술부장 빌라스 빌라센Villads Villadsen은 그 작품이 진작이라는 것을 전혀 의심치 않았다. 작품을 구입한 에릭 피셔Eric Fischer나 크리스 피셔Chris Fischer도 마찬가지였다. 구입 후 수년간 덴마크의 미술인들도 그 작품이 진작이라고 확신했다.

그러나 덴마크 국립미술관의 동판화컬렉션의 전·현 담당자들인 에릭 피셔나 크리스 피셔 등 수많은 전문가들은 이 드로잉이 피라네시가 그린 1800년의 진작이라고 추측해 왔던 것은 이해할 수 없었다.

이 드로잉 대부분에 피라네시 고유의 선으로 보이는 것이 없다. 그리고 각 부분들이 예술적 연계성이 없고, 피라네시의 전형적 필력이 없다. 위작과 함께 원작 드로잉과 비교할 때 이 위작은 같은 주제를 그렸지만 비교를 하는 것이 의미가 없을 정도로 차이가 난다. 그러나 앤드류 로비슨Andrew Robison 등 저명한 피라네시 전문가들 모두가 1969년 덴마크 국립미술관에 작품이 팔리기 전 이미 진작이라고 입증했다.

이후 미국이 게티 센터에서 1988년 피라네시의 거의 동일한 드로잉이 구입되면서 새로운 국면에 접어들었다.[59] 게티 센터의 드로잉이 드러남으로써 또 하나의 드로잉이 피라네시의 것이 아니라는 증거가 나타나게 된 셈이다. 게티 센터는 매우 면밀히 이 에칭판화를 조사했으며, 두 작품에서 엄청난 차이를 발견했다.

전문가 크리스 피셔는 자신이 구매에 관여한 작품의 연대를 계속해서 피라네시 시대라고 주장하였다. 심지어 그는 게티 센터의 드로잉이 오히려 동판화컬렉션 드로잉의 진작성을 입증하는 위작이라고 했다.

당시 《쿤스트비센Kunstavisen》지에는 "모든 검증이 끝났으므로 크리스 피셔와 그의 전임자가 실수를 인정하고 쓴 약을 받아들여야 한다.

조반니 피라네시의 진작 드로잉 〈고대 항구〉
1749-1750, 게티 센터 소장.

햅번의 피라네시 위작 드로잉 세계 전문가들이 진작으로
감정할 정도로 감쪽같은 수준을 보여주었다.

조반니 피라네시의 진작 드로잉 〈고대 항구〉 서명 부분

1969년 칼스버그재단Carlsbergfon-
det 동판화컬렉션에 250,000크로네
이상의 가격에 판매한 드로잉이 18
세기 중반 피라네시의 진작이 아니
라 20세기 중반 햅번의 것임을 깨달
아야 한다고 생각한다"라고 쓰였다.

그후로 오랜 시간이 지난 1988년
경 크리스 피셔는 그 드로잉이 피라
네시의 것이 아니라는 사실을 받아
들였다. 그러나 그는 여전히 그것
이 햅번이 그린 것이라고 인정하지
않았다. "그것은 또 다른 작가다. 그
러나 나는 그가 누구인지는 말할
수 없다"라고 피셔는 말한다.

감정가의 책무와 양심을 지키는

위작전문가 에릭 햅번이 쓴《불행에 이끌려》

일은 매우 외롭고 어려운 일이다. 특히 자신이 틀린 결론을 내고 있다는 것을 알게 될 때 그렇다.

(5) 기어르트 얀 얀센

기어르트 얀 얀센Geert Jan Jansen은 자신의 그림으로 생활하기가 어렵게 되자 다른 화가들의 작품 위조에 빠져들게 되었다. 그의 솜씨가 워낙 훌륭하여 해당 작가들 가운데 어떤 사람은 얀센의 위작을 자기가 직접 그린 작품이라고 주장하기까지 했다.

얀센은 야심만만하게 20세기의 위대한 화가인 피카소·마티스·샤갈 및 네덜란드의 카렐 아펠Karel Appel(1921–2006) 등의 스타일로 그림을 그리기 시작했다. 그가 그린 최초의 아펠 작품의 위작이 260만 달러에 팔리자 신이 난 그는 또 하나의 위작을 그려 경매회사에 보냈으며, 경매회사가 이 작품의 사진을 아펠에게 보내어 진작 여부를 확인하자 아펠은 진작이 확실하다고 진술했다. 어처구니없는 일이지만 결과적으로 이

기어르트 얀 얀센이 위조한 카렐 아펠의 작품

위작은 기록적인 가격으로 팔렸다.

이후 프랑스 중부 그의 비밀 아틀리에에서 작업하던 얀센은 수십 점의 위작을 제작했다. 그의 캔버스·프린트·숯 스케치 등을 조사하던 미술비평가 및 형사들은 그에게 '세기의 위조 거장'이라는 이름을 붙였다.

그는 법의 심판에 따라 징역 선고를 받고 프랑스에서 6개월간 복역한 후 자유의 몸으로 네덜란드에서 생활하게 된다. 경찰 조사 이후 10여 년간 프랑스에 공개되지 않았던 그의 작품들이 최근 네덜란드에서 최초로 자신의 이름으로 전시되었다. 미술가의 영혼 속에 들어가 창작하기를 원한다고 말하는 그는 기분이 좋을 때는 1시간 안에 작품을 2점 그릴 수도 있다고 한다. 체포될 때까지 그의 위작은 점당 20-30만 유로에 호가되었다.[60]

(6) 로버트와 브라이언 형제

로버트와 브라이언 형제Brothers Robert and Brian Thwaites는 최근에 밝혀진 위작전문가다. 이들 둘은 작품을 위조할 때 매우 신중하게 그 당시의 재료를 사용했다. 어떤 경우에는 진작처럼 보이기 위해 빅토리아 시대의 신문 조각을 캔버스 뒤에 붙여 놓아 감정가들의 신뢰를 획득했다.

이 형제들은 두 명의 딜러들을 속여 229,000달러 이상을 벌었다. 그러

로버트Robert Thwaites**의 위작**

나 세번째로 위작을 팔고자 했을 때 경찰에 적발되었다. 경찰이 그들의 스튜디오를 급습했을 때 에드가 헌트Edgar Hunt의 위작이 마르지 않은 채로 이젤 위에 있었다. 헌트 이외에도 형제는 요정 그림으로 유명한 빅토리안 시대 화가 존 앤스터 피츠제럴드John Anster Fitzgerald의 위작도 만들었다. 2006년 9월에 공판이 있었는데 로버트Robert Thwaites는 2년형을, 브라이언Brian Thwaites은 1년형을 받았다.[61]

(7) 브론즈 주조를 위조한 기 아인

기 아인Guy Hain의 사건은 브론즈 작품이 원형 주조를 통해 얼마든지 진작과 거의 같은 위작으로 제작될 수 있다는 것을 보여준 사례이다. 기 아인은 브론즈 조각을 했던 프랑스 위작전문가이다. 그는 고풍의 앤티크가게가 있는 루브르박물관 근처에서 갤러리를 잠시 운영하였다.[62]

아인은 처음에 로댕의 브론즈 조각 생산의 주조였던 루디에Rudier 주조에 접근했다. 그는 조르주 베르나르 루디에Georges Bernard Rudier에게 최초의 주형으로 알려진 로댕의 주형을 개주改鑄하도록 설득했다. 그는 노젠 쉬르 마른Nogent-sur-Marne의 주조를 손에 넣고, 뤽세일 레 뱅Luxeuil-les-Bains의 발랑Balland 주조를 사주면서 그들과 그의 부인을 관리했나.

청동은 최초의 주형에 의거하기 때문에 전문가라도 진작과 사후 몰래 제작된 작품의 차이를 알 수 없었으며, 청동의 일부는 75-90년 이전의 회반죽 카피에 의거하여 만들어졌다.

기 아인은 로댕의 오리지널 작품 주조자인 알렉시스 루디에Alexis Rudier의 서명을 사용하면서 화상들에게 1천여 점의 청동작품을 팔았다. 그는 1억 3000만 프랑을 벌었으며, 나중에 알렉시스 루디에의 이름을 사용하기 위해 계약을 했다고 주장했지만, 루디에는 이의를 제기했다.

그는 알프레드 바이에Alfred Barye·앙뚜완-루이스 바이에Antoine-Louis Barye·장-밥티스트 카르포Jean-Baptiste Carpeaux·까미유 끌로델Camille

Claudel·크리스토프 프라탱Christophe Fratin·엠마뉴엘 프리메Emmanuel Frmiet·아리스티드 마이욜Aristide Maillol·피에르-쥴 멘느Pierre-Jules Mene·피에르 오귀스트 르누아르Pierre Auguste Renoir와 같은 작가까지 위작의 범위를 확대했다.

1992년 1월 디종Dijon 경시청은 아인을 체포하고, 부르고뉴와 파리 여러 곳에서 약 20톤의 브론즈 조각을 찾아냈다. 1996년 1월 17일에 아인은 법정에 출두했고, 1997년 6월 28일에 4년형을 판결받았지만, 그는 단지 18개월 동안만 감옥에 있었다.

레이Rey와 포르Faure라는 경매사와 랑부일Rambouill 역시 1987-1991년 사이 그들의 경매에서 청동작품을 팔기 위해 공범이 되었다. 그들은 3백만 달러의 가치를 지닌 복제품을 판매하였다. 대형 브론즈 작품 〈키스〉는 로댕의 위작으로 의심되며, 무려 4.5백만 프랑(800,000달러)에 팔렸다. 그들은 이후에 해고를 당하게 된다.

그는 2002년 4월 다시 체포되어 법정에 섰다. 디종 경찰에 의해 수집된 증거는 98명의 서로 다른 프랑스 조각가의 작품으로 총 1,100점에 달했다. 검찰관은 5년 구형과 2백만 프랑의 벌금을 요구했다.

화상과 컬렉터들은 청동작품을 매우 의심스럽게 생각하였다. 또한 학예사 질 페로Gilles Perrault는 경찰이 몰수했던 것 이외에도 아인이 6천 건 이상의 복제품을 가졌다고 생각했다. 그러나 단지 복제품의 3분의 1만이 추적됐다.

(8) 엘미르 드 호리

20세기 딜러였던 퍼디낸드 레그로스Ferdinand Legros는 그의 연인 리얼 레싸드Real Lessard와 함께 엘미르 드 호리Elmyr De Hory의 위작을 팔았다. 원래 레그로스는 발레 댄서가 되기를 원했다. 그는 동성애자였음에도 불구하고 미국시민권을 얻기 위해 미국 여성과 결혼했다.[63]

1950년대 그들이 마이애미의 지인의 집에서 묵고 있었을 때, 레그로스

엘미르 드 호리의 모딜리아니 위작

는 혼자 프랑스에서 온 드 호리를 만났다. 레그로스는 드 호리의 위작 수준에 감동하여 40%의 지분으로 자신이 그의 대리인이 되도록 했다.

레그로스는 위조된 증명서와 함께 그림을 팔았다. 그는 제너럴 아메리칸 오일 회사General American Oil Company의 아서 메도우Arthur Meadows를 포함하는 많은 미국 수집가를 어이없게 만들었다. 때때로 레그로스와 레싸드는 오래된 책을 구했고, 그것을 드 호리의 위조 작품과 함께 진짜 그림을 설명하는 책으로 바꾸었다.

레그로스는 미국 국경을 넘기 위해 세관이 그의 수하물을 점검할 때 그림들이 단지 복제품이라고 말했다. 미국 세관 관리는 전문 감정가에게 그것을 증명하기 위해 연락했고, 전문가는 작품이 진작이라고 감정했다. 결국 레그로스는 관세에 대해서 책임을 져야 했다. 이후에 레그로스는 이 미국 세관 문서를 작품의 확실성을 증명하기 위한 수단으로 사용하는 기발한 역발상을 실현하였다.

1964년 수상한 낌새를 채고 경찰에서 조사를 시작하였다. 레그로스와 레싸드는 취리히로 옮겨갔고 드 호리는 호주에서 1년을 보냈으나, 경찰

은 레그로스와 레싸드를 체포하였으며 그들에게 위조와 사기에 대한 책임을 물었다.

(9) 위작의 세 검객

서화 작품의 위조는 이미 동진東晉 시대부터 있어왔고, 당시 왕희지王羲之의 글씨를 모방하는 사람이 많아 전문적으로 왕희지 작품에 대해서만 진위를 감정하는 전문가도 있었다. 과거의 위작은 대가들의 작품을 임모하는 것을 목적으로 시작하였지만, 최근 들어서는 전문적으로 작품을 위조하고 판매를 통해 이익을 창출하는 것을 목적으로 하는 사람들이 나타나게 되었다.

위작을 제작하는 사람들은 미술을 전공한 작가들이 대부분이고, 이들에 의해 제작된 작품은 아트 딜러와 화상과 경매회사에 의해 판매되었다. 놀라운 것은 이렇게 작가들에 의해 제작되는 위작 외에 작품의 진위를 판별해야 하는 감정가에 의해 위작이 만들어지고, 또 이들이 판매에 참여하는 경우도 있다는 사실이다.

역대 중국의 대표적인 위작전문가는 상하이 골동품상 '윈치러우雲起樓의 세 검객'으로 불린 리우보니엔劉伯年·판쥔누어潘君諾[64]·요우취尤無曲[65]와 장따치엔張大千 같은 화가, 그리고 서화 컬렉터로 자신의 집에서 사람을 시켜 전문적으로 위작을 만들고 판매한 탄징譚敬 등을 들 수 있다.

리우보니엔劉伯年

'윈치러우雲起樓'는 상하이의 유명한 실업가 옌후이위嚴惠宇가 1940년대 상하이에 세운 골동품상점으로 주로 컬렉션과 서화를 거래하였다. 상점 안에서 일하는 3명의 서화고수(명수)들인 리우보니엔·판쥔누어·요우취는 '윈치러우의 세 검객'으로 불렸다. 이 화가들의 전통적인 서화 솜씨는 매우 뛰어났고, 특히 리우보니엔은 고대 서화의 복제와 임모에 있어 기술이 뛰어나 그 실력이 같은 고향 사람인 중국화의 대표적인 거

위작전문가 리우보니엔의 진작

장 장따치엔에게 지지 않았다. 그는 초기에는 화가 왕거王个를 스승으로 삼고 우창슈어吳昌碩화파의 사의寫意적인 화훼 작품을 배웠고, 후에 광범위하게 송대와 원대 회화를 배워 자신의 화풍을 형성하였다.

그의 서화 작업 영역은 매우 넓어, 송대의 공필工筆 화조화에서부터 청대의 화암華嵒의 산수에 이르기까지 못하는 것이 없었다. 저명한 감정가 장헝張珩은 그를 고궁박물원故宮博物院으로 불러 서화수복 업무를 담당하게 할 생각이었지만 아쉽게도 일련의 일로 인하여 감옥에 들어가게 된다. 감옥 안에서 리우보니엔은 감옥의 창고를 개조하고, 3년 반 동안 대량의 고대 작품을 모방하여 상당한 수준에 이르게 된다.[66]

리우보니엔의 고대 회화 위자에는 몇 가지 특징이 있다. 첫번째는, 비록 왕거王个의 문하생이었지만 그의 회화작품은 그와 같은 고향인 장따치엔張大千의 화풍과 유사하다. 그는 송대 사람들의 작품에 대해 매우 잘 이해하고 있었고, 필선이나 채색 방면에서 모두 진작과 같았다. 두번째로 그는 오래된 것을 만드는 솜씨가 매우 뛰어나 종이나 비단의 분위기를

잘 만들어냈다. 세번째, 그의 임모 대상은 대부분 공필 화조·인물을 선택하였고, 대담한 사의적 풍격의 작품은 하지 않았다.

공필 화조·인물 작품은 제작 시간이 오래 걸리고 제작 과정이 복잡하여 하루아침에 완성할 수 있는 것이 아니나 만약 위작전문가의 제작 수준이 매우 뛰어나고 심리 상태가 안정적이라면 비교적 쉽게 거의 원작과 유사한 작품을 만들 수 있다. 이것은 그가 위조한 작품들이 저명한 감정가들의 눈을 속여 여러 대형 박물관에 작품이 소장되도록 하는 원인이 된다.

그러나 결정적인 하나의 사건이 그의 마음을 바꾸는 계기가 되었다. 그는 한 점의 〈이화궐어도梨花鱖魚圖〉를 위조하였고, 송대 화가 이연지李延之의 작품으로 제작했다. 이 위작은 먼저 사람들에 의해 베이징으로 옮겨져 화상인 루리팅陸鯉庭에 의해 상하이박물관上海博物館에 판매되었고, 상하이박물관측은 그 작품을 《화원철영畵苑綴英》이라는 책에 수록하였다. 리우보니엔은 이 화집을 보고 사태가 심각함을 느껴 주동적으로 관련기관에 편지를 쓰고, 그가 이 위작을 제작한 상황을 설명하고 진상을 밝혔다.[67]

(10) 장따치엔의 방작과 위작

장따치엔張大千(1899-1983)은 중국의 유명한 작가로서, 쉬베이홍徐悲鴻이 500년 만에 나타난 작가라고 칭찬하였을 정도이다. 그는 여러 선대 작가들의 작품을 모작하였고, 그 일부는 시장에 유통되어 위작으로 판명되기도 하였다.

하지만 장따치엔의 위작은 엄격한 의미에서 방작倣作과 위작僞作의 경계선에 있다고 볼 수 있다. 그 이유는 장따치엔은 평생 동안 선배 작가들의 많은 작품을 음미하고 학습하면서 자신의 화풍을 형성하였고, 본질적으로는 '방작倣作'이 주류를 이루었기 때문이다. 특히 그는 돈황석굴에서도 2년이 넘는 기간 동안 벽화 임모를 하면서 탄탄한 필력과 색채

감각을 연마하였던 것으로 유명하며, 위작을 자신의 금전적 이익을 위하여 제작한 것이 아니었기 때문에 의도적으로 위작을 한 경우와는 다르게 구분될 수 있다.

장따치엔의 위작 제작은 세 단계로 나누어 볼 수 있다. 첫번째는 1920년에서 1940년대로서 초기 단계이다. 주로 명·청 시기의 서화를 제작하였고, 석도石濤·팔대산인八大山人·당인唐寅·진홍수陳洪綬 등의 작품을 끼워 맞추거나 새롭게 창작하였다. 수준은 그리 높은 편이 아니었고, 쉽게 구분이 가능하였다. 그러나 이 시기는 대가들의 작품을 소장하는 계층이 극히 제한되었고, 미술관·갤러리 등에서 공공적으로 공개될 수 있는 기회가 거의 없었다는 점을 감안하면 심도 있는 진위 구별이 비교적 어려웠다고 볼 수 있다.

두번째 단계는 1940년대부터 건국 전까지 돈황석굴에 직접 가서 대량의 벽화를 임모하였던 시기에 속한다. 장따치엔은 그 스스로가 슈퍼컬렉터였다. 그는 자신이 소장하고 있는 진작을 바탕으로 당대·송대의 작품을 주로 제작하였고, 또한 당시 권위 있는 감정가인 예공추어葉恭綽·푸루溥儒·황빈홍黃賓虹·위페이안于非庵 등을 초청해 위작에 제발題跋을 남기게 하였다. 이는 장따치엔이 제작한 위작 판별을 어렵게 하는 원인이 되기도 하였다.

세번째는 그가 해외에 머물면서 죽을 때까지이다. 이 시기에 어느 정도 명성도 높았으며, 북송 시대의 이공린李公麟의 인물, 남조南朝 시대 장승요張僧繇의 나한羅漢 등을 제작하였다.[68]

특히 장따치엔이 모방한 석도石濤의 위작은 표현기법이나 구도 등이 모두 석도의 진작과 매우 유사하여 많은 화가와 컬렉터들을 속였다. 예를 들어 당시 북방의 가장 유명한 화가이자 컬렉터 천반딩陳半丁을 24-25세의 젊은 장따치엔이 속인 일이 있었다.

이야기는 다음과 같다. 천반딩陳半丁은 한 권의 뛰어난 석도의 화첩을 구입하였고, 왕쉬에타오王雪濤·천스증陳師曾·쉬옌순徐燕孫 등 여러 명인들을 초청하여 이를 선보이려 하였다. 석도의 그림을 매우 좋아한 장따치

엔은 이 소식을 듣고 작품을 보러 천반 딩의 집에 가게 된다. 그리고 그 자리에 모인 많은 사람들은 천반딩이 내놓은 석도의 화첩에 모두 감탄을 금치 못하 였다. 그러나 이 화첩을 본 장따치엔은 웃기 시작하였고, 사람들이 웃는 이유 를 묻자 장따치엔은 첫장은 무엇을 그 린 것이고 두 번째 장의 그림은 무엇을 그린 것인지, 그리고 낙관과 인장은 무 엇인지를 말하였다.

그 자리에 모인 사람들이 모두 놀라 그 연유를 묻자 그는 그것이 자신이 그 린 것임을 밝히고, 그 자리에서 바로 한 폭의 석도의 작품을 그려 사람들을 더 욱 놀라게 하였다. 또한 중국의 유명한 화가 황빈홍黃賓虹은 장따치엔의 스승인 증농란曾農髯과 리메이안李梅庵의 친한 친구로 당시 많은 석도의 작품을 소장하 고 있는 것으로 유명하였는데, 그 역시

장따치엔의 〈방석도산수倣石濤山水〉

장따치엔의 위작 석도 작품에 속은 일이 있었다.

어느 날 장따치엔은 황빈홍에게 그가 소장하고 있는 석도石濤의 작품 한 점을 빌려주기를 청했고, 그는 이를 거절한다. 이에 화가 난 장따치 엔은 석도 작품 한 점을 모방하여 스승 증농란의 집에 놓아두었다. 마침 그날 황빈홍이 증농란의 집에 가 책상 위에 놓여 있는 장따치엔이 모방 한 석도의 그림을 진작이라고 생각하고 이를 구입하려 한다. 그리고 증 농란은 장따치엔과 직접 말하라고 하였고, 이에 대해 장따치엔은 돈은 필요 없으며, 이전에 빌리려 했던 작품과 이 작품을 교환하자고 제안한 다. 그래서 장따치엔은 자신이 그린 위작과 황빈홍의 진작 석도 작품을

교환하게 된다.[69]

이외에 장따치엔이 제작한 팔대산인八大山人의 작품도 매우 뛰어나 현재 중국과 해외의 몇몇 박물관에는 그의 손에서 나온 위작을 소장하고 있다. 고궁박물원에서도 1950년대 장따치엔이 제작한 몇 점의 팔대산인 위작을 구입한다. 예를 들어 1956년 들여온 가짜 팔대산인의 198.7× 55.2cm 크기의 〈산수山水〉는 후에 연구를 거쳐 장따치엔이 모방한 것이라고 판단하게 된다.[70]

(11) 컬렉터 탄징의 집단 위작

중국 근대에 집단적 위작제작자였던 탄징譚敬(1911–1991)은 상하이上海에서 명성이 높았던 인물이다. 그가 만든 위작전문가 집단이 제작한 작품이 얼마나 많은 컬렉터와 뮤지엄을 속였는지, 그 수량도 알 수 없을 정도였다. 저명한 감정가이자 그의 친구였던 장헝張珩은 국가문물국에서 종종 주변 사람들에게 해외에서 수집된 서화의 경우 특히 탄징의 손에서 나온 물건을 주의해야 한다고 말할 정도였다.

탄징은 비교적 높은 문화적 수양과 경제적 능력을 갖추고 있어서 구입하려는 서화 작품에 대해 좋고 나쁨을 물을 뿐 가격을 논하지 않았다. 그래서 그는 단시간 내에 많은 원대元代 서화 작품을 소장할 수 있었고, 그 중에는 장손張遜의 〈쌍구묵죽도雙鉤墨竹圖〉, 남송대南宋代 조자고趙子固의 〈수선도水仙圖〉, 조자앙趙子昂의 〈쌍송평원도雙松平遠圖〉, 예운림倪雲林의 〈우산임학도虞山林壑圖〉 등이 있었다. 그는 약 1947년 즈음부터 선배 탕안湯安과 대량으로 위작을 제작하기 시작하였고, 컬렉터들과 소장기구에 판매하였다.

탕안은 쉬증바이許徵白·정주여우鄭竹友·후징胡經·왕차오췬王超群 등 서화계의 고수들을 찾아 위작을 제작하였다. 그 중 쉬증바이許徵白는 그림을 위조하고, 정주여우鄭竹友는 서명을 위조하고, 후징胡經은 인장을 새기고, 탕안湯安은 전체적인 색을 오래된 것처럼 한 후 다시 왕차오췬王超

群이 표구하여 완성하였다. 그들이 위조한 곳은 오늘날 상하이 탄징의 개인 주택이었다.

　이 위조 집단은 당시 매우 은폐되어 있어 외부에서는 아무도 아는 사람이 없었고, 평소에는 다만 탄징과 그의 사위 쉬안徐安이 와서 볼 뿐이었다. 쉬안의 집에는 오래된 인보印譜와 종이·붓·먹 등이 많이 있었고, 이를 탄징의 서화 위조 집단에 제공하여 사용케 하였다.

　이들에 의해 제작된 위작은 주로 외국으로 팔려나갔다. 왜냐하면 그들이 제작한 작품은 주로 송대와 원대의 고서화로 많은 값을 요구하여 당시만 해도 중국 내의 컬렉터들은 감히 살 엄두를 내지 못하였기 때문이다. 여기서 그의 손을 거쳐 외국에 팔려나간 위작들을 살펴보면 송대 휘종 황제의 〈사금도四禽圖〉, 마원馬遠의 〈답가도踏歌圖〉, 조자앙趙子昻의 〈삼죽도三竹圖〉, 성무盛懋의 〈산수축山水軸〉, 조원趙原의 〈청춘송객도晴川送客圖〉, 주덕윤朱德潤의 〈수야헌秀野軒〉 등이 있다.[71]

(12) 엘리 사카이

　고갱의 〈화병Vase de Fleurs〉을 두 차례 판매한 적 있는 엘리 사카이 Ely Sakhai는 1952년 이란 태생으로, 맨해튼으로 이민을 가서 갤러리의 주인이 되었다. 1980년대에 이르자 사카이는 정기적으로 경매회사를 방문하여 인상파와 후기인상파 작품을 구입하기 시작했다. 당시 사카이가 구입한 작품은 샤갈의 〈자줏빛 식탁보La Nappe Mauve〉〈신록 풍경 속의 다비드왕Le Roi David Dans le Paysage Vert〉〈꽃다발로 둘러싸인 신랑신부Les Maries au Bouquet de Fleurs〉와 모네의 〈콜사산Le Mont Kolsas〉, 르누아르의 〈목욕을 한 소녀Jeune Femme S'essuyant〉, 그리고 클레와 고갱의 작품 등이었다. FBI에 의하면, 사카이는 아직 유명하지 않은 수십만 달러 미만의 작품들을 구입해서 위작을 만들었다. 그는 중국으로 추정되는 곳에서 진위증명서의 원본을 이용하여 위작을 판매했으며, 진작은 몇 달 혹은 몇 년 후에 증명서 없이 쉽게 뉴욕이나 런던에

있는 갤러리에 처분하는 교묘한 수법을 사용했다.

그는 주로 아시아 컬렉터들에게 위작을 판매했는데, 특히 일본 컬렉터들은 증명서를 신뢰했으며, 대작도 아닌 작품을 감정하기 위해 유럽 전문가들을 동원할 의사가 없었기 때문에 그가 선호하는 고객이었다.

그는 이외에도 저가의 그림들을 구입해서 새로운 위작들을 만들어냈다. 그러던 중 아시아의 아트딜러들은 점차 사카이를 의심하기 시작했고, 몇몇 유럽 갤러리들은 경매에 올라가 있는 작품이 이미 일본의 한 개인집에 걸려 있다는 사실을 알게 되었다. 의혹은 점점 커갔지만, 사카이는 모든 것을 부인하고 다른 딜러의 탓으로 돌렸다. 결국 미국연방수사국FBI까지 개입하게 되었다.

2000년 5월 크리스티와 소더비는 동시에 고갱의 〈화병〉을 출품하게 되었는데, 진위 여부를 가리기 위해 고갱 전문가인 윌덴스타인 연구소 Wildenstein Institute의 실비 크뤼사드Sylvie Crussard를 찾아갔다. 감정 결과 크리스티 것이 위작임이 밝혀졌다. 소더비의 고갱 진작은 경매에 낙찰되어 사카이는 310,000달러의 순이익을 보았다. 그는 위작만을 판

FBI의 절도 미술품 수사 자료
예술품 범죄팀에서 절도 미술품을 수사한 자료를 공개하고 있다.

매하지 않고 진작도 판매함으로써 큰 수익을 남기는 희한한 수법을 사용하였다.

그 중 샤갈의 위작은 514,000달러에 판매되고, 반대로 진작은 5년 후에 경매사에서 340,000달러에 판매된 적도 있었다. 그는 또한 르누아르의 〈목욕을 한 소녀〉를 1988년 소더비에서 35,000달러로 구입한 후, 위작을 도쿄에 있는 한 딜러에게 50,480달러에 넘기고, 2000년 65,000달러에 소더비에 다시 넘겼다.

FBI가 이 모든 것을 감지하고 조사한 결과 사카이가 연루된 수상한 사건들의 전모가 드러나기 시작했다. 2000년 3월 사카이는 자신의 갤러리 안에서 8건의 위작 혐의로 체포됐다. 그가 위작 행위로 모은 재산은 무려 350만 달러로 추정되었다. 사카이는 이후 보석으로 풀려나지만 2004년 3월 모네·르누아르·샤갈 등의 작품을 구입·위작·판매한 혐의로 다시 체포되었다.[72]

2) 감정 관련 유형별 사건

(1) 감정 결과의 이견

① 장따치엔의 〈방석계산수도〉

1995년 장따치엔의 〈방석계산수도倣石溪山水圖〉가 두 감정가들의 서로 다른 진위 판단으로 논쟁이 된 사건이 있었다. 작품을 구입한 컬렉터는 경매회사와의 법정 싸움을 거쳐 6년이라는 긴 시간이 지난 2001년이 되어서야 작품값을 되돌려받았다. 이 진위 논쟁의 내용은 다음과 같다.

1995년 10월 28일, 컬렉터 왕딩린王定林은 항저우杭州의 1995년 가을 서화 경매에서 110만 위안에 장따치엔의 〈방석계산수도〉를 구입했다. 작품의 진위 감정을 위해 왕딩린은 당대 최고의 감정가인 베이징의 쉬방다徐邦達와 상하이의 시에쯔리우謝稚柳에게 각각 감정을 요청하였다.

감정 결과 쉬방다는 위작, 시에쯔리우는 진작이라고 결론을 내린다.

중국 최고의 양대 감정가가 서로 다른 판결을 한 것이다. 이에 1996년 1월 왕딩린은 법원에 소송을 제기하여, 저지앙국제상품경매센터浙江國際商品拍賣中心에 대해 작품을 반환하고 작품값을 돌려줄 것을 요구하였다. 그러나 경매회사측은 "구입자가 반드시 자세히 경매품을 관찰하고 신중하게 결정해야 하며, 스스로 책임을 져야 한다"는 경매 규정에 근거하여 왕딩린의 요구에 동의하지 않았다.[73]

법원 1심과 2심 판결에서 왕딩린은 패소하였고, 다시 최고인민법원에 상소하였다. 이에 1998년 12월 30일 국가문물감정위원회의 주임위원인 치공啓功, 상임위원인 리우지우안劉九庵과 전국에서 10여 명의 전문가가 모여 최고인민법원이 요청한 장따치엔의 〈방석계산수도〉를 감정하였고, 결국 위작으로 판정하였다. 그리고 1999년 최종적으로 경매회사가 작품과 작품값·이자 등을 반환하는 것으로 마무리짓게 되었다.

② 혜원 신윤복의 〈속화첩〉

서울의 인사동 인우회에서 1994년 일본으로부터 유입한 혜원 신윤복의 〈속화첩俗畵帖〉에 대하여, 인사동에서 작업실을 하던 나정태 작가가 위작이라는 의문을 제기하면서 발단되었다. 나정태 작가는 1994년 5월 27일 "이번에 공개된 화첩은 혜원의 작품들 중에서 일부씩 떼어내 짜깁기한 모사품으로, 혜원의 작품이 아니다"라고 말하였다. 이 화첩이 국보 135호로 지정된 간송미술관 소장 혜원 풍속화첩의 일부를 그대로 따왔다는 것이다.[74]

이와 반대로 인우회와 당시 성신여대 허영환 교수는 진작이라고 주장하였다. 인우회의 공창호 씨는 "화첩의 표지가 당시에만 있던 당견이고, 그림에 안료 속의 납 성분이 자연산화해 생긴 얼룩이 있으며, 표지에 혜원진적이라고 쓰여 있는 점 등으로 보아 진본이 틀림없다"라고 언급하였다. 결국 나작가와 미술사학자·아트딜러 간의 공방전으로서 공개 감정회까지 개최된 바 있다.

③ 이중섭의 〈흰소〉

1992년 7월 한국화랑협회 감정위원회에서 위작으로 판정된 이중섭의 일명 〈흰소〉〈황소머리〉에 대하여 평론가 박모 교수가 진작이라는 의견서를 기록하였고, 1993년 6월 15일에는 MBC TV '집중 조명 오늘' '오늘의 미술계, 일그러진 자화상'이라는 프로그램에서 이 감정의 객관성을 문제시하고 언론중재위에 재소하였다.

당시 박모 교수의 주장은 소장자의 작품은 1952-1953년 작품으로 레이선박스에 그린 것이고, 유화와 에나멜로 제작된 작품으로 동일한 작품이 존재하지 않기 때문에 복사가 아니라는 것이었다. 또한 이중섭의 화풍을 완벽히 옮길 수 있는 작가는 거의 존재하지 않는다는 의견이었다.

여기에 당시 이중섭이 일본 밀항을 준비하기 위하여 울산에 거처한 시기에 소장자의 부친이 주막을 경영하였는데, 그때 그가 외상값 대신 놓고 간 작품을 아들에게 물려주었다는 출처의 확실성을 꼽았다. 소장자는 이후 다시 작품을 내놓지 않았고, 진전된 결과는 없었다.

④ 박수근의 〈빨래터〉

2007년 5월 22일, 서울옥션에서 박수근(1914-1965)의 〈빨래터〉가 추정가 35-45억 원에 나왔다가 국내 경매기록 최고가인 45억 2천만 원에 낙찰되었다. 그런데 그 다음해 1월 1일, 미술잡지 《아트레이드》 창간호에 '대한민국 최고가 그림이 짝퉁?'이라는 제목의 기사가 게재되면서 〈빨래터〉의 위작 의혹이 제기되었다.

서울옥션에서는 〈빨래터〉가 생전 박수근으로부터 이 작품을 직접 받은 후 약 50년 동안 소중히 간직하고 있던 미국인 존 릭스 씨로부터 나왔고, 당시 소장자는 박수근에게 물감과 캔버스 등을 지원했다고 주장했다. 박수근은 이 미국인 존 릭스 씨에게 감사의 표시로 이 작품을 선물했으며, 또한 작품을 전달할 때에 고마움의 표시로 프레임에 그가 가장 좋아하시는 백합꽃 색을 칠했다는 말을 했다고 덧붙였다.

결국 2008년 1월 4일 한국미술품감정연구소는 13명의 내부 감정위원

박수근 작, 〈빨래터〉 캔버스에 유채, 37×72㎝. 2007년 5월 22일 서울옥션에서 45억 2천만 원에 낙찰된 국내 최고가 작품. 이후 진위 시비에 휘말렸으나 진작으로 판결되었다. ⓒ 갤러리 현대

이 참여한 가운데 〈빨래터〉에 대한 감정을 시행했으며, 1월 9일 2차 특별감정을 실시하였다. 감정위원은 13명의 상임감정위원과 7명의 외부 특별감정위원을 포함한 국내 전문가로 구성되었으며, 결과는 1명을 제외한 19명이 진작으로 판정하였다.

그후 한국미술품감정연구소는 서울대학교 기초과학 공동기기원과 도쿄예술대학에 과학적인 분석을 의뢰하였고, 이 역시 진자이라는 결론을 제시하였다. 그러나 2008년 7월 최명윤 국제미술과학연구소 소장은 '스터디빨래터' 사이트에서 대학 이름의 도용·조작·고의성 등이 개입되었고, 비교분석 자료에서도 위작인 〈고목과 여인〉을 사용하는 등 신뢰할 수 없다는 의견을 강력하게 개진하였다.

결국 2009년 10월 소장자 미국인 존 릭스 씨가 82세 노구에도 불구하고 한국을 방문하여 서울중앙지법 민사합의 25부 법정에 직접 증인으로 출석하였다. 그는 총 5점을 선물로 받았고, 이를 경매 전까지 소장했다고 진술하였다. 2009년 11월 법원은 최종적으로 박수근의 〈빨래터〉가 '위작이 아닌 것으로 추정된다'라는 결론을 내렸다.

(2) 작가의 진위 판단과 역할

① 국내의 진위 논란과 작가의 판단

천경자의 〈미인도〉

1991년 4월 2일, 천경자 선생은 자신의 작품 중 국립현대미술관의 '움직이는 미술관'에 전시된 한 점이 위작임을 발견하고 미술관측에 이를 항의하는 의견을 전달한다. 이후 이 작품은 29×26㎝ 크기의 〈미인도〉로 명명되었는데, 이 사건은 국내 최정상급 작가이자 여류 작가 작품이라는 점과 함께 국립현대미술관의 위상과도 직결되는 사안으로서 초미의 관심사로 등장했다.

이 사건이 외부에 알려지게 된 것은 1991년 4월 4일자 《조선일보》 문화면에 〈국립현대미술관 '가짜' 모른 채 소장所藏〉이라는 기사에서 촉발되었다. 당시의 기사 내용은 다음과 같다.

> 국립현대미술관 '가짜' 모른 채 所藏
> 〈千鏡子作〉 本人이 부인, 展示會까지 하며 복제품도 판매
>
> 문제의 가짜 그림은 4호 정도 크기로 〈미인도〉란 제목이 붙어 있다. 머리에 흰 꽃장식을 한 여자의 상반신이 화면 전체를 채우고, 여자의 어깨에는 나비 한 마리가 앉아 있다. 또 그림 밑부분에 '鏡子'라는 사인과 함께 1977년에 그린 것으로 쓰여 있다… 이 작품을 감정한 千씨는 "머리카락의 선, 윤곽이나 그 위의 꽃 그림 등으로 볼 때 내 작품이 아닌 것이 분명하다"고 말했다.
> 千씨는 '81년 둘째딸을 모델로 여자像을 그렸으나 어깨에 나비를 그려 넣은 적은 없고 머리 위에 흰 꽃을 그린 적도 없다'며 "이 작품은 내 그림 몇 개를 함께 놓고 각 부분을 조합해 그린 것 같다"고 말했다.
> 문제의 작품은 재무부 청사에 걸려 있다가 정부재산관리 전환 조치에 따라 80년 4월 문공부를 거쳐 현대미술관에 소장되어 왔다.[75]

기사가 나간 이후 국립현대미술관측은 보다 정확한 사안의 조사를 위하여 1991년 4월 4일 한국화랑협회에 진위 감정을 의뢰하였고, 본격적인 감정 과정이 시작되었다.

당시 한국화랑협회는 1991년 4월 4일에 1차 화랑협회 감정위원회를 소집하고, 4월 11일에 2차 감정위원회를 개최하여 천경자 화집과 자료 그리고 의뢰품을 비교분석한 결과 참석 감정위원 전원의 일치로 진작으로 판정하였다. 당시 판정의 요지는 다음과 같다.

진작 판정의 요지

1) 이 작품은 1979년 당시 중앙정보부장 김재규로부터 나왔으므로 진, 가를 불문하고 1979년 이전에 제작된 점을 확인함.

2) 1979년 당시 미술 시장의 사정은 천경자 작품이 인기 작품으로 매매가 활발하게 이루어질 시기가 아니었으므로 위작이 나오지 않았다.

3) 작품에 기재된 제작 연도도 1977년이며, 1978년에 오모 씨가 김재규 씨에게 선물한 것으로 판명함.

4) 모필로 쓴 '鏡子' 서명도 확실한 천경자의 필적으로 보임.

5) 전반적으로 다소 퇴색되어 있으나 느낌으로 분명한 천경자의 작품임. 채색화의 경우에는 제작 후 12년간 간접 조명을 받은 경우 다소의 퇴색은 불가피하다. (1991년 감정-1979년 국립현대미술관에 소장-12년)[76]

6) 천경자 선생 작품의 표구는 당시 동산방 표구사에서 전담하고 있었으며 동산방 대표가 그 사실을 확인함.[77]

7) 천경자 선생의 수제자 L씨도 천 선생의 그림임을 확인함.

8) 최명윤 보존연구소에서 안료 검사(채색)와 필적 검사를 한 결과 진품임을 확인함.

9) 1990년 1월 5일 금성출판사 발행 한국근대화선집 한국화 11장 《장우성, 천경자》편에 문제의 작품이 참고 도판(흑백)으로 게재되어 있음. (1991년 4월 11일 화랑협회 감정 1년 3개월 전 발행)[78]

위와 같은 종합적인 감정으로 천경자의 진품임을 참가 감정위원 9명 전원

이 결론, 합의함.

이러한 내용을 이후 1999년 《아트갤러리》에 게재한 내용으로 미루어 상황을 판단할 수 있다. 그러나 이와 같은 결론을 내린 한국화랑협회 감정위원회가 내부적으로는 명확한 결론을 도출한 것 같으면서도 발표에서는 완전한 표현을 사용하지 못하였다. 4월 4일 1차 회의에서는 '최소한 가짜는 아니다'란 전제 아래 판정 유보를, 4월 11일 오전 비공개로 열린 제3차 감정위원회에서는 '감정 결론에 한계가 있음을 인정한다'는 표현을 곁들여 감정위원 7명의 만장일치로 문제의 작품이 진작임을 최종 확인했다고 밝혔다.

협회는 그러나 "우리는 또 작가 천 선생이 이 작품이 절대적으로 위작임을 주장하고 있음을 공식으로 확인했다"고 밝히고, "앞으로 천 선생의 명예에 손상이 없게 확증적인 위작 경위가 밝혀진다면 감정위원회는 이를 받아들일 것"이라는 표현을 하게 된다. 이러한 배경에는 물론 의뢰된 작품에 대하여 현존하는 작가 본인이 극구 위작임을 강조하는 과정에서 완전한 결론을 내기 어려움이 있었던 것으로 판단된다. 그러나 감정위원회는 전원이 진작으로 결론을 도출한 것만은 분명하다.[79]

그러나 이 과정에서 천경자 선생의 대응은 매우 적극적이었고, 작가의 주장과 정면으로 부딪치면서 미궁으로 접어들었다. 4월 8일 《조선일보》에 보도된 것을 보면 천경자 선생은 이 사건이 발생한 지 5일 후 7일에는 아예 절필을 선언하고 대한민국예술원회원직 사퇴서를 예술원측에 접수하였으며, '내가 낳지도 않은 자녀를 남들이 당신 자녀라고 윽박지르면 어떡하느냐'며 문제의 〈미인도〉가 그의 작품이란 주장을 완강히 부인했다. '창작자의 증언을 무시한 채 가짜를 진품으로 오도하는 오늘의 화단 풍토에선 창작 행위 자체가 아무 의미가 없으며, 붓을 들기가 두렵다'고 결심의 배경을 밝혔다.[80]

발단에서부터 1차적인 결과가 도출되기까지 이상과 같은 과정 동안 한국화랑협회의 감정 결과와 국립현대미술관의 발표는 작가의 의견과

정반대되는 결과로 맞서게 되었고, 결국 천경자 작가는 4월 16일 미국으로 떠나게 된다.

당시 천경자 작가의 위작 주장을 정리해 보면 다음과 같다. 첫째, 1981년 둘째딸을 모델로 여자상을 그렸으나 어깨에 나비를 그려넣은 적은 없으며, 머리 위에 흰 꽃을 그린 적도 없다. 둘째, 작품 연도를 한자로 적는데, 이 그림에는 아라비아 숫자로 적혀 있다. 셋째, 절대 머리결을 새카맣게 개칠하듯 그리지 않는다는 점이다. 마지막으로 이 작품은 본인의 그림 몇 개를 함께 놓고 각 부분을 조합해 그린 것 같다는 결론이다.

국립현대미술관측의 진작이라는 이유는 한국화랑협회 감정 결과 이외에도 네 가지를 들 수 있다. 첫째는 그 작품이 김재규 전중앙정보부장의 소장품이었다가 국가에 환수되어 재무부·문공부를 거쳐 1980년 5월 3일 국립현대미술관으로 소장되어 온 작품이라는 점에서 소장 경로가 확실하다는 것이다.

둘째는 당시 전문위원이었던 오광수 씨의 감정을 거쳐 소장되었다는 사실이었다. 셋째는 현미경 분석·적외선·X-ray 촬영·안료 입자 등을 통해 종이와 안료에 대한 정밀 감식을 실시한 결과 역시 진품인 것이 명확하다며, 〈미인도〉에 사용된 안료는 천씨의 다른 작품에 사용된 것과 일치한다는 것이었다. 넷째는 "81년 둘째딸을 모델로 여자상을 그렸으나 어깨에 나비를 그려 넣은 적은 없고 머리 위에 흰 꽃을 그린 석노 없나"는 천경자 작가의 의견에서 위작 근거로 제시한 나비, 흰 꽃, 검은 머리카락의 인물 등은 1970년대말 당시 천씨의 다른 작품 등에서도 나타나는 특징임을 확인했다는 것이다. 그러나 천경자 선생은 이 결과에 대하여 단호히 거부하였고, 억울함을 호소하였다.

이외에도 천경자 작가의 주장에 대하여 한국화랑협회 감정위원회에서는 1974년 작품 〈고孤〉에서 물론 구도나 형식은 다르지만 어깨 위의 나비와 검정색으로 그려진 머리카락을 발견할 수 있으며, 1974년 〈발리의 처녀〉에서 흰 꽃 화관을 볼 수 있다. 또한 숫자로 서명된 부분도 같은 시기에 발견할 수 있다는 반박을 하게 된다.

1991년 4월의 이 사건은 언론에서도 대서특필되었고, 세간의 이목이 집중되면서 그 해석에도 의견이 분분하였다. 저작인격권 등을 근거해서라도 작가의 입장을 존중해야 한다는 의견도 많았고, 미술품 감정은 '객관적 사실'일 뿐이라는 의견도 개진되었다. 아무튼 이 사건은 아픈 상처를 남기면서 어느 정도 마무리되는 듯하였다.

그러나 1999년 7월 7일 국내에서 손꼽히는 위조전문가 권모(52세)씨가 자신이 수감된 감방 인터뷰에서 "국립현대미술관에 걸려 있는 천씨 미인도는 내가 위조했다"고 말하면서 제2라운드가 시작되었다. 그는 "84년부터 알고 지내는 한 화랑업자가 천씨 그림이 담긴 달력을 주면서 부탁하길래 3개를 그려서 한꺼번에 넘겨줬다"고 말했다.

이 기사가 보도되자 다시금 국립현대미술관과 한국화랑협회에는 긴장감이 감돌았고, 위에서 언급한 발표문을 작성하여 게재하는 등 〈미인도〉는 진작이라는 결론을 재확인하였다.[81]

변시지의 〈제주 풍경〉 〈조랑말과 소년〉

2006년 4월 26일 S경매에서 1,150만 원에 낙찰된 변시지 작가의 작품 〈제주 풍경〉에 대하여, 변작가는 자신의 작품이 사선구도로 볼 때 작품이 두 쪽으로 나눠진 가짜로서 화면의 구도와 색채 사용 등이 아마추어가 그린 조악한 그림임을 한눈에 알 수 있는 위작임을 피력하면서 작가에게 한번만 확인해도 이런 일은 막을 수 있었을 것이라고 말했다. 변시지 작가의 진위 논란은 다음해에도 이어지는데, 2007년 2월 한국미술품감정연구소가 〈조랑말과 소년〉을 진작으로 감정하여 감정서를 발행하였다. 그러나 소장자인 컬렉터 H씨가 제주도의 변작가에게 재감정을 받는 과정에서 작가는 위작으로 판정하였다. 이 작품은 "이미 2005년 8월 위작으로 판정났으며, 불법유통을 방지하기 위해 사진까지 찍어 홈페이지에 올려 놓은 작품"이라고 말함으로써 작가의 진위 판단을 뒷받침하는 근거를 제시하였다.[82]

2013년, 국내 유명작가 L씨의 상당수 작품이 의심스럽다는 말이 퍼졌

고, 작가가 일부를 직접 확인한 결과 모두 진작이었다고 말함으로써 작가의 직접 감정에 대한 회의적인 견해까지 대두되었다.

국내뿐 아니라 외국에서도 생존작가는 직접 자신의 작품에 대한 진위 의견을 피력하여 감정 결과를 도출하는 경우는 감정서 발행을 전제하지 않더라도 매우 통념적인 방법이다. 상식적인 판단에서도 작가가 자신의 작품에 대한 진위를 판단하는 것은 지극히 당연하고 가장 신뢰되어야 하는 사안이다. 그러나 일부에서는 극히 회소한 일이지만 작가 역시 실수의 가능성이 있다는 것이다. 국내 저명한 Y작가의 작품은 작가가 2007년 경매 출품작을 위작으로 판정했으나 다시 1976년 전시회 도록에 실린 작품사진을 제시한 후 진작으로 번복 하는 예가 있었으며, 이 일로 인하여 그 작가의 작품은 한동안 미술시장에서 거래가 어려워지는 결과를 초래했다.

또한 근대 한국화 작가 중 진작과 위작으로 의심되는 작품을 직접 작가에게 보였으나 진작을 그 자리에서 찢어 버렸다는 후일담은 감정가들에게 많이 알려진 사실이다. 여기서 진작과 위작의 진정한 권리자와 그 권리를 행사할 수 있는 주체는 누구인가에 대하여 많은 이론이 있을 수 있다.

1991년 4월 2일 발단된 이후 지금까지 그 결론적인 해답을 내리기 힘든 천경자 작가의 〈미인도〉 사건은 우리나라에서 생존 작가가 자신의 작품에 대한 진위 판단을 하는 데 있어서 어떤 사회적·법적인 권한이 있으며 어떠한 보호를 받고 있는지, 다시금 생각해 보는 계기가 되었다. 더군다나 변시지 작가의 잇달은 진위 논란은 작가 스스로 카탈로그 레조네를 제작하고 진위 감정을 할 수밖에 없다는 절박함으로 받아들여지면서 감정의 중요성을 인식토록 하는 또 다른 계기가 되었다. 실제로 변시지 작가는 우리나라에서는 거의 최초로 생존시 공식적으로 진위 감정을 접수하여 직접 감정을 하였다.

이러한 문제를 해결해가기 위하여 2007년에는 한국미술추급권협회(회장 장리석)를 결성하여 진위 판정을 작가들이 직접 실시하는 등의

움직임을 보인 경우도 있으며, 일부 작가는 경찰을 대동하고 직접 갤러리에서 위작을 철거하고 위작전문가들을 체포해 가는 데 노력을 한 사례도 있다.

② 우관종의 위작 경매 낙찰

1993년 10월 27일, 상하이 두어윈쉬엔上海朶雲軒과 홍콩 영청경매회사永成拍賣公司가 연합하여 주관한 경매에서 중국의 저명한 작가 우관종吳冠中(1919-2010)[83]의 〈마오저뚱초상毛澤東肖像—포타사령부炮打司令部〉이 당일 경매 최고가인 528,000홍콩달러에 낙찰되었다. 하지만 우관종吳冠中은 이 작품이 위작이라고 밝히면서 "경매 전에 문화부가 나서서 그들에게 위작임을 말했다. 그럼에도 불구하고 그들은 경매를 강행했다고 주장했다."[84] 그러나 경매회사는 감정가의 의견을 첨부하면서 진작임을 증명하였다.

결국 우관종은 상하이 두어윈쉬엔과 홍콩의 영청경매회사를 법원에 고소하였고, 이는 중국 서화계에서 처음으로 작가의 저작권[85]을 침해한 사건으로 다루어졌다.

1994년 1심판결이 있었는데, 결정적인 것은 '포타사령부, 나의 한 장 대자보, 마오저뚱炮打司令部, 我的一張大字報, 毛澤東'이라는 화제와 왼편에 초서로 씌어진 '1962년 공예미술학원에서 우관종吳冠中畵于工藝美院一九六二年' 서명에 대한 감정이었다. 감정 결과 이는 우관종의 글씨가 아닌 것으로 판명되었으며, 우관종이 승소하였다. 피고는 이에 불복하고 상소하였으나, 1996년 3월 상하이시 고급인민법원은 1994년 상하이시 제2중급인민법원의 판결을 유지하기로 결정한다.

결국 두 경매회사가 우관종의 저작권을 침해한 것을 인정하여 1994년에 판결한 내용대로 《인민일보》 해외판과 《광명일보》에 공개적으로 사과하고 73만 위안을 배상할 것을 판결한다. 그 중 상하이 두어윈쉬엔은 27만 위안, 경매회사는 46만 위안을 배상해야 한다는 내용을 구체적으로 명시하였으며, 소송비까지 지불하도록 하였다.[86]

(3) 유족 및 상속권자의 개입

① 레제의 과슈 작품 사건

1960년대 미술 시장에는 페르낭 레제Fernand Leger(1881-1955)의 희귀한 1913-1914년도 과슈 작품들이 등장하였다. 전 작품이 레제의 미망인으로부터 진위 감정을 통과한 상태였다. 같은 시기에 몇몇 유화 작품들도 모습을 드러냈는데, 당시 레제전문가로 널리 알려진 더글라스 쿠퍼Douglas Cooper가 기획한 메트로폴리탄 미술관의 입체파 대전시회에 몇몇 과슈와 회화 작품들이 포함되었다. 차후 프랑스에서 일부 작품들이 위작임이 밝혀졌다.[87]

② 수통의 서법 작품 진위 시비

1998년 11월 24일에서 29일까지, 중국서법잡지사中國書法雜誌社에서 주최한 '동시대 11명의 베이징 서법가 유작전當代書法京華十一家遺作展'이 중국미술관中國美術館에서 개최되었다. 그 중에 열 폭인 수통舒同(1905-1998)[88]의 서법 작품이 있었는데, 수통의 부인 왕윈페이王雲飛가 그 가운데 다섯 폭이 위작이라고 주장하면서 주최측에 이 작품을 즉시 내려줄 것을 요구하였다. 그러나 중국서법잡지사측은 근거가 부족하다며 이를 거절하였고, 왕윈페이는 수통의 저작권을 침해했다는 이유로 중국서법잡지사를 법원에 고소하였다.

1심판결에서 패소한 중국서법잡지사는 베이징시 제2중급인민법원에 상소했다. 그리고 2001년 3월 19일 '수통 작품의 진위안舒同作品眞僞案'은 기본적으로 1심법원의 판결을 유지하는 것으로 최종 판결되었다. 논쟁이 되었던 수통이라는 서명이 있는 다섯 폭의 작품은 수통의 진작이 아니고 저작권을 침해한 작품이므로, 중국서법잡지사는 판결 효력이 있는 한 달 내에《중국서법中國書法》《인민일보人民日報》《광명일보光明日報》《문회보文匯報》등에 공개적으로 사과해야 한다고 판결하였다.[89]

상하이 박물관 1952년에 개관되었고, 1996년 신관이 설립. 12만 점의 유물이 소장되어 있다.

③ 상하이 박물관의 후빠오스 위작 전시

1999년 12월 10일에서 2000년 1월 2일까지, 상하이 박물관에서 '진강신운－후빠오스 진강포 시기 작품 특별전金剛神韵－傅抱石金剛坡时期作品特展'이 개최되었는데, 당시 후빠오스傅抱石(1904-1965)[90]의 아들 후얼스傅二石와 다른 가족들이 전시된 모든 작품이 위작이라고 밝혀 세간을 떠들썩하게 하였다.

후빠오스기념관傅抱石紀念館의 명예관장이자 지앙수성국화원江蘇省國畫院 화가인 후얼스는, 작품을 제공한 타이완의 컬렉터 쉬주어리許作立에게 편지로 작품이 위작인 근거를 설명했다. 그 내용은 대략 다음과 같다.

첫째, 항일전쟁 8년 동안 우리는 진강포金剛坡에서 부친과 밤낮으로 함께 지냈고, 그가 그림을 그릴 때 우리는 옆에서 도왔으며, 작품이 완성되면 벽에 걸어 놓고 함께 감상하였다. 부친에게 그림을 산 컬렉터들도 자주 들러서 어느 정도 정황을 알고 있다. 당시 우리가 모르는 상황에서 후빠오스 진강포 시기의 작품을 이렇게 많이 사간 사람은 본 적이 없다.

둘째, 진강포는 작은 산속에 있었고, 우리가 당시 살던 집은 원래

후빠오스 〈여인행〉 부분 1944년, 61.7×219cm. 진강포 시기 작품
으로 위작의 대상이 되었다.

주인집의 긴 공장 건물로 낮고 좁았으며 실내가 매우 어두워 작품 제
작 환경이 매우 열악하였다. 그러므로 부친의 이 시기 작품은 대체로
4척(약 120cm) 이하의 것들이었다.

　그때 제작한 작품 중 가장 큰 그림은 〈여인행麗人行〉이며, 이것의 크
기도 세로가 61.5cm 가로가 207.5cm에 불과하다. 그런데 이번 특별전
에 전시된 작품은 거의 대부분이 큰 작품으로, 심지어 높이가 4m에
이르는 네 폭 병풍 〈사계산수四季山水〉와 가로가 9m에 이르는 〈강산
승람도江山勝覽圖〉도 있다. 이러한 큰 폭의 작품들은 진강포 시절에 제
작할 수 없는 것들로 위작전문가는 진강포의 상황을 몰랐던 것으로
보인다. 후빠오스는 1950년대 이후부터 대작을 제작하기 시작하였고,
이를 근거로 할 때 근래 미술 시장에서 볼 수 있는 후빠오스의 초기
작품 중 크기가 큰 것은 모두 위작이다.

　셋째, 전시된 작품 중 장편의 제발은 비록 후빠오스의 필적을 최대
한 모방했지만 유사하지 않으며, 그림 자체에도 문제가 많다. 길이가
수 미터에 이르는 작품은 공간을 채우기 위해 사물을 쌓아올리고 폭
포를 중복하여 배치했다. 이는 화가들이 기피하는 일로 후빠오스는 더
욱이 이러한 일을 하지 않았다. 또한 인물화의 수준도 매우 떨어진다.

　전시장의 인물화에는 후빠오스의 인물화에서 볼 수 있는 힘 있는

필선과 담백한 색채를 볼 수 없고, 딱딱한 표정과 힘없는 필선뿐이다. 전시장의 〈여인행〉을 예로 들면 부친은 일생 동안 한 장의 〈여인행〉만 제작하였다. 그러나 경매에서 높은 가격을 기록하자[91] 제2, 제3의 〈여인행〉이 계속 출현하였다. 이번에 전시된 것이 네번째 〈여인행〉에 해당된다. 그러나 이번의 〈여인행〉은 수준이 매우 떨어지며, 그 크기는 세로가 73cm 가로가 319cm로 진작보다 크다.[92]

전시를 개최한 상하이 박물관측은 박물관 내 후빠오스의 회화를 연구하는 전문가에게 감정을 거쳤고, 후빠오스의 제자 선주어야어沈左堯가 증인 역할을 했다고 전했다. 그러나 선주어야어는 후에 자신이 잘못 본 것을 시인하고, 후빠오스의 부인 루어스후이羅時慧에게 사과했다.

④ 스루의 위작

2001년 11월, 허난河南의 한 언론에서 '스루石魯(1919-1989)[93]의 미공개 유작전'과 관련한 소식을 전했다. 2002년 3월 16일 베이징에서 '스루유작연구회石魯遺作硏究會'가 열렸고, 이전까지 공개되지 않았던 60점에 이르는 스루의 유작을 전시하게 된다. 그리고 중국의 여러 박물관, 서화계의 권위 있는 인사들이 토론회에 참가하였다.

3월 26일, 스루의 부인 민리셩閔力生은 스루 생전의 친구와 동료·학생들, 오랫동안 스루의 예술을 연구한 전문가와 시안西安의 각종 언론을 초청하여 스루의 유작에 대한 진위를 감별하는 토론회를 개최하였다. 그들은 허난에서 출현한 많은 스루의 유작에 대해 감정을 진행하였는데, 모두 그 작품들이 위작이라고 판정했다. 스루의 가족들은 언론에 위작과 관련한 성명을 발표하였으며, 그 내용은 대략 다음과 같다.

"이들이 제작하고 소장한 스루의 1971년에서 1973년 사이의 천여 폭 유작은 전부 위작이다. 2002년 3월 중순 베이징의 '스루유작토론회石魯遺作硏究會'와 '스루유작전'에서 공개된 작품들은 허난에서 제작

된 위작의 일부분이다. 이들 위작의 특징은 대부분 사이즈가 크고, 책으로 출판한 작품에서 모방하거나, 심지어 허하이시아何海霞·팡지종方濟衆의 작품을 모방하고서 스루의 작품이라 하는 경우도 있었다. 일부 위작에는 유명한 사람의 제발이 있다. 하지만 이들의 제발은 스루의 작품을 연구한 전문가가 아니므로 권위 있는 것이라고 말할 수 없다. 그들 개인의 제발이 전문적인 감정을 거친 진작의 효력을 가지는 것은 아니다. 이를 구입한 피해자들은 그 작품을 다른 사람에게 다시 판매하지 말 것을 당부하며, 이를 꾸민 사람들에게 법률적 책임을 지게 할 것이다."[94]

그리고 2005년 허난 상치우商丘의 경찰은 마침내 구어성성郭聖生·구어룬신郭倫信, 구어성성의 부친 구어성하이郭聖海 등이 계획하고, 시안의 저우잔투鄒占兎가 위작하여 수천만 위안의 폭리를 취한 사기 사건임을 밝히게 되었다.

⑤ 이중섭 위작 사건

2005년 3월 16일, 서울옥션 '제94회 한국 근현대 및 고미술품 경매'에서 이중섭 직품 〈아이들〉이 3억 1천만 원에 닉칠(수수료 별도)되어 최고가를 기록하였으며, 이를 포함한 4점의 작품이 낙찰되었다. 작품은 다음과 같다.

- 〈아이들〉 24×19cm: 3억 1천만 원 낙찰(이하 수수료 별도)
- 〈아이들〉 8.8×13.7cm: 1억 5천만 원
- 〈가지〉: 5천2백만 원
- 〈사슴〉: 4천2백만 원

이 작품들은 미공개작으로 부인 야마모토 마사코(84세) 씨가 50여 년간 소장해 온 작품들이라고 옥션측은 밝혔다. 3월 22일 기자회견을 통

해 기념사업 계획을 밝히는 자리에서, 이중섭 작가의 차남인 이태성 씨 (56세)는 "그 작품들은 유족이 소장해 온 것"이라고 밝혔으나, "제작 시기, 서명의 변화 양상 등은 모르겠다"고 답하였다. 그러나 곧바로 〈아이들〉〈사슴〉 등 작품 7점에 대한 진위 논란이 불거지게 되었다. 즉 일부 전문가들이 1953년 이중섭이 그린 것으로 알려진 7점의 작품이 위작일 가능성이 있다고 주장한 것이다. 이중섭 작가의 조카인 이영진 씨 역시 "작은아버지(이중섭)와 함께 일본에 계신 작은어머니의 집을 자주 드나들었지만 이번 경매에 나온 그림들은 본 적이 없다"고 밝혔다.

　이어서 경매 전에 1억 2천만 원에 판매한 〈물고기와 아이〉 역시 논란이 되었고, 애호가가 한국미술품감정협회에 감정을 의뢰한 결과 위작으로 판명되었다. 감정위원은 〈물고기와 아이〉는 필선의 격이 크게 떨어지는 등 여러 견해를 제기하였다. 그리고 이중섭 유족을 통해 나온 그림들의 위작을 과학적으로 분석한 결과, 1977년 발간된 《한국현대미술대표작가 100인 선집》 그림을 복제한 것으로 판단하였으며, 세 차례 감정

한국미술품감정연구소가 위작이라고 주장한 이중섭의 〈아이들〉 2009년 1심에서 위작으로 판결되었다. 종이에 혼합기법, 8.8×13.7㎝. 2005년 서울옥션에서 1억 5천만 원에 낙찰된 바 있다.

이중섭의 〈아이들〉 2009년 1심에서 위작으로 판결되었다. 종이에 혼합기법, 24×19cm. 2005년 서울옥션에서 3억 1천만 원에 낙찰된 바 있다.

끝에 감정위원이 만장일치로 내린 최종 결론이라고 덧붙였다.

이에 대해 이중섭 유족을 대표해 설립된 '이중섭예술문화진흥회'는 강력하게 반발하였으며, 이중섭 작가의 유족들이 도쿄 시내에서 기자회견을 갖고 〈물고기와 아이〉는 1953년 일본을 방문하고 귀국한 후 그려 우편으로 보내준 작품이라고 주장하였다. 그러나 감정협회는 3월 28일에 의뢰받은 이중섭 작품 5점을 감정한 결과 위작이란 결론을 내렸으며, 이와 별도로 최근에 확보한 40여 점의 이중섭 그림 자료를 1차 분석한 결과 이 그림들도 모두 위작이라는 심증을 굳혔다. 이 40여 점의 작품은 모방송사가 공동전시 사업을 목적으로 소장자측으로부터 제공받아 최근까지 보관해 왔던 200여 점 중 일부로 알려지면서 파장은 더욱 컸다.

또한 200여 점의 그림 자료를 직접 확인한 미술전문가들은 나머지 160여 점도 위작일 가능성이 높다고 보았으며, 한국미술품감정협회는 4월 12일 서울 사간동 출판문화회관에서 공개 세미나를 개최하고 이중섭 위작 대량 유통 가능성을 언급하였다. 이에 대한 근거로 복제 사용·조합기법 사용·서명이 다른 점·인물 등 대상의 표현기법의 문제, 엽서그림의 경우 재료의 획일성 등을 구체적으로 제시하였다.

4월 22일 서울 평창동 한백문화재단 세미나실에서 열린 이중섭의 작품 진위 논란 간담회에서 둘째아들인 이태성 씨는 "아버지는 한 가지 작품을 여러 점 그려서 각기 다른 사람에게 선물했다"고 설명하였다. 또한 이중섭의 은지화·수채화·편지·사진 등 미공개 자료 30여 점을 추가로

가져와 선보이며, '원작을 조악하게 베껴 그렸고, 그림의 서명과 필선이 이상하다'는 감정협회의 주장에 대해 "아버지는 같은 그림을 여러 장씩 그렸고, 그림과 편지에 따라 필체가 달라지기도 했다"고 반박하였다. 그러나 한국미술품감정협회는 시중에 400여 점의 위작이 유통되고 있다며, '위작의 근원지'로 '이중섭 50주기 기념 미발표작 전시준비위원회' 김용수 위원장(한국고서연구회 명예회장)을 지목하였다.

김용수 위원장은 4월 24일 기자와의 인터뷰에서 "박수근 작품 200여 점, 이중섭 작품 600여 점을 1970년대 초반 몇 차례에 걸쳐 구입한 뒤 죽 보관해 왔다"며 "오래전부터 준비해 온 '이중섭 50주기 전시'에 협조를 구하기 위해 이중섭 화백 유족과 만났을 뿐 그림을 건네지는 않았다"고 말했으며, 소장 작품 일부를 공개하였다.

그는 이중섭 작품은 이중섭 붐이 일기 전인 1970년대초, 인사동의 한 골동상에서 650여 점을 한꺼번에 구입했으며, 70년대 후반 한 중개인의 소개로 창신동의 한 이삿짐 속에서 나온 박수근 작품을 200여 점 정도 추가 구입했다고 덧붙이면서 미술계를 떠들썩하게 하였다. 그리고 그동안 과학적인 방법으로 나름대로 작품을 분석했고, 미술계에서 진작으로 공인받은 은지화에 찍힌 이중섭 화백 지문과 본인이 소장한 작품에 찍힌 지문이 일치한다고 주장하였다.

결국 이중섭 작가의 아들 태성 씨가 한국미술품감정협회 관계자들을 명예훼손 혐의로 서울중앙지검에 고소하게 되었다. 이 과정에서 4월 28일 박수근 작가의 아들 박성남 씨가 위작 파문에 대한 인터뷰를 하면서 김용수 씨가 소장한 박수근 작품 200여 점의 입수 경위에 대해 의문이 든다고 표명하였다. 그는 박수근 가족은 서울 창신동에서 10년 가까이 산 적이 있는데, 소장자라는 사람이 '당시 부친께서 이사갈 때 200여 점의 그림을 버리다시피 엿장수에게 준 그림을 입수한 것'이라고 말했다는 얘기를 듣고 의구심이 들었다고 하였다. 결국 박수근 아들 역시 김용수 씨를 명예훼손 혐의로 고소하게 되었고, 법정 싸움으로 비화되었다.

결과는 지루한 법정 공방이 진행된 나머지 2009년 2월 서울중앙지법

에서 이중섭·박수근 작가의 위작을 판매한 혐의로 기소된 김용수 씨에게 징역 2년, 집행유예 3년을 선고하고 압수한 그림 155점에 대해 몰수명령을 내렸다. 판결 내용에서는 "해당 그림 중 몇 개에는 이중섭·박수근 화가 생전에는 없었을 것으로 보이는 물감이 칠해져 있다"고 언급하였다. 김용수 씨가 보관하고 있던 두 작가의 작품은 무려 2,834점이나 되었다.

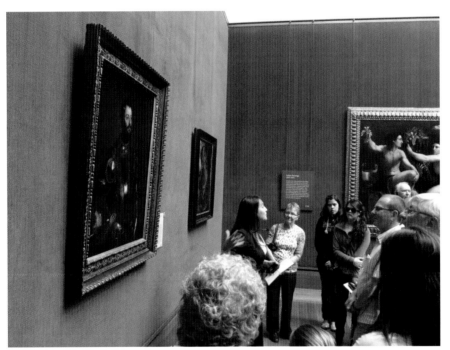

폴 게티 미술관
미술관 외에도 세계적인 수준의 연구소, 보존수복기구가 복합적으로 기능을 수행하고 있다.

(4) 출처

① 코우로스 조각상

1983년 봄, 캘리포니아에 위치해 있는 폴 게티 미술관J. Paul Getty

〈코우로스 조각상Kouros〉 1983년 봄, 폴 게티 미술관에서 9백만 달러에 구입한 B.C. 6세기경 대리석 조각. 1930년대부터 개인 소장 흔적에도 불구하고 위작인 가능성 제기. 현재 '그리스, B.C. 530 혹은 근대 위작'으로 되어 있어 더욱 비밀에 싸여 있다.

Museum은 코우로스Kouros 조각상을 9백만 달러에 소장하게 된다. 2미터가 훨씬 넘는 대리석 조각상으로 그리스 B.C. 6세기까지 거슬러 올라가는 대작이었다. 미술관측은 이 조각상이 원래 소장되었던 지역을 합법적으로 떠났는지에 대해 그리스와 이탈리아 정부에 확인 조사를 의뢰했고, 1983년 9월 18일 마침내 1930년대부터 스위스의 한 개인 수집가가 보유하고 있었다는 증명 서류를 받게 되었다. 출처가 뒷받침되었던 것이다.

그후 12년 동안 미술사학자·보손가·고고학자 등이 이 조각상을 지속

적으로 연구했으며, 조각상의 표면이 인위적으로 조작되었을 리 없다는 과학 감정 결과로 인해 그 진위 여부에 대한 논란이 일지 않았다. 그러던 어느 날 스위스 수집가의 서류가 위조임이 밝혀졌고, 출처에 대한 문제가 발생했다. 그럼에도 불구하고 이 조각상은 1986년 10월 미술관 전시에 포함되었고, 1992년에는 그리스 아테네에서 개최된 국제회의에 진위 여부를 가리기 위해 전시되었다.

대부분의 미술사학자와 고고학자들은 위작임을 믿고 있지만 대다수 과학자들은 진작이라고 주장하였고, 일부 수사관들은 현대 로마에서 만들어진 위작이라고 말한다. 오늘날까지 코우로스 조각상의 정체성은 베일에 둘러싸여 있으며, 작품에 대한 설명은 '그리스, B.C. 530 혹은 근대 위작'으로 되어 있다.[95]

② 피카소 작품 강탈 사건

1999년 우리나라에서 발생한 사건으로, 피카소 작품을 포함하여 달리·마티스 등의 작품을 가진 한 재미교포의 작품 10여 점이 괴한들에게 강탈당하였다. 1,500억 원대를 호가할 수 있다는 말이 덧붙여지면서 수사당국에서도 신상했으나 범인을 찾아내지 못하였고, 약 4개월 후 KBS '사건 25시'에서는 아직도 행방이 묘연한 범인을 공개 수배하였다.[96]

이 프로그램에서는 범인 공개 수배 코너에서 범죄 사실을 알리고, 범인의 인상착의를 소개하면서 간략한 인터뷰와 함께 제보를 기다린다는 안내가 나갔다. 1999년 7월 10일 범인은 신고에 의하여 체포되었고, 경찰서에서는 기자들이 운집하면서 곧바로 이 작품들에 대한 진위 논란으로 사건이 진화되었다.

소장자는 미국 교포였으며, 작품 출처로는 감정서로서 미국 시카고의 미국 폴리시 아트 클럽American Polish Art Club의 증명이 있었을 뿐 단체에 대한 정보는 어디에도 없었다. 뿐만 아니라 드가의 브론즈 작품도 소장하고 있다는 서류를 제시하였으나 출처 정보를 뒷받침할 만한 근거가 없었다. 여러 경로, 특히 일부는 고물상에서 구입하였고, 유통 과정 때

문에 비공개적으로 작품을 움직인다는 소장자의 설명은 설득력이 부족하였다.

김씨의 아버지가 60년대에 개인 소장가로부터 구입했다는 피카소의 1905년작 과슈화 〈분홍색 옷을 입은 소년〉의 경우 하드보드에 과슈로 제작한 것인데, 세계적으로도 희귀한 피카소 청년 시절 전환기의 화풍이어서 진위 여부에 대한 논란이 뜨거울 수 있었다. 마티스의 〈잠옷을 입은 여인〉도 추정가 300억대로서 야수파적 색채와 여인의 비스듬한 모델을 그린 전반적인 터치가 다소 이상한 분위기를 띠었다.

소장자 김모 씨는 "마티스는 제가 알제리로 가서 마티스의 작품에 직접 모델을 섰던 수녀님께 받아 온 작품이지요. 이런 작품을 의심한다는 것은 있을 수 없지요"라고 말하였다.

실제로 마티스는 자신이 추구하는 색채에 대한 새로운 열망 때문에 니스나 알제리·모로코·발리 등지를 여행하면서 이곳에서 싱그러운 색에 대한 열망을 자극받았던 적이 있다. 이러한 마티스의 전력에 일치하는 부분을 이미 그는 알고 있었고, 당시 모델이었던 수녀가 자신이 갔을 때까지 생존해 있었다는 것이다. 그리고 그 수녀는 자신을 모델로 그린 이 작품을 소장자 김모 씨에게 팔았다는 말이었다.

그러나 달리 작품은 판화로 보였지만 사실은 포스터나 싸구려 인쇄품 같은 조악한 수준이었기 때문에 위작의 가능성을 제기하는 결정적 시발점이 되었다. 한편 소장자는 작품의 출처에 대한 집요한 질문에 미국 캘리포니아주 패서디너에서 월 4만 톤에 달하는 생산 규모의 고철 처리 공장을 경영하고 있으며, 이 고물상 회사에서는 미술 시장에서 볼 수 없는 다양한 물건이 입수된 예가 있다고 말하였다. 이러한 것들은 정식 경로를 찾기가 어려울 뿐 아니라 밝히기가 어렵다는 것이다.

덧붙여서 그는 자신의 형이 서울의 모대학에 많은 고미술품을 기증한 사실이 실린 당시의 커다란 신문 기사를 보여주었다. 그러면서 이러한 내력은 부친으로부터 가족들 모두가 미술품을 사랑하기 때문이며, 꾸준히 작품을 컬렉션해 온 과정이 있었기에 가능했다고 주장하였다. 작품의

반입과 미국에서의 출국 과정은 정확히 밝힐 수 없으며, 1월에 가져왔고, 소장처는 밝힐 수 없다고 하였다.

잇달아 작품의 강탈 정황에 대하여는 1999년 3월 18일 형의 친구인 김모(58세) 씨가 그림을 팔아주겠다고 하여 작품을 봉고차에 싣고서 서울 노원구의 00동 M아파트로 가게 되었는데, 그곳에서 자신을 기다리고 있던 범인들이 감금 폭행한 후 그림을 강탈해 갔노라고 하였다. 경찰에서 알게 된 사실이지만 이때 개입된 주범은 2명이고, 공범 8명이 더 있어서 범인은 총 10명이었다.

또한 그는 가족들의 숙원 사업인 세계 유명작가들의 미술관을 짓는 일이 매우 의미가 있어 이들 작품을 팔아 자금을 마련할 예정이었다고 하였다. 그러나 자신의 최근 행적과 연락처에 대한 질문에서는 자신이 아직도 신변의 위협을 받고 있기 때문에 누구에게도 연락처를 공개하지 않고, 숙소도 매일매일 각 지역으로 옮겨다닌다고 답하였다.

범인의 체포와 더불어 작품의 진위 문제는 국내뿐 아니라 외신에서도 상당한 관심을 표명하였다. 그러나 국내에서는 피카소·마티스 등의 작품을 감정할 수 있는 시스템과 전문가가 없다. 유럽의 피카소·마티스 등의 감정가와 피카소미술관 등에 연락을 시도하였으나 휴가철이어서 연결이 되지 않았고, 결국 경찰에서도 작품을 원소장자에게 돌려주게 됨으로써 작품 감정의 기회는 사라지고 말았다.

소장자는 외국에서 기필코 진위감정서를 받아 다시 오겠다는 확언을 하였다. 그러나 기자간담회가 있었고, 피카소Picasso, Pablo Ruiz로 적혀 있어야 할 작가 이름의 스펠링에서 오류가 있었던데다가 출처의 부정확성 때문에 언론에서는 더 이상 언급을 자제하였다.

돌아와서 기필코 미술관을 설립하겠다는 소장자는 그후 나타나지 않았고, 전국의 여러 곳에서 피카소의 작품을 매우 좋은 조건으로 판매하려는 컬렉터가 있으며, 그 정황을 문의하는 사례가 있었을 뿐이다.

(5) 감정서

알프레드 마티네즈

2002년 185,000달러 상당에 이르는 장 미셸 바스키아Jean Michel Basquiat(1960-1988)의 위작을 판매한 혐의가 있는 35세 알프레드 마티네즈 Alfred Martinez가 뉴욕 법정에 섰다. 그는 12점 이상의 위작을 직접 제작한 후, 이를 가짜 진위증명서와 함께 미술 시장에 넘기려고 했다. 그가 의심을 받기 시작한 계기는 2002년 6월 몇몇 아트딜러들에게 위작을 판매하려고 했을 때 미국연방수사국FBI 요원이 미술품수집가로 행세하고 있었기 때문이다.

법정에서 그는 바스키아의 옛 여자친구가 작품들을 건네주었다고 주장했지만, 그런 여인은 실제로 존재하지 않음이 곧 드러났다.[97]

(6) 재료

사에키 유조

어떤 의뢰인이 일본의 사에키 유조佐伯祐三의 미발표작으로 보이는, 사인이 없는 작품 3점이 있다며 감정을 요청했다. 의뢰인은 나무틀에 고정되어 있지 않은 캔버스 3장을 상자에 넣어 가지고 왔다. 상자에서 꺼내는 동시에 위작이라는 것을 알 수 있었는데, 상자 안에서 미미하게나마 유화물감 냄새가 났기 때문이었다. 사에키 유조는 사망한 지 50년이 넘은 작가인데, 아직까지 물감 냄새가 난다는 것은 위작이라는 분명한 증거였다. 이 작품들은 다른 감정가들에게서도 위작으로 판명되어 다시 볼 수 없게 되었다.[98]

맺음말

맺음말

우리나라의 미술품 감정 역사는 30~40여 년에 불과하다. 감정가 또한 거래량의 한계로 인하여 소수에 불과하며, 한 분야나 시대, 한 작가만을 전문적으로 연구하고 학식을 겸비한 사례 역시 극히 제한된 실정이다. 여기에 대부분을 안목 감정에 의지하고 있으며, 자료 검증과 카탈로그 레조네 등의 연구를 기초로 한 감정과 과학적 분석에 의한 감정, 감정학의 전문가 확보가 미미하다.

미술계의 환경, 미술품 거래 규모 역시 일천하여 우리나라의 거래량만으로는 전문 영역을 확보한 감정가를 배출할 수 없는 구조이다. 그 결과 개인이 한 영역을 책임지는 감정 구조가 아니라 집단 감정이 중심이 되면서 세분화된 전문 영역이 불분명하다.

이와 같은 실정에서 국내에서는 아직까지 감정의 정의와 용어·판례·사례 등을 정립한 미술품감정학에 대한 연구가 부족했으며, 관련 자료 또한 접근하기가 매우 어려웠던 것이 사실이다.

이 책을 통하여 미술품 감정은 미학·미술사·미술비평 등과는 달리 그 상당 부분이 전문적 영역이라는 점을 알 수 있었다. 또한 감정의 파급력은 한 작품의 생명은 물론 한 시대의 문화적 가치와 학문적 가치를 동시에 포괄하게 된다는 것을 재확인하게 되었다.

미술품 감정은 미술 분야는 물론 과학·역사·서지·보존과학·법학 등 많은 분야의 폭넓은 지식과 학제적 연계가 필요하다. 아울러 선진 여러 나라의 사례를 연구한 결과, 미술품 감정은 타분야와는 달리 그 대상이 예술품이라는 점에서 일정한 기준을 정하기 어려울 뿐 아니라 사회적인 공감대를 형성할 수 있는 객관적 요소를 확보하는 데 많은 노력과 시간이 필요하다는 것을 알게 되었다. 길게는 수백 년의 역사를 지닌 국가들

까지도 예민한 부분에서는 명확한 정의를 내리지 못하고 있는 예가 있다.

우리나라의 미술품 감정은 짧은 역사도 그렇지만, 학문적 차원에서 선행 연구가 거의 없었던 관계로 이 책의 연구 방법과 내용이 갖는 한계가 많았다. 특히나 관련 분야 판례는 구체적인 사례를 열거하는 데 한계가 있었으며, 진위 감정에서 실제 작품과 실명을 거론할 수 없는 극도로 제한된 조건에서 기술되어야 하는 어려움이 있었다. 결국 외국의 시스템과 사례들을 국가별로 비교하는 방법을 택하였다.

미술품 감정은 여러 미술 분야 중에서도 가장 사회적인 파장이 큰 영역 중 하나이다. 고미술품에서 당대 미술에 이르기까지 거래량의 확대와 글로벌마켓의 진출, 정당한 평가를 통한 기부 문화 조성, 자산 가치의 확보 등을 위해서는 시급히 정립되어야 할 분야이다.

이 책을 통해 도출된 주요 외국의 미술품 감정 제도와 현황을 정리하고 한국 미술품 감정의 과제를 요약하면 다음과 같다.

주요 외국 미술품 감정의 시스템과 요점

● 수백 년 미술품 유통의 역사와 관습적 규정

프랑스·영국·이탈리아·중국 등 세계 여러 나라의 미술 시장 역사는 수백 년 전으로 거슬러 올라가며, 많은 양의 미술품이 유통되어지는 과정에서 자연발생적으로 진위 감정과 가격 감정에 대한 관습적 규범이 형성되고 이를 기준으로 감정에 대한 전문성이 확보됨.

● 윤리 의식과 원칙의 존중

감정을 할 수 있는 자격과 범위, 감정 행위에 대한 정의, 감정의 의무와 권한, 책임 등에 대한 어느 정도의 인식이 형성되어 있어 기초적인 실수를 범하는 경우가 미미.

● 감정가의 영역 전문화

대다수가 개인감정가를 통해 감정이 이루어지며, 감정 영역이 명확하여 평생 동안 자신의 전문 영역을 중심으로 감정. 학술적인 연구를 동시에 진행함으로써 객관성을 담보.

● 과학적 분석과 감정 발달

특히 고미술품·공예품 등에 많이 사용되는 과학적인 분석과 감정 기술 및 방법이 보존과학과 접목하여 활용되고 있으며, 감정의 중요한 자료로 활용됨.

● 자료의 D/B 구축

감정 관련 정보 자료, 카탈로그 레조네 등을 제작하고 미술사 등 학문 영역과 연계된 연구 체계 확보. 영국의 분실미술품등록회사Art Loss Register/ALR와 같이 분실, 도난 전문사이트 등을 개설하고 보다 손쉽게 서비스할 수 있는 제도를 구축.

● 방법적 다양성

진위 감정의 경우 일반적인 감정서를 발행하는 예도 있지만, 주요 작품에 대하여는 매우 장시간 연구를 거듭한 '감정보고서' '상태보고서 Condition Report' 등을 발행하고 있으며, 이를 위하여 전 세계의 전문가들이 참여하는 사례도 적지않음.

● 감정 단체의 활성화

감정가에 대한 최소한의 신분 보장과 단체 소속 '감정사' 등 인증 제도를 통한 사회적 공신력을 갖게 되며, 다양한 정보를 교환하고 학술적인 행사를 진행함으로써 지속적으로 식견과 감정 방법을 개선. 단체에서 보험 가입 등을 하고, 기업이나 재단 등의 많은 의뢰작들을 확보하는 역할을 수행하여 개인 감정의 한계를 보완.

한국 미술품 감정의 과제

① 대중들의 인식

● 감정서 필수화

고가 작품 거래시에는 필수적으로 감정서 첨부가 필수. 특히 외국 작품은 신뢰할 만한 감정서가 없이는 거래의 신뢰도 저하. 가격은 artprice.com 등의 사이트를 통해 검증하여 최소한의 손해를 방지.

● 거래의 보증

세계적으로 대부분 경매회사의 낙찰 작품에 대한 보증은 거래 보증이며, 진작에 대한 보증이 아님. 설사 이전의 다른 감정서가 첨부되었다 하더라도 경매회사는 직접적인 감정 책임 없음. 대체적으로는 3-5년의 기간 내에 위작이라는 근거를 제시할 수 있을 시 낙찰액을 반환하는 것이 대부분임. 거래시 숙지할 필요가 있음.

프리뷰 기간 동안 경매작들을 공개하는 것도 사전에 충분히 검토할 수 있는 기회 제공. 이때 구매 의사가 있는 경우 요청하여 직접 작품의 상태·감정서·출처 등을 확인 가능. 갤러리·아트페어 등의 거래에서도 신뢰할 만한 감정서가 없을 시 위작의 사전 인지·사기 등의 의도성이 증명되지 않는 한 직접 책임을 지지는 않음. 실수에 대비하여 뮤지엄·공공기관에서는 구입시 감정서는 물론 서약서를 요구하는 예가 많음.

● 미술품감정가의 판단

감정가·감정단체의 기준은 신중해야 함. 미술 분야의 권위자들이면 감정서 혹은 감정 의견을 제시할 수 있다는 일반적인 인식을 하게 되지만, 감정은 평소의 지식과는 다른 철저히 실물을 위주로 하는 특수하고도 고난도의 전문성을 요구하는 분야임. 일반적으로는 국내 감정 전문기구나 감정 분야의 전문가, 실물 분석이나 감정 경험을 가진 권위 있는

연구학자, 아트딜러 등의 감정서나 의견서는 어느 정도 신뢰할 수 있음. 경우에 따라 가족·작가 등이 포함. 작가들의 유명세, 학자·교수·석박사 등의 학위 등이 감정의 보증을 하는 것은 아님. 심지어는 평생 동안 한 작가를 연구해 온 학자조차도 실물을 다루는 진위의 판단에서는 어이없는 실수를 한 예가 많음.

● 외국 작품의 감정

외국 미술품은 해당 국가의 전문가나 기구에서 발행하는 감정서 요구됨. 단 중국 근현대 작가는 작가나 유족 등의 감정이 매우 중요시됨. 일반적으로 갤러리에서 거래시 발행하는 진작증명서Certificate of Authenticity는 진작을 판매한다는 보증 및 확인서로 간주, 전문가의 감정서는 아님.

● 과학 감정의 오해

예술품의 진실을 밝히는 일은 과학만으로 해결하기 어려운 사례가 훨씬 더 많음. 과학 감정은 진위 감정 조사Authentication Investigation, 과학적 실험 및 분석Scientific Testing and Analysis이라는 용어로 사용되는 사례가 더 많음.

다만 도자기·토기 등 공예품·조각 등 연대 측정이나 보수 상태 등만으로 감정이 가능한 경우는 예외이며, 회화 역시 동일. 특정 작가의 작품 대부분은 미술품감정가들의 안목 감정과 종합하여 결정. 분석자들의 전문성 역시 중요. 예를 들면 비교 샘플을 어떻게 정할지, 분석 방식과 부분설정, 연대에 따른 재료 사용 가능성 등 모두가 해당.

● 실수의 가능성

미술품 감정의 최종적인 결정은 감정가의 안목이라는 점에서 실수의 가능성은 언제나 있음. 특히 안목 감정의 경우 더욱 가능성이 높으며, 작가와 유족 역시 동일. 특히나 가족, 유족은 평소 작가의 작품을 면밀

하게 분석하고 제작 과정을 이해하고 있는 전문가 수준의 연구가 전제.

② 마켓

•거래의 보증

경매는 카탈로그로 명확한 기록이 있음. 갤러리·아트페어 등의 거래 역시 관련 서류를 발행하여 거래 흔적과 신용을 보증. 이러한 증명서는 미술 시장의 양성화에도 도움이 되지만 신뢰도를 향상하는 효과.

•작가의 보증

작가는 작품에 자신의 작품이라는 근거를 서명하고 제작 시점·재료 등을 기록. 작가의 작품보증서를 첨부하는 것이 원칙임.

•보수 시스템 구축

작품 파손시 적절한 비용을 부담하는 조건으로 보수 서비스가 필요. 경우에 따라서는 지정된 보존수복전문가·화방·표구사 등에서 보수. 비디오·사진·설치·조각 등은 특히 필요한 부분.

•작품 관리의 자료화

작가와 소장자·마켓이 공통적으로 제작된 작품과 소장 작품에 대한 작품 자료화가 필요. 작품의 도난·훼손·교체 등의 사건이 발생했을 시 적절한 대응을 할 수 있는 D/B가 요구. 특히나 수복이나 액자 제작시 작품 대여·운송·이사 등 훼손 상태가 발생시는 원작에 대한 상태를 제시하는 자료가 필수.

③ 감정계·정책

우리나라의 미술계 현황에서 열악한 시장 구조, 아직도 극히 소규모

에 그치는 마켓 거래량, 감정학의 부재, 감정에 대한 인식 부족으로 실수를 인정하지 않으며, 전문가와 비전문가가 구분되지 않는 현실에서 미술품 감정은 여전히 답보 상태이다. 당면한 문제들과 향후 집중적인 지원 정책의 수립, 인식 제고 등을 위한 대안은 아래와 같다.

● 윤리 강령의 제정

감정기구·감징가의 자격과 의무·권한과 조건 등을 명시함으로써 감정의 원칙 준수. 감정인, 감정 행위의 책임에 대한 범위 명시, 보험 가입 등 업무적 전문성 확보.

● 감정전문가 체계

현재 단체 감정만으로 감정이 이루어지는 상황은 과도 단계에서 불가피한 현실. 그러나 한 분야, 한 시기, 한 작가만을 평생 동안 연구하고 전담하는 감정가 있어야만 체계적이고 밀도 있는 감정이 가능. 그 전문가에 의하여 카탈로그 레조네 제작, 기념사업회·재단 등의 위원들로 활동하면서 학술적 연구에도 기여하는 것이 이상적임.

● 감정 방법의 다양화

안목 감정 위주에서 카탈로그 레조네를 제작하고 자료 감정과 과학적 분석 및 감정을 병행하는 입체적인 방법 구축. 감정 의뢰가 많은 작가들의 경우 작가를 기념하는 재단과 미술관 등에서 위원회를 설치하여 카탈로그 레조네를 제작하고 감정을 실시하여 전문성 확보해야 함.

● 감정서

현재의 감정료를 차등 적용하거나 사례별로 적용하여 과학적 분석 및 상태보고서를 포함하는 감정에 대한 합리적인 체계 구축으로 감정의 신뢰와 전문성 확보 필요.

• 학술적 연구, 안내서 발간

카탈로그 레조네 등의 제작을 통한 학술적 연구와 정보 자료의 체계적인 정리, 연구 체계 확립이 요구. 개념 정립·용어 통일·판례 연구 등의 연구 성과 등 발표 기회 제공이 급선무이며, 미술품 유통 구조의 활성화, 거래 신뢰도 구축을 위한 필수적 요건. 갤러리·아트페어·경매회사·인터넷 거래 등 다양한 거래 구조에서 준수해야 할 기초적인 요건을 안내하여 논란을 사전에 방지. 정기적인 워크숍·개방 강의 등을 통한 연구 성과 및 정보 공유.

• D/B 구축

작품 검증과 관련된 단행본·전시 카탈로그·보도 자료·경매 도록·출처 관련 일체의 자료를 수집하고 과학적인 분석을 위하여 시료 채취 등을 실시.

• 학자의 참여

아트딜러 중심의 감정전문가가 다수를 이루고 있으나 많은 수의 관련 분야 학자의 참여가 필수 요건.

• 국가기관 감정가 위촉

법원·세관·검찰과 경찰·국세청 등 국가·공공기관 등에서는 해당 부처별, 또는 통합기구로 공공적 업무에 필요시 감정·자문 등을 할 수 있는 비상근 전문가 위촉 필요.

위와 같은 요소들은 한국미술품감정계를 위해서는 가장 시급한 사안들이며, 미술사·미술비평 등 학계와 아트마켓 전반에서도 필수적으로 요구되는 과제들이다.

주석
참고 문헌
주요 사이트
인터뷰

주석

제1장 미술품 감정의 개념과 시스템

1) Henry A. Babcock, *Appraisal Principles and Procedures*, p.2, ASA, 1994. An appraisal is the stated result of valuing a property, making a cost estimate, forecasting earnings, or any combination of two or more of these stated results. An appraisal is also the act of valuing, estimating cost, or forecasting earnings.

2) search.sothebys.com/help/faq/faq_beforeauction.html#a04

3) www.bathantiquesonline.com

4) 최병식 저, 《미술 시장 트렌드와 투자》, pp.166-167, 2008년 4월, 동문선.

5) *Important Old Master Pictures,* Thursday 6 July 2006, p.179, Christies, 2006, London.

6) Henry A. Babcock, *Appraisal Principles and Procedures*, p.2, ASA, 1994. A 'valuation' is a determination of the monetary value, at some specified date, of the property rights encompassed in an ownership.

7) 프랑스의 저명한 컨설턴트이자 스페셜리스트인 파비앙 부글레Fabien Bouglé와의 현지 인터뷰. 2006년 8월, 최병식.

8) 상법 art L.321-17. 경매심의위원회conseil des ventes volontaire에서 인증받은 감정사들이 법적으로 10년 동안 자신의 감정 결과에 대한 책임, 즉 보장을 하는 반면에 일반 인가받지 않은 감정사들은 30년 동안 보증을 한다. 당연히 사용자의 입장에서는 보장 기간이 긴 감정사를 선호하게 되어 현재 이 법에 대한 의견이 분분한 상황이다.

9) www.gazette-drouot.com/magazine/loi/loi034.html

10) 독립 감정가들이 가지는 이러한 독립적인 지위는 미술 시장이 투명성을 지닐 수 있는 긍정적인 요소로 작용한다. 그것은 감정가들이 아무 구속 없이 자신의 의견을 피력할 수 있는 환경이 조성되기 때문이다.

11) Raymonde Moulin, *Le marché de l'art*, p.28-33, Champs Flammarion, 2003. 〈한국 미술품 중장기 진흥 방안〉, pp.85-86 인용. '(1)프랑스' 부분.

12) 파비앙 부글레와의 현지 인터뷰. 2006년 8월, 최병식.

13) 진작眞作이라도 과잉 복원한 경우는 위작으로 친다. 메트로폴리탄 미술관의 전 관장인 토머스 호빙Thomas Hoving은 임기중 미술관에서 구매하려고 고려중인 예술품의 40%가 위작이나 과잉 복원된 작품이었다고 한다. www.museum-security.org/myatt-drewe.htm

14) Peter Landesman, *A 20th-Century Master Scam*, 1999. 〈한국 미술품 감정 중장기 진흥 방안〉, pp.145-147 참조. '(2)영국' 부분. www.museum-security.org/

myatt-drewe.htm

15) www.ial.uk.com/artlaw/authenticity.php?artlaw=1

16) the Trade Descriptions Act 1968

17) the Sale of Goods Act 1979

18) 이탈리아의 미술 관련 업소나 시스템은 정부의 허가 등록, 인정을 받아야 가능한 경우가 많다. 그 원인은 문화재, 고미술 분야가 특히나 전국에 무수히 산재했기 때문에 이에 대한 관리가 중요하다고 판단한 정부의 정책적인 배려나 제도적인 특징 때문인 것으로 판단된다. 전국의 고가구와 미술품 관련 협회인 'Antiquari Federazione Italiana Mercanti d'Arte ederazione Italiana Mercanti d'Arte'의 회원들도 시청에서 자격증을 발급받아야만 영업이 가능하다. 회원은 앤틱 분야에 집중된 협회이나 최근 근현대미술도 증가 추세에 있다.(www.antiquarifimaarezzo.it) 바뷔노 경매회사 디렉터 티토 브리기와의 현지 인터뷰. 로마, 2006년 8월, 최병식. 〈한국 미술품 감정 중장기 진흥 방안〉, pp.241-242 참조 및 인용, '(4)이탈리아' 부분.

19) 1900년초에 설립되어 뉴욕과 로마에 사무실을 두고 주로 국제 경매를 하다가 설립자가 사망하고 1970년 설립자 아들이 승계한 후부터는 로마의 현재 장소에 본부를 두고 운영하고 있다. 디렉터와의 인터뷰는 2006년 8월 로마 현지에서 이루어졌다. 연간 500만 유로 정도 거래가 이루어지며, 합자회사식으로 운영된다.

20) 도나텔라 마쩨오 동양박물관Museo Nazionale dell'Arte Orientale 전 관장, 마리아 루이사 지올기 동양박물관Museo Nazionale dell'Arte Orientale 큐레이터와의 현지 인터뷰. 2006년 8월, 최병식.

21) www.kunst-gutachter.de

22) svv.ihk.de

23) www.kunst-gutachter.de 〈한국 미술품 감정 중장기 진흥 방안〉, p.244 인용. '(5)독일' 부분.

24) 중국의 미술 시장은 여전히 상승세에 있으며, 그간 문화대혁명 이후 닫혀 있던 문화 예술에 대한 복구가 경제 성장과 함께 한꺼번에 오픈되면서 엄청난 양의 작품들이 쏟아져 나와 상당한 혼란기에 있으나, 현대미술은 지속적으로 상승세에 있다. 안위엔위엔安遠遠 중국문화부 예술사문학미술처藝術司文學美術處 처장, 자오리趙力 중앙미술대학원中央美術學院 부원장과의 현지 인터뷰. 베이징, 2006년 8월, 최병식. 〈한국 미술품 감정 중장기 진흥 방안〉, pp.269-270 참조 및 재인용. '(6)중국' 부분.

25) 요시로 구라타倉田陽一郎 신와옥션SHINWA ART AUCTION 사장, 신지 하사다羽佐田信治 신와옥션 상무취체역, 유조우 이노우에井上陽三 AJC 경매회사AJC ACTION 총괄부장과의 현지 인터뷰. 도쿄, 2006년 7월, 최병식. 〈한국 미술품 감정 중장기 진흥 방안〉, pp.320-321 인용, '(7)일본' 부분.

26) 국제회계기준(IAS36호.)은 장부가액이 회수가능가액을 넘지 않도록 하는 것이 감손회계의 목적이라고 한다. 미국기준(FAS121호)은 자산의 장부가액을 완전히 회수할 수 없는 가능성이 높은 경우에는 공정평가액을 새롭게 취득원가로 하고 있다. 즉 감손회계라는 것은 감가상각처럼 비용의 배분이라는 견지에서 이루어지는 것이 아니라, 자산의 장부가액에 회수 가능성의 유무라는 점에서 착안한 처리 방법이다.

27) 이러한 실정에서 미술 시장에 직접 관여하고 있거나 현장에 있는 기구들의

역할이 점진적으로 증대하고 있다. 도쿄미술클럽의 경우는 대표적인 예이다. 참고로 도쿄필적인감감정소에서 발급한 분석 결과는 재판소에서 유용하게 쓰인다. 연구책임자 최병식, 〈한국 미술품 감정 중장기 진흥 방안〉, p.321. 2006년 12월. 문화관광부, 한국미술품감정발전위원회.

28) Francis V. O'Connor, *The Expert Versus The Object*, pp.20–22, Oxford, 2004.

29) Robert E. Spiel. Jr., *Art Theft And Forgery Investigation*, p.51, Charles C Thomas Pub. Ltd., 2000. Francis V. O'Connor, *The Expert Versus The Object*, p.6, Oxford, 2004.

30) 샤론 플레처Sharon Flescher 국제미술품연구재단IFAR 부회장 겸 IFAR 잡지 편집장과의 이메일 인터뷰. 2006년 8월 8일, 김윤지. 〈한국 미술품 감정 중장기 진흥 방안〉, p.344.

31) 게일 아르나오Gail Arnow 국제미술품연구재단IFAR 부회장 비서이자 미술사학자와의 전화 인터뷰. 2006년 8월 17일, 현지 시간 오전 11시, 김윤지. 〈한국 미술품 감정 중장기 진흥 방안〉, p.344.

32) Theodore Stebbins Jr., *The Expert Versus The Object*, p.136–140, Oxford, 2004.

33) 베르니타 미리솔라Bernita Mirisola 국제미국감정가협회IFAA의 간사, 뉴욕의 러섹 갤러리Russeck Gallery 관장과의 이메일 인터뷰. 2006년 10월 12일, 김윤지.

34) www.appraisalfoundation.org/s_appraisal/index.asp

35) Aaron M. Milrad, Artful Ownership, p.99, ASA, 2000.

36) www.artexpertswebsite.com/uspap_appraisals.shtml

37) Eugene Victor Tha., *The Expert Versus The Object*, p.77, Oxford, 2004. 〈한국 미술품 감정 중장기 진흥 방안〉, pp.344–346 참조 및 인용. '(8)미국' 부분.

38) '감정전문가'들은 '검사' '변호사' 등과 '법률전문가'의 비교와 달리 대체로 학자·아트딜러·스페셜리스트 등의 신분으로 감정을 겸하는 경우가 많다.

39) 최병식 저, 《뉴 뮤지엄의 탄생》, pp.333–335 참조. 2010년 10월, 동문선. Robert E. Spiel Jr., *Art Theft And Forgery Investigation*, p.30, CCT Publisher Ltd., 2000.

40) Theodore E. Stebbins Jr., *The Expert Versus The Object*, p.141, Oxford, 2004. 〈한국 미술품 감정 중장기 진흥 방안〉, p.379.

41) www.thebritishmuseum.ac.uk/science/dept/sr–dept–p1b.html

42) www.tate.org.uk/about/faqs/evaluationauthentication.htm

43) 장 아베르Jean Habert 루브르 박물관 책임학예사와의 현지 인터뷰. 2006년 8월, 최병식.

44) 미술사박물관 마르티나 그리저 박사와의 현지 인터뷰. 빈, 2006년 8월, 최병식.

45) 엘케 오버탈러 미술사박물관 수석연구원과의 현지 인터뷰. 빈, 2006년 8월, 최병식.

46) www.metmuseum.org/visitor/faq_obtain.htm#appraisals

47) 〈한국 미술품 감정 중장기 진흥 방안〉, pp.379–380 재인용. Romy M. Vree-land. 메트로폴리탄 미술관 수석부회장실의 취득담당관Associate for Acquisitions, Office of the Senior Vice President, Secretary and General Counsel 이메일 자료 제공.

48) www.getty.edu/museum/research/provenance/index.html 〈한국 미술품 감정 중장기 진흥 방안〉, p.381.

49) 미화 10,000달러 이하의 고미술품과 현대미술품의 경우는 제외한다.

50) 감정회사 아트 컨설팅의 서비스. www.artconsulting.ru/services/index.html

51) 감정회사 아트 컨설팅의 감정가 리스트. www.artconsulting.ru/experty/in-dex.html

52) www.oxfordauthentication.com 〈한국 미술품 감정 중장기 진흥 방안〉, pp. 169-170 참조 및 재인용. '(1)감정 의뢰 절차' 부분. 연구 감정 결과는 연구소측이 모든 비용을 받기 전에는 어떤 결과도 전달되지 않는다.

53) 〈한국 미술품 감정 중장기 진흥 방안〉, pp.429-430 참조.

54) www.oxfordauthentication.com 〈한국 미술품 감정 중장기 진흥 방안〉, pp. 164-172 참조.

제II장 미술품 감정의 정의와 분류

1) 공신력 있는 뮤지엄 근무자 및 학자, 오랜 시간 실제 미술품을 다룬 경력이 많은 딜러 등을 지칭한다.

2) Robert Spiel Jr., *Art Theft &Forgery Investigation*, p.83, CCT Publisher Ltd., 2000.

3) www.gazette-drouot.com/magazine/loi/loi034.html

4) 〈한국 미술품 감정 중장기 진흥 방안〉, p.109 참조.

5) 〈한국 미술품 감정 중장기 진흥 방안〉, pp.110-111 참조.

6) www.franceantiq.fr/SFEP/default.asp

7) Fabien Bouglé, *Guide du collectionneur et de l'amateur d'art*, p.18, Les éditions de l'amateur, 2005. www. expert-cea.fr/ 〈한국 미술품 감정 중장기 진흥 방안〉, pp.110-111 인용. '(2)감정사의 인증' 부분.

8) 〈한국 미술품 감정 중장기 진흥 방안〉, pp.111-114 참조.

9) François DURET-ROBERT, *droit du marché de l'art*, pp.345-357, DALLOZ, 2004.

10) 〈한국 미술품 감정 중장기 진흥 방안〉, pp.116-125 참조.

11) 최병식 저, 《미술 시장과 아트딜러》, p.243. 2008년 4월, 동문선.

12) www.rics.org 〈한국 미술품 감정 중장기 진흥 방안〉, p.184.

13) www.sofaa.org

14) www.artloss.com 〈한국 미술품 감정 중장기 진흥 방안〉, pp.184-185 참조.

15) www.ihk.de/sach.htm

16) www.bv-kunstsachverstaendiger.de

17) 빈의 도로테움 경매회사 직원(익명)과의 현지 인터뷰. 2006년 8월, 최병식. 감정서의 내용과 효력에 대하여는 구체적인 언급이 없었다. www.dorotheum.com/eng/index_e.html 〈한국 미술품 감정 중장기 진흥 방안〉, p.248.

18) www.e1988.com/collection/article.asp?ID=6211

19) 장은웨이張恩瑋 지엔빠오鑑寶 사장과의 인터뷰. 베이징. 2006년 8월, 최병식.

20) 스수칭 중국의 저명한 미술품감정가이자 국가문물감정위원회 부주임위원, 중국역사박물관 연구원,중국소장가협회 회장과 현지 인터뷰. 베이징,2006년 8월,최병식.

21) www.bwjd.com/service.aspx 〈한국 미술품 감정 중장기 진흥 방안〉, pp.282–287 참조 및 인용. '(5)중국' 부분.

22) 가와이 쿄쿠도川合玉堂(1873–1957)를 추모하기 위해 1961년 기부금으로 만들어진 미술관이다. 만년에 작품 활동을 한 오오매青梅 시에 위치하고 있다.

23) 〈한국 미술품 감정 중장기 진흥 방안〉, pp.331–333 참조.

24) Theodore Stebbins Jr., *The Expert Versus The Object*, p.137, Oxford, 2004.

25) 루이스 아르나오Luis Arnao 미국감정가협회의 회원서비스 담당관Member Services Representative과의 전화 인터뷰. 2006년 10월 20일. 현지 시간 오전 10시 10분. 김윤지. Licensing/Certification of Appraisers, p.17. ASA Monograph #5. 1972.

26) 〈한국 미술품 감정 중장기 진흥 방안〉, pp.368–369 참조 및 인용. '(8)미국' 앞부분.

27) Ronald D. Spencer, *The Expert Versus The Object*, p.210, Oxford, 2004.

28) Carolyn Olsburgh, *Authenticity in the Art Market*, pp.39–43, p.54, Institute of Art and Law, 2005. 〈한국 미술품 감정 중장기 진흥 방안〉, pp.213–216 참조 및 인용. '(1)미국' 부분.

29) 코우친寇勤 지아더경매嘉德拍賣 부사장과의 현지 인터뷰. 베이징, 2005년 11월, 최병식. 〈한국 미술품 감정 중장기 진흥 방안〉, p.298 인용. '(2)중국' 앞부분.

30) www.art139.com/html_cn/rule.htm

31) 한하이 파이마이翰海拍賣 주식회사 사장 온꾸이화溫桂華, 코우친寇勤 지아더경매嘉德拍賣 부사장, 간쉬에쥔甘學軍 화천파이마이華辰拍賣의 사장, 리펑李峰 화천파이마이의 유화부 담당자와의 현지 인터뷰. 베이징, 2006년 8월, 최병식.

32) www.cguardian.com/gypm_1.php

33) 한하이 파이마이 주식회사 사장 온꾸이화와의 현지 인터뷰. 베이징, 2006년 8월, 최병식.

34) www.huaxia.com/wh/wwtd/00257787.html 〈한국 미술품 감정 중장기 진흥 방안〉, p.299 인용.

35) Ronald D. Spencer, *The Expert Versus The Object*, p.192, Oxford, 2004. Aaron M. Milrad, *Artful Ownership*, p.110–111, ASA, 2000. 〈한국 미술품 감정 중장기 진흥 방안〉, pp.374–375 인용.

36) home.att.net/~allanmcnyc/art_laws.html

 Ronald D. Spencer, *The Expert Versus The Object*, p.156, Oxford, 2004.

 Aaron M. Milrad, *Artful Ownership*, p.9–10, ASA, 2000. 〈한국 미술품 감정 중장기 진흥 방안〉, pp.392–393 참조.

37) Aaron M. Milrad, *Artful Ownership*, p.41–42, ASA, 2000. 〈한국 미술품 감정 중장기 진흥 방안〉, pp.394.

38) 일본의 도쿄미술클럽東京美術倶楽部 감정위원회 감정대장에서는 진작眞作·위작僞作이라는 용어를 사용하였다.

39) Fabien Bouglé, *Guide du collectionneur et de l'amateur d'art*, pp.149–152, *Les éditions de l'amateur*, 2005. 〈한국 미술품 감정 중장기 진흥 방안〉, p.432 참조 및 인용.

40) 〈한국 미술품 감정 중장기 진흥 방안〉, p.149 참조.

41) 〈한국 미술품 감정 중장기 진흥 방안〉, pp.201–202 참조.

42) 2006년 Sothebys Sales 도록, pp.147−153. 〈한국미술품 감정 중장기 진흥 방안〉, pp.235−236 참조.

43) Henry A. Babcock, *Appraisal Principles and Procedures*, p.2, ASA, 1994. An appraisal is the stated result of valuing a property, making a cost estimate, forecasting earnings, or any combination of two or more of these stated results. An appraisal is also the act of valuing, estimating cost, or forecasting earnings.

44) Henry A. Babcock, *Appraisal Principles and Procedures*, p.2, ASA, 1994. A 'valuation' is a determination of the monetary value, at some specified date, of the property rights encompassed in an ownership.

45) 〈한국 미술품 감정 중장기 진흥 방안〉, pp.347−348 참조.

46) Aaron M. Milrad, *Artful Ownership*, p.122, ASA, 2000. 〈한국 미술품 감정 중장기 진흥 방안〉, p.381 참조.

47) 〈한국 미술품 감정 중장기 진흥 방안〉, p.352 참조.

48) Aaron M. Milrad, *Artful Ownership*, p.103−105, ASA, 2000.

49) www.drouot−estimations.com/statique/estimation.html

50) 〈한국 미술품 감정 중장기 진흥 방안〉, p.87 참조.

51) 〈한국 미술품 감정 중장기 진흥 방안〉, pp.185−187 참조.

52) www.bada.org

53) www.bathantiquesonline.com

54) www.oxfordauthentication.com

55) www.sofaa.org

56) www.lapada.org

57) www.gurrjohns.com 〈한국 미술품 감정 중장기 진흥 방안〉, p.439.

제III장 미술품 감정기구 및 자료

1) www.senat.fr/rap/r98−330/r98−33015.html

2) www.expertscnes.fr

3) www.cne−experts.com

4) www.sfep−experts.com

5) www.experts−antiquite.com

6) www.cecoa.com 〈한국 미술품 감정 중장기 진흥 방안〉, pp.92−93 참조.

7) www.rics.org

8) www.sofaa.org/

9) www.lapada.org/

10) www.collegioperiti.it

11) www.espertiarte.it

12) www.bv−kunstsachverstaendiger.de/

13) www.ihk.de/sach.htm

14) 감정단체 노엑시НОЭКСИ의 정관 제1장. noexi.ru/ustav.htm

15) 감정회사 아트컨설팅Art Consulting. www.artconsulting.ru

16) www.artron.net/news/shownews.php?seq=7588

17) 傅熹年,《国家文物鉴定委员会要发挥其应有的作用》.
www.ccrnews.com.cn/tbscms/module_wb/readnews.asp?articleid=17626

18) www.shu-hua.com/pmzh/pmzx/20051012/150904.htm 〈한국 미술품 감정 중장기 진흥 방안〉, pp.270-271.

19) 중국의 저명한 미술품감정가이자 국가문물감정위원회 부주임위원. 중국역사박물관연구원, 중국소장가협회장인 스수칭과의 현지 인터뷰. 베이징, 2006년 8월, 최병시. www.eastart.net/articles/articles.asp

20) www.ccnt.gov.cn/whxx/t20050914_3379.htm

21) www.appraisersassoc.org/

22) www.isa-appraisers.org/index.html

23) 〈한국 미술품 감정 중장기 진흥 방안〉, pp.349-354 참조.

24) www.uspap.org/#. Aaron M. Milrad, *Artful Ownership*, p.102, ASA, 2000.

25) 〈한국 미술품 감정 중장기 진흥 방안〉, pp.387 참조.

26) Aaron M. Milrad, *Artful Ownership*, p.102, ASA, 2000. www.appraisalfoundation.org/s_appraisal/bin. asp?CID=76&DID=302&DOC=FILE.PDF 〈한국 미술품 감정 중장기 진흥 방안〉, p.353 참조.

27) 〈한국 미술품 감정 중장기 진흥 방안〉, pp.359-362 참조 및 인용.

28) www.drouot.fr

29) 프랑스 민법 제2270조 제1항.

30) 도미닉 리베르Dominic Ribeyre 드루오 명예회장 인터뷰, 2006년 12월 11일, 최선희. 〈한국 미술품 감정 중장기 진흥 방안〉, pp.130-131 참조.

31) www.dubuffetfondation.com/actuset.htm

32) 〈한국 미술품 감정 중장기 진흥 방안〉, pp.102-104 참조 및 인용.

33) 〈한국 미술품 감정 중장기 진흥 방안〉, pp.150-153 참조.

34) www.gurrjohns.com/valuations 〈한국 미술품 감정 중장기 진흥 방안〉, pp. 156-158 참조 및 인용.

35) artsalesindex.artinfo.com/asi/security/landing-page.ai

36) 와다나베 미즈타니 미술주식회사 대표와의 현지 인터뷰. 도쿄, 2006년 7월, 최병식.

37) 도쿄미술상협동조합은 다이쇼 13(1924)년 전신인 도쿄미술상친교회의 설립에서 시작된다. 이후 도쿄미술상조합·도쿄미술상시설조합·도쿄미술상상업협동조합으로 조직의 이름이 바뀌어 쇼와 24(1949)년 현재의 조직이 설립되었다.

38) 마사마슈 아사키淺木正勝 도쿄미술클럽의 대표이사 겸 사장, 부이사장 아키라 요코이橫井彬, 게이치 시모조下條啓一 상무 겸 도쿄 미술상협동조합 이사장과의 현지 인터뷰. 도쿄, 2006년 8월, 최병식.

39) 〈한국 미술품 감정 중장기 진흥 방안〉, pp.322-324 참조 및 인용, 와다나베渡辺眞也 미즈다니 미술주식회시 대표와의 현지 인터뷰. 도쿄, 2006년 7월, 최병식.

40) 《広辞苑》(제5판), 岩波書店 참조.

41) 세이코 하세가와 일본양화상협동조합 이사장과의 현지 인터뷰. 도쿄, 2006년

8월, 최병식.

42) 도쿄미술클럽에서는 감정서를 발급하는 데 반해 일본양화상협동조합에서는 진작으로 협회에 등록한다는 의미인 감정등록증서를 발급하고 있다. 〈한국 미술품 감정 중장기 진흥 방안〉, pp.325-326 참조 및 인용, '(2)일본 양화상 협동조합 감정 등록위원회' 부분.

43) Aaron M. Milrad, *Artful Ownership*, pp.104-105, ASA, 2000. www.irs.gov/Individuals/Art-Appraisal-Service 〈한국 미술품 감정 중장기 진흥 방안〉, pp.365 참조.

44) www.calder.org/

45) Francis V. O'Connor, *The Expert Versus The Object.*, p.21-22, Oxford, 2004.
www.collisiondetection.net/mt/archives/2006/02/_there_were_two.html
www.pkf.org/faqs.html 〈한국 미술품 감정 중장기 진흥 방안〉, p.364 인용.

46) www.warholfoundation.org/pdf/volume1.pdf. www.warholfoundation.org

47) 단 판화는 감정 대상이 아님. www.lichtensteinfoundation.org/frames.htm 〈한국 미술품 감정 중장기 진흥 방안〉, p.364 인용.

48) www.oxfordauthentication.com. www.antiqueauthentication.com/about_eng.html 〈한국 미술품 감정 중장기 진흥 방안〉, p.487.

49) www.conseildesventes.com

50) 유러피안 커미션European Comission은 유럽연합의 법을 제정하고 감독하는 곳.

51) 〈한국 미술품 감정 중장기 진흥 방안〉, pp.89-92 참조 및 인용, '(1)프랑스 경매 심의위원회' 부분.

52) www.artprice.com/

53) www.axa.fr

54) www.artloss.com

55) The International Bureau of the Permanent Court of Arbitration, *provenance or the ownership history of a work of art, Resolution of Cultural Property Disputes*, p.85, Kluwer Law International, 2004.

56) 예술품분실등록회사, 뉴욕의 법률고문 크리스 마리넬로Chris Marinello, 〈위작과 법Fakes and the Law〉, Art Loss Review, 193호, p.25. 2006년 6월.

57) 예술품분실등록회사, 뉴욕의 법률고문 크리스 마리넬로Chris Marinello, 〈위작과 법Fakes and the Law〉, Art Loss Review, 193호, p.25. 2006년 6월. 〈한국 미술품 감정 중장기 진흥 방안〉, p.181 참조.

58) 루이자 본 로링호븐Louisa von Loringhoven 아트빗ArtBeat 프로그램에 참가하는 예술품분실등록회사 런던 직원과의 현지 인터뷰. 2006년 9월, 김솔하.

59) 카롤린 올스버그Carolyn Olsburgh의 《미술시장에서의 감정Authenticity in the Art Market》 역시 미술품 구매자가 진위 확인을 위해 참조할 기관으로 편파적이지 않으며, 권위가 있는 국제미술품연구재단IFAR이나 스위스 미술연구소The Swiss Institute for Art Research 또는 예술품분실등록회사 등을 언급하고 있다.
Carolyn Olsburgh, *Authenticity in the Art Market*, p.53, Institute of Art and Law, 2005.
예술품분실등록회사The Art Loss Register, 줄리언 래드클리프Julian Radcliffe 사

장. 쾰른 지사장 울리 시거즈Ulli Seegers 박사와의 인터뷰, 2006년 9월, 김솔하. 〈한국 미술품 감정 중장기 진흥 방안〉, pp.173-181 참조 및 인용, '(1)예술품 분실 등록 회사' 부분.

60) 볼프강 바츠o.Univ. Prof. DI Mag. Wolfgang Baatz 보존수복학과장과의 현지 인터뷰. 2006년 8월, 최병식.

61) 빈 응용예술대학의 가브리엘라 크리스트o. Univ.-Prof. Mag. art. Dr. phil. Gabriela Krist 보존수복학과장, 루돌프 에르라흐Rudolf Erlach 교수와의 현지 인터뷰. 빈, 2006년 8월, 최병식.

62) 빈 응용예술대학의 가브리엘라 크리스트 보존수복학과장과의 현지 인터뷰. 빈, 2006년 8월, 최병식. 〈한국 미술품 감정 중장기 진흥 방안〉, pp.251-252 참조 및 인용.

63) authentica.org/home.html authentica.org/services.htm 〈한국 미술품 감정 중장기 진흥 방안〉, p.367.

64) 최병식 저,《미술 시장과 아트딜러》, pp.229-232 참조. 2008년 4월, 동문선.

65) www.iesa.fr/fr/

66) 프랑수아즈 슈미트Françoise Schmitt 예술고등교육학교 학장과의 현지 인터뷰. 2006년 8월, 최병식. 〈한국 미술품 감정 중장기 진흥 방안〉, pp.134-135 참조.

67) www.icartparis.com/ 〈한국 미술품 감정 중장기 진흥 방안〉, p.135 참조.

68) 미술, 디자인과 건축학부Faculty of Art, Design & Architecture에 속하고, Surrey Kingston Knights Park KT12QJ에 위치해 있다.

69) 〈한국 미술품 감정 중장기 진흥 방안〉, pp.207-208 참조.

70) 〈한국 미술품 감정 중장기 진흥 방안〉, pp.384-386 참조.

71) www.risd.edu/ce_antiques.cfm

72) www.scs.northwestern.edu/pdp/npdp/appraisal 〈한국 미술품 감정 중장기 진흥 방안〉, pp.385 인용.

73) www.appraisersassoc.org/PageId/1/LId/0,8,14/Id/14/Affiliated-Programs.html

www.scps.nyu.edu/departments/course.jsp?catId=13&courseId=68945

www.scps.nyu.edu/departments/certificate.jsp?certId 〈한국 미술품 감정 중장기 진흥 방안〉, pp.385-386 인용.

74) Michel Kellerman, *Catalogue Raisonné de l'oeuvre de André Derain Peint 1915-1934*, 1996, Paris.

75) 〈한국 미술품 감정 중장기 진흥 방안〉, pp.454-455 인용.

76) Michael Findlay, *The Expert Versus The Object*, p.55, Oxford, 2004. Robert E. Spiel Jr., *Art Theft And Forgery Investigation*, p.126, CCT Publisher Ltd., 2000. 〈한국 미술품 감정 중장기 진흥 방안〉, p.349.

77) www.catalogueraisonne.org/index.html

78) www.catalogueraisonne.org/index.html

79) 〈한국 미술품 감정 중장기 진흥 방안〉, p.454 인용.

80) 크리스티 경매회사 프랑스 지점 인상과 & 모던부서, 부서장 토마 세이두Thomas Seydoux와의 인터뷰, 최선희.

81) www.wildenstein.org

82) www.dubuffetfondation.com 〈한국 미술품 감정 중장기 진흥 방안〉, p.84, pp. 132-133 참조.

83) Samuel Sachs II., *The Expert Versus The Object*, p.106, Oxford, 2004. 〈한국 미술품 감정 중장기 진흥 방안〉, p.456 참조.

84) Amelia Gentleman, Fakes leave art world in chaos *The Guardian* 1999년 2월 13일 토요일자. www.guardian.co.uk/uk_news/story/0,3604,314899,00.html

85) Ron Davis, *Art Dealers Field guide*, pp.155-156, Capital Letters Press, 2009. 〈한국 미술품 감정 중장기 진흥 방안〉, p.348 인용. '(2)출처' 앞부분.

86) '미술품 감정위원회 설립 20주년 기념 사단법인 한국화랑협회 미술품 감정 Database(1982-2001)' 사단법인 한국화랑협회, 책임연구자 최병식. 한국미술품감정원 통계자료는《한국근현대미술감정 10년》, pp.167-177 참조. 2013. 3. 사문난적.

87) www.ha.xinhuanet.com/fuwu/kaogu/2005-10/11/content_5318271.htm

88) www.cc5000.com/zhishi/shuhuajd/indexjd.htm

제IV장 미술품 감정의 실제

1) Robert E. Spiel Jr., *Art Theft And Forgery Investigation*, p.83, CCT Publisher Ltd., 2000.

2) Robert E. Spiel Jr., *Art Theft And Forgery Investigation*, pp.91-95, CCT Publisher Ltd., 2000.

3) Robert E. Spiel Jr., *Art Theft And Forgery Investigation*, p.54, CCT Publisher Ltd., 2000.

4) Robert E. Spiel Jr., *Art Theft And Forgery Investigation*, p.56, CCT Publisher Ltd., 2000.

5) www.biocrawler.com/encyclopedia/Eric_Hebborn

6) 게티 뮤지엄은 해당 작품을 피레네시의 〈고대 항구An Ancient Port〉란 제목으로 소장하고 있다.
www.getty.edu/art/gettyguide/artObjectDetails?artobj=240

7) art.metro.busan.kr/www.enzo.co.kr/port/seoulauction/about/00_5_17.html 참조.

8) 최병식 저,《미술시장 트렌드와 투자》, pp.245-249. 2008년 4월, 동문선.

9) 월간《art》, 1999년 9-12월호 참조. 아트엔 컬처.

10) http://baike.baidu.com/view/323450.htm

11) 미술품 가격에 대하여는 '작품과 가격' 참조. 최병식 저,《미술시장 트렌드와 투자》, pp.186-208. 2008년 4월, 동문선.

12) 2011년, 게오르게 엠비리코스George Embiricos에게서 카타르의 셰이카 알 마얏사Sheikha Al Mayassa 공주가 구입. 2012년 1월말부터 영국의 주요 일간지에서 위 작품이 판매되었음을 공개했기 때문에 최초 공개된 1억 5800만 파운드를 2011년 12월 30일자 최종 고지를 기준으로 환율 계산한 수치. 달러로는 $250,000,000,

한화 264,125,000,000(약 2641억 원).

13) 최병식 저,《미술시장 트렌드와 투자》, pp.164-167. 2008년 4월, 동문선. 미국의 미국시가감정가협회American Society of Appraisers에서 기록하고 있는 체크리스트 항목 참조. www.tfaoi.com/aa/4aa/4aa215a.htm

14) www.artprice.com/

15) www.artron.net/ 베이징 아트론 대표 인터뷰. 2008년 2월, 최병식.

16) www.artron.net/aboutus/aboutus.php

17) http://index.artron.net/new01.php 2008년 자료.

18) Hugh St. Clair, *Buying Affordable Art*, pp.58-59, Octopus Publishing Group Ltd., 2005, UK.

19) Hugh St. Clair, *Buying Affordable Art*, p.64, Octopus Publishing Group Ltd., 2005, UK.

20) Hugh St. Clair, *Buying Affordable Art*, p.6, Octopus Publishing Group Ltd., 2005, UK.

21) Hugh St. Clair, *Buying Affordable Art*, p.18, Octopus Publishing Group Ltd., 2005, UK.

22) 미술품 감정 분석과 연구Art Authentication Investigation and Research 과학적 분석, 감정과 연구Scientific Investigation, Authentication and Research, 미술품 감정의 과학적 지원 Scientific Support of Art Authentication 등의 용어를 많이 사용한다. Dusan C. Stulik(Getty Conservation Institute) *'A NEW SCIENTIFIC METHODOLOGY FOR PROVENANCING AND AUTHENTICATION OF 20th CENTURY PHOTOGRAPHS: NONDESTRUCTIVE APPROACH'*에서는 20세기 사진 작품의 종이를 분석하여 그 출처를 파악하고, 감정으로 연결하는 과정으로 과학적 분석을 활용하고 있다. 9th International Conference on NDT of Art, Jerusalem Israel 2008. 5.

23) www.sciencecourseware.org

24) 열발광루미네선스 테스트Thermoluminescence Test 이하 'TL 테스트'.

25) 〈한국 미술품 감정 중장기 진흥 방안〉, pp.165-166 참조 및 인용. '옥스퍼드 감정회사Oxford Authentication의 과학적 분석' 부분.

26) 옥스퍼드 감정연구소는 Lloyds Quality Assurance(ISO 2000)와 더불어 국제적인 품질 표준에 근거해 일하고 있는 유일한 열발광법 이용 과학감정연구소이다.

27) monalisa.org/'Early Mona Lisa' painting claim disputed. www.bbc.co.uk/news/entertainment-arts-19743875

28) news.bbc.co.uk/2/hi/entertainment/4471515.stm

29) 감정가, 경매사와의 책임 소재와 밀접하게 연계됨. 〈한국 미술품 감정 중장기 진흥 방안〉, pp.120-125 참조. 불어 번역 김솔하.

30) 吉村絵美留,《修復家だけが知る名画の真実》, p.28. 青春出版社, 2004. 〈한국 미술품 감정 중장기 진흥 방안〉, p.334.

31) Robert E. Spiel Jr., *Art Theft And Forgery Investigation*, p.33, CCT Publisher Ltd., 2000.
query.nytimes.com/gst/fullpage.html?res=9D0CE7DA1F3EF934A25751C1A967958260

32) www.ifar.org/back_sub2.htm

33) www.biocrawler.com/encyclopedia/Etruscan_terracotta_warriors

34) www.rembrandtresearchproject.org

35) '*A Corpus of Rembrandt Paintings*'

36) 〈한국미술품 감정 중장기 진흥 방안〉, pp.456−457 참조 및 인용. '(1)렘브란트 연구 프로젝트Rembrandt Research Project/RRP' 부분. www.theartnewspaper.com/articles/Rembrandt−Research−Project−ended/23044

37) www.rembrandtdatabase.org/Rembrandt/cms/about

38) 〈한국 미술품 감정 중장기 진흥 방안〉, pp.468−469 참조 및 인용. '델프트 프로젝트Delft Project' 부분. www.−ict.its.tudelft.nl

39) La repression des fraudes en matiere de transactions doeuvres d'art et dobjets de collection.

40) www.vggallery.com/misc/fakes/fakes2.htm

41) 〈한국 미술품 감정 중장기 진흥 방안〉, pp.127−128 인용. '(1)거래에 대한 프랑스 판례' 부분.

42) Ronald D. Spencer, *The Expert Versus The Object*, pp.218−222, Oxford, 2004.

43) Aaron M. Milrad, *Artful Ownership*, p.134, ASA, 2000.

44) news.sina.com.cn/s/2004−09−22/01273731765s.shtml

45) www.people.com.cn/GB/paper1787/14299/1272137.html

46) www.tefaf.com

47) 막스 해맬라드Max Hemelraad 소더비 암스테르담Sothebys Amsterdam 경영개발국장Director of Business Development과의 현지 인터뷰. 암스테르담, 2006년 9월 4일, 김윤정, 김윤지.

48) www.faelschermuseum.com/

49) www.faelschermuseum.com/

50) 크리스티안 라스트너Christian Rastner 빈의 가짜미술관Fälschermuseum/The Museum of Art Fakes 공동설립자와의 현지 인터뷰. 2006년 8월, 최병식. www.faelschermuseum.com

51) www.museums−vledder.nl

52) www.eastart.net/articles/articles.asp?file=/articles/n20050907002.htm&id=20050907002&type=

53) www.beijing.gov.cn/zhuanti/zw/lswhbh/flfg/t129129.htm

54) www.pbs.org/wgbh/pages/road show/ 〈한국 미술품 감정 중장기 진흥 방안〉, p.376.

55) Theodore E. Stebbins Jr., *The Expert Versus The Object*, p.141, Oxford, 2004. 〈한국 미술품 감정 중장기 진흥 방안〉, p.376.

56) www.ifar.org/back_sub2.htm

57) Art fraudster to hold fake exhibition
news.bbc.co.uk/1/hi/entertainment/arts/2032177.stm

58) MARIA HEGSTAD, *Police display art fakes in London*, 2006. 11. 23.
abcnews.go.com/Entertainment/wireStory?id=2676081

제V장 위작 수법과 주요 사건

1) news.bbc.co.uk/2/hi/uk_news/278413.stm
2) 영국의 유명한 화랑 밀집 지역.
3) Amelia Gentleman, '*Fakes leave art world in chaos*' The Guardian 1999. 2. 13.
 www.guardian.co.uk/uk_news/story/0,3604,314899,00.html
4) PETER LANDESMAN, *A 20th-Century Master Scam*, 1999.
 www.museum-security.org/myatt-drewe.htm
5) www.biocrawler.com/encyclopedia/Art_forgery
6) accounting-guided.com/a/196571/Tom+Keating.html
7) accounting-guided.com/a/196571/Tom+Keating.html
8) news.xinhuanet.com/focus/2005-04/27/content_2875174.htm
9) www.cc5000.com/zhishi/shuhuajd/jiushuhua.htm
10) www.cc5000.com/zhishi/shuhuajd/jiushuhua.htm 〈한국 미술품 감정 중장기 진흥 방안〉, pp.294-295 참조 및 인용. '(1)서화 위조 방식' 부분.
11) www.cc5000.com/zhishi/shuhuajd/daibi.htm
12) www.mobao.com/mobao/shoucang/003.html
13) www.mobao.com/mobao/shoucang/003.html
14) www.whdha.com/show.asp?id=249
15) shuhuayuan.qlwb.com.cn/newshowsh.asp?id=909&page=1
16) www.cc5000.com/zhishi/shuhuajd/diyuxin.htm
17) www.whdha.com/show.asp?id=249
18) www.lxkz.net/identityroom/index.php?termid=61
19) www.whdha.com/show.asp?id=249 〈한국 미술품 감정 중장기 진흥 방안〉, p.295 인용. '(2)도자기 위조 방식' 부분.
20) www.ha.xinhuanet.com/fuwu/kaogu/2005-10/02/content_5213907.htm
21) www.ha.xinhuanet.com/fuwu/kaogu/2005-10/02/content_5213907.htm
22) news.socang.com/channel/bronze/20060622/54256.shtml 〈한국 미술품 감정 중장기 진흥 방안〉, pp.165-166 인용. '(3)청동기 위조 방식' 부분.
23) 〈한국 미술품 감정 중장기 진흥 방안〉, pp.296-297. 张广文, 古方 〈现代仿古玉作伪的特点和方法〉《艺术市场》2005年 第03期.
 www.cangnet.com/html/200509/2005092213081045.htm
24) Peter Landesman, *A 20th-Century Master Scam*, 1999. 7. 18.
 www.museum-security.org/myatt-drewe.htm
 www.nytimes.com/library/magazine/archive/19990718mag-art-forger.html
25) Peter Landesman, *A 20th-Century Master Scam*.
26) Vincent noce, *Descente aux enchere*, pp.214-223, JC Lattès, 2002.
27) Vincent noce, *Descente aux enchere*, pp.214-223, JC Lattès, 2002.
28) www.dictionaryofarthistorians.org/brediusa.htm
29) www.boijmans.nl/en/
30) Jonathan Lopez, *The Man Who Made Vermeers*, Houghton Mifflin Harcourt, 2009.

31) Amelia Gentleman, '*Fakes leave art world in chaos*' The Guardian, 1999. 2. 13.
 www.guardian.co.uk/uk_news/story/0,3604,314899,00.html

32) Art fraudster to hold fake exhibition
 news.bbc.co.uk/1/hi/entertainment/arts/2032177.stm

33) Peter Landesman, *A 20th-Century Master Scam*, 1999. 7. 18.
 www.museum−security.org/myatt−drewe.htm
 www.nytimes.com/library/magazine/archive/19990718mag−art−forger.html

34) www.biocrawler.com/encyclopedia/Art_forgery

35) Peter Landesman, *A 20th-Century Master Scam*, 1999. 7. 18.
 www.museum−security.org/myatt−drewe.htm
 www.nytimes.com/library/magazine/archive/19990718mag−art−forger.html

36) Peter Landesman, *A 20th-Century Master Scam*, 1999. 7. 18.
 www.museum−security.org/myatt−drewe.htm
 www.nytimes.com/library/magazine/archive/19990718mag−art−forger.html

37) Peter Landesman, *A 20th-Century Master Scam*, 1999. 7. 18.
 www.museum−security.org/myatt−drewe.htm
 www.nytimes.com/library/magazine/archive/19990718mag−art−forger.html

38) news.bbc.co.uk/2/hi/uk_news/278052.stm

39) Peter Landesman, *A 20th-Century Master Scam*, 1999. 7. 18.
 www.museum−security.org/myatt−drewe.htm
 www.nytimes.com/library/magazine/archive/19990718mag−art−forger.html

40) www.biocrawler.com/encyclopedia/Art_forgery

41) Amelia Gentleman, '*Fakes leave art world in chaos*' The Guardian, 1999. 2. 13.
 www.guardian.co.uk/uk_news/story/0,3604,314899,00.html

42) Peter Landesman, *A 20th-Century Master Scam*, 1999. 7. 18.
 www.museum−security.org/myatt−drewe.htm
 www.nytimes.com/library/magazine/archive/19990718mag−art−forger.html

43) news.bbc.co.uk/2/hi/uk_news/278052.stm

44) Amelia Gentleman, '*Fakes leave art world in chaos*' The Guardian, 1999. 2. 13.
 www.guardian.co.uk/uk_news/story/0,3604,314899,00.html

45) news.bbc.co.uk/2/hi/uk_news/278052.stm

46) 섹스톤 블레이크란 영국에서 발행된 한 탐정소설 시리즈의 주인공으로 200명 이상의 작가들에 의해 1893년부터 1978년 까지 무려 4,000편 이상의 소설에 등장함.

47) Tom Keating, Frank Norman, Geraldine Norman, *The fake's progress*, Hutchinson, 1977.

48) accounting−guided.com/a/196571/Tom+Keating.html

49) 이를 과잉 복원했다고 일컬으며, 대체로 위작에 들어간다.

50) accounting−guided.com/a/196571/Tom+Keating.html

51) www.artfakes.dk/keating.htm

52) 경매회사의 카탈로그에는 위작을 게인즈버러Gainsborough나 세잔Cézanne의 '후대작after'이라고 쓴다.

53) Donald MacGillivray, *When is a fake not a fake? When it's a genuine forgery*, The Guardian, 2005. 7. 2.
www.guardian.co.uk/guardian_jobs_and_money/story/0,3605,1519090,00.html

54) www.artfakes.dk/keating.htm

55) Eric Hebborn, *Il manuale del falsario*, Neri Pozza, 2004.
Eric Hebborn, *The Art Forgers Handbook*, 2004, The Overlook Press, New York.
Denis Dutton, *Death of a Forger* www.aesthetics−online.org/articles/index.php?articles_id=2

56) www.biocrawler.com/encyclopedia/Eric_Hebborn

57) Eric Hebborn, *Drawn to Trouble: The Forging of an Artist*, Mainstream publishing projects LTD , 1991.

58) 동판화컬렉션(Kobberstiksamlingen) at Statens Museum for Kunst

59) 게티 센터는 해당 작품을 피라네시의 〈고대 항구An Ancient Port〉란 제목으로 소장하고 있다.
www.getty.edu/art/gettyguide/artObjectDetails?artobj=240

60) www.geertjanjansen.nl

61) Maria Hefstad, *Police display art fakes in London*, Nov 23, 2006.
abcnews.go.com/Entertainment/wireStory?id=2676081

62) www.biocrawler.com/encyclopedia/Art_forgery

63) pedia.nodeworks.com/F/FE/FER/Ferdinand_Legros/

64) 판쿤누어潘君諾(1907−1981)는 지앙수江蘇 단투丹徒 사람이다. 어려서 상해미술전문학교에 입학하였고 송·원·명·청 시대의 산수화조화와 런보니엔任伯年·우창슈어吳昌碩·왕이팅王一亭·지바이스齊白石 등 근대화가들의 작품을 임모하였고, 특히 화조초충花鳥草蟲에 뛰어났다.

65) 요우취尤無曲(1910−2006)는 1910년 난통南通에서 출생하였고, 1929년 상하이미술전문학교에 입학한 후 황빈홍黃賓虹·천반딩陳半丁 등에게서 그림을 배웠다. 1942년 리우보니엔劉伯年·판쿤누어潘君諾와 '윈치러우雲起樓의 세 검객'이라 불렸으며, 1952년 난통南通으로 돌아가 10여 년 동안 중국화의 새로운 면모를 탐구하여 자신의 풍격을 창조한다.

66) 張蔚星, 施政, 〈造假高手仿制明清古画揭秘〉《艺术市场》 2005년 제01기.
www.cangnet.com/html/200509/2005092610305879.htm

67) 張蔚星, 施政, 〈造假高手仿制明清古画揭秘〉《艺术市场》 2005년 제01기.
www.cangnet.com/html/200509/2005092610305879.htm

68) 張蔚星, 施政, 〈造假高手仿制明清古画揭秘〉《艺术市场》 2005년 제01기.
www.51dh.net/magazine/paper/2008/112/11242.htm

69) www.newart21cn.com/hjtc/hjts083.htm

70) www.cangnet.com/html/200509/2005092610275322.htm

71) 張蔚星, 施政, 〈造假高手仿制明清古画揭秘〉《艺术市场》 2005년 제01기.
www.cangnet.com/html/200509/2005092610305879.htm

72) www.biocrawler.com/encyclopedia/Ely_Sakhai
news.bbc.co.uk/2/low/entertainment/3502738.stm

73) www.hanrongxuan.cn/news/News_Display.php?NID=33&Language=GB

74) 1994년 5월 28일자 《조선일보》 참조.

75) 김태익, 〈국립현대미술관 '가짜' 모른 채 所藏〉 《조선일보》 1991년 4월 4일.

76) 김재규 전 중앙정보부장의 소장품이었다가 국가에 환수돼 재무부·문공부를 거쳐 1980년 5월 3일 국립현대미술관에 소장되어 온 작품이라는 공식 발표와 상충되어 오기인 것으로 판단함.

77) 천경자 작가의 작품은 당시 주로 동산방표구사에서 표구를 하였으며, 동산방표구사에서는 자기 표구사에서 완성한 작품에 대하여는 뒷면에 기록을 남기는 습관이 있어 126이란 번호를 기입하였으며, 그 번호가 미인도에 있었다는 것이다.

78) 〈천경자 작품 '미인도'에 대한 감정 경위 입장 표명〉 《아트갤러리》 1999년 가을호 p.57 수록, 한국화랑협회 발행.

79) 김태익, 〈미인도 감정 갈팡질팡; 화랑협; "진품" 내부 결론 또 발표 유보; 천씨 "내 그림 내가 모를까" 반박; 1차 감정 때도 "가짜는 아니다" 엉거주춤〉 1991년 4월 11일. 〈미인도 조건부 진품 최종 결론; 화랑협 3차 감정위〉 4월 12일 《조선일보》 참조.

80) 〈천경자 씨 "붓 놓겠다"; 가짜그림 파문 관련; 예술원회원도 사퇴 "작가 증언 무시풍토에 회의"〉 《조선일보》 1991년 4월 8일.

81) 국가에 환수되어 재무부-문공부를 거쳐 1980년 5월 3일 입수했다고 밝혔다. 권씨 주장보다 4년 전 입수한 셈이다. 권씨를 수사한 최순용 검사는 "권씨 진술로도 그림이 달력에 인쇄될 정도이면 이미 미술관에 전시된 후일 것이고, 문제의 화랑업자는 미술관과 거래할 정도가 전혀 안 된다"고 말했다. 진성호; 이항수 〈고서화 위조범 진술 파문; '천경자 미인도 내가 위조했다'〉 《조선일보》 1999년 7월 8일.

82) 고미석, 〈서울옥션 또 위작 시비…… 변시지 화백 "경매그림 내 것 아냐"〉 동아닷컴, 2006년 5월 2일. 김경갑, 〈미술경매 이번엔 변시지 위작 파문…… 변씨 '제주 풍경' 가짜 주장〉 한국경제, 2006년 5월 2일. 김경갑, 〈변시지 가짜그림 '엉터리 감정' 파문〉, 한국경제, 2007년 2월 12일.

83) 우관종吳冠中(1919~2010) 지앙수江蘇 이싱宜興에서 출생하였다. 1942년 국립항저우예술대힉國立杭州藝術專科學校을 졸업하였고, 파리에서 유학한 후 1964년 중앙공예미술대학中央工藝美術學院의 교수를 지냈으며, 당대를 대표하는 작가로 손꼽혔다.

84) www.qianlong.com/3413/2003-5-18/225@847105.htm

85) 2001년 수정한 '중화인민공화국저작권법中華人民共和國著作權法' 제47조에는 저작권 침범 행위를 모두 8가지로 나누고 있고, 그 중 '(8)타인의 서명이 있는 위작을 제작하고 판매하는 행위'를 법적으로 규제하는 내용이 포함되어 있다. 구체적인 내내용은 다음과 같다.

'중화인민공화국저작권법中華人民共和國著作權法' 제47조: 아래의 권리를 침범한 행위는 반드시 상황에 근거하여 침해 정지·영향 취소·사과·손해배상 등 민사 책임을 진다. 동시에 공공이익을 손실한 것은 저작권행정관리 부문에 의해 권리를 침해하는 행위를 정지하도록 명령할 수 있고, 위법으로 얻은 것과 권위를 침범한 복제품을 압수하고 소각한다. 또한 벌금으로 처벌할 수 있고, 사정이 엄중한 것은 저작권 행정관리부문이 주요 권리를 침해하여 제작한 복제품의 재료·공구·설비 등을 압수하고 범죄를 구성한 것은 법에 따라 형사 책임을 지게 된다.

86) fxylib.znufe.edu.cn/new/ShowArticle.asp?ArticleID=1672

87) Eugene Victor Thaw, *The Expert Versus The Object*, p.74, Oxford, 2004.

88) 수통舒同(1905~1998)의 자字는 원자어文藻, 지앙시江西 동시앙東鄕 사람이다. 1921년 지앙시성립제3사범대학江西省立第三師範에 입학하였다. 서법은 왕희지王羲之 부자에서부터 시작하였고, 특히 행서行書에 능하였다. 일찍이 중국서예가협회 주석이었고, '수체舒體'를 창립하였다.

89) edu.sina.com.cn/i/22924.shtml

90) 후빠오스傅抱石(1904~1965)는 지앙시성江西省 신위현新余縣 사람이다. 그는 산수와 인물에 뛰어났다. 1933년 일본 유학 후 중앙대학 예술학과 교수를 지냈고, 해방 후 난징사범대학南京師範學院 미술학과 교수, 지앙수성국화원江蘇省國畵院 원장 등을 지냈으며, 수많은 사생을 하였고, 근대 중국화를 대표하는 작가이다.

91) 후빠오스傅抱石의 인물화 〈여인행麗人行〉이 1996년 중국지아더中國嘉德 가을 경매에서 10,780,000위안에 거래되었다. 이는 당시 근현대서화 작품 거래 중 가장 높은 가격이었다.

92) www2.sznews.com/culture/ms/sy/gndt/0308-6.htm

93) 스루石魯의 본명은 펑위헝馮玉珩, 스타오石濤, 루쉰魯迅을 숭배하여 이들의 성을 따서 이름을 스루石魯로 바꾸었다. 1919년 스추안성四川省 런서우현仁壽縣에서 출생하여 15세부터 그림을 시작하였고, 해방 후 시안西安에서 작업 활동을 하면서 '창안화파長安畵派'의 기수로 불렸다. 1982년 63세로 세상을 떠났다.

94) news.tom.com/1002/20050722-2328104.html

95) orpheus.ucsd.edu/va11/abarientos/abarientos.html www.nytimes.com

96) 당시 '사건 25시' 인터뷰 및 남대문경찰서 현장 등에 필자가 직접 참여했다.

97) www.theage.com.au/cgi-bin/common/popupPrintArticle.pl?path=/articles/

98) 吉村絵美留《修復家だけが知る名画の真実》p.149, 青春出版社, 2004.

참고 문헌

Eric Hebborn, *Drawn to Trouble: The Forging of an Artist, Mainstream publishing projects LTD*, 1991.

Eric Hebborn, *Il manuale del falsario*, Neri Pozza, 2004.

Eric Hebborn, *The Art Forgers Handbook*, 2004, The Overlook Press, New York.

Tom Keating, Frank Norman, Geraldine Norman, *The fake's progress, Hutchinson*, 1977.

Jonathan Lopez, *The Man Who Made Vermeers*, Houghton Mifflin Harcourt, 2009.

Michel Kellerman, *Catalogue Raisonné de l'oeuvre de André Derain Peint 1915-1934*, 1996, Paris.

Ron Davis, *Art Dealers Field guide*, Capital Letters Press, 2009.

Important Old Master Pictures, Thursday 6 July 2006, Christies, 2006, London.

Peter Landesman, *A 20th-Century Master Scam*, 1999.

MiAaron Mlrad, *Artful Ownership*, ASA, 2000.

Robert E. Spiel. Jr., *Art Theft And Forgery Investigation*, Charles C., Thomas Pub. Ltd., 2000.

Eugene Victor Thaw, *The Expert Versus The Object*, Oxford, 2004.

Theodore Stebbins Jr., *The Expert Versus The Object*, Oxford, 2004.

Robert E. Speil Jr., *Art Theft And Forgery Investigation*, CCT Publisher Ltd., 2000.

Carolyn Olsburgh, *Authenticity in the Art Market, Institute of Art and Law*, 2005.

Samuel Sachs II., *The Expert Versus The Object*, Oxford, 2004.

Fabien Bouglé, *Guide du collectionneur et de l'amateur d'art, Les éditions de l'amateur*, 2005.

Hugh St. Clair, *Buying Affordable Art*, Octopus Publishing Group Ltd., 2005, UK.

Donald MacGillivray, *When is a fake not a fake? When it's a genuine forgery*.

Vincent noce, *Descente aux enchere*, JC Lattès, 2002.

Amelia Gentleman, *'Fakes leave art world in chaos'* , The Guardian, 1999. 2. 13.

François Duret-Robert, *Droit du marché de l'art*, Dalloz, 2004.

Ronald D. Spencer, *The Expert Versus The Object*, Oxford, 2004.

Ralph E. Lerner and Judith Bresler, *Art Law*, vol. two, Practising Law·Institute.

Lawson v. London Arts Group, 708 F. 2d 226(6th Cir. 1983).

Henry A. Babcock, *Appraisal Principles and Procedures*, ASA, 1994.

La repression des fraudes en matiere de transactions doeuvres d'art et dobjets de collection.

Aria Hegstad, *Police display art fakes in London*, 2006. 11. 23.

Art fraudster to hold fake exhibition, 2002, 17:37.

Maria Hegstad, *Police display art fakes in London*, Nov 23, 2006.

Conseil des ventes, *Rapport d'activite*, La documentation français, 2005.

Raymonde Moulin, *Le marché de l'art*, Champs Flammarion, 2003.

Dr. Sharon Flescher, *The Expert Versus The Object*, Oxford, 2004.

Licensing/Certification of Appraisers, ASA Monograph #5. 1972.

Francis V. O'Connor, *The Expert Versus The Object*, Oxford.

the Trade Descriptions Act 1968.

the Sale of Goods Act 1979.

吉村絵美留,《修復家だけが知る名画の真実》, 青春出版社, 2004.

张广文, 古方,〈现代仿古玉作伪的特点和方法〉《艺术市场》, 2005年 第3期.

张蔚星, 施政,〈造假高手仿制明清古画揭秘〉《艺术市场》, 2005年 第1期.

최병식 저,《미술시장 트렌드와 투자》, 2008년 4월, 동문선.

한국미술품감정평가원,《한국근현대미술감정10년》, 2013년 5월, 사문난적.

연구책임자 최병식,《한국 미술품 감정 중장기 진흥 방안》, 한국미술품감정발전위원회 문화관광부, 한국미술품감정발전위원회, 2006년 12월 28일.

중화인민공화국저작권법中華人民共和國著作權法

'미술품감정위원회 설립 20주년 기념 사단법인 한국화랑협회 미술품 감정 Database(1982-2001)' 사단법인 한국화랑협회, 책임연구자 최병식.

김태익,〈국립 현대미술관 '가짜' 모른 채 所藏〉《조선일보》, 1991년 4월 4일자.

〈천경자 작품 '미인도'에 대한 감정 경위 입장 표명〉《아트갤러리》, 1999년 가을호, 한국화랑협회 발행.

〈천경자 씨 "붓 놓겠다"; 가짜 그림 파문 관련; 예술원회원도 사퇴 "작가 증언 무시 풍토에 회의"〉《조선일보》, 1991년 4월 8일자.

김태익,〈미인도 감정 갈팡질팡; 화랑협; '진품' 내부 결론 또 발표 유보; 천씨 "내 그림 내가 모를까" 반박; 1차 감정 때도 "가짜는 아니다" 엉거주춤〉《조선일보》, 1991년 4월 11일자.

〈미인도 조건부 진품 최종 결론; 화랑협 3차 감정위〉, 4월 12일자《조선일보》참조.

〈천경자 '미인도' 8년 만에 다시 진위 논쟁 불붙어〉, 진성호; 이항수,〈고서화 위조범 진술 파문; "천경자 미인도 내가 위조했다"〉《조선일보》, 1999년 7월 8일자.

주간《일요신문》, 1999년 7월 일자.

진성호; 이항수,〈고서화 위조범 진술 파문; "천경자 '미인도' 내가 위조했다"〉《조선일보》 1999년 7월 8일자.

주요 사이트

www.lapada.org
www.bathantiquesonline.com
www.artfakes.dk
www.whdha.com
www.mobao.com
www.museums-vledder.nl
ww.faelschermuseum.com
www.tefaf.com
www.boijmans.nl
www.cs.unimaas.nl
www.query.nytimes.com
www.biocrawler.com
ccounting-guided.com
news.bbc.co.uk
www.adagp.fr
www.getty.edu
www.cc5000.com
www.wildenstein.org
www.catalogueraisonne.org
www.appraisersassoc.org
www.christies.com
www.camaonline.net
www.iesa.fr
www.carabinieri.it
www.artloss.com
www.oxfordauthentication.com
www.collisiondetection.net
www.warholfoundation.org
www.pkf.org/
www.calder.org
www.artdealers.org
www.metmuseum.org
www.chicagoappraisers.com
www.vhok.nl
www.artmarketresearch.com

www.dubuffetfondation.com
www.drouot.fr
www.ifaacertified.com
www.ifar.org
ww.isa−appraisers.org
www.appraisalfoundation.org
www.ccnt.gov.cn
www.artron.net/news
www.espertiarte.it
www.kunst−gutachter.de
svv.ihk.de
www.artspiegel.de
www.thebritishmuseum.ac.uk
www.tate.org.uk
americanart.si.edu
www.getty.edu
www.sofaa.org
www.bv−kunstsachverstaendiger.de
www.dorotheum.com/eng
www.lapada.org
www.kunst−gutachter.de
www.museum−security.org
www.irs.gov/Individuals/Art−Appraisal−Services
www.antiqueauthentication.com
www.warholfoundation.org
www.artprice.com
www.bbc.co.ukmonalisa.org
baike.baidu.com
www.artprice.co.kr

인터뷰

파비앙 부글레Fabien Bouglé, 프랑스의 저명한 컨설턴트이자 스페셜리스트와의 현지 인터뷰. 2006년 8월, 최병식.

티토 브리기Tito Brighi, 바뷔노 경매회사CASA d'Aste BABUINO 디렉터와의 현지 인터뷰. 로마, 2006년 8월, 최병식.

프랑수아즈 슈미트Françoise Schmitt, 예술고등교육학교Institut d'étude supérieures des arts/IESA 학장과의 현지 인터뷰. 2006년 8월, 최병식.

크리스티 경매회사 프랑스지점 인상파 & 모던 부서, 부서장 토마 세이두Thomas Seydoux와의 인터뷰. 최선희.

소더비 파리지사 아시아 미술 스페셜리스트 제랄딘 르냉Geraldine Lenain과의 현지 인터뷰. 2006년 10월 18일, 현지 시간 14시, 김솔하.

도나텔라 마쩨오 동양박물관Museo Nazionale dell'Arte Orientale 전 관장, 마리아 루이사 지올기 동양박물관 큐레이터와의 현지 인터뷰. 2006년 8월, 최병식.

미술사박물관Kunsthistorisches museum 마르티나 그리저Martina Griesser 박사와의 현지 인터뷰. 빈, 2006년 8월, 최병식.

엘케 오버탈러Elke Oberthaler, 미술사박물관 수석연구원과의 현지 인터뷰. 빈, 2006년 8월, 최병식.

볼프강 바츠o.Univ. Prof. DI Mag. Wolfgang Baatz, 보존수복학과장과의 현지 인터뷰. 2006년 8월, 최병식.

빈 응용예술대학Universität für angewandte Kunst Wien 가브리엘라 크리스트o. Univ.-Prof. Mag. art. Dr. phil. Gabriela Krist 보존수복학과장, 루돌프 에르라흐Rudolf Erlach 교수와의 현지 인터뷰. 빈, 2006년 8월, 최병식.

크리스티안 라스트너Christian Rastner, 빈의 위작미술관Fälschermuseum/The Museum of Art Fakes 공동 설립자와의 현지 인터뷰. 2006년 8월, 최병식.

캔달 스컬리Kendall Scully, 소더비의 미국회화American paintings 부문 카탈로그 담당관과의 전화 인터뷰. 2006년 10월 10일, 현지 시간 오전 10시 25분, 김윤지.

알리선 와이트Allison White, 소더비 현대미술Contemporary Art 부문 직원과의 전화 인터뷰. 2006년 10월 10일, 현지 시간 오전 10시 40분, 김윤지.

마크 윈터Mark Winter, 아트 엑스퍼트Art Experts Inc. 이사장과의 이메일 인터뷰. 2006년 10월, 김윤지.

길버트 에들선Gilbert Edelson, 개인아트딜러협회PADA 행정부부회장Administrative Vice-President과의 전화 인터뷰. 2006년 10월 20일, 현지 시간 오전 10시 30분, 김윤지.

크리스 스톨라이크Chris Stolijk, 반고흐뮤지엄Van Gogh Museum 수석학예연구사 Head of Research와의 현지 인터뷰. 암스테르담, 2006년 9월 6일, 김윤정·김윤지.

막스 헤멜라드Max Hemelraad, 소더비 암스테르담Sothebys Amsterdam 경영개발국

장Director of Business Development과의 현지 인터뷰. 암스테르담, 2006년 9월 4일, 김윤정·김윤지.

샤론 플레처Sharon Flescher, 국제미술품연구재단IFAR 부회장 겸 IFAR지 편집장과의 이메일 인터뷰. 2006년 8월 8일, 김윤지.

베르니타 미리솔라Bernita Mirisola, 국제미국감정가협회IFAA의 간사, 뉴욕의 러섹 갤러리Russeck Gallery 관장과의 이메일 인터뷰. 2006년 10월 12일, 김윤지.

앤 할펀Anne Halpern, NGA학예기록부NGA Dept. of Curatorial Records 담당관과의 전화 인터뷰 내용에 의거. 2006년 10월 11일, 현지 시간 오전 9시 50분, 김윤지.

테드 만Ted Mann, 구겐하임박물관 컬렉션 담당 부학예연구원Assistant Curator for Collections과의 이메일 자료 제공.

아니타 반 밸트하이슨Anita van Velthuijsen, 네덜란드 동산 감정가·중개인·경매인연맹Federation TMV 부회장과의 전화 인터뷰. 암스테르담, 2006년 9월 7일, 김윤정·김윤지.

안톤 오트Antoon Ott, 네덜란드 미술재단Ned'art Foundation 회장과의 현지 인터뷰. 암스테르담, 2006년 9월 9일, 김윤정·김윤지.

비스케 반 비맨Wytske van Biemen, 네덜란드 동산 감정사·중개인·경매인연맹 Federation TMV 정보 담당자Director of Information와의 현지 인터뷰. 암스테르담, 2006년 9월 7일, 김윤정·김윤지.

루이스 아르나오Luis Arnao, 미국감정가협회ASA 회원서비스 담당관Member Services Representative과의 전화 인터뷰. 2006년 10월 20일, 현지 시간 오전 10시 10분, 김윤지.

폴 브리튼Paul Britton, 영국 런던의 개인 보험가감정소Paul Britton Art Surveyor & Valuer를 운영하는 보험가감정가와의 현지 인터뷰. 2006년 10월 12일, 현지 시간 9시, 김솔하.

하워드 두카트Howard C. Ducat, 미국감정가협회ASA 정보 시스템 담당관과의 전화 인터뷰. 2006년 8월 18일, 현지 시간 오전 11시 50분, 김윤지.

베로니크 스틴그라트Véronique Steengracht, 거 존스APPAP 파리 대표이사와의 현지 인터뷰. 2006년 10월 19일, 김솔하.

맥스 도널리Max Donnelly, 런던 파인아트 소사이어티The Fine Art Society 가격감정가 보조 기록원과의 현지 인터뷰. 2006년 10월 11일, 현지 시간 11시, 김솔하.

예술품분실등록회사ALR 런던의 아트페어 담당 매니저 안토니아 킴벨Antonia Kimbell과의 인터뷰. 2006년 9월, 김솔하.

루이자 본 로링호븐Louisa von Loringhoven, 아트빗ArtBeat 프로그램에 참가하는 예술품분실등록회사 런던 직원과의 현지 인터뷰. 2006년 9월, 김솔하.

예술품분실등록회사The Art Loss Register 쾰른 지사장 울리 시거즈Ulli Seegers 박사와의 현지 인터뷰. 2006년 9월, 김솔하.

예술품분실등록회사ALR 줄리언 래드클리프Julian Radcliffe 사장과의 현지 인터뷰. 2006년 9월, 김솔하.

안위엔위엔安遠遠, 중국문화부 예술사문학미술처藝術司文學美術處 저장과의 현지 인터뷰. 베이징, 2006년 8월, 최병식.

자오리趙力, 중앙미술대학中央美術學院 부원장과의 현지 인터뷰. 베이징, 2006년 8

월, 최병식.

장은웨이張恩瑋, 지엔빠오鑑寶 사장과의 현지 인터뷰. 베이징, 2006년 8월, 최병식.

스추칭史樹靑, 중국의 저명한 미술품감정가이자 국가문물감정위원회 부주임위원, 중국역사박물관연구원, 중국소장가협회 회장과의 현지 인터뷰. 베이징, 2006년 8일, 최병식.

코우친寇勤, 지아더경매嘉德拍賣 부사장과의 현지 인터뷰. 베이징, 2005년 11월, 최병식.

온꾸이화溫桂華, 한하이 파이마이翰海拍賣 주식회사 사장과의 현지 인터뷰. 베이징, 2006년 8월, 최병식.

간쉬에쿤甘學軍, 화천파이마이華辰拍賣 사장과의 현지 인터뷰. 베이징, 2006년 8월, 최병식.

리펑李峰, 화천파이마이華辰拍賣 유화부 담당자와의 현지 인터뷰. 베이징, 2006년 8월, 최병식.

요시로 구라타倉田陽一郎, 신와옥션SHINWA ART AUCTION 사장과의 현지 인터뷰. 도쿄, 2006년 7월, 최병식.

와다나베渡辺眞也, 미즈타니 미술주식회사 대표와의 현지 인터뷰. 도쿄, 2006년 7월, 최병식.

신지 하사다羽佐田信治, 신와옥션SHINWA ART AUCTION 상무취체역과의 현지 인터뷰. 도쿄, 2006년 7월, 최병식.

유조우 이노우에井上陽三, AJC 경매회사AJC ACTION 총괄부장과의 현지 인터뷰. 도쿄, 2006년 7월, 최병식.

마사마슈 아사키淺木正勝, 도쿄미술클럽東京美術俱樂部의 대표이사 겸 사장, 부이사장 아키라 요코이橫井彬, 게이치 시모조下條啓一 상무 겸 도쿄 미술상협동조합 이사장과의 현지 인터뷰. 도쿄, 2006년 8월, 최병식.

세이코 하세가와長谷川智惠子, 일본양화상협동조합日本洋画商協同組合 이사장과의 현지 인터뷰. 도쿄, 2006년 8월, 최병식.

표지 설명 : 꽁데박물관Musée Condé 전시실

최병식

경희대학교 미술대학 교수. 철학박사이며 미술평론·박물관 및 미술관·예술경영·미술품감정 분야에서 연구와 현장 활동을 하고 있다.

미술품 감정 관련으로는 한국미술품감정발전위원회 부위원장, 사단법인 한국화랑협회 미술품감정원회 운영위원·감정위원을 지냈으며, 문화체육관광부에서 발행한 〈한국 미술품 감정 중장기 진흥 방안〉 책임연구자를 역임하였다. 미술품 감정 관련 연구를 위해 전 세계 10여 개국의 전문가와 단체·기구들을 직접 방문하면서 이 책을 집필하였다.

《뉴뮤지엄의 탄생》《박물관 경영과 전략》《뮤지엄을 만드는 사람들》《문화전략과 순수예술》《미술시장과 아트딜러》《동양회화미학》 등 다양한 분야에서 30여 권의 저서와 20여 편의 학술논문이 있다.

동문선 문예신서 388

미술품감정학
진위·시가 감정과 위작의 세계

초판발행 : 2014년 5월 20일

동문선
제10-64호. 78.12.16 등록
110-300 서울 종로구 인사동길 40 전화 : 737-2795

ISBN 978-89-8038-682-6 94600
ISBN 89-8038-000-8 (문예신서)